U0115685

中国北方草原游牧民族
传统工艺美术丛书

蒙古族传统美术·家具

YINXIANG ZHI MEI
MENGGUZU CHUANTONG MEISHU JIAJU

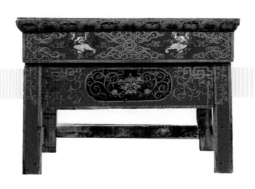

庞大伟 / 主编

内蒙古人民出版社

图书在版编目（CIP）数据

印象之美：蒙古族传统美术．家具 / 庞大伟主编；
王景慧，郑宏奎副主编． -- 呼和浩特：内蒙古人民出版
社，2021.12

（中国北方草原游牧民族传统工艺美术丛书）

ISBN 978-7-204-16919-1

Ⅰ．①印⋯ Ⅱ．①庞⋯ ②王⋯ ③郑⋯ Ⅲ．①蒙古族
－美术－作品综合集－中国②蒙古族－家具－作品集－中
国 Ⅳ．① J121 ② TS666.281.2

中国版本图书馆 CIP 数据核字（2021）第 224245 号

 蒙古族传统美术·家具

主　　编	庞大伟	
副 主 编	王景慧　郑宏奎	
责任编辑	李　鑫	
封面设计	宋双成	
出版发行	内蒙古人民出版社	
地　　址	呼和浩特市新城区中山东路 8 号波士名人国际 B 座 5 楼	
网　　址	http://www.impph.cn	
印　　刷	内蒙古恩科赛美好印刷有限公司	
开　　本	635mm×965mm　　1/8	
印　　张	69.75	
字　　数	500 千	
版　　次	2021 年 12 月第 1 版	
印　　次	2021 年 12 月第 1 次印刷	
书　　号	ISBN 978-7-204-16919-1	
定　　价	280.00 元	

如发现印装质量问题，请与我社联系。

联系电话：（0471）3946120

编 委 会

主编

庞大伟

副主编

王景慧　郑宏奎

成员

罗　东　代华峰　刘连军　韩领弟　高学勤　奚秀荣　胡伟文　庞睿阆

目录 CONTENTS

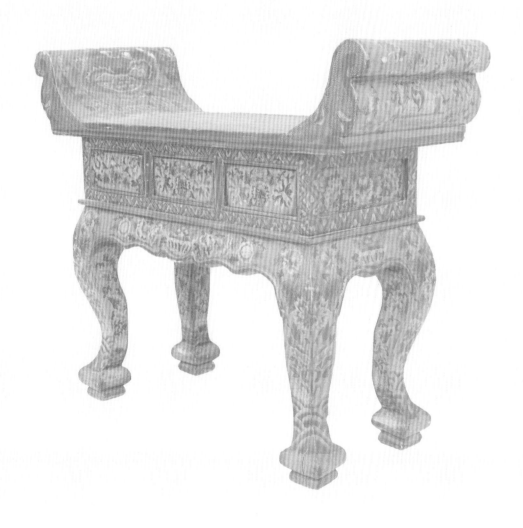

一、家具的起源及发展

　　家具，是在日常活动中供人们坐、卧、作业或供物品贮存及展示的一类器具，它是人类告别动物的基本习性和状态，消化和享用常住空间，改善自身生存环境的产物。随着人类社会的发展与成熟，家具还反映了不同历史时期各民族的科技水平、工艺手段、审美观念、风俗习惯、宗教信仰、伦理观念和道德风尚等。

　　家具的起源与发展有着悠久历史。赵明等学者研究表明，原始家具的雏形可能与人类古老的祭祀活动密切相关。也就是说，家具可能是由原始先人的祭祀用具逐渐演变为日常生活用品的，而后，家具的发展满足了人类自身生活的实用性需求。以"席地而坐"为起居方式的原始先民使用的生活用品已经具备了家具和日常用品的双重功能，如一垛泥土、一块石头、一段树桩等最原始的坐具以及放置食物、猎具的木架或石墩等用品，虽形制简陋，但已呈现了家具的基本特征。由此可见，就家具的使用性而言，其起源应存在两方面：一是为了方便人类自身的起居，二是为了放置和储存生活用品。随着人类生产和生活方式的不断进化，居住空间的逐步扩展和环境条件的日趋改善，使得人类对于起居和放储的需求不断增强，因此，原始家具也由最初的简陋多用型向复杂专用型转变。随着人类社会发展和文明进步，家具作为居住空间的重要组成部分，其美学特征与观赏性日益凸显，从而赋予了家具特殊的文化属性和内涵，构成了独具匠心的家具艺术。

　　就原始家具的雏形到当今家具形制的演变过程来看，不同历史时期及朝代均留存了独具特色的家具艺术风格，各自的时代特征和审美特点在其家具中均能显现。中国家具的产生可上溯到新石器时代，随着早期人类修造水井和构建房屋等木工技术的发展，特别是榫卯技术的应用，为家具制作奠定了基础。1978～1980年，中国社会科学院考古研究所在挖掘山西襄汾县陶寺村新石器时代晚期遗址（公元前2500～前1900）时，从器物痕迹和彩皮辨认出随葬品中已有长方平盘、案俎等木器，这是中国迄今为止发现最早的木质家具，它也成为今后出现的低矮型家具的雏形。公元前21世纪，中国发明了青铜冶炼和铸造技术，出现了坚利的金属工具，为制造木器用品提供了有利条件，致使西周以后木质家具逐渐增多。据春秋战国和秦汉时期的史料记载（《诗经》《左传》《礼记》），这一时期的木质家具已有床、几、箱等供人们起居和席地而坐的完整低矮型家具，同时，不论是在制作工艺上，还是在品类和功能等方面均有很大程度的提高和拓展。1978年湖北随县战国早期曾侯乙墓出土的二十八宿象图衣箱，信阳楚墓出土六足漆绘围栏大木床、栅足雕花云漆几等，造型淳朴，漆饰华丽，反映了当时漆饰工艺和雕刻手法已较为成熟。它们精美绝伦的漆饰工艺和独具匠心的雕刻手法标志着中国家具开始具有纯粹的装饰欣赏价值，也开创了后世雕刻艺术之先河。魏、晋、南

北朝是中国历史上的民族大融合时期，各民族之间文化和经济的交流对家具的发展起到了显著促进作用，这一时期也被视为我国家具发展史上的一次大的变革时代，例如：扶手椅、束腰圆凳、方凳、圆案等木器及筒、簏（箱）等竹藤家具的出现。此时，由于北方游牧民族传统家具"胡床"的引入，中原盘"席"而坐的传统被"垂足而坐"取代，可以床垂足，并增加了床顶、床帐和可拆卸的多折多扁围屏。与"高坐具"融会的"高家具"的启用，一改过去人们的起居方式，推动了低矮型家具向高型家具的转化。到了隋唐五代时期，中国家具发展进入了一个崭新时代，先是一改六朝前家具的面貌，形成流畅柔美、雍容华贵的唐式风格。到五代时，家具造型崇尚简洁无华，朴实大方。这种朴素内在的美取代了唐式家具刻意追求繁缛修饰的倾向，为宋式家具风格的形成树立了典范，这一时期也是家具进入高型后成套化发展的新时代。宋代是我国家具承前启后的重要发展时期，垂足而坐的椅、凳等高脚坐具已普及民间，彻底结束了几千年来席地而坐的习俗。家具结构也确立了以框架结构为基本形式，家具在室内的布置形成了一定的格局，宋代家具也逐步形成了独特风格。明中叶（16世纪）手工业进一步发展，许多文人雅士参与了室内设计和家具制造研究，在继承宋代传统家具的基础上，推陈出新。以硬木为材质的明式家具开创了中国家具历史的新纪元，它们种类齐全，款式繁多，用材考究，造型朴实大方，制作严谨准确，结构合理规范，逐步形成稳定而鲜明的明代家具风格，把中国古代家具推向了顶峰。清代家具在传承了明代家具的一些基本特点的基础上，结合厅堂、卧室、书斋等不同居室进行设计，分类详尽，功能明确，主要特点为造型庄重、雕饰繁重、体量宽大、气度宏伟，脱离了宋、明以来家具秀丽实用的淳朴气质，形成了独有的清代家具风格。又因清代家具作坊多汇集沿海各地，并以扬州、冀州（河北）、惠州（广东）为主，形成了全国三大制作中心，即苏式、京式、广式，极大地繁荣了当时家具的发展。清末至民国时期，由于当时社会经济的动荡和变革，中式家具受到了西方家具的影响，工艺上开始追求精雕细刻，重视装饰，明显出现了洋化的痕迹，使我国家具艺术又一次受到了外来文化的有力冲击。这一时期家具的多样化发展，并不意味着我国固有家具艺术的衰退，从文化交流的角度来看，应该是不同区域或国度家具文化间的一次"对话"，对我国传统家具艺术的发展和创新有积极的推动作用。

二、蒙古族家具概述

蒙古族文化是集蒙古民族形成之前北方诸多游牧民族（猃狁、匈奴、鲜卑、柔然、突厥、回鹘、契丹、女真等）文化之大成发展而来。该民族以"迁徙"为特征的生活方式，不仅沉淀了数千年的草原文化，而且还形成了诸多特殊结构的蒙古族传统家具。该类家具艺术是在吸收了上述北方诸多游牧民族传统家具艺术的精髓后，在中原文化、藏传佛教文化和伊斯兰文化的共同影响下逐渐发展起来的。因此，蒙古族传统家具应占中国家具发展史的重要篇幅。在多数人看来，由于居住地经常迁移，游牧民族应很少使用家具，致使该类民族的家具无论是起源还是发展都会较其他类型的家具

稍晚一些。但是，事实并非如此，纵观家具发展的历史长河，任何一种家具的起源与发展都与当时社会手工业的兴起与水平有着密切的联系。蒙古族等北方游牧民族的手工业的形成与发展领先于其他民族。早在5000～6000年前，北方游牧民族就已经开始了驯养马等牲畜的社会活动，为了使马成为自己固有的生产及生活材料，便开始制作马具，特别是马鞭、马镫等工具的创造与运用，开启了人类历史发展的新篇章，并对整个社会经济的发展产生了深远的影响。与此同时，随着生产力的提高，北方游牧民族认识和适应自然的能力也不断增强，逐渐又出现了蒙古包等手工业产品。从其全木质结构的工艺、榫卯技术及其遵循精准合理的力学原理的角度看，完全可以说明当时游牧民族的手工艺已经达到了较高水准。综合上述情况，我们可以推断，马具和蒙古包产生时期，北方游牧民族制作简单家具的工艺已基本成熟。草原先民们为方便频繁游牧，逐渐形成了将所需生产及生活的用品规整地放置在一个固定"家具"中的习惯。蒙古包和蒙古族传统民间家具所具有的便于拆卸、组合折叠和长方体块等工艺特点，就是源于当时这种生活需求。据史料记载，到匈奴帝国时期，北方游牧民族家具的发展已较为成熟。随后的鲜卑和柔然等民族在其区域统治与雄踞蒙古草原时期，也都开始制作和使用家具，其基本风格大致与匈奴时期一致，即古拙质朴、浑厚庄重、大方简洁，相比当时中原地区家具，均略高大并便于拆卸组合，且品种较多。随着当时北方游牧民族和中原农耕民族的频繁接触，在文化方面产生了广泛的交流和影响，例如，以"胡"为统称的"胡床""胡琴""胡服骑射"等各种先进的用品及生活方式的传入，对中原地区的社会和文化发展产生了巨大的推动作用，这也体现了北方游牧民族传统家具和生活方式的影响力。再者，中原地区传统的席地而坐方式向高坐垂足的改变，导致了低矮型家具向高坐家具的发展，也体现了北方游牧民族传统家具艺术的贡献。辽金时期的家具，不仅传承了匈奴以来北方的传统家具艺术，而且也吸收了中原地区家具工艺的精髓，使这一时期的家具工艺得到了进一步的繁荣发展。这一时期的宫廷家具不论是在质地或是制作工艺上都显现出华丽润妍、丰满端庄的特点，而且民间家具的种类还有所增多，色泽和纹样的装饰也更加受到重视。

蒙古帝国时代到元代是蒙古族集北方家具之大成，形成自己民族特色和风格的重要时期。从12世纪开始，原为东胡系的蒙古部落在北方草原逐渐壮大，以成吉思汗为首的蒙古部落不仅征服了整个蒙古草原，而且其帝国的疆土还扩展到了欧洲各地，最终占据将近三分之一的世界版图，建立了庞大的蒙古帝国，极有力地促进了欧亚地区经济文化的交流和社会的变革。当时的蒙古统治者所采取的择优纳贤策略和开放的政治经济政策，促使不同国度和民族的文化得到了充分的交流和吸纳，为了不断巩固并加强蒙古帝国的统治地位，统治者不仅推举了一批文才武略的异族同胞到统治阶层，而且集中了一大批工匠并使之成为帝国手工和建筑业的重要从业者。由于集中了几乎全世界的工匠（特别是阿拉伯地区），加之许多陆路口岸（印度和越南等）开通后家具材料和游牧民族装饰风格的引进，致使当时的蒙古族宫廷家具，在传承北方游牧民族传统制作技术与艺术特点的同时，从容地吸收了欧洲家具庄重华丽、精雕细作的艺术技法和包括中原在内的东南亚地区家具俊秀文雅、简洁工整的艺术特点，使蒙古族家具集不同国家和民族家具之精华于一身，逐步形成了自我的独特风格。据有关史料和实物来看，元代家具基本沿袭了蒙古帝国以来的传统风格，家具形体厚重粗大、雕饰繁缛华丽，具有雄伟、豪放、华美的艺术风格，明显体现出蒙古民族奔放、勤劳、剽悍及富丽的个性特点和审美追求。

明清时期，随着元朝的覆灭和政治纷争的不断延续，蒙古族宫廷家具不仅没有得到发展，甚至

出现了衰微，许多经典的家具慢慢遗失。这虽然同当时我国家具的总体繁荣发展形成了极大的反差，但要强调的是，明清家具出现空前的发展，是与元及之前的北方少数民族家具艺术的影响，特别是宫廷家具的发展紧密相关。元代宫廷家具是在北方少数民族家具的基础上逐步形成与发展的。虽到了明清时期，蒙古族元宫廷家具出现了衰微，但民间家具仍不断得到丰富，并出现了多元化的繁荣发展趋势。

三、蒙古族传统家具特征

上述情况表明，蒙古族传统家具以其独特的造型和精湛的工艺，别具匠心的艺术风格，赢得了世人的赞许，已成为中华艺术宝库中的一束妍丽奇葩。

蒙古族传统家具，大体可分为三类，即宫廷贵族家具、宗教庙宇家具和民间传统家具。受多元文化影响及生活条件极大改善的蒙古贵族使用的家具，其外形雍容华贵、造型饱满，工艺多为精雕细琢、繁缛华丽；随着蒙古族统治地位的稳定，宗教场所也逐渐固定，其家具特点为工整简洁、大方庄重，工艺多为厚重粗大、雕饰唯美；而民间传统家具仍保留着游牧民族的家具特色，朴质端庄、重漆彩绘、艳丽醒目。从传世的蒙古族传统家具来看，宫廷贵族家具因岁月的流失及"文革"时期的破坏而所剩无几，寺庙用家具有一部分被完好保留，大部分实物为民间传统家具。这些蒙古族传统家具的艺术风格和工艺特点基本上体现了内蒙古地区蒙古族家具艺术的精髓，能为我们了解、研究及抢救蒙古族传统家具提供实践依据。

家具作为人类物质文明和精神文明的产物，与社会的进步、经济的发展密不可分。某一民族或地域的家具与当地的气候、自然资源等因素息息相关。蒙古族深处我国北方内陆地区，因沿袭了诸多北方民族独特的游牧生活方式及该民族自身具有的广泛包容性的民族文化特质，致使蒙古族传统家具形成了独树一帜的特点。

以下就蒙古族传统家具以收藏实物为例，对其造型、分类、材料、结构、装饰和色彩等方面进行简要概述，使读者对蒙古族传统家具形成一个全面的认识。

（一）造型和分类

蒙古族传统家具造型多为方正平直、低矮敦实。因根据自然环境的变化而频繁迁徙的游牧生活方式，致使储藏和置物类家具居多且具有可拆卸、折叠及易搬运等特性；又因移动居所"蒙古包"的穹顶高度及迁徙所用的"勒勒车"尺寸的限制，使得蒙古族传统家具形制相对较小。

蒙古族传统家具根据其用途，大体可分为置物类、储藏类、坐卧类及其他。

（二）结构与用材

蒙古族传统家具结构可分为外部结构、内部结构、折叠结构、开启结构和连接结构等。外部结构特征主要表现为外侧轮廓齐边不沿出、箱柜类家具尺寸接近、家具侧面的提拉结构（绳拉手及穿

带卡子）及小型木盒的包角包边结构，在内部结构主要包括隔板、暗门、暗箱、暗格、暗屉等结构，折叠结构主要运用在床、椅等家具中，开启结构主要包括翻门、插板、滑盖及抽拉等结构，连接结构主要包括榫卯、皮革及金属连接。

蒙古族传统家具的用材多取自当地，即以抗寒、抗风沙侵蚀和稳固坚硬的松木、桦木、榆木、柳木等树种用于家具制作。不仅如此，在蒙古族传统家具中也存在一些乌木、花梨木、紫檀木等硬木家具，此类家具大多是由当时的贵族、官员或富商等上层社会成员从草原外部传入内蒙古地区的。

（三）装饰与色彩

蒙古族传统家具的最大特点便在于其装饰及色彩，装饰在蒙古族家具艺术中备受重视。装饰可从装饰手法和装饰花纹两方面分析，蒙古族家具的装饰手法主要有髹漆彩绘、沥粉贴金、雕刻等，有些家具的装饰极其精美华丽，体现了蒙古族在家具装饰工艺上的高超技艺。同时蒙古族传统家具的装饰纹样也颇为丰富，主要受宗教信仰、蒙古族游牧文化及外来文化的影响，使得蒙古族家具装饰纹样呈现多元化特征，如宫廷贵族家具经常出现龙纹、狮子纹等动物纹样，宗教庙宇家具以藏传佛教图案（藏八宝）为主，民间传统家具的纹样较多元化。

色彩象征是蒙古族象征文化中的重要内容之一，蒙古族先民在长期的生活实践中形成了独具特色的色彩文化，这也是对自然早期的认知，更是当时人们世界观的一种反映。作为文化载体的蒙古族传统家具在其色彩运用方面充分显现了其独有的艺术特点。该民族自古对蓝色、白色、红色、绿色等颜色情有独钟，蓝色象征着天空，表明蒙古族先人对长生天的敬畏、对万物永恒的追求和对民族兴旺的向往；白色象征着云彩，体现着蒙古族先人纯洁、高尚、正义的优良品质及对社会繁荣的憧憬；红色象征着火焰，寓意为希望，反映了蒙古先人对生活的热情；绿色象征着草原，寄托了蒙古先人向往风调雨顺、牛羊肥壮的美好愿望。从收藏实物来看，蒙古族家具在上述色彩的运用方面多以红色或棕色作为底色，上面绘有黄、绿、蓝等对比色，多厚漆重彩，颜色丰富，绚丽多姿，致使家具整体给人们呈现出一种艳丽明快，美观大方的视觉享受。像这类"色彩的大积木"体现了蒙古民族对各类文化的包容，对自然的尊重，对生活的热爱等开朗自信的优秀民族性格。

第一章 置物类家具

第一章 置物类家具

蒙古族传统美术

家具

2

置物类家具包括桌案类、架具类、餐具类。桌案类家具是蒙古族传统生活中进行餐饮、置物、供奉和诵经等多项活动的必备家具。蒙古族传统家具中桌的形态较小，桌面有正方形和矩形两种。按用途可分为炕桌、供桌和经桌等。炕桌通常用于就餐，其桌面多为正方形，上有彩绘装饰，周侧有雕刻；供奉和诵经用桌尺寸较高，一般正面有彩绘修饰，这类桌子有的还可拆分为上下两部分。

按照蒙古族传统家具形体的界定，案型家具比桌型家具大，案面一般为矩形。但在很多关于蒙古族传统家具的资料记载和文字描述中，没有非常明确界定案和桌，一般多将兼具桌案类家具特征的家具称做"案桌"，此类家具主要用于供奉，由于蒙古包内空间限制，在寺庙及王府等固定场所才有较高大的案型家具。彩绘、描金、沥粉和雕刻都是案类家具常用的装饰手法。例如，"彩绘描金璎珞案桌""浮雕彩绘双狮纹案桌"。

架具类家具主要指具有摆放及陈列神像、器皿、用品、艺术品等功能的架状家具，通常摆放在蒙古包正中央靠西的神圣区位及紧靠左面哈那墙的位置。其功能是为了便于整齐摆放神像、祭祀用品、经文及餐具、器皿和日用器具，一些器皿架底部有悬空木架，用于安放圆锅类器皿。架具类家具造型简洁实用，便于折叠和组合，其艺术特征灵巧轻便、高挺细长。由于蒙古包高度的限制，"包内"的该类家具较宫廷、寺庙内的尺寸还是略显低矮。

餐饮类家具是直接放置、储藏食物和辅助完成烹饪的家具，它是蒙古族传统家具的重要类型，材质多为木质，也有金属制。这类家具包括食盒、食盘、酒皿等多种形式。主要用于日常传统生活或宗教祭祀时盛放牛羊等肉类、酒类及各种美食，该类家具形态较小，上面附有精美的彩绘和雕刻。

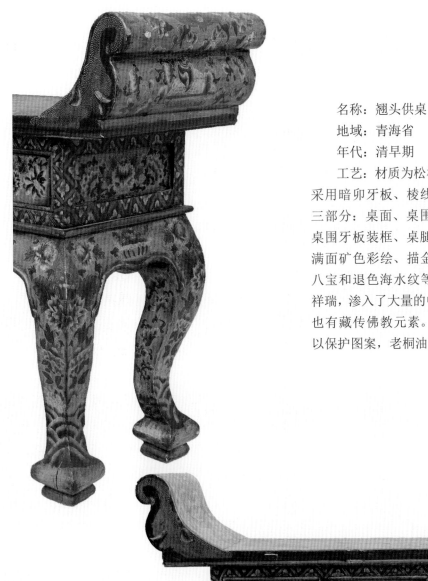

名称：翘头供桌
地域：青海省
年代：清早期
工艺：材质为松柏木，造型属战国时期，采用暗卯牙板、棱线、雕刻等技法。桌分三部分：桌面、桌围、桌腿。桌面卷画形、桌围牙板装框、桌腿为雕刻老虎腿，整体满面矿色彩绘、描金。图案为牡丹、怪兽、八宝和退色海水纹等，金黄底，整体富贵祥瑞，渗入了大量的中原远古家具文化特色，也有藏传佛教元素。后涂用明矾、骨胶水以保护图案，老桐油大漆罩面。

图 1-001 翘头供桌

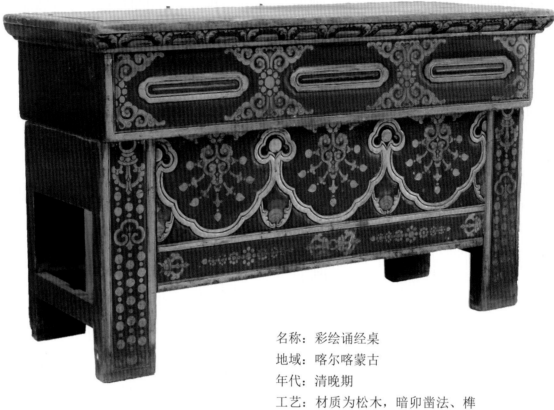

名称：彩绘诵经桌

地域：喀尔喀蒙古

年代：清晚期

工艺：材质为松木，暗卯凿法、榫卯结构，分上下两部分，上部桌面、桌围，下面桌腿牙板，使用浮雕出线，装饰方法为单色描金。正面全部以矿色朱红做底色。上层图案描金，上桌面是佛教的莲花瓣和草云纹组合祥瑞三角图，下围腿是珍珠、宝珠、金刚杵、鼻纹图案，外棱有浮雕皮条线。整体典雅高贵，色彩精美，结构紧凑，庄严大方。

图 1-002 彩绘诵经桌

名称：诵经案

地域：喀尔喀蒙古

年代：清晚期

工艺：材质为松木，用暗卯凿法，浮雕牙板开
槽出线。桌分两部：上桌面、下桌腿。桌面带有围
裙，桌面、棱用矿色彩绘有宝珠（摩尼珠），侧莲
花瓣，红底，两侧黄色如意团花纹，桌围底色深
红，有浮雕双狮，草云纹组合图案，外边线蓝色退线。
桌腿黑棕底，有金漆图案镶接的三颗红绿宝珠，有
矿色彩绘吉祥云纹。后涂用明矾、骨胶水以保护图案，
此家具雕刻工艺细腻，彩绘笔法有力。

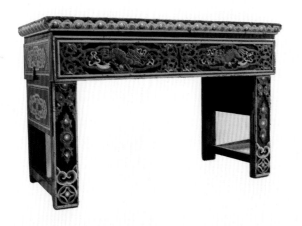

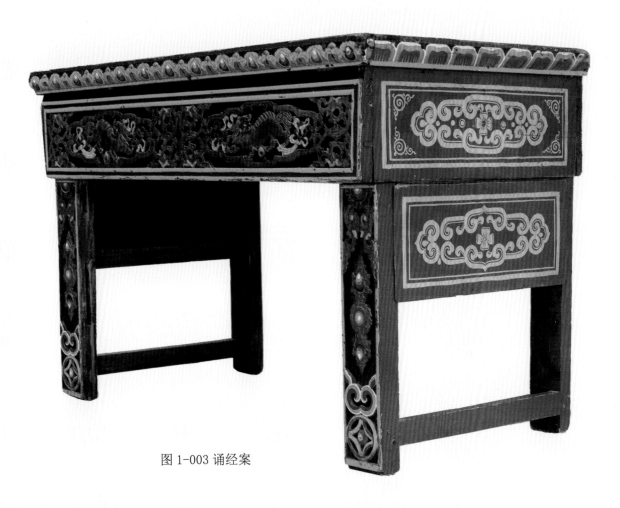

图 1-003 诵经案

名称：诵经案
地域：喀尔喀蒙古
年代：清晚期
工艺：红底浮雕彩绘诵经案，材质为松木，用榫卯牙板平雕出线。桌分三部分：桌面、桌围、桌腿。在桌的上端、前面雕刻有二龙戏珠的彩图，色彩全部采用矿物质颜料。后涂用明矾、骨胶水以保护图案，老桐油大漆罩面。有着深厚的藏传佛教特色，也蕴含蒙古族家具文化的早期艺术传承。

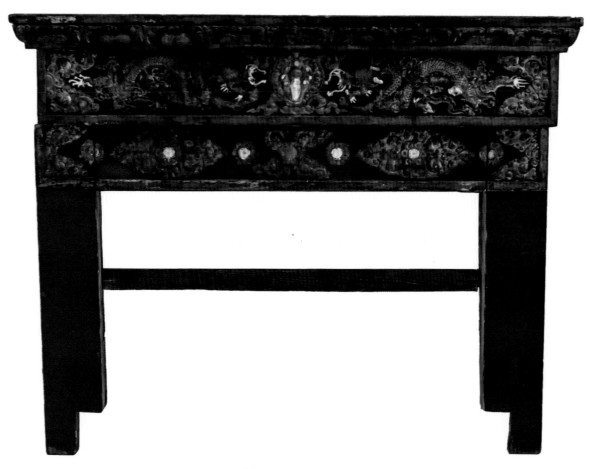

图 1-004 诵经案

名称：诵经桌
地域：喀尔喀蒙古
年代：清晚期
工艺：材质为松木，造型别致，结构整体大方。桌面棱黄色，桌围、桌腿红色（矿色），前侧内外画有七彩宝珠，描金卷草纹，整体看金色卷草纹组合图案里镶嵌宝珠，桌腿带有鼻纹图样。

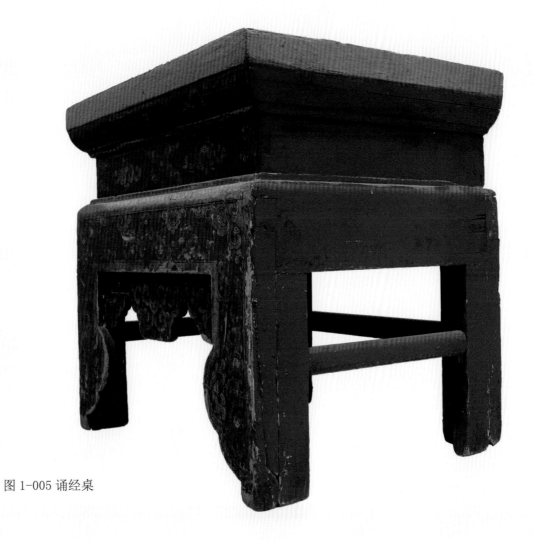

图 1-005 诵经桌

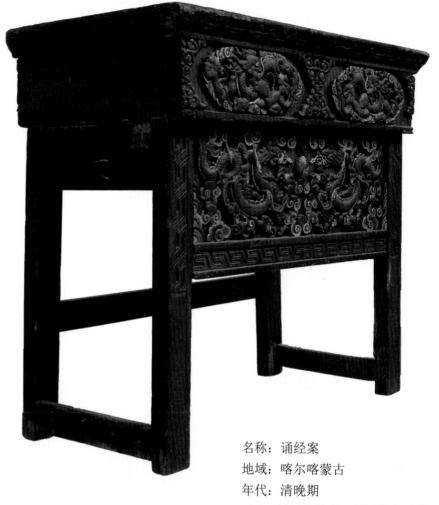

名称：诵经案

地域：喀尔喀蒙古

年代：清晚期

工艺：材质为柏木，采用榫卯暗藏开槽出线浮雕法，底色矿色金黄，边框赭石，主图雕刻二龙戏珠，祥瑞图案，用矿色彩绘，龙身描金，外框雕有扯不断纹样，此桌造型典雅，浮雕工艺细腻。

图 1-006 诵经案

名称：诵经桌

地域：喀尔喀蒙古

年代：清晚期

工艺：材质松木，采用暗藏榫卯法，猪血、草木灰、银朱打红色底。桌分三部分：桌面、桌围、桌腿，上围有狮兽图风云纹绣球，桌围绘有龙头风云纹，通身描金草云纹。

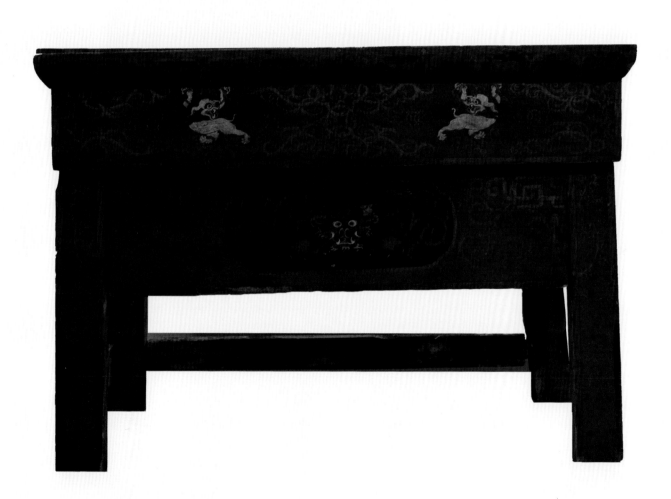

图 1-007 诵经桌

名称：诵经桌

地域：喀尔喀蒙古

年代：清晚期

工艺：材质为松木，暗卯，桌围收缩，用传统的
猪血、草木灰、骨胶水打底，用矿物颜料、朱红底描
金，上有法轮草纹图、桌腿金色万字纹，整体庄严大方，
笔工精细，后涂用明矾、骨胶水以保护图案，老桐油
大漆罩面。

印象之美

蒙古族传统美术

家具

10

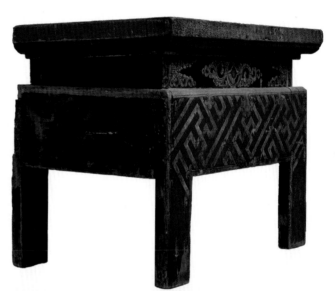

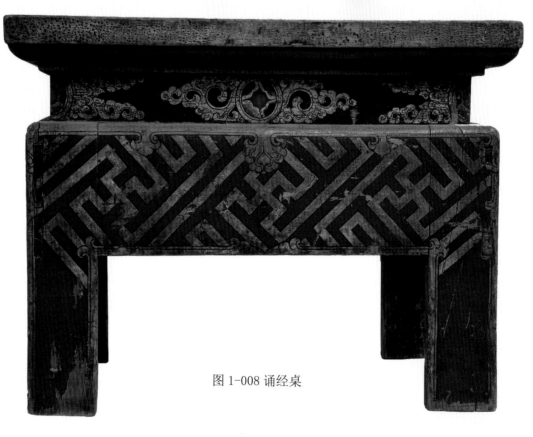

图 1-008 诵经桌

名称：诵经桌

地域：喀尔喀蒙古

年代：清晚期

工艺：材质为松木，用暗卯出线立粉。桌分三部分：桌面（梯形）、桌围、桌腿（阴雕），桌子整体铁红底色，桌面下斜面绘佛教莲花纹，蓝退色，桌围立粉金草云组合吉祥图，边绿色，腿铁红色，画工精细，工艺典雅。后涂用明矾、清胶水以保护图案，老桐油大漆罩面。

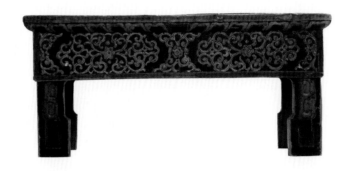

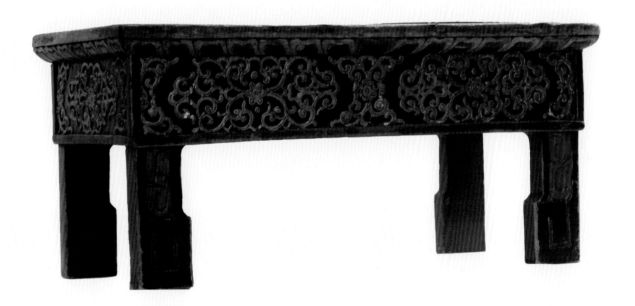

图 1-009 诵经桌

名称：诵经桌
地域：喀尔喀蒙古
年代：清晚期
工艺：材质为松木，用暗卯牙板开槽，榫结构组成，满面彩绘。主图以兽头卷草纹，经红、蓝、黄多彩退色图案组成，彩绘图案底色红色，全部是矿物颜料，色彩鲜明亮丽，笔法有力。

印象之美

蒙古族传统美术

家具

12

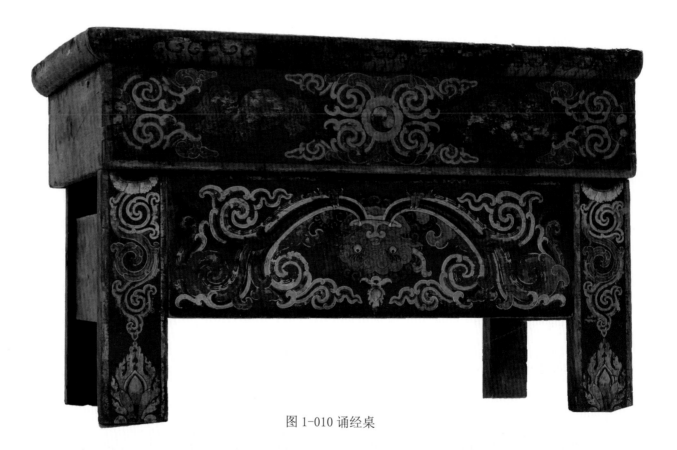

图 1-010 诵经桌

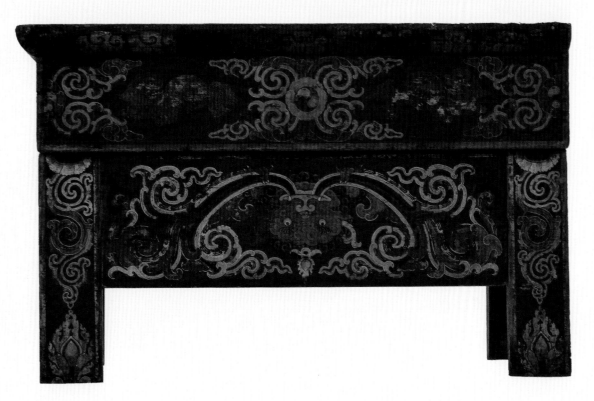

图 1-010 诵经桌

名称：云头浮雕诵经桌

地域：青海省

年代：清晚期

工艺：材质为柏木，用暗卯浮雕牙板，底色黑棕色，整体设计平整大方，图中刻有蒙古族通用的鼻纹图样和云纹，造型别致。

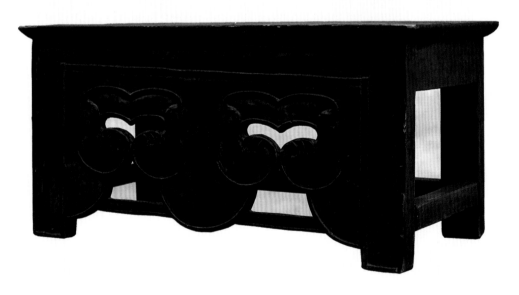

图 1-011 云头浮雕诵经桌

名称：诵经桌

地域：喀尔喀蒙古

年代：清晚期

工艺：材质为柏木，该桌分为：上盖、围裙、桌腿，部分用暗浮雕。牙板猪血、草木灰、大漆打底，浮雕图案以宝珠鼻纹连续组合变化图，雕刻工艺细腻逼真。

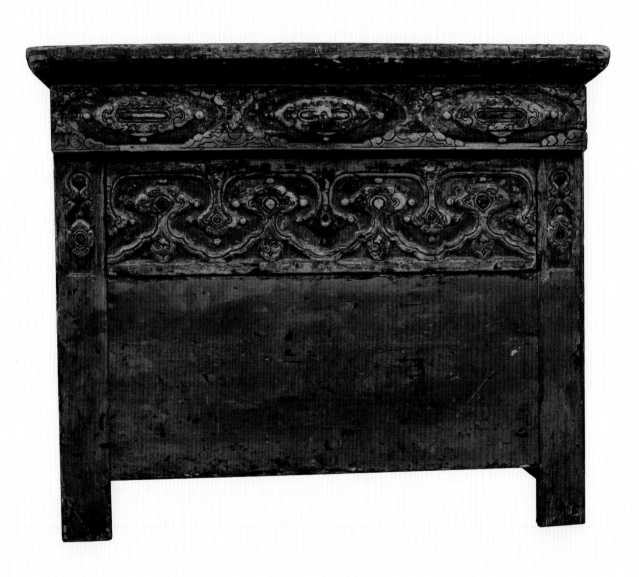

图 1-012 诵经桌

名称：诵经桌

地域：喀尔喀蒙古

年代：清晚期

工艺：材质为柏木。该桌分为：上盖、围裙、桌腿三部分，桌面为佛教图案宝珠莲花，桌围有十个小护法法宝，下面刻有20小池佛法供品、杂宝，亦为连续圆形卷草纹，外围金边线。整体雕刻工艺精致细腻，金碧辉煌。

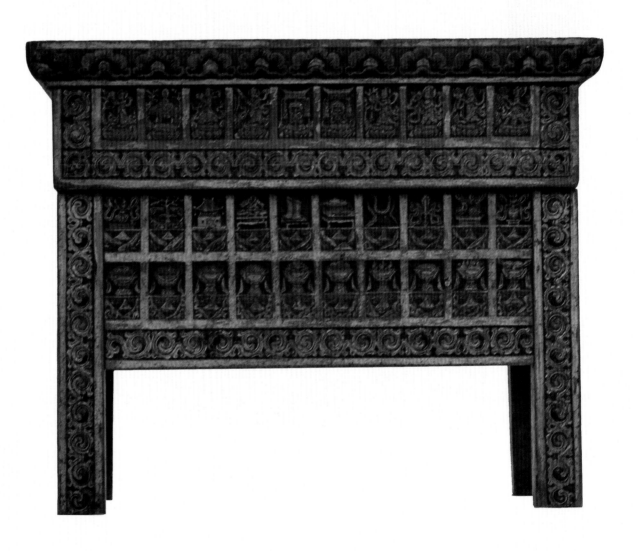

图 1-013 诵经桌

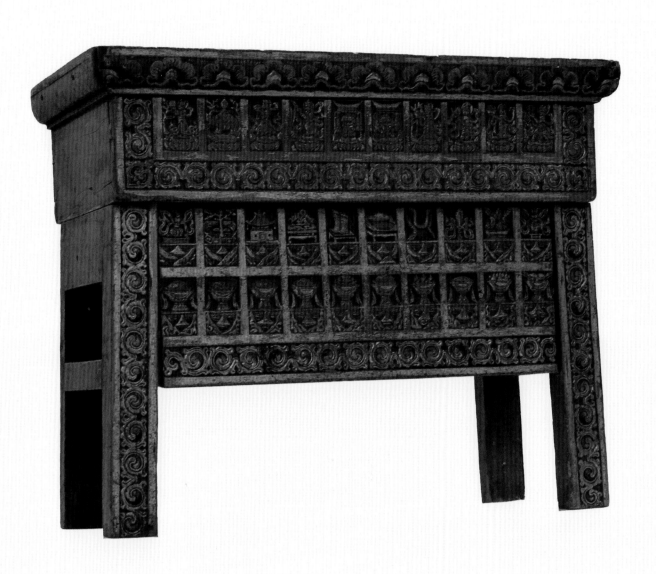

图 1-013 诵经桌

名称：小供桌
地域：喀尔喀蒙古
年代：清晚期
工艺：材质松木，用暗卯浮雕，以矿物质大红颜料为底色，上面图案描金，上盖雕刻佛教莲花瓣纹，主图为万字纹，副图为草云纹浮雕，整体造型典雅，富含蒙古族传统家具纹样和藏传佛教的韵味，象征着吉祥如意、富贵喜庆。

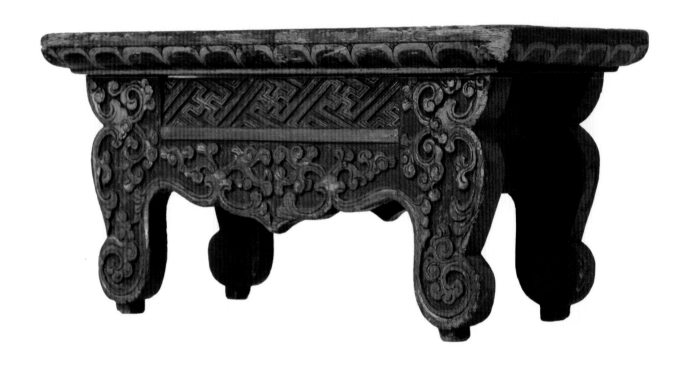

图 1-014 小供桌

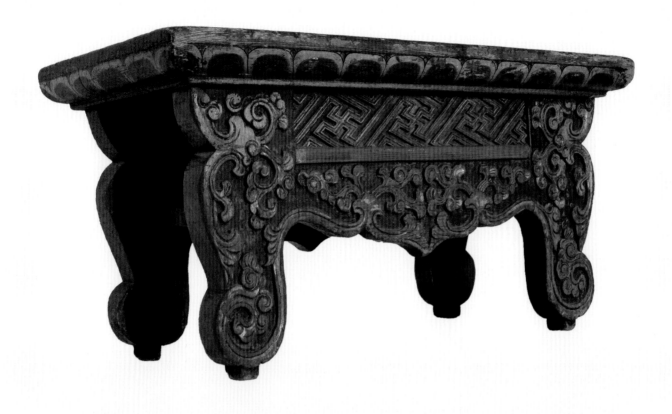

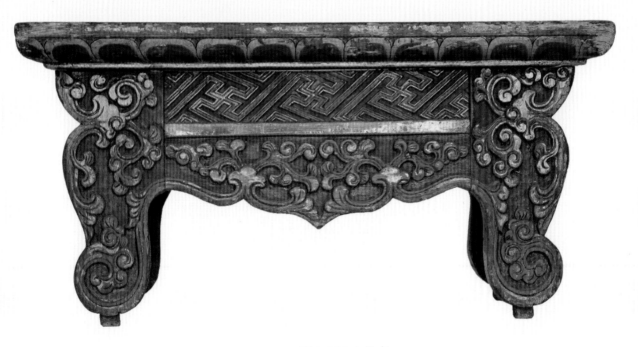

图 1-014 小供桌

名称：小供桌

地域：喀尔喀蒙古

年代：清晚期

工艺：材质为松木，用暗卯凿法，浮雕出线，雕刻图案上用矿物颜料描金彩绘。上桌面有佛教莲花瓣，红蓝退色。下方桌腿有藏传佛教中的人手龙头卷草组合图案，底色朱红，桌腿是云朵造型，边金色。象征吉祥祈祷、富贵平安，整体设计庄严神圣。

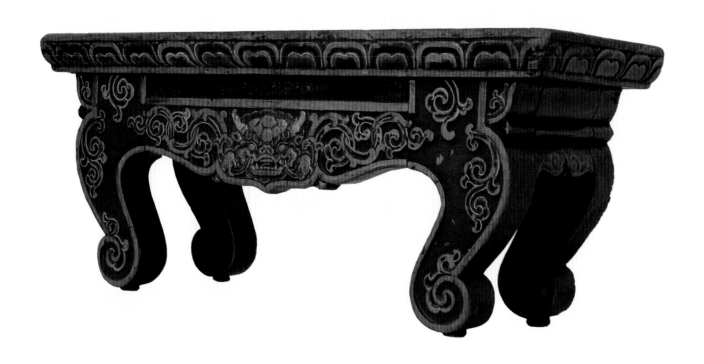

图 1-015 小供桌

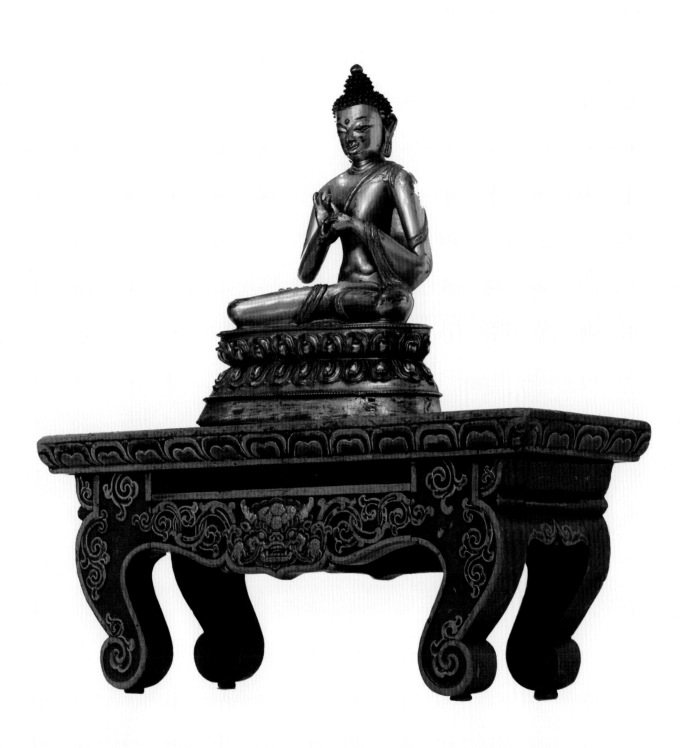

图 1-015 小供桌

名称：棋桌

地域：内蒙古赤峰市

年代：清晚期

工艺：蒙古式棋桌，材质为松木，暗卯浮雕出线。桌分三部分：上面、中围、老虎腿。该桌雕刻细腻，上有草云纹描金线，老虎腿鼻纹明显，逼真典雅，上面刻有蒙古棋子棋盘，底色金黄矿物颜料。

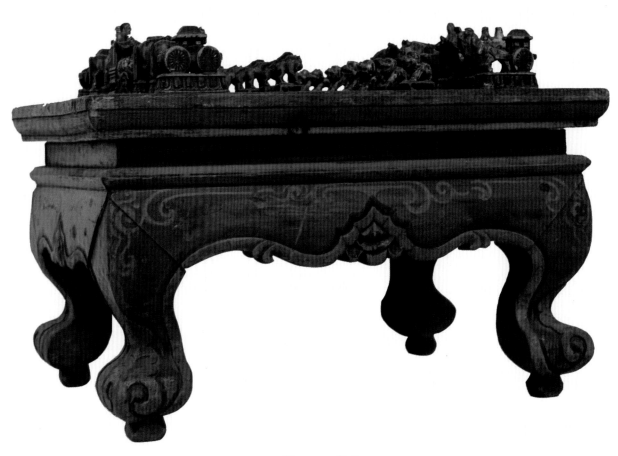

图 1-016 棋桌

图 1-016 棋桌

名称：棋桌

地域：喀尔喀蒙古

年代：清晚期

工艺：材质为松木，配有蒙古象棋子和棋图，底色朱红，桌围桌腿金色，有草纹扯不断、草云纹如意组合图案。用草木灰、骨胶水、猪血打底，再刷老桐油漆，浮雕工艺细腻典雅。

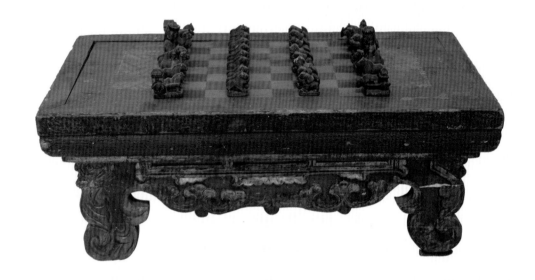

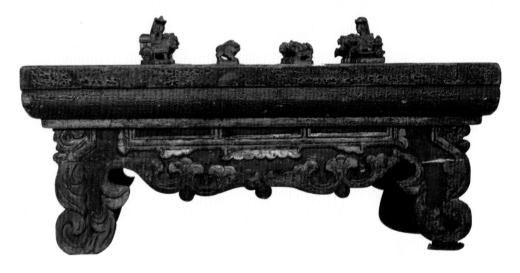

图 1-017 棋桌

名称：小供桌

地域：喀尔喀蒙古

年代：清晚期

工艺：材质为柏木，整体造型别致、结实大方。用暗卯浮雕出线，底色采用矿色赭石，上有刻版漏卯描金、牡丹云纹图案，下为老虎腿，雕刻工艺精细。

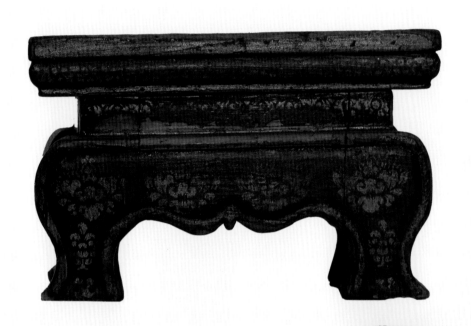

图 1-018 小供桌

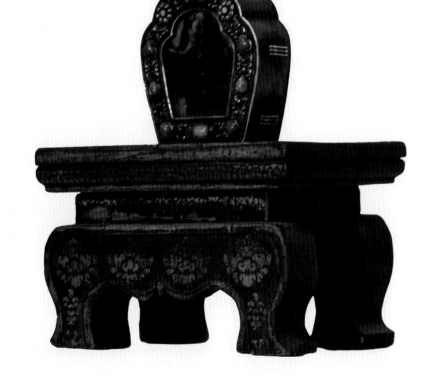

名称：小供桌

地域：喀尔喀蒙古

年代：清晚期

工艺：材质为松木，用暗卯精雕细刻所制，桌分三部分：桌面、桌围、桌腿。桌面金色圆形莲花草云纹组合吉祥如意图，桌围浮雕兰萨纹组合，桌腿有浮雕云草纹连续图案，桌腿造型为老虎腿。桌棱矿金色皮条线，围底色深绿，腿底色红色，整体雕刻工艺精细，设计雅致。

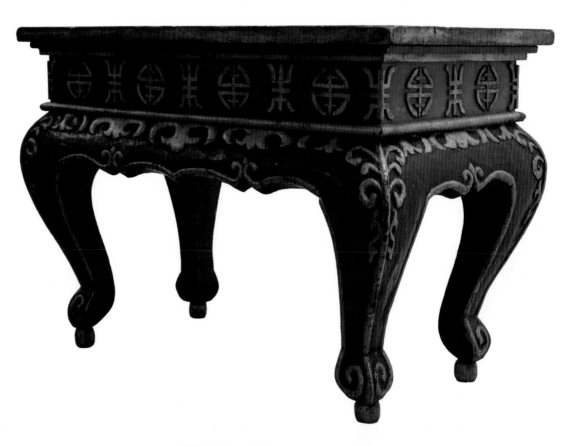

图 1-019 小供桌

名称：棋桌

地域：喀尔喀蒙古

年代：清晚期

工艺：材质为松木，用暗卯凿法。桌分三部：桌盖、桌围、桌腿。
用矿色黄靠木油涂色，上有刻版漏金，云草花纹图案，造型古朴典雅。

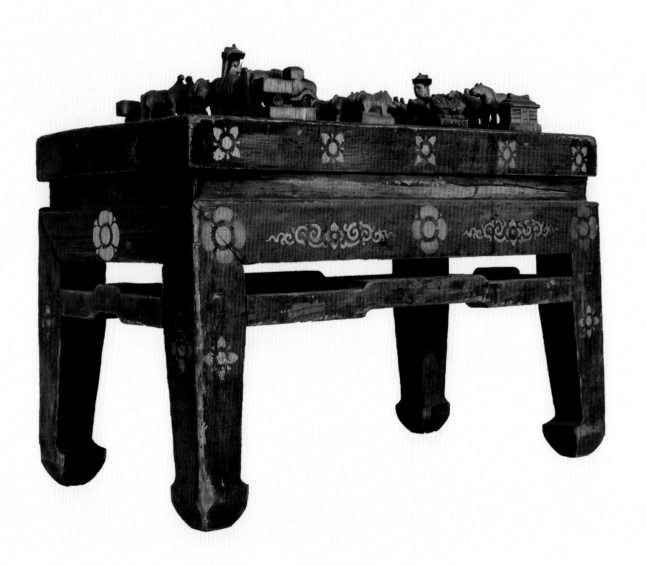

图 1-020 棋桌

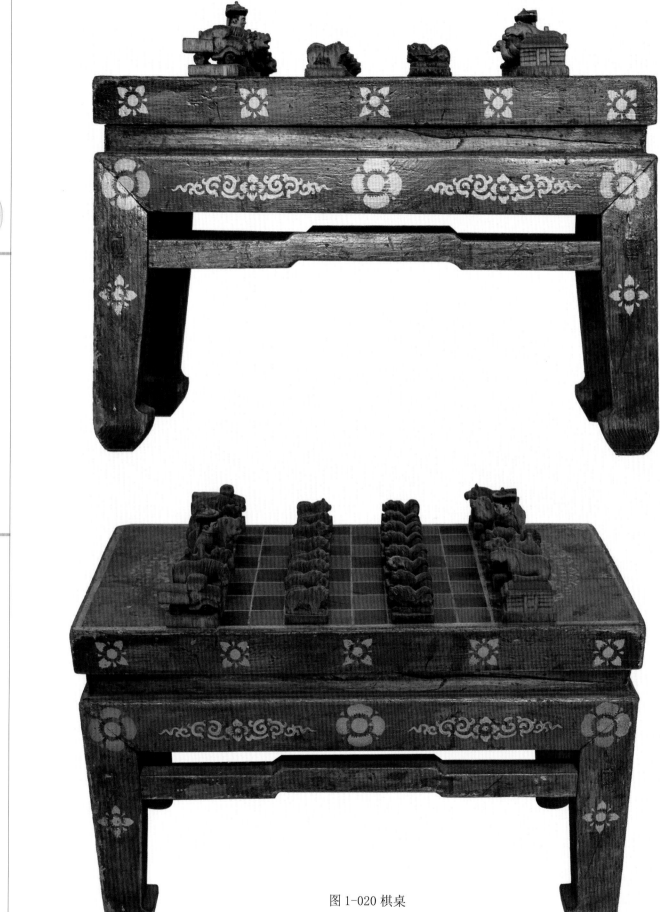

图 1-020 棋桌

名称：小供桌
地域：喀尔喀蒙古
年代：清
工艺：材质为松木，暗卯浮雕出线，桌面用矿色黄做底色，云纹组合退色图。
围裙雕刻万字八宝云纹组合，桌腿雕有草云纹瓦勾图案，雕刻工艺精湛典雅。
象征着吉祥富贵，子孙延续。

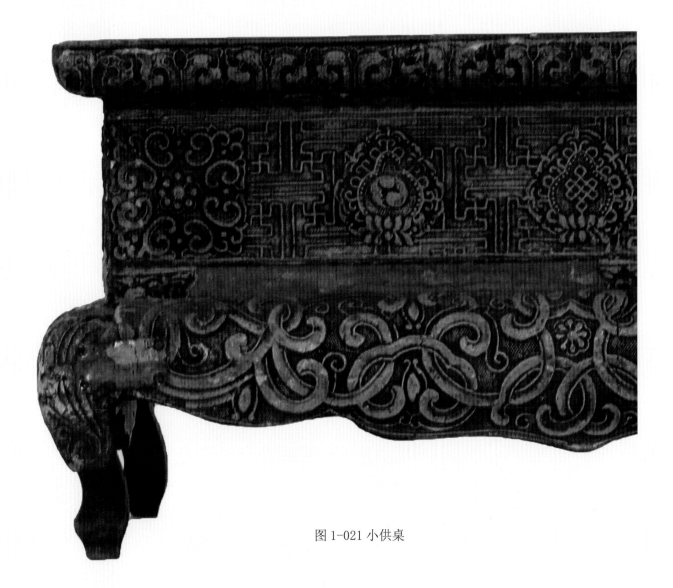

图 1-021 小供桌

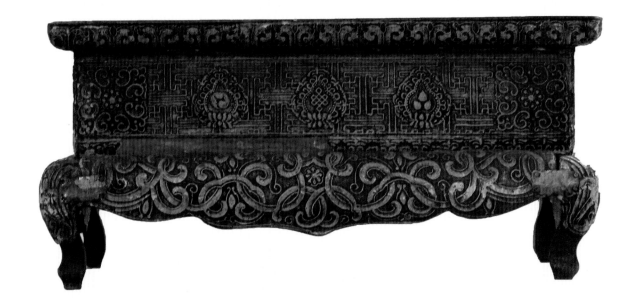

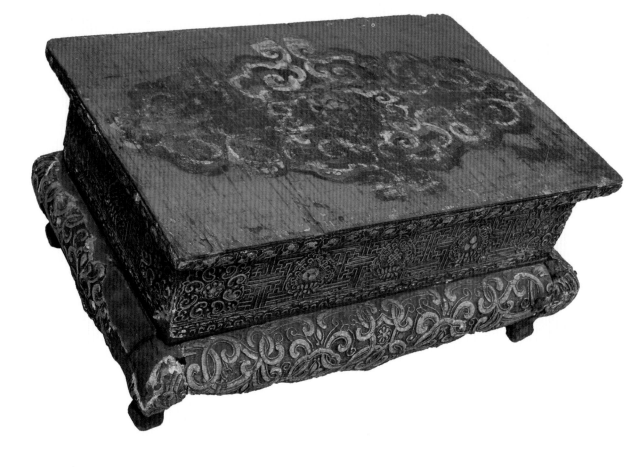

图 1-021 小供桌

名称：棋桌

地域：喀尔喀蒙古

年代：清晚期

工艺：材质为松木，用暗卯浮雕套色，桌面图案为蒙古棋盘。底色金黄色、蓝色，整体桌围桌腿，为浮雕图案云草纹，象征着吉祥富贵。彩绘完全采用矿物颜料，后涂用明矾水胶以保护图案，老桐油大漆罩面。

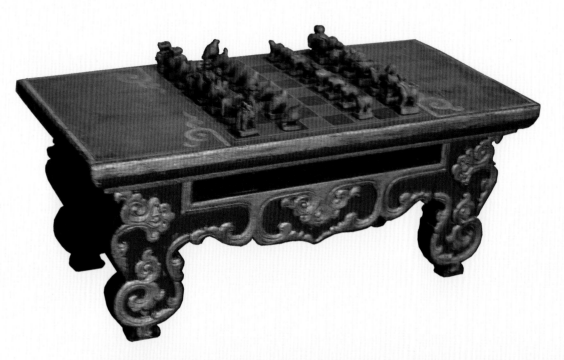

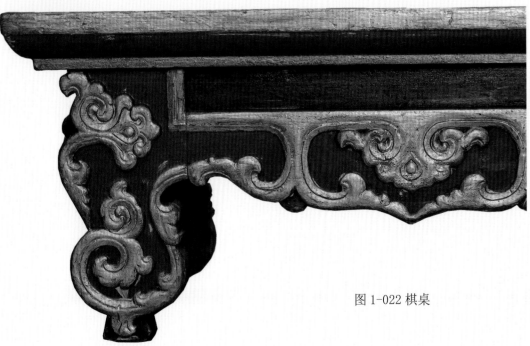

图 1-022 棋桌

名称：折叠式蒙古象棋桌

地域：内蒙古呼和浩特市

年代：民国

工艺：材质为松木，用浮雕、彩绘四抽屉制下牙板，雕刻有云龙图案，抽屉绿底外围框，靠木刷矿色黄，雕刻图案彩绘莲花梅花双寿，上面活动棋盘，雕刻工艺细腻，是蒙古象棋盘的代表作之一。

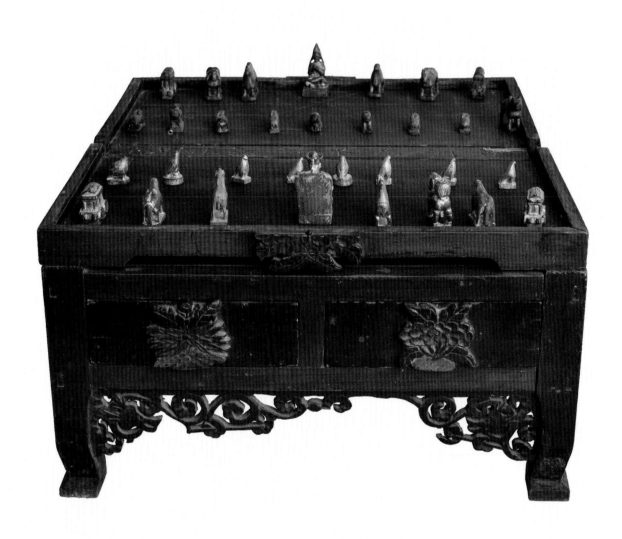

图 1-023 折叠式蒙古象棋桌

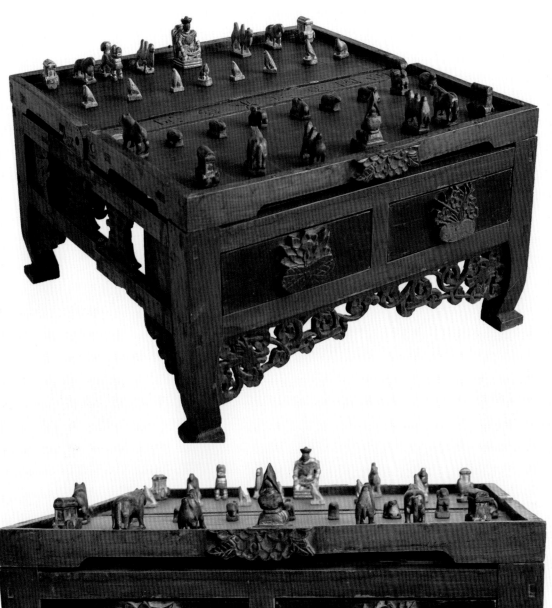

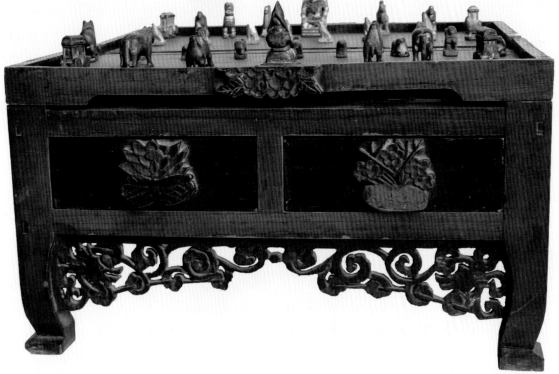

图 1-023 折叠式蒙古象棋桌

名称：小供桌
地域：喀尔喀蒙古
年代：清晚期
工艺：材质为松木，经暗卯浮雕出线法，采用矿色颜料粉绿金黄、金色彩绘。
桌分三部分：上盖、中围裙、下老虎腿。雕刻工艺生动细腻。主图案为吉祥云草
纹组合花样，祥瑞图，围裙粉绿。色彩搭配雅致，造型经典别致，是早期蒙古族
家具中的经典佳品。

印象之美

蒙古族传统美术

家具

34

图 1-024 小供桌

名称：小供桌

地域：喀尔喀蒙古

年代：清早期

工艺：材质为柏木，用暗雕刻出线法特制，桌分三部分：上盖、中围裙、老虎腿。用水色擦色法制成紫红，刻工精细，围裙刻浮雕贡品。后涂用明矾、骨胶水以保护图案，老桐油大漆罩面。

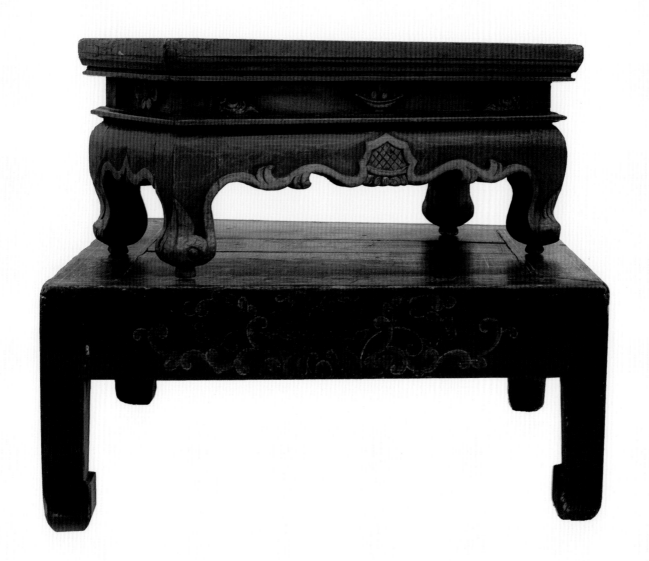

图 1-025 小供桌

名称：小供桌

地域：喀尔喀蒙古

年代：清晚期

工艺：材质为松木，暗卯浮雕出线，整体造型别致典雅，用矿物颜料深棕做底色，采用矿金刻版漏卯。桌分三部分：上盖、围裙、腿。主图案寿字、万胜龙纹、草木纹、福寿图组合，刻工精细，图案设计典雅。

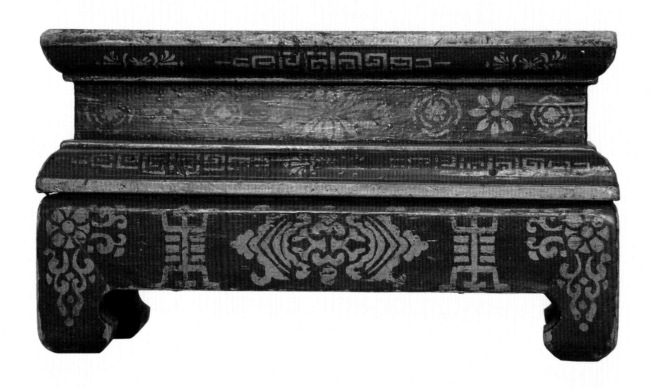

图 1-026 小供桌

名称：炕桌
地域：青海省
年代：民国
工艺：材质为松木，用传统暗牙板开槽出线，以猪血、草木灰打底，矿物颜料满面彩绘。底色深红，主图案以狮群、小鹿、桐树为主题，四角蝙蝠草云纹组合，外边白线金色扎不断草花连续纹组合。牙板画有暗八仙吉祥图案，彩绘工艺超群，工笔细腻典雅。

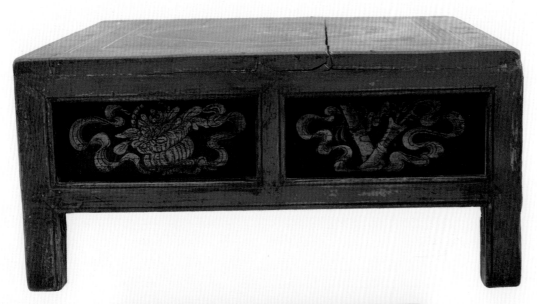

图 1-027 炕桌

图 1-027 炕桌

名称：炕桌

地域：青海省

年代：民国

工艺：材质为松木，暗卯牙板开槽，用传统的猪血、草木灰、骨胶水打底，整体色调偏红，完全用矿色颜料彩绘。主体图案祥云金龙，四角蓝色退线，云草纹边金色扯不断，外围边蓝退色团结花草纹，粗细皮条金线。画工细腻典雅，象征富贵吉祥，子孙延续不断。

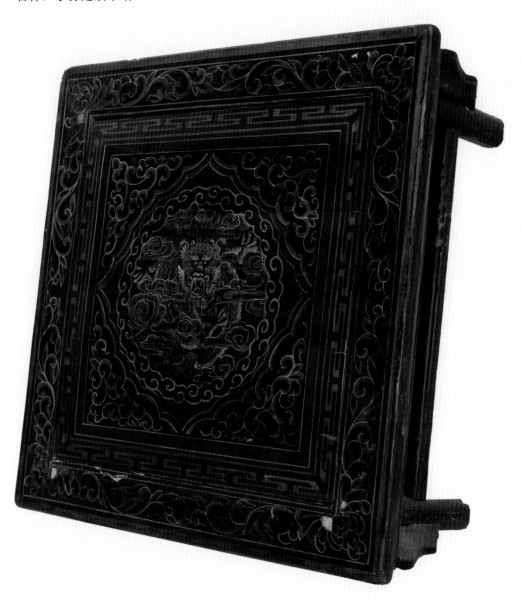

图 1-028 炕桌

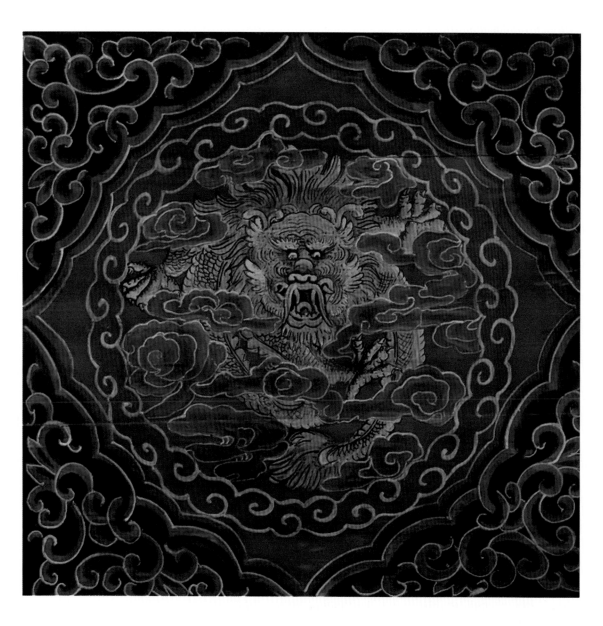

图 1-028 炕桌

名称：炕桌

地域：内蒙古鄂尔多斯市

年代：民国

工艺：材质为松木，用暗卯牙板开槽出线，用传统的猪血、草木灰打底，底色红色，全部矿物颜料彩绘。主图狮、虎、鹿、祥云，四角蝙蝠草云纹勾，外边拉不断云勾连续宝珠组合描金线，下侧草纹连续纹样，下牙板绿色小纹牙板。此桌笔法苍劲有力，色彩艳丽，狮虎是蒙古族心中崇拜的自然神灵，是吉祥富贵平安的象征。

图 1-029 炕桌

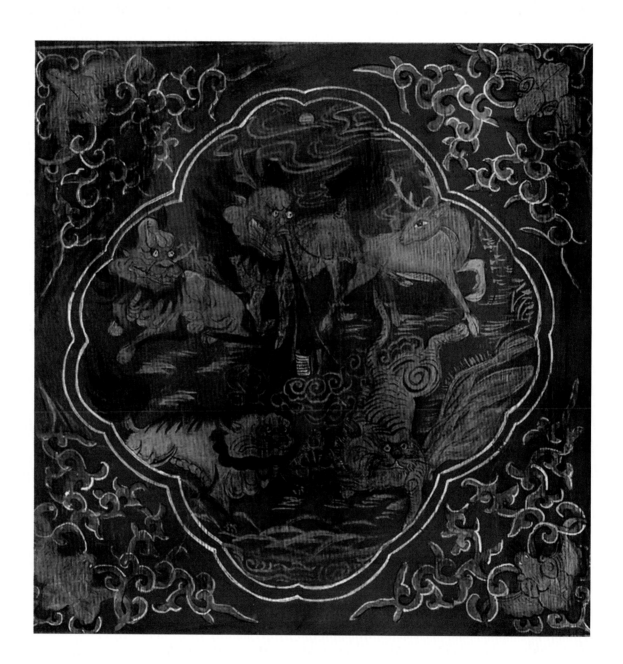

图 1-029 炕桌

名称：炕桌

地域：青海省

年代：清晚期

工艺：材质为松木，用暗卯法，整体结构平整大方，采用矿色颜料彩绘，底色梅红色。主图狮虎图。四角蝙蝠草纹勾，外围边金色扯不断，草纹互勾。

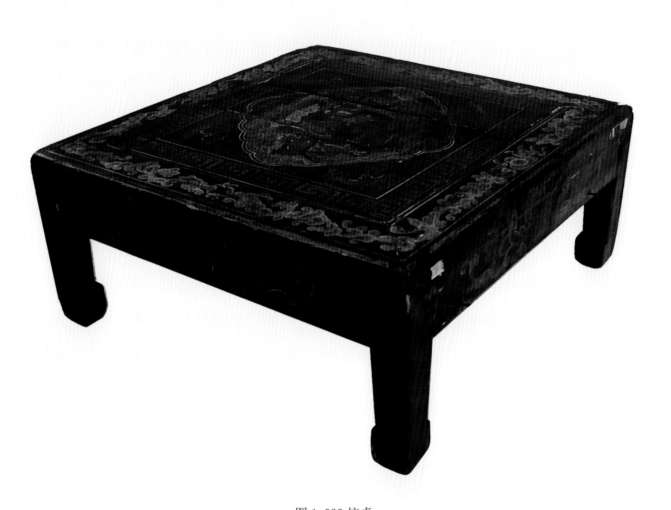

图 1-030 炕桌

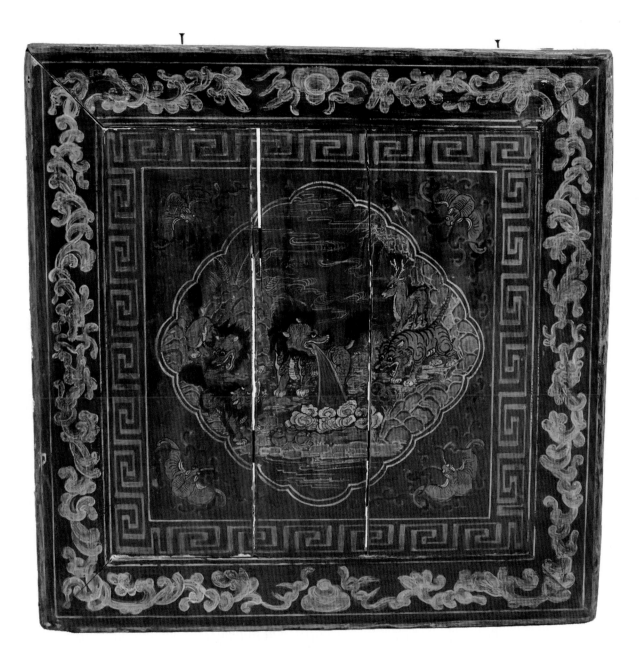

图 1-030 炕桌

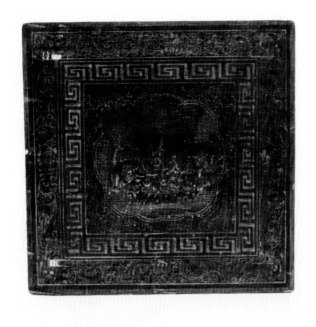

名称：炕桌

地域：内蒙古鄂尔多斯市

年代：民国

工艺：材质为柏木，用暗卯牙板开槽彩绘，桌面主图彩绘狮子滚绣球，绿色角退线草云纹金色扯不断，连续草纹组合图案，下面四面牙板草花纹彩绘图案，用传统的猪血、草木灰打底，采用矿物质颜料，彩绘工艺精湛，造型古朴典雅。

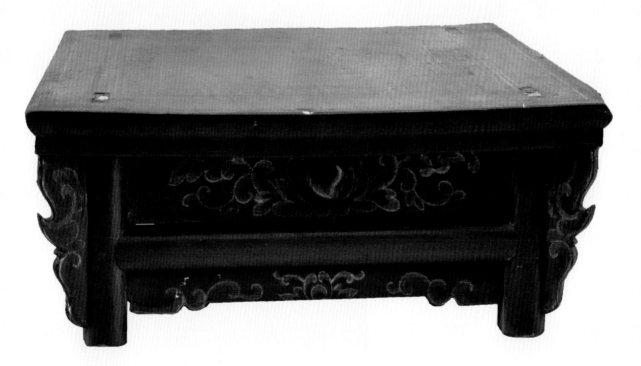

图 1-031 炕桌

名称：炕桌
年代：民国
地域：内蒙古鄂尔多斯市
工艺：材质为松木，暗卯凿法，用传统的草木灰、猪血、骨胶水打底，用矿物深红做底色。主体彩绘狮子滚绣球，四角蝙蝠云勾纹，外围金线扯不断，卷草纹仙果连续组合，绿狮象征自然神灵在保佑着，也有吉庆富贵子孙延续不断之意。

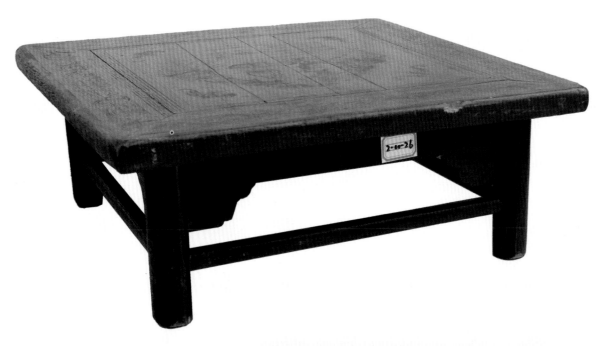

图 1-032 炕桌

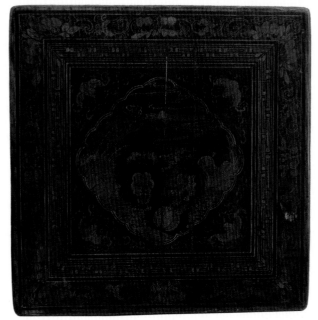

名称：炕桌
地域：内蒙古鄂尔多斯市
年代：民国
工艺：材质为松木，用暗卯格角制法，上面用猪血、草木灰打底，底色为黑红，用淡彩工笔描金彩绘。主图狮子滚绣球，四角草纺，外围皮条线扯不断，卷草纹等图案。工笔苍劲有力，色彩典雅。

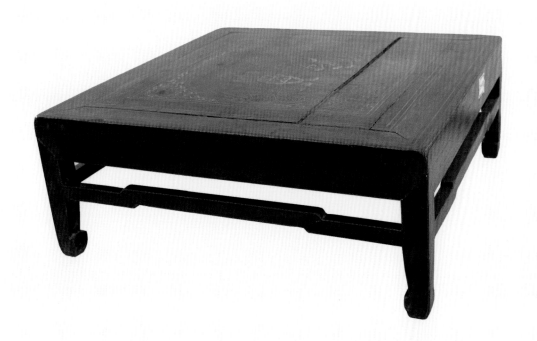

图 1-033 炕桌

图 1-033 炕桌

名称：炕桌

地域：内蒙古通辽市

年代：清

工艺：材质为柏木，暗卯浮雕出线，桌面主图是二龙戏珠图案，外围图案为暗八仙与佛教莲花，上面采用矿物工笔描金，四周桌围立粉金色。方围龙圆线、龙、宝瓶、哈达组合图，线为金色扯不断等吉祥图案，桌腿兽头图，底色黑色，笔工精细、典雅。

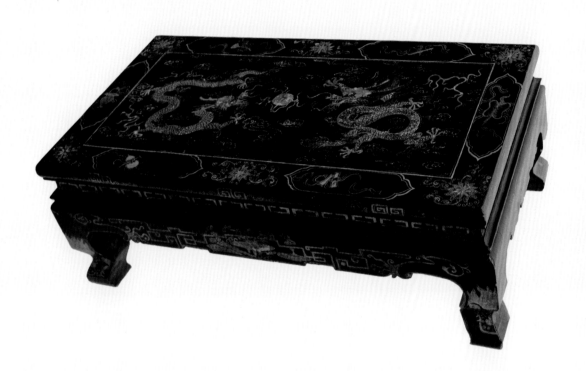

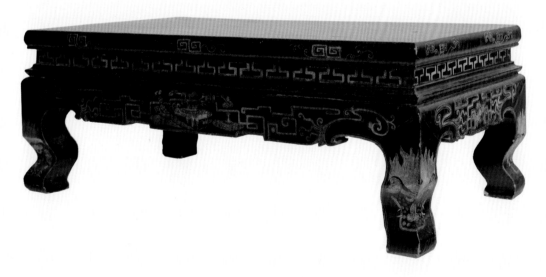

图 1-034 炕桌

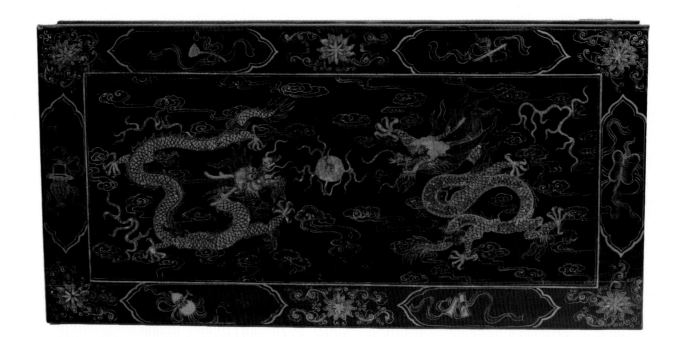

图 1-034 炕桌

名称：三屉茶桌

地域：内蒙古锡林郭勒盟正蓝旗

年代：清晚期

工艺：材质为松木，用整板暗卯凿法，浮雕出线，有三抽屉，

分别有三草叶青铜拉手，整体主图是刻版漏卯的云纹吉祥图案。

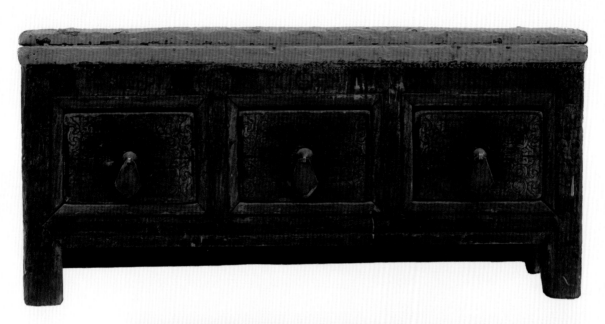

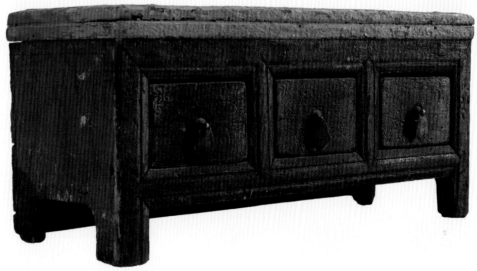

图 1-035 三屉茶桌

名称：三屉桌
地域：内蒙古锡林郭勒盟正蓝旗（镶黄旗）
年代：清
工艺：材质为松木，整板暗卯出线，结构平坦，
分别有三个圆形铜拉手，前面抽屉吊角云勾纹吉祥图
案，外围边草花纹，副图万字纹。底色矿物乳黄，上
图全部刻版漏卯描金。

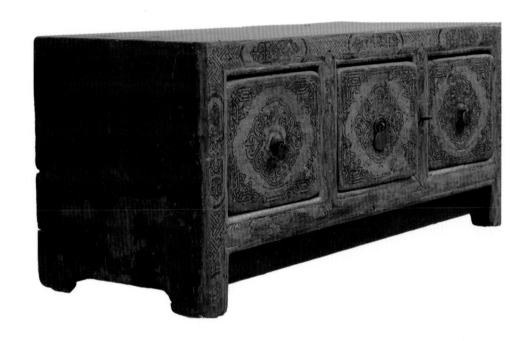

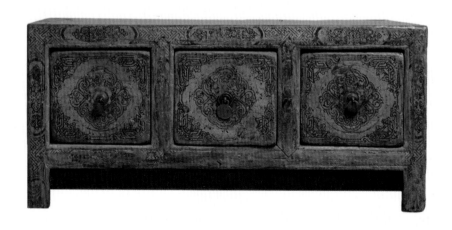

图 1-036 三屉茶桌

名称：三屉茶桌

地域：内蒙古锡林郭勒盟正蓝旗

年代：清

工艺：材质为松木，暗卯开槽出线，三抽屉下有牙板，抽屉分别有铜环拉手，矿物色红底，采用刻版漏卯。主图草云纹组合成的吉祥图案，下牙板绿色，造型别致，做工细腻结实，是早期蒙古族家具的佳品。

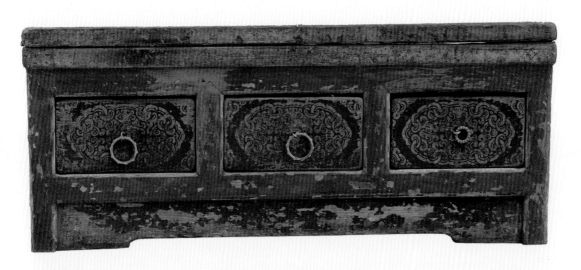

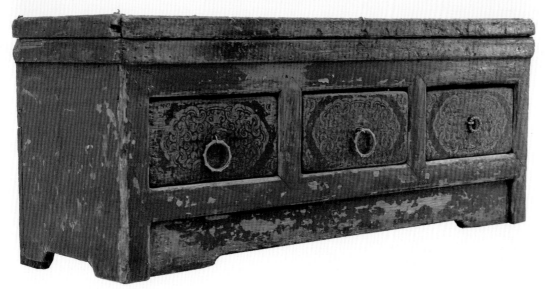

图 1-037 三屉茶桌

名称：彩绘诵经桌

地域：内蒙古锡林郭勒盟正蓝旗

年代：清早期

工艺：材质为松木，暗卯开槽出线，桌侧正面，有
矿物颜料彩绘祥云组合图，边有突出皮条线二条退色，
整体设计别致典雅。

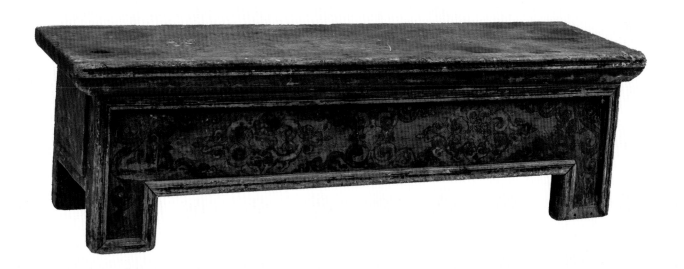

图 1-038 彩绘诵经桌

名称：佛台桌

地域：青海省

年代：清晚期

工艺：材质为柏木，暗卯浮雕彩绘描金，上下盖为佛教莲花瓣纹，中是雕刻有双狮图，两池底色金黄色。雕刻彩绘细腻逼真，代表吉祥如意，消灾辟邪。

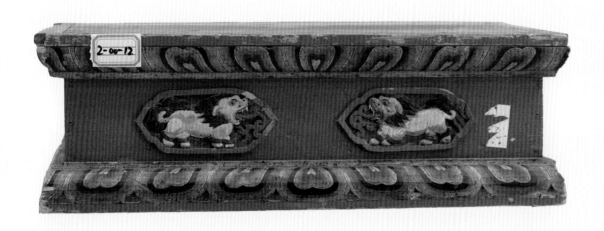

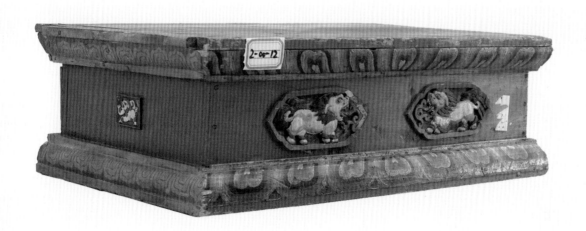

图 1-039 三屉茶桌

名称：佛台桌

地域：青海省

年代：清晚期

工艺：材质为柏木，用暗卯浮雕矿色颜料红做底色，上下边雕有佛教莲花瓣，中有金色云纹，设计典雅，雕刻细腻、庄严、神圣。有着浓厚的藏传佛教特色。

印象之美

蒙古族传统美术

家具

56

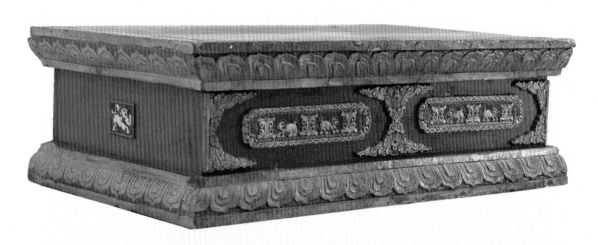

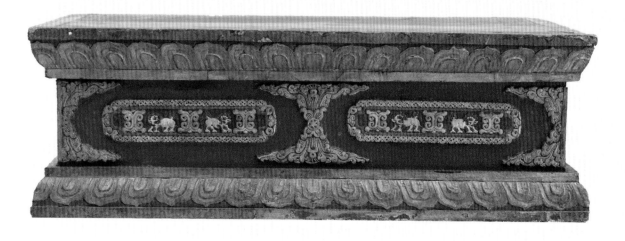

图 1-040 佛台桌

名称：佛台桌

地域：喀尔喀蒙古

年代：清晚期

工艺：材质为柏木，用暗卯开槽浮雕出线设计，凸凹不平，上盖雕有佛教莲花瓣，下有云龙图浮雕三幅，雕刻细腻别致典雅。

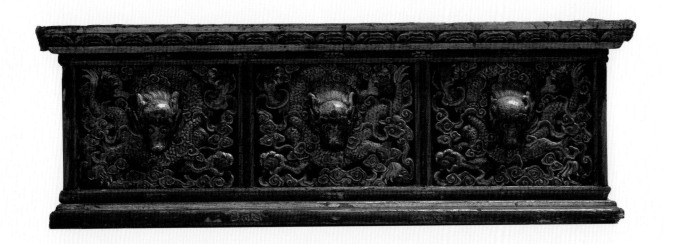

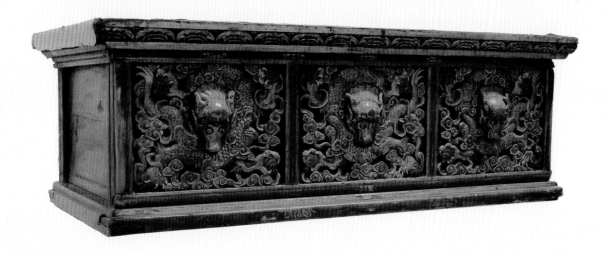

图 1-041 佛台桌

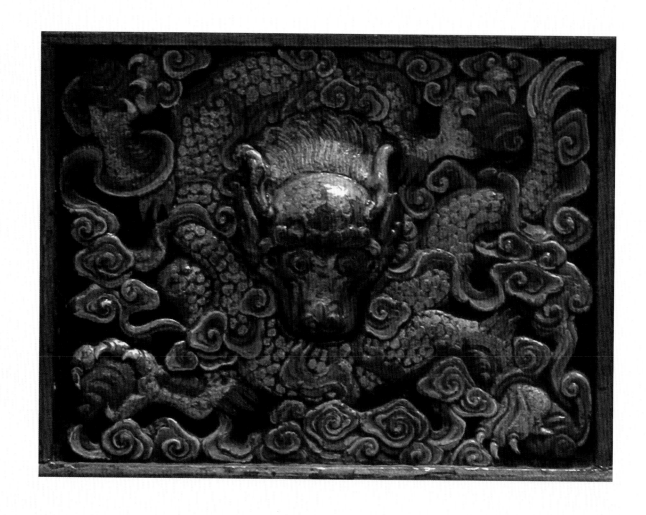

图 1-041 佛台桌

名称：佛台桌

地域：青海省

年代：清晚期

工艺：材质为松木，暗卯浮雕，淡色描金，上盖二色矿金赭石，下面赭石底色雕刻，图案吉祥金色草云纹镶七彩宝珠组合图案，雕刻细腻，立体感强。

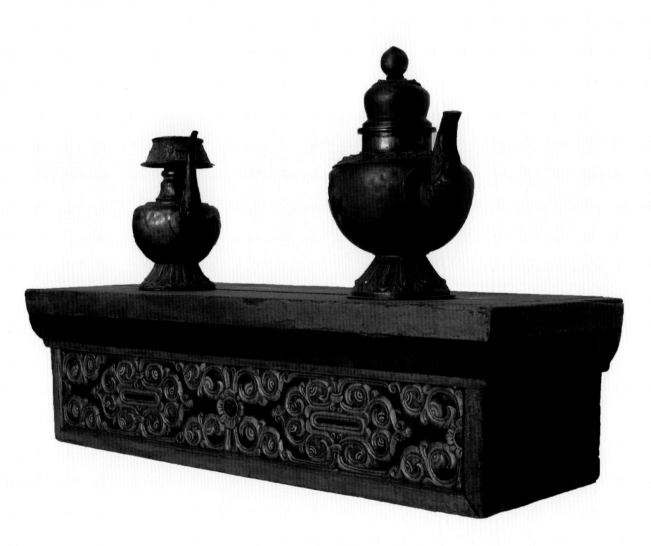

图 1-042 佛台桌

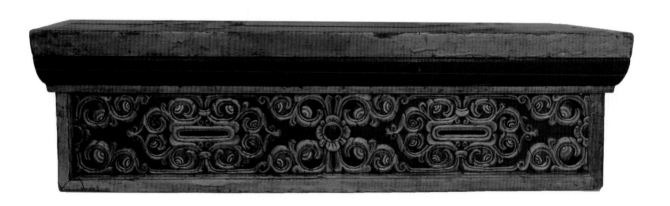

图 1-042 佛台桌

名称：佛像台
地域：喀尔喀蒙古
年代：民国
工艺：材质为柏木，暗卯凿法，整体设计平整大方，用猪血、草木灰做底，以矿色赭石为基础，采用刻版漏卯的工艺，主图佛教莲花瓣和草云勾纹组合而成的连续吉祥图案，后涂用明矾、胶水以保护图案，老桐油大漆罩面。

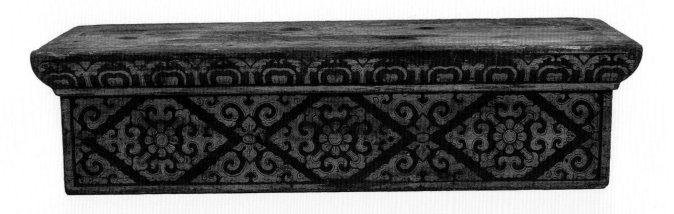

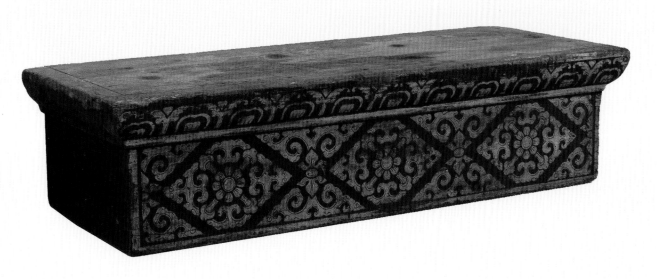

图 1-043 佛台桌

名称：佛像台桌

地域：内蒙古赤峰市

年代：清晚期

工艺：材质为松木，用暗卯凿法浮雕特制，主图有莲花瓣佛八宝草云勾等图案，雕刻工艺精湛，设计平整大方，有藏传佛教浓厚的气息。

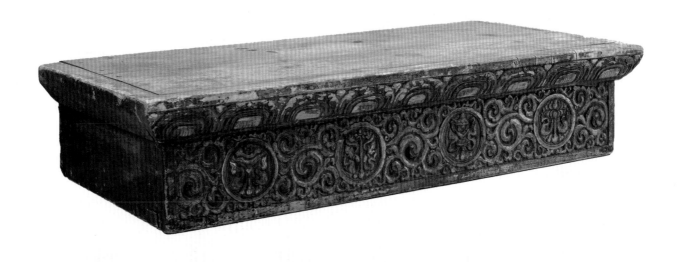

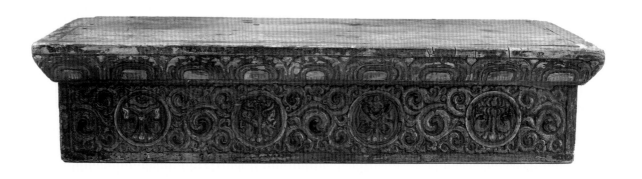

图 1-044 佛像台桌

蒙古族传统美术 家具

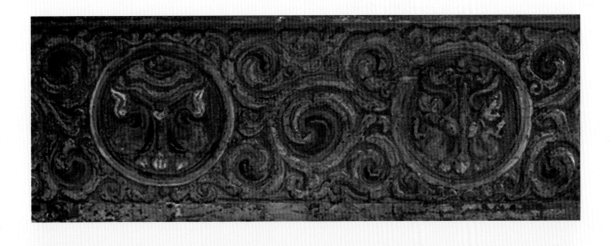

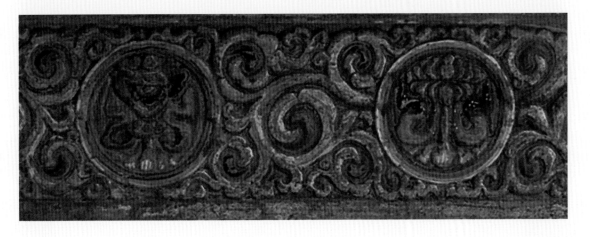

图 1-044 佛像台桌

蒙古族传统美术

家具

名称：柜架

地域：内蒙古赤峰市

年代：清晚期

工艺：材质为柏木，用暗卯雕刻法，色调为紫棕色，雕刻仙葫方龙组合图案。设计简易大方，雕刻工艺超群。

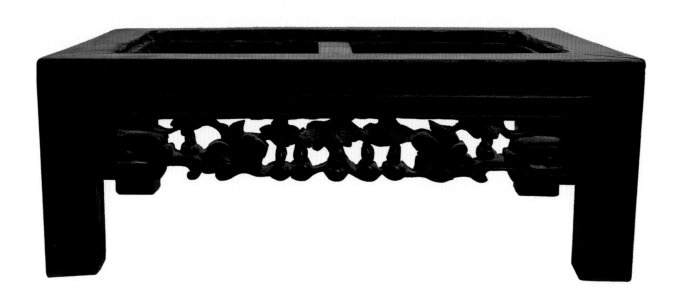

图 1-045 柜架

名称：描金镂空四屉桌

地域：内蒙古鄂尔多斯市

年代：清

工艺：材质为松木，用传统的暗卯牙板开槽雕刻出线，猪血、草木灰打底。此桌分三部分：上盖面、抽屉、下牙板。上面和抽屉外框描金，下牙板与耳板均雕刻卷草纹，外用框围兰萨纹，抽屉面四角如意云勾底矿物大红，外框绿色退线，此桌象征吉祥如意、寿比南山。

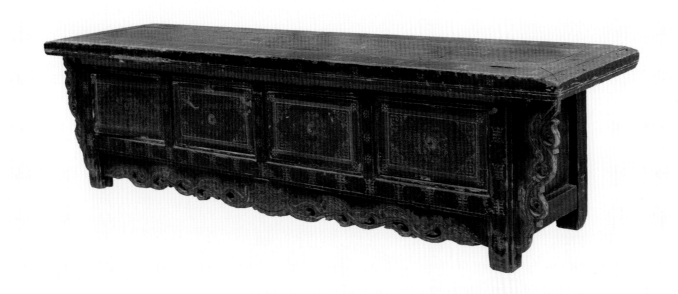

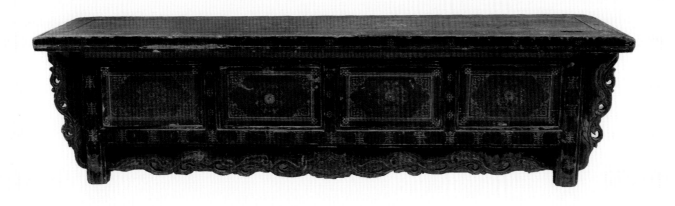

图 1-046 描金镂空四屉桌

名称：双门双屉桌

地域：青海省

年代：民国

工艺：材质为松木，用暗卯牙板开槽出线，用猪血、草木灰、骨胶水打底，桌分两屉两门，水纹牙板词，前面以红底工笔彩绘，采用矿物颜料。主图佛八宝中的莲花、盘肠、海螺、法轮、哈达，副图为锦枋纹图案。下牙板蓝色金边，内框边绿色退线，整体象征着北方游牧民族祈祷吉祥富贵，抽屉门分别有圆形铜环。

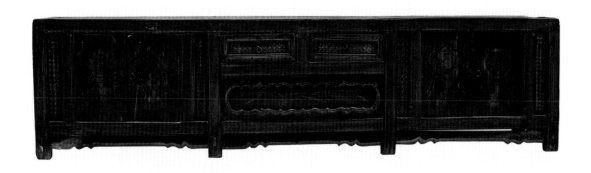

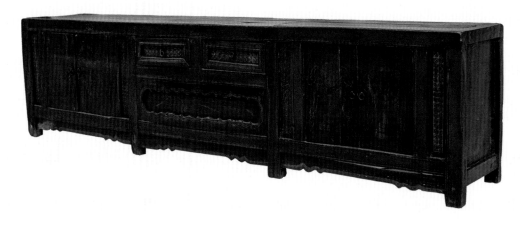

图 1-047 双门双屉桌

名称：单屉箱架

地域：喀尔喀蒙古

年代：清晚期

工艺：材质为松木，暗卯开槽浮雕出线，正中有一抽屉，两边有小棱形池，中大棱形组图案，池外出线。下有如意头腿，上有十八颗青铜圆钉，有菱形铜拉手，造型别致。

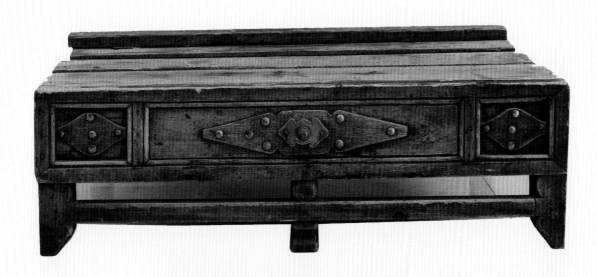

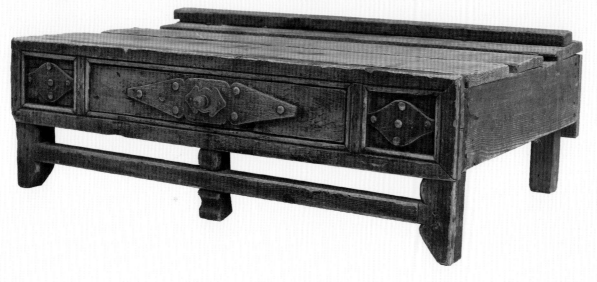

图 1-048 单屉箱架

名称：三屉供桌

地域：内蒙古呼和浩特市和林格尔县

年代：民国

工艺：材质为松木，暗卯平雕镶接靠油，上有铜拉手。主图以细木镶嵌扯不断为主，以不同木板木纹的颜色镶嵌，结合其他纹样及平雕出现，用精雕细刻，工艺超群。

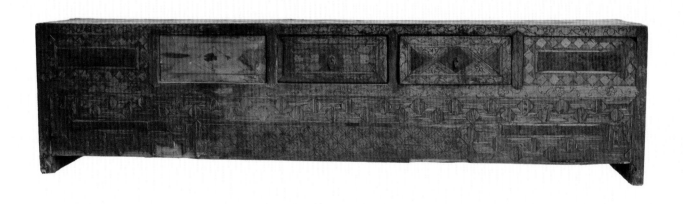

图 1-049 三屉供桌

名称：五屉供桌
地域：内蒙古呼伦贝尔市
年代：清晚期
工艺：材质为松木，用传统的暗卯浮雕牙板开槽精制，分上下两部分，上牙板分五块，上有平雕图案，分别是卷草纹、莲花、宝瓶、双鱼等吉祥物，下框出线，下牙板雕刻有方魁龙，雕刻工艺精致细腻。

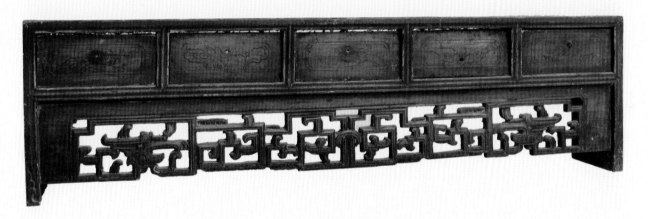

图 1-050 五屉供桌

名称：五屉桌

地域：内蒙古乌兰察布市四子王旗

年代：清晚期

工艺：材质为松木，为五屉供桌，采用浮雕牙板出线暗卯法，有五个铜圆形拉手，下牙板雕刻有连续牡丹富贵彩绘图，周边出线整体底色为紫色，象征富贵吉祥。

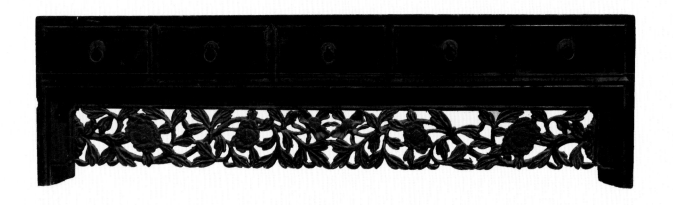

图 1-051 五屉桌

名称：佛台

地域：喀尔喀蒙古

年代：民国

工艺：材质为松木，用暗卯开槽浮雕出线，佛台分两部分，上盖雕有二道线，下部分雕有莲花云草纹（全色），上有描金万字卷草纹，下部连续祥云朵，底色为藏深红。此台设计庄严典雅神圣，雕刻、描金精湛。

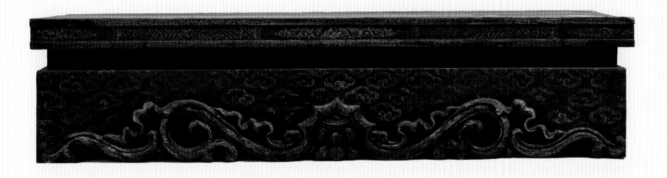

图 1-052 佛台

名称：浮雕立体彩绘佛台

地域：青海省

年代：民国

工艺：材质为松木，用暗卯雕刻彩绘精制，佛台上端红底绿色，主体图案有彩绘宝珠祥云朵（鼻纹），有如意祥云与方魁龙连续组合雕刻，下七彩宝珠，镶在万字中，造型别致，雕刻工艺精细。

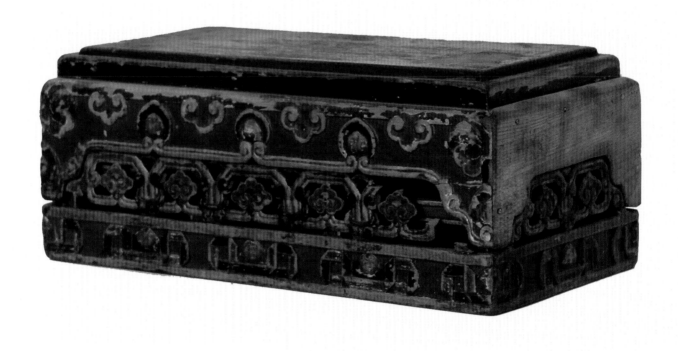

图 1-053 浮雕立体彩绘佛台

名称：蒙式佛台

地域：喀尔喀蒙古

年代：清

工艺：材质为柏木，前面浮雕造型，别致典雅，有着浓厚的藏传佛教气息。采用矿色朱红金涂刷，中央坐释迦牟尼铸铜佛像。

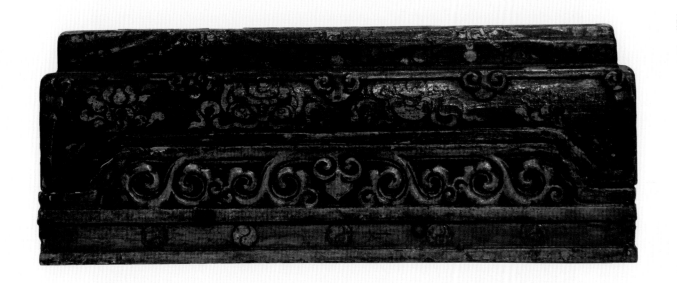

图 1-054 蒙式佛台

名称：单屉红底金漆彩绘植物纹木桌

尺寸：宽 706× 深 410× 高 306（单位：毫米）

地域：内蒙古鄂尔多斯市

年代：民国

工艺：材质为松木，暗藏大卯开槽出线，外形雕刻结构，用传统的矿色彩绘红底草纹描金凹面淡绿色。

图 1-055 炕桌

名称：单屉红底金漆彩绘植物纹木桌

尺寸：宽 706× 深 410× 高 306（单位：毫米）

地域：内蒙古鄂尔多斯市

年代：民国

工艺：材质为松木，暗藏大卯开槽出线，外形雕刻结构，用传统的矿色彩绘红底草纹描金凹面淡绿色。

图 1-056 单屉红底金漆彩绘植物纹木桌

名称：束腰红底金漆彩绘浮雕木桌
尺寸：宽 706× 深 410× 高 306（单位：毫米）
地域：内蒙古鄂尔多斯市
年代：民国
工艺：材质为松木，暗卯浮雕结构，用传统矿色打底，满工彩绘云
草纹为主，桌腿为老虎腿，造型别致。

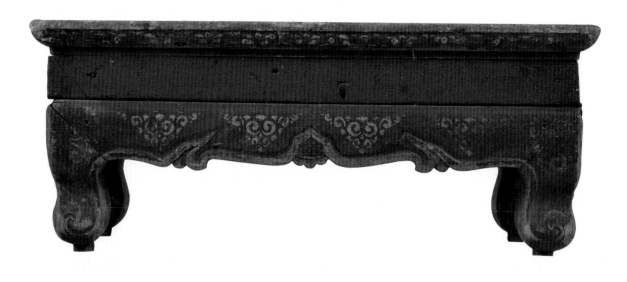

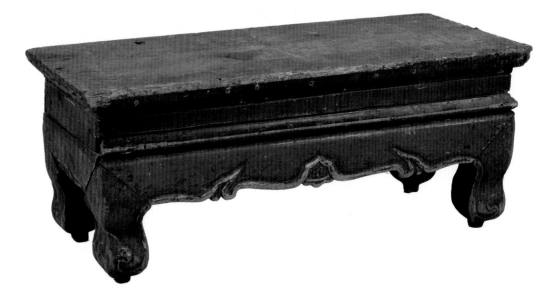

图 1-057 束腰红底金漆彩绘浮雕木桌

名称：红底金漆彩绘浮雕木桌

尺寸：宽 440×深 220×高 215（单位：毫米）

地域：喀尔喀蒙古

年代：民国

工艺：材质为松木，暗卯雕刻，造型别致，用矿色红涂底图案，
为漏卯描金，主图案草纹云勾组合。

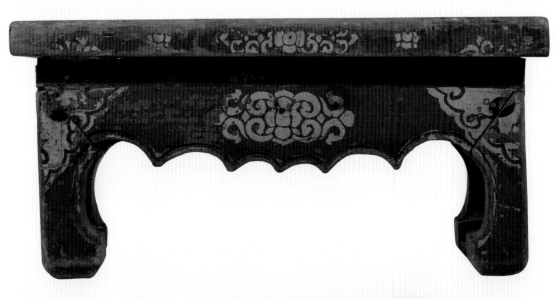

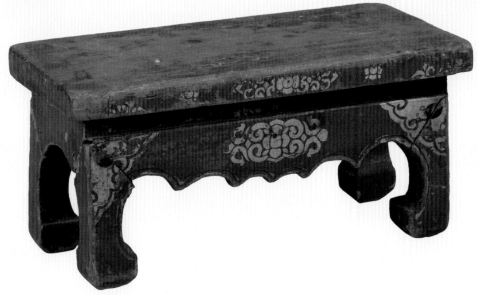

图 1-058 红底金漆彩绘浮雕木桌

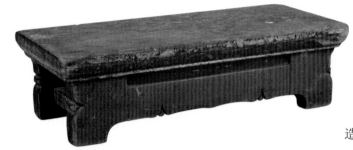

名称：红底单面金漆彩绘植物纹小供桌

尺寸：宽 445×深 220×高 175（单位：毫米）

地域：喀尔喀蒙古

年代：民国

工艺：材质为松木，桌同围、桌腿深雕出线，造型别致典雅，桌面满卯描金，金黄底色。

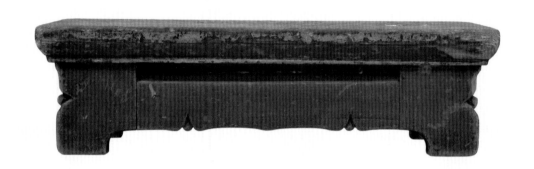

图 1-059 红底单面金漆彩绘植物纹小供桌

名称：单屉红底四面彩绘浮雕鲤鱼跳龙门小供桌

尺寸：宽 624× 深 275× 高 280（单位：毫米）

地域：喀尔喀蒙古

年代：民国

工艺：材质为松木，桌分三部分：桌面、桌围、桌腿，暗卯浮雕出线，凹凸面，桌腿别致，用传统的矿色彩绘，桌小面有佛教莲花瓣，桌围绿色，带腿红色，有抽屉圆形银拉手。

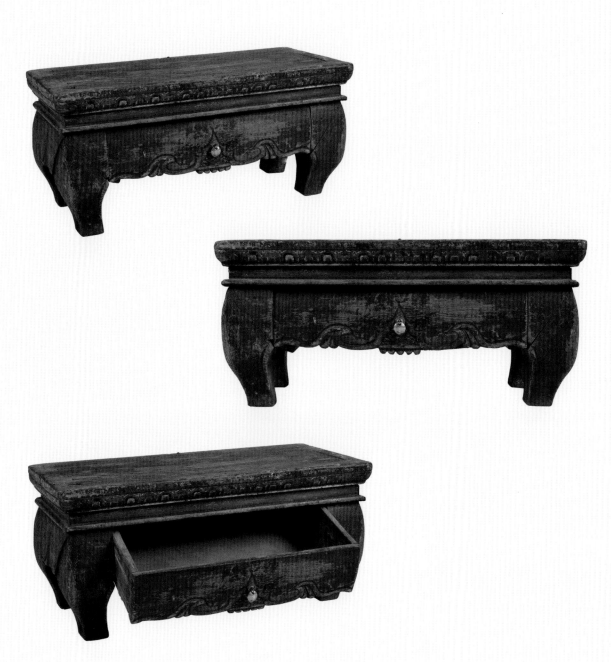

图 1-060 单屉红底四面彩绘浮雕鲤鱼跳龙门小供桌

名称：朱底双面彩绘浮雕供桌

尺寸：宽 700× 深 220× 高 285（单位：毫米）

地域：内蒙古鄂尔多斯市

年代：清晚

工艺：材质为松木，暗卯深雕浮雕出线，桌分三部分：桌面、围、腿，造型老虎腿，以矿色深红为主题，外边黄色，造型古朴。

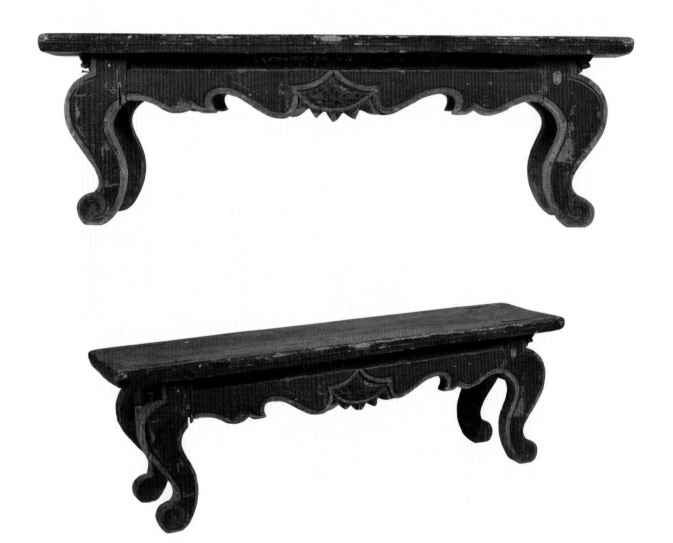

图 1-061 朱底双面彩绘浮雕供桌

名称：束腰红底单面金漆彩绘佛教故事图案供桌

尺寸：宽 650× 深 220× 高 215（单位：毫米）

地域：喀尔喀蒙古

年代：民国

工艺：材质为松木，暗藏榫卯，整体平整，大束腰出棱结构，桌分三部分：面、腰、底台，用矿色做底，后彩绘描金，主图案为宝珠草纹组合，外围边扯不断，黄边线，造型别致。

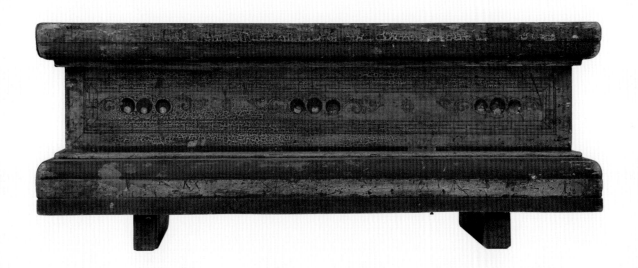

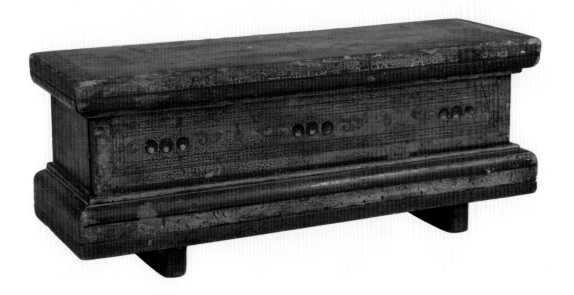

图 1-062 束腰红底单面金漆彩绘佛教故事图案供桌

名称：红底单面金漆彩绘宝相花组合结构供桌

尺寸：宽 712× 深 300× 高 513（单位：毫米）

地域：喀尔喀蒙古

年代：民国

工艺：材质为松木，榫卯出线平面结构，桌分三部分：桌面、围、腿，用传统的矿色红做底色，上金色宝相花组合图案。

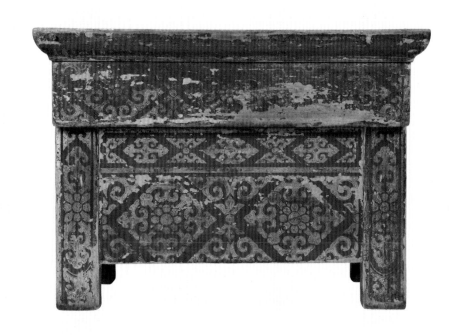

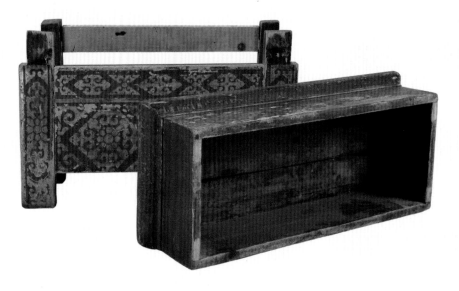

图 1-063 红底单面金漆彩绘宝相花组合结构供桌

名称：单屉红底单面金漆彩绘宝相花供桌

尺寸：宽 595× 深 272× 高 430（单位：毫米）

地域：喀尔喀蒙古

年代：民国

工艺：材质为松木，单抽屉上结盖单面彩绘，用矿色红打底，上有漏印描
金图案宝相花组合。

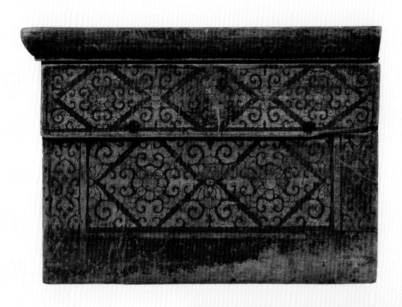

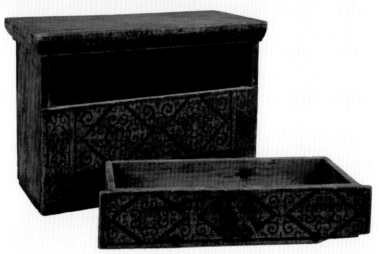

图 1-064 单屉红底单面金漆彩绘宝相花供桌

名称：束腰滑盖红底四面雕刻供桌
尺寸：宽 412× 深 210× 高 177（单位：毫米）
地域：喀尔喀蒙古
年代：民国
工艺：为束腰浮雕了棱线，上结盖暗藏榫结构，用传统的矿红老漆涂刷，
造型结构奇特。

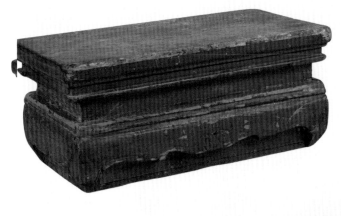

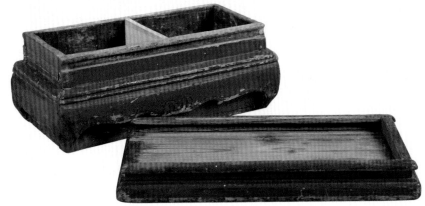

图 1-065 束腰滑盖红底四面雕刻供桌

名称：滑盖朱底单面彩绘卷草纹小供桌

尺寸：宽 442×深 280×高 205（单位：毫米）

地域：喀尔喀蒙古

年代：清晚期

工艺：材质为松木，暗藏榫卯出线插盖式结构用传统的矿色彩绘，主图案黄色沥粉卷草纹，红底插板式小桌。

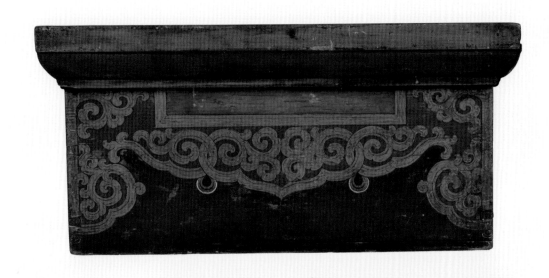

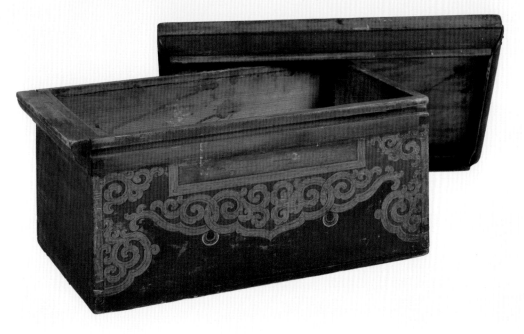

图 1-066 滑盖朱底单面彩绘卷草纹小供桌

名称：红底单面金漆彩绘浮雕镶骨云卷纹供桌

尺寸：宽 680× 深 340× 高 215（单位：毫米）

地域：喀尔喀蒙古

年代：清晚期

工艺：材质为松木，暗藏榫，前束腰结构，有浮雕镶骨云纹彩绘。

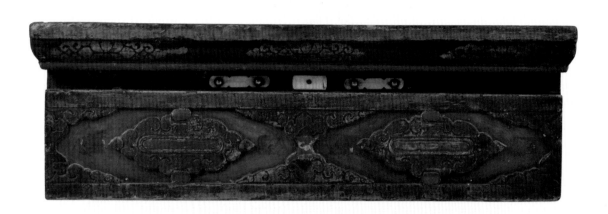

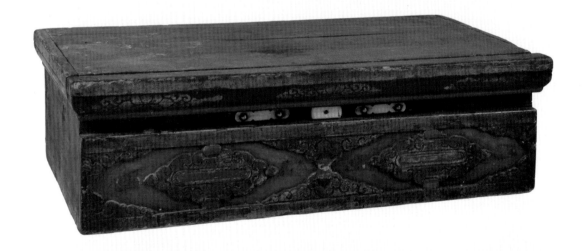

图 1-067 红底单面金漆彩绘浮雕镶骨云卷纹供桌

名称：朱底金漆彩绘置物纹小供桌
尺寸：宽 705× 深 395× 高 210（单位：毫米）
地域：喀尔喀蒙古
年代：清晚期
工艺：暗藏榫卯束腰结构，用矿色红打底，矿金漏卯描金，主图案花瓣卷草纹组合，外围边金色宝相花连续，整体象征富贵吉祥。

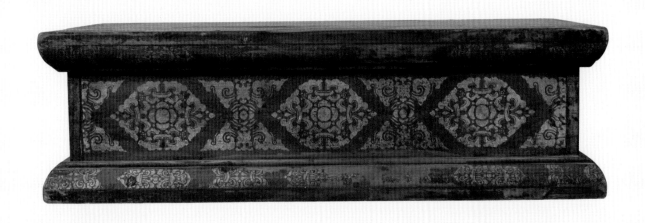

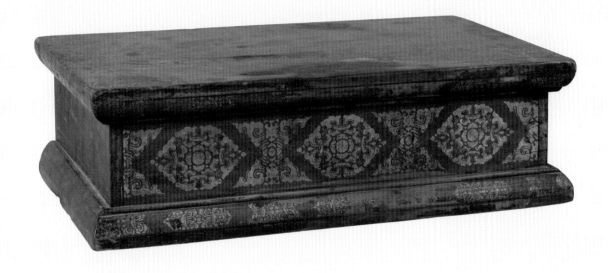

图 1-068 朱底金漆彩绘置物纹小供桌

名称：桔红底金漆五面彩绘云龙纹小供桌

尺寸：宽 470 × 深 255 × 高 250（单位：毫米）

地域：喀尔喀蒙古

年代：民国

工艺：材质为松木，暗卯结构，为束腰出线，外雕老虎腿，用矿色红打底，矿金边线。主图案以金色如意头为主题，象征着万事如意，富贵吉祥。

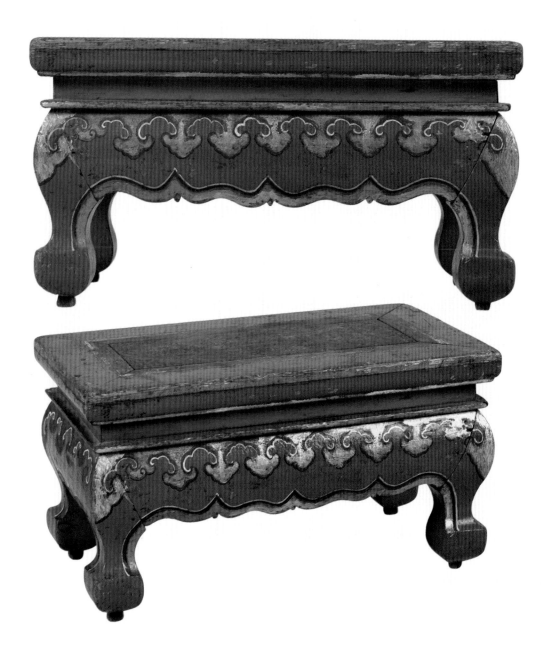

图 1-069 桔红底金漆五面彩绘云龙纹小供桌

名称：红底单面金漆彩绘杵纹供案

尺寸：宽 712× 深 300× 高 513（单位：毫米）

地域：喀尔喀蒙古

年代：民国

工艺：材质为松木，暗凿榫卯围裙结构，用矿色红打底，矿金漏卵描金，主图案以杵纹为主，象征着吉祥富贵，消灾辟邪。

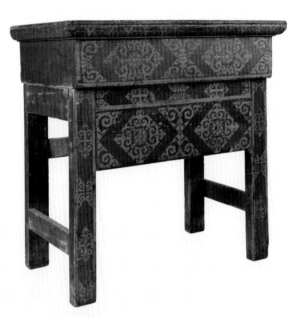

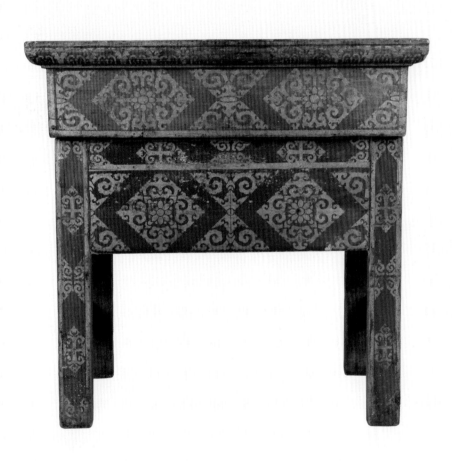

图 1-070 红底单面金漆彩绘杵纹供案

名称：单屉桔黄底四面彩绘瑞兽纹小桌

尺寸：宽 435×深 215×高 270（单位：毫米）

地域：喀尔喀蒙古

年代：民国

工艺：材质为松木，暗藏榫卯框架镶牙板开槽出线结构。四面牙板用矿色
工笔彩绘图案，以兽纹莲花、石榴、哈达出线，外边绿色。

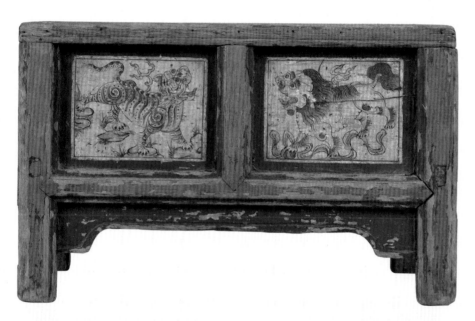

 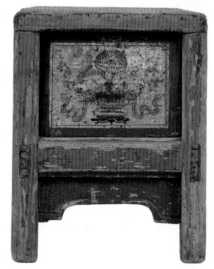

图 1-071 单屉桔黄底四面彩绘瑞兽纹小桌

图 1-071 单屉桔黄底四面彩绘瑞兽纹小桌

名称：双屉红底彩绘盘肠纹桌

尺寸：宽 833× 深 483× 高 408（单位：毫米）

地域：喀尔喀蒙古

年代：清晚期

工艺：材质为松木，暗凿榫卯，双抽屉平面出线结构，用传统的矿色彩绘底色红，上有草纹盘长组合图案，边有宝相花配合，象征吉祥富贵。

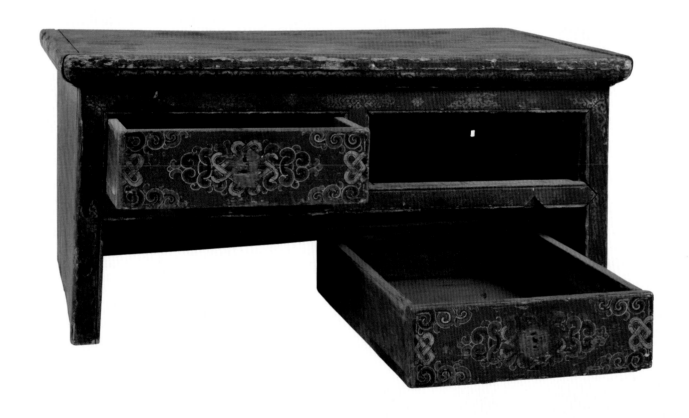

图 1-072 双屉红底彩绘盘肠纹桌

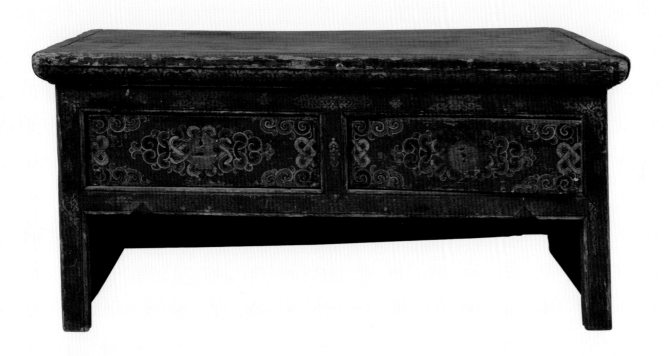

图 1-072 双屉红底彩绘盘肠纹桌

名称：红底三面金漆彩绘云卷纹桌

尺寸：宽 620× 深 370× 高 255（单位：毫米）

地域：喀尔喀蒙古

年代：清晚期

工艺：材质为松木，横式框架平面两箱，用传统矿色铁红做底色，主图画有金色圆形如意云纹。

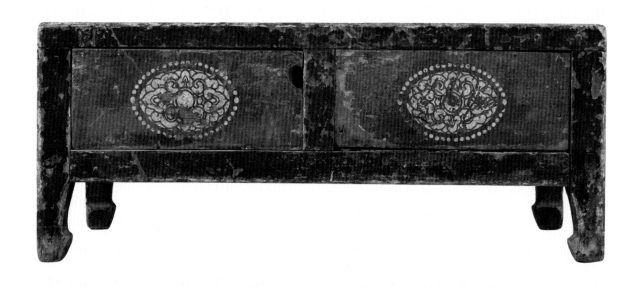

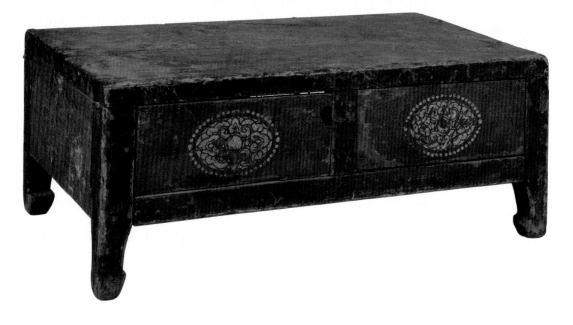

图 1-073 红底三面金漆彩绘云卷纹桌

名称：三屉红底单面金漆彩绘植物纹木桌

尺寸：宽 742× 深 245× 高 245（单位：毫米）

地域：喀尔喀蒙古

年代：民国

工艺：框架暗卯开槽平面出线三抽屉结构，采用传统矿色红打底，矿金漏卯描金万字草纹。

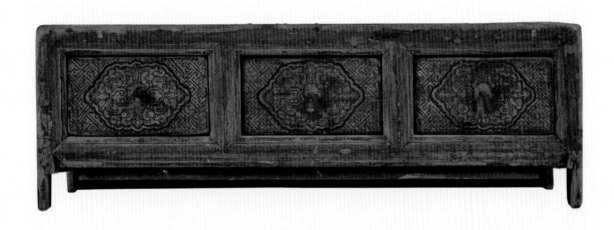

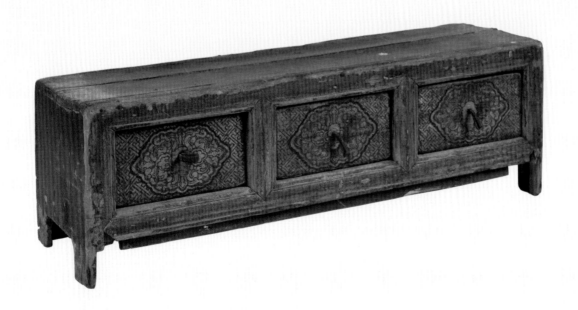

图 1-074 三屉红底单面金漆彩绘植物纹木桌

名称：双屉朱底金漆彩绘植物纹木桌
尺寸：宽 630×深 220×高 250（单位：毫米）
地域：喀尔喀蒙古
年代：民国
工艺：框架两抽屉平面暗卯出线牙板结构。用矿色朱红打底，矿金漏卯
描金，主图案以圆形云草吉祥图，外围边盘长方胜龙花草纹组合图，牙板绿色，
象征吉祥富贵。

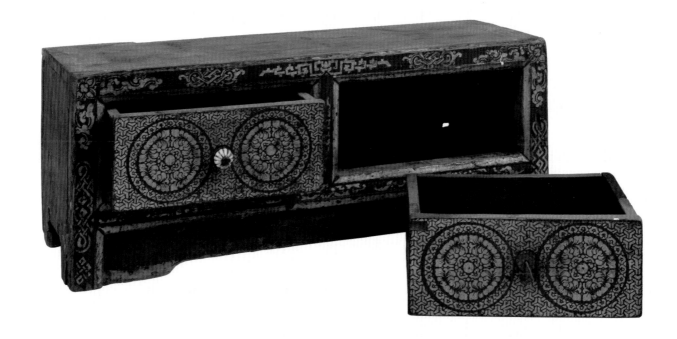

图 1-075 双屉朱底金漆彩绘植物纹木桌

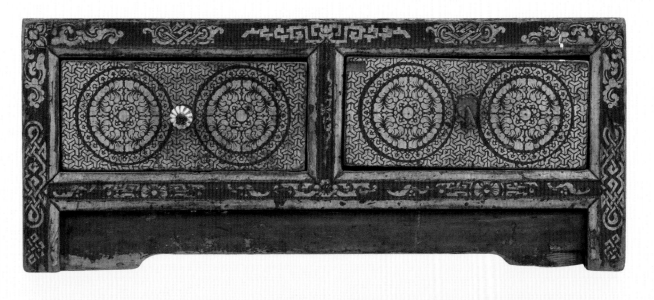

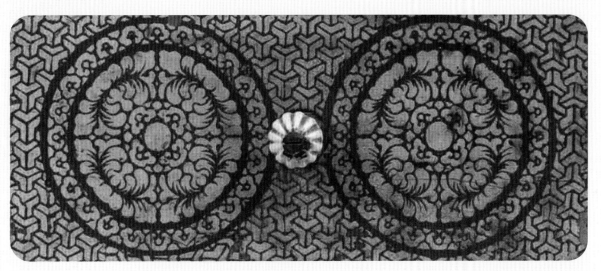

图 1-075 双屉朱底金漆彩绘植物纹木桌

名称：三屉红底单面金漆彩绘植物纹木桌

尺寸：宽 725× 深 238× 高 210（单位：毫米）

地域：喀尔喀蒙古

年代：民国

工艺：材质为松木，三抽屉平同框架暗卯结构，抽屉分别有圆形铜环拉手，用传统矿色朱红打底，矿金漏卯描金，主图案以草云纹组合为主。

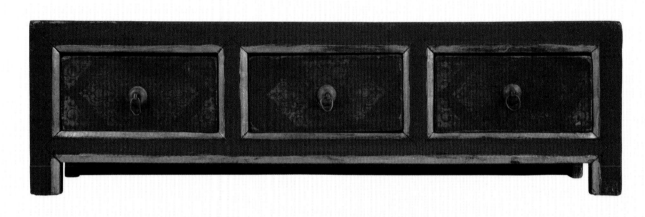

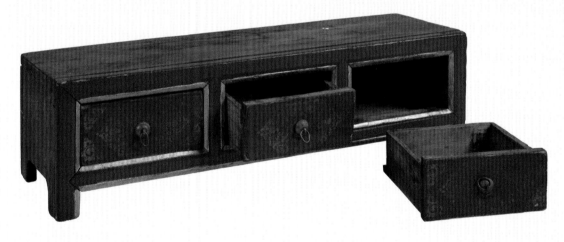

图 1-076 三屉红底单面金漆彩绘植物纹木桌

名称：双屉红底单面金漆彩绘植物纹桌面包铁木桌

尺寸：宽 755×深 415×高 435（单位：毫米）

地域：喀尔喀蒙古

年代：清晚期

工艺：材质为松木，为双抽屉框架平面双抽屉暗卯开槽出线结构，用传统矿物朱红打底，矿金漏卯描金图案，为圆形吉祥草纹。

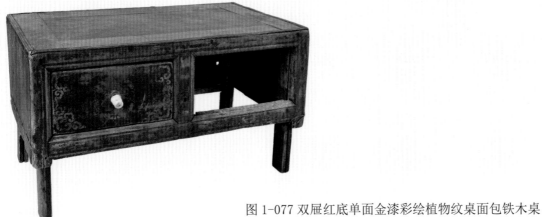

图 1-077 双屉红底单面金漆彩绘植物纹桌面包铁木桌

名称：束腰三屉红底单面金漆彩绘植物纹经卷柜
尺寸：宽705×深225×高383（单位：毫米）
地域：喀尔喀蒙古
年代：民国
工艺：材质为松木，暗凿榫卯，二层束腰牙板开槽出线结构，造型别致，用传统矿物质颜料朱红打底，矿金描边画图，以草云纹组合为主。

图 1-078 束腰三屉红底单面金漆彩绘植物纹经卷柜

名称：五屉红底金漆彩绘缠枝方经卷桌

尺寸：宽 700× 深 310× 高 470（单位：毫米）

地域：喀尔喀蒙古

年代：民国

工艺：材质为松木，为束腰三层五抽屉结构，采用暗藏榫卯平面出线的
技法，用传统的矿色朱红打底，矿金描边漏卯，主图案以草云纹组合为主。

图 1-079 五屉红底金漆彩绘缠枝方经卷桌

名称：束腰三屉红底金漆彩绘宗教图案经桌
尺寸：宽 705× 深 305× 高 443（单位：毫米）
地域：喀尔喀蒙古
年代：民国
工艺：材质为松木，结构为三抽屉二层束腰平面出线，用传统的矿色朱红打底，矿金刻版漏卯描金，主图案以花瓣草云纹组合，外边宝相花延续组合，表现了藏传佛教与蒙古族家具早期的融合。

图 1-080 束腰三屉红底金漆彩绘宗教图案经桌

名称：束腰双屉红底单面金漆彩绘卷草纹经桌

尺寸：宽 585× 深 240× 高 450（单位：毫米）

地域：喀尔喀蒙古

年代：民国

工艺：材质为松木，结构为二抽屉二层出棱出线，暗藏榫卯牙板束腰平板。用传统矿色朱红打底，矿金刻版漏卵描金。主图案以花瓣草云纹组合，外围是宝相花延续组合。

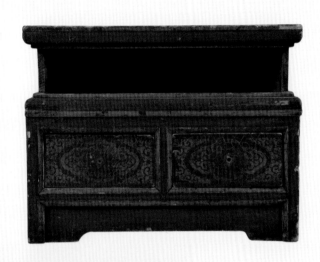

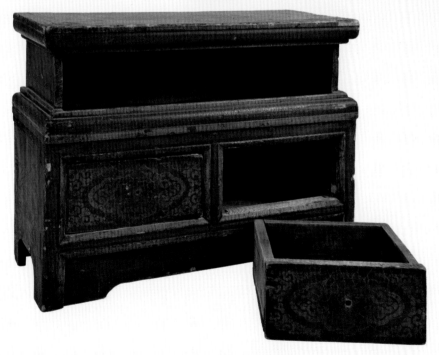

图 1-081 束腰双屉红底单面金漆彩绘卷草纹经桌

名称：红底单面金漆彩绘万字纹经桌

尺寸：宽 734× 深 254× 高 380（单位：毫米）

地域：喀尔喀蒙古

年代：民国

工艺：材质为松木，暗卯凿法为束腰开槽出线三抽屉结构，有圆形铜环拉手，用矿色红打底，金色漏卯草云纹图案，象征着富贵吉祥。

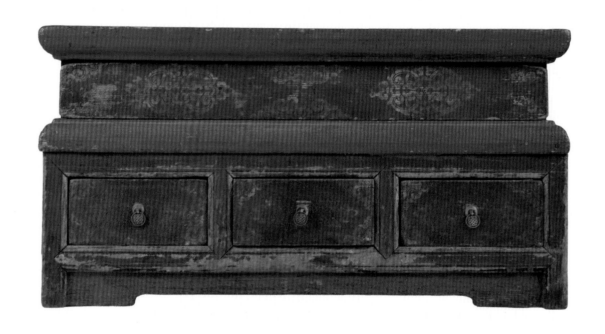

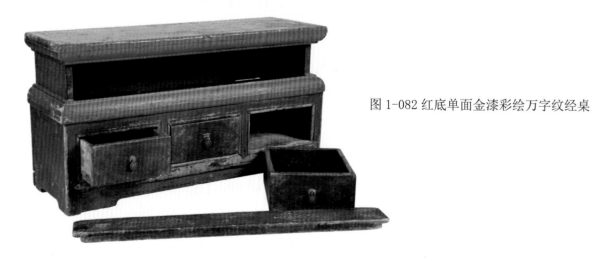

图 1-082 红底单面金漆彩绘万字纹经桌

名称：供架

地域：内蒙古鄂尔多斯市

年代：民国

工艺：材质为榆木，此碗架设计别致，是组合多用的厨房家具，用框架开槽，牙板据雕，有四抽屉两开门，有两牙耳板。牙板为彩绘，上图为四季花，中图为花瓶，象征平平安安，吉祥如意，下牙板绿色。

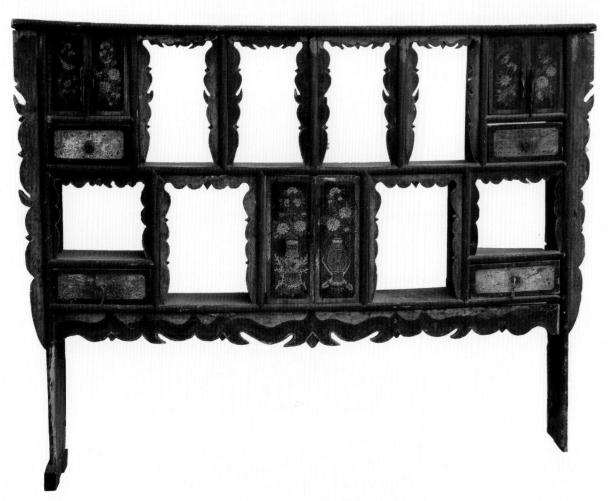

图 1-083 供架

名称：长条形食品盘

地域：内蒙古鄂尔多斯市

年代：民国

工艺：材质为松木，榫卯结构，满面沥粉彩绘，莲花、宝珠、牡丹组合连续图案，矿物颜料黑底。

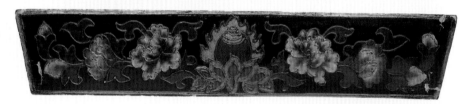

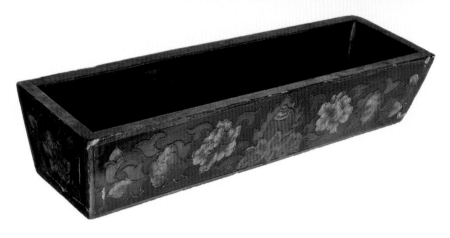

图 1-084 长条形肉食品盘

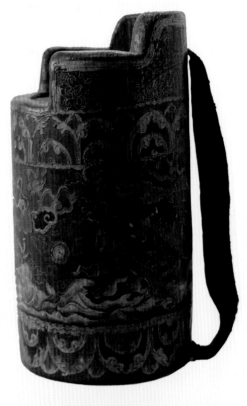

名称：携带式酒桶
地域：喀尔喀蒙古
年代：清晚期
工艺：材质为毛竹，仿蒙古族"东布壶"样式，上有佛教彩绘图案：金龙、祥云、海水，色彩配合精致，画工细腻，完全用矿物颜料绘制，是蒙古族日用品。

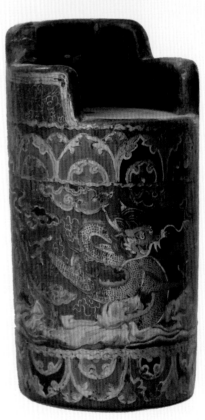

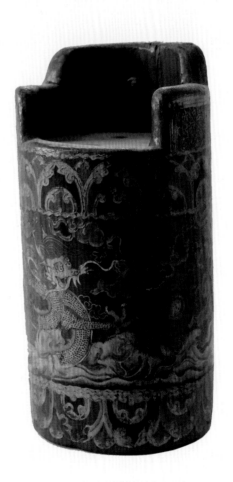

图 1-085 携带式酒桶

名称：酥油奶制品桶

地域：喀尔喀蒙古

年代：清晚期

工艺：材质为松木、当地柳条捆绑而成，四周彩绘，有八宝和
佛教图案，该桶为蒙古族调和奶食品之用。

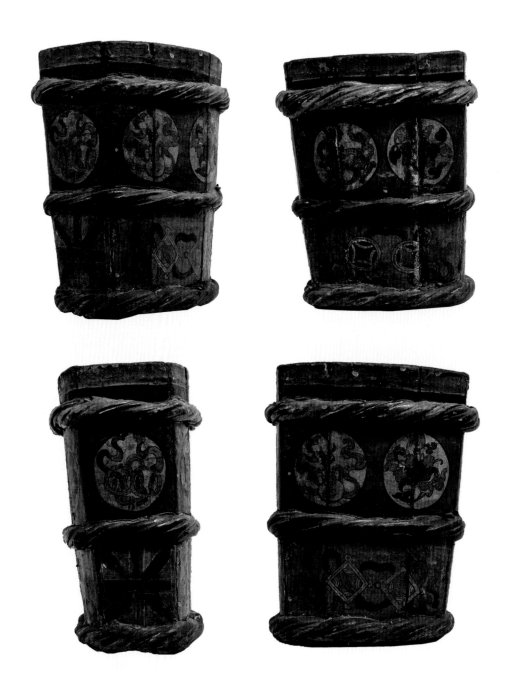

图 1-086 酥油奶制品桶

第二章 储藏类家具

第二章 储藏类家具

蒙古族传统美术

家具

110

　　储藏类家具主要包括橱柜类和箱匣类。橱柜是蒙古族传统生活中的主要储藏用具，且留存数量多、出现频率高，主要用于储藏食品和物品。橱柜类家具按外形又可分为"矮型"和"高型"两类。"矮型"类通常称为"橱柜"，在日常生活中较多见，并且同一类型的橱柜尺寸相近，在蒙古包内一般成对摆放；"高型"类通常称为"立柜"，多见于王府和寺庙等生活环境中，富有宗教色彩的橱柜在尺寸上较蒙古族日常生活中的橱柜大很多，并且形态与普通橱柜也有差别。

　　橱柜类家具按用途又包括经柜、佛龛柜、碗柜、架柜等。彩绘、描金、沥粉和雕刻都是橱柜类家具常用的装饰手法。

　　箱匣类家具是蒙古族传统生活中不可或缺的家具类别，主要存放衣服、被褥、生活杂物、经文和法器等物品。箱型家具在蒙古族传统生活中也称作"板箱"或"木箱"，在箱体前部或顶部有可以翻起的盖（也称之为"门"），在正面有彩绘故事或图案，金属包饰是板箱表面常用的装饰手法。木匣在尺寸上较木箱小很多，和箱型家具一样，以木质结构为主，整体形态呈长方形或正梯形，顶部盖子可全部开启。木匣的四边和四角常有金属包覆，起到保护和装饰的作用。箱匣类家具常绘有植物和动物纹样，八宝图样、缠枝纹、莲花纹等也是常见的箱匣表面彩绘题材。

名称：浮雕双门双屉
地域：内蒙古锡林郭勒盟
年代：民国
工艺：材质为松柏木，用暗卯牙板开槽浮雕法特制，柜上部两抽屉，前开两扇门，下花心小池，满面雕刻，上下有铜环拉手、锁扣，上抽屉雕有圆开莲花瓣及草花，下有万字纹四幅，草花、牙板开词草云纹，外围出线，浮雕工艺超群。

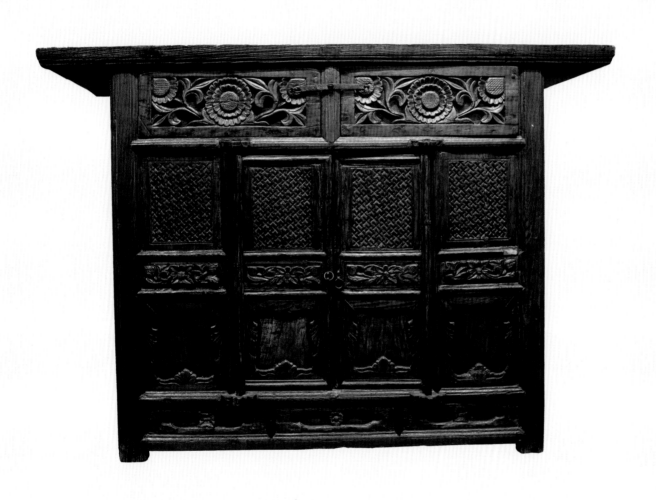

图 2-001 浮雕双门双屉

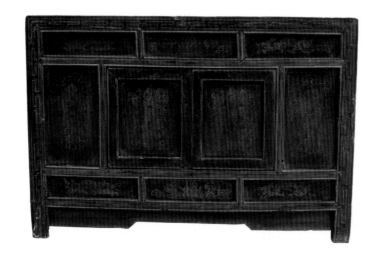

名称：柜
地域：内蒙古鄂尔多斯市
年代：民国
工艺：材质为松木，用暗卯牙板开槽出线，前两门可开启，大小供十块牙板，牙板内和外围框采用矿色彩绘，牙板有二龙戏珠、盘肠花瓶、宝珠、吉祥凤尾云纹图案，外围框浅雕填绿色扯不断，底色赭石。象征着自然神灵在保佑。它只是一种图腾，表示多福多寿，吉祥如意，子孙延续不断。

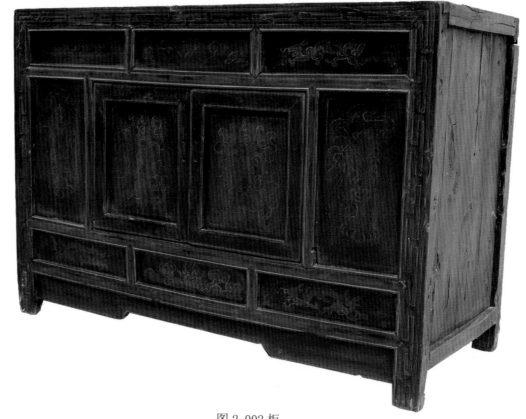

图 2-002 柜

名称：寺院用立柜

地域：青海省

年代：民国

工艺：材质为松木，用暗卯牙板开槽框架出线法，柜盖下有浮雕扯不断，用猪血、草木灰打底，基础色赭石，满面工笔彩绘，主图以狮虎鹰龙为主体，副图牡丹，有着藏传佛教浓厚的色彩，狮虎鹰龙是蒙古族心中的自然神灵，象征着神灵保佑、富贵平安，彩绘完全使用矿色颜料，画面工笔有力细腻。

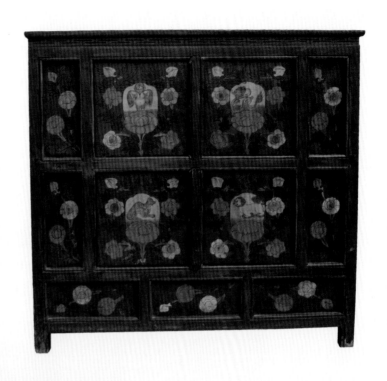

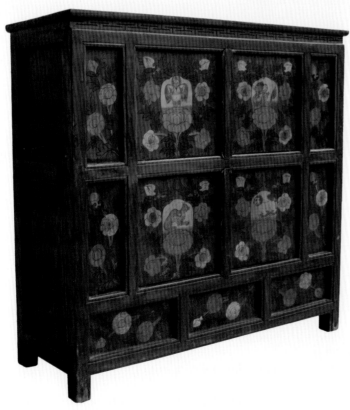

图 2-003 寺院用立柜

名称：寺院用立柜
地域：青海省
年代：民国
工艺：材质为松木，用暗卯牙板开槽出线的工艺制成。为牙板框架式，共有大小 20 块牙板组成。用猪血、草木灰打底，前开两门，前面采用淡素彩工笔描金，外围绿色扯不断，上图二龙戏珠，哈达吉祥草纹组合图。整体象征吉祥富贵，辟邪消灾，子孙延续不断。祈祷保佑平安，此柜造型独特，素色工笔苍劲有力，整体效果典雅大方，有藏传佛教浓厚的气息。

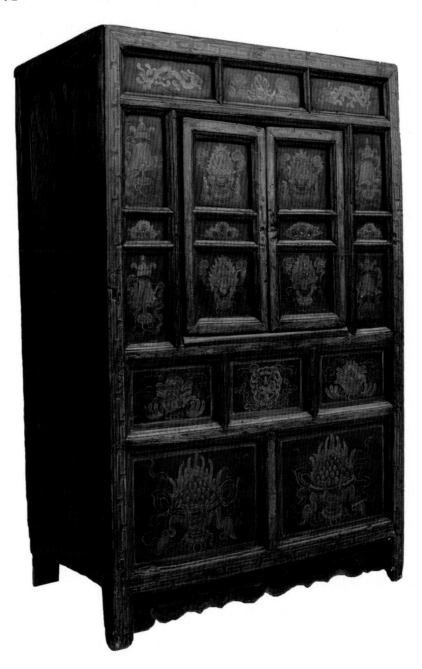

图 2-004 寺院用立柜

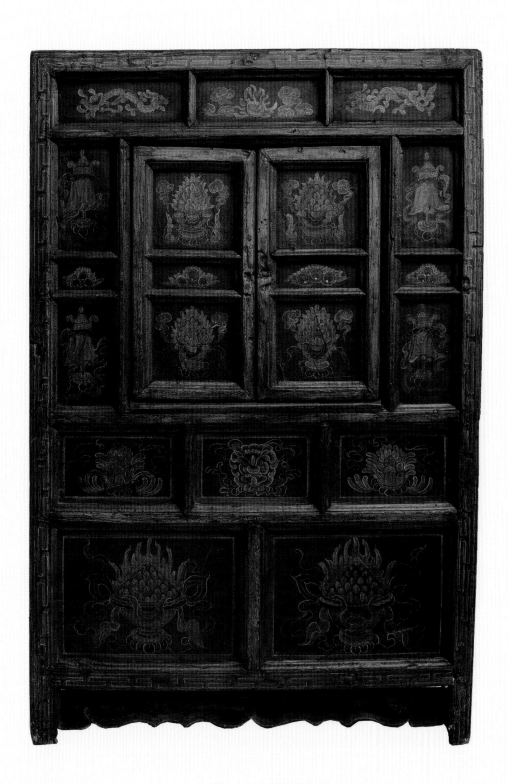

图 2-004 寺院用立柜

名称：寺院用立柜

地域：青海省

年代：民国

工艺：材质为松木，用暗卯框架开槽牙板出线的传统工艺制作，一共有20块牙板组成，用猪血、草木灰打底，基础色中黄，有铜锁扣。前面满彩工笔画，主题图案为龙凤呈祥，其余草花外围框，软线草云勾扯不断，象征龙凤呈祥，子孙延续不断。色彩鲜明，笔法苍劲有力、细腻。

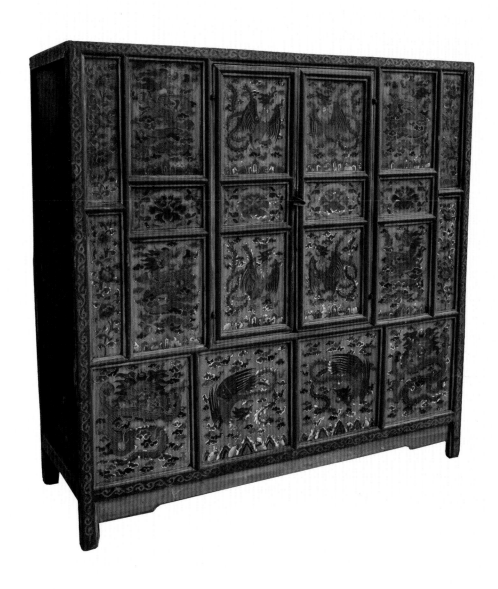

图 2-005 寺院用立柜

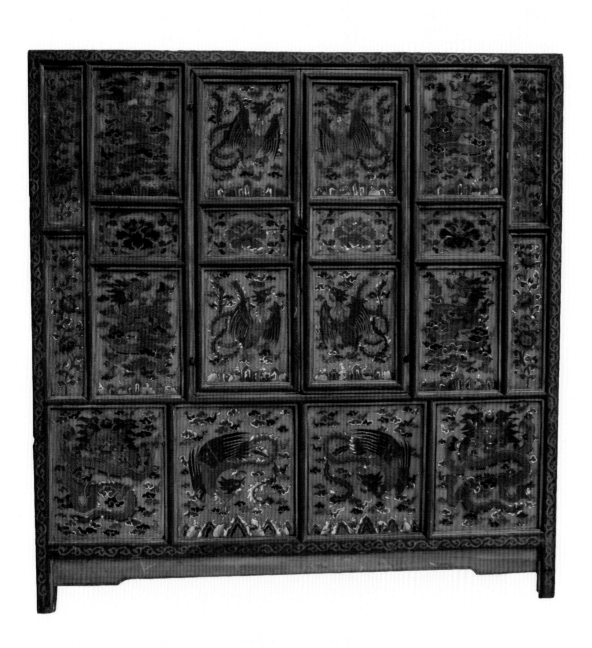

图 2-005 寺院用立柜

名称：寺院用立柜

地域：青海省

年代：民国

工艺：材质为松木，采用暗卯框架牙板开槽工艺制作，用传统的猪血、草木灰做底，后用矿色大红为基础，工笔彩绘，外框红色，下牙板绿色。本家具前开门，有铜锁扣。主图以牡丹、宝珠、狮子、龙为主题图案，象征着富贵吉祥，消灾辟邪。

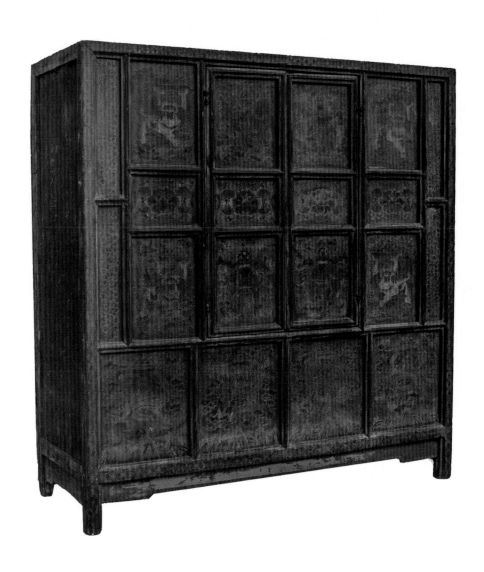

图 2-006 寺院用立柜

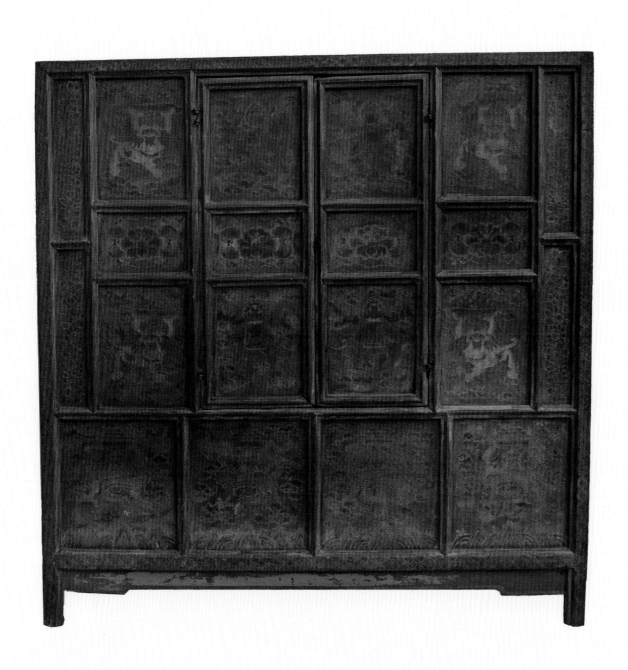

图 2-006 寺院用立柜

名称：四开门立柜

地域：青海省

年代：民国

工艺：材质为松木，用传统的暗卯牙板开槽。柜四门，八块牙板，下三块。框架式下有牙板，用猪血、草木灰、裱纸打底，满面彩绘，底色金黄，工笔彩绘，主体为四回龙、四莲花、八福吉祥图案，外围深绿底，金色草龙纹连续。工艺彩绘细腻、逼真，色彩雅致。

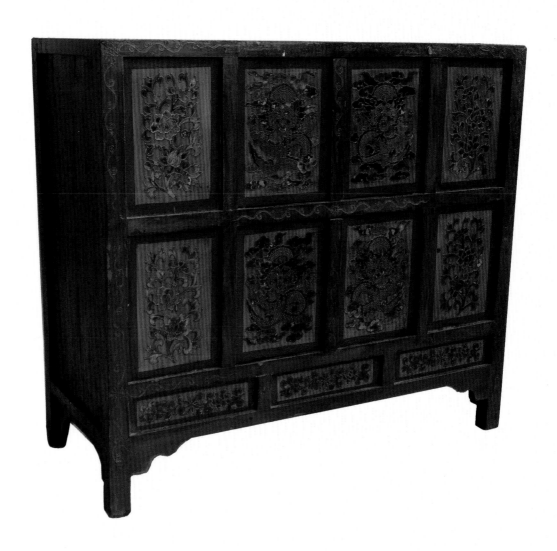

图 2-007 四开门立柜

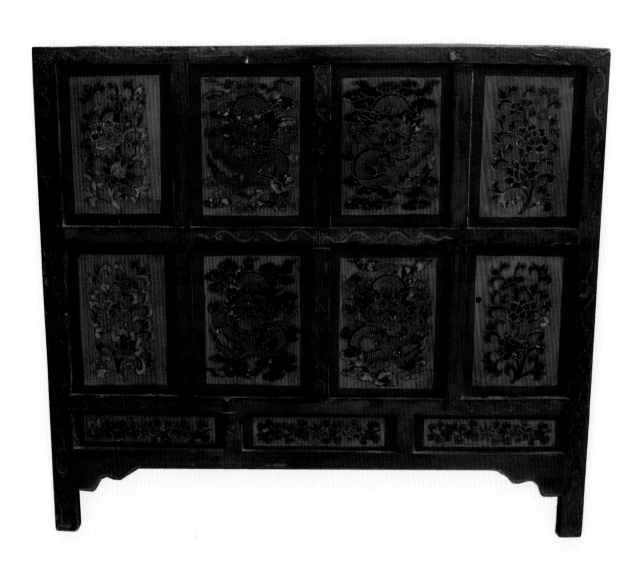

图 2-007 四开门立柜

名称：佛龛柜

地域：喀尔喀蒙古

年代：清晚期

工艺：材质为松木，整体结构平整光滑，用传统榫卯暗凿整板组合的传统工艺流程。正面为贴金，底色赭石，有三铜件拉手、锁、下门。主图吉祥如意、金刚杵，外吊角草云连续勾。四角蝙蝠草云勾，外围扯不断，工艺贴金雕刻，整体吉祥富贵，大福大贵，设计典雅大方。

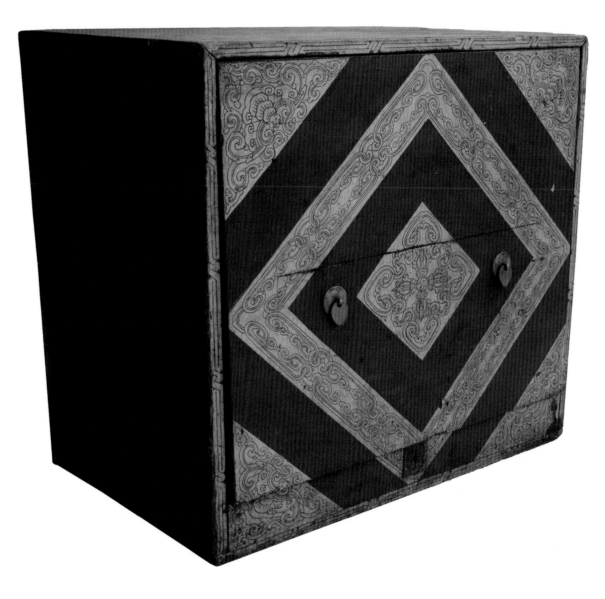

图 2-008 佛龛柜

名称：描金双屉佛龛柜

地域：喀尔喀蒙古

年代：清晚期

工艺：材质为松木，暗凿榫卯整板结构，有四个银色圆形拉手，此柜共分两部分：大开门。下抽屉，用传统工艺猪血、草木灰，裱纸打底，矿色朱红做底色，前面全是刻版漏金法绘制，主图设计为圆形中心莲花、八宝如意云朵，角边云龙纹围绕莲花，下图莲花宝葫芦，外围边万字连续，整体寓意吉祥富贵，子孙万代延续。

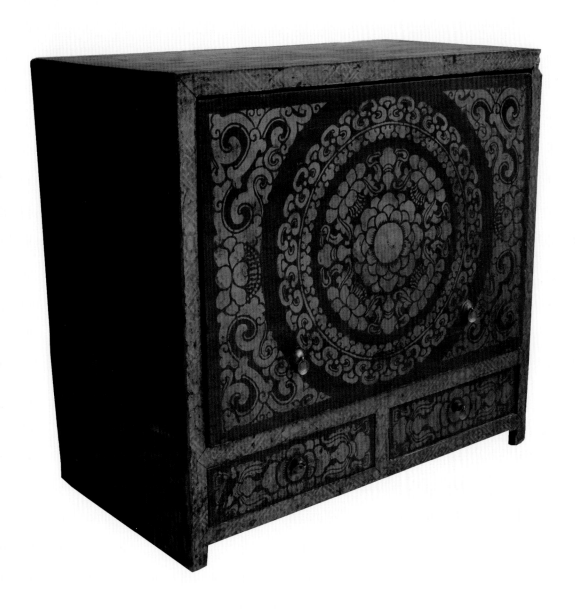

图 2-009 描金双屉佛龛柜

名称：双门三屉碗柜

地域：内蒙古乌兰察布市四子王旗

年代：清晚期

工艺：材质为松木，为三抽屉两开门蒙古式碗柜，用传统的暗卯整板开槽镶接出线法，抽屉门分喟青铜圆形拉手。用猪血、草木灰打底，用以大红为底色，满面记得版漏金，图案设计万字圆形花瓣吉祥图，外围边连续草云纹吉祥图。整体为喜庆富贵。

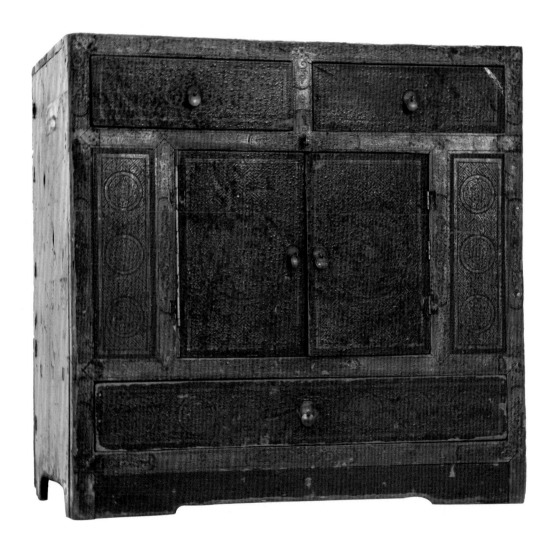

图 2-010 双门三屉碗柜

蒙古族传统美术
家具

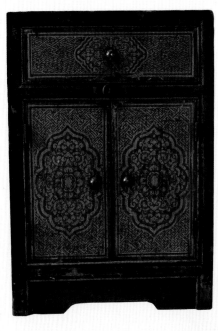

名称：柜
地域：喀尔喀蒙古
年代：清晚期
工艺：材质为松木，用暗卯开槽出线牙板的传统工艺，猪血、草木灰打底，柜分两部分，上抽屉下开两扇门，都有圆形铜锁扣，前面底色矿色朱红色。主图案为刻板漏金，共分三池，池内底金线万字纹，上有吉祥花瓣，草云勾，外边两条皮条金线。整体图案设计典雅细腻，为吉祥富贵图案。

图 S-011 柜

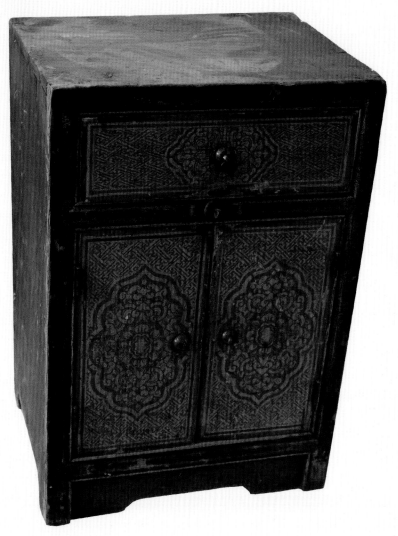

名称：柜

地域：喀尔喀蒙古

年代：清晚期

工艺：材质为松木，两抽屉两开门碗柜，暗凿榫卯牙板开槽出线法制，用矿金刻版漏卵，草木灰、猪血打底。主图案蒙古族花瓣开池草云连续组合，连续万字图案做底色图，有着精致典雅的效果。外围框有连续银钉，抽屉门有圆形铜拉手。

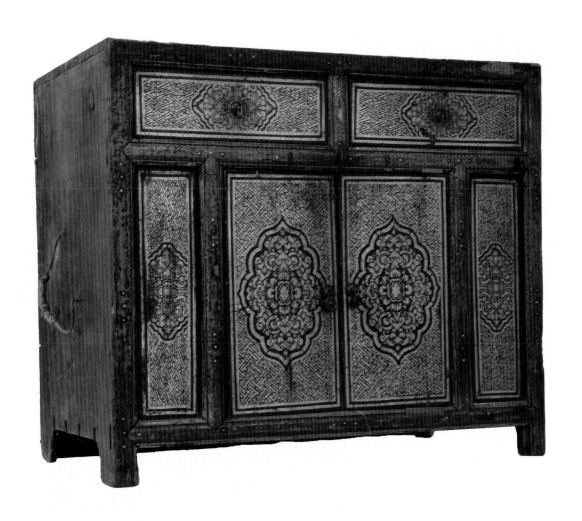

图 2-012 柜

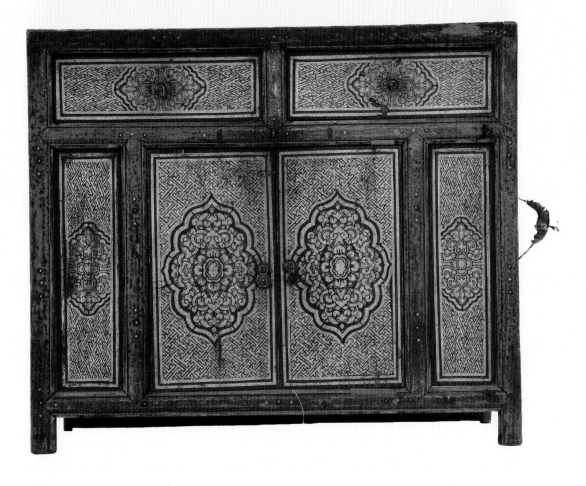

图 2-012 柜

名称：柜

地域：喀尔喀蒙古

年代：清晚期

工艺：材质为松木，暗卯开槽牙板出线，上有两抽屉，前开两扇门，有圆形桃叶拉手，用传统的猪血、草木灰打底，底色矿色朱红刻版，采用刻版漏金。主题图案云龙纹组合，外围万字边地同线，金色皮条线，整体工艺细腻，萃丽典雅。

印象之美

蒙古族传统美术

家具

128

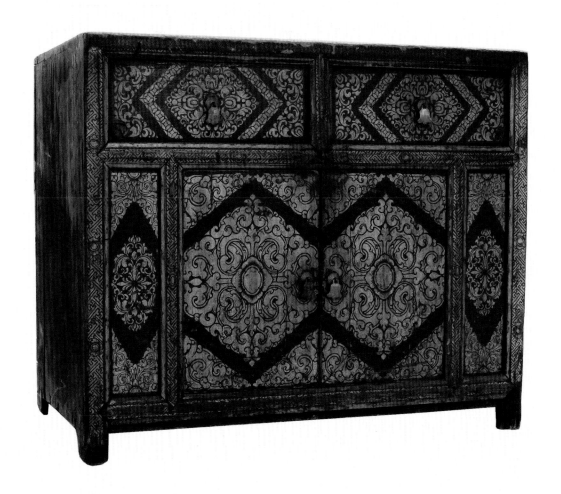

图 2-013 柜

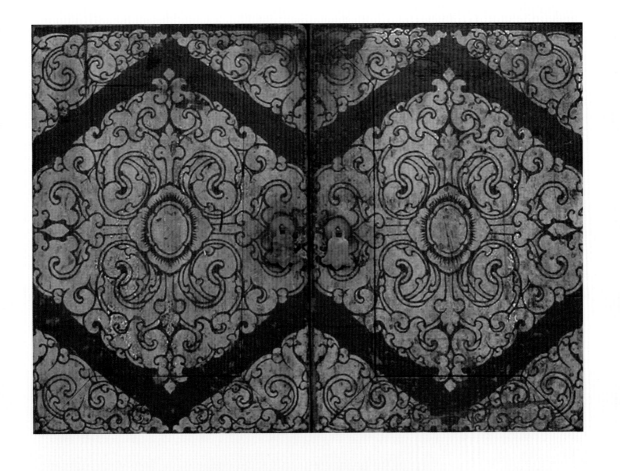

图 2-013 柜

名称：六屉经柜

地域：喀尔喀蒙古

年代：清晚期

工艺：材质为松木，整体正方形，共分三部分，用整板暗卯凿法。下有牙板，有青铜拉手，底色用矿色赭红，上在刻版漏金，主体图案佛教云纹勾组成，下屉圆形有角去，外围边金色，富贵典雅。

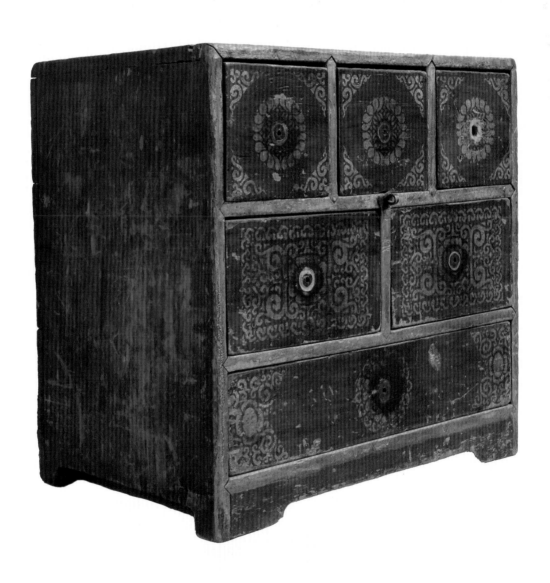

图 2-014 六屉经柜

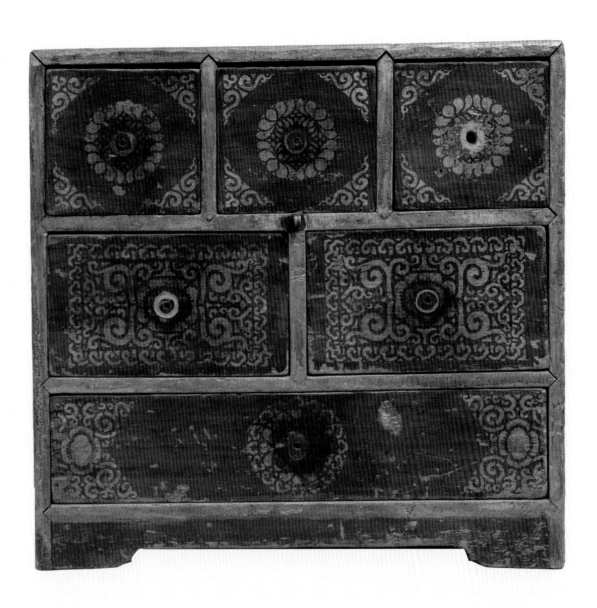

图 2-014 六屉经柜

名称：四开门立柜
地域：喀尔喀蒙古
年代：民国
工艺：材质为松木，用暗卯牙板开槽，柜共有十一块牙板，四开门，下有围子牙板，用传统猪血、草木灰打底，用矿色颜料满面彩绘，底色中黄，外围底色金黄，上盖下雕有工字扯不断线，共十一池，图中全是与佛教有关的祥瑞工、图、人物、花草、牡丹、梅桃、莲等吉祥图案，外围边鱼是草花纹，下牙板万字纹，整体彩绘也融入了中原文化。整体象征吉祥如意富贵延续，工笔彩绘细腻，形象逼真，色彩华丽典雅。

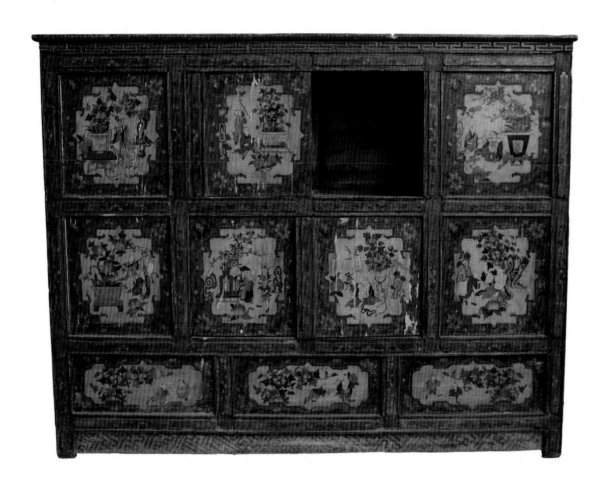

图 2-015 四开门立柜

名称：大衣柜

地域：内蒙古四子王旗

年代：清晚期

工艺：材质为松木，榫卯暗凿开槽出线牙板，传统的猪血、草木灰打底，主题底色为熟褐色。前开两门，有圆形桃叶拉手，下有牙板。全图色彩为彩绘，图案圆形莲花枋心围龙云构，红色退线，蓝色退线，四角牡丹卷草纹。下牙板，圆形云纹寿字图，外围绿色退色拉不断。象征富贵吉祥如意，延年益寿，子孙延续不断。彩绘完全用矿色颜料。画工色彩明朗，工笔细腻典雅。

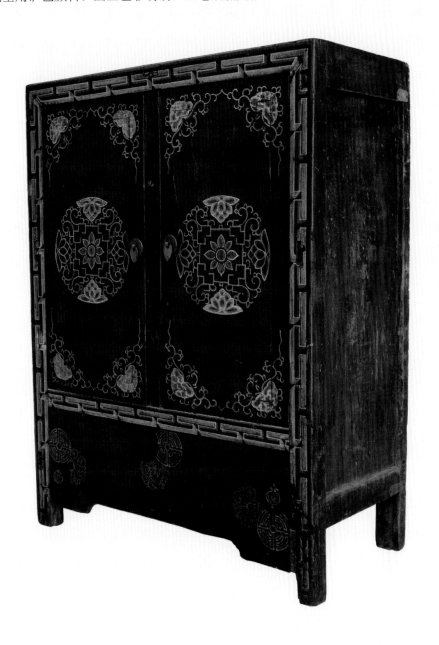

图 2-016 大衣柜

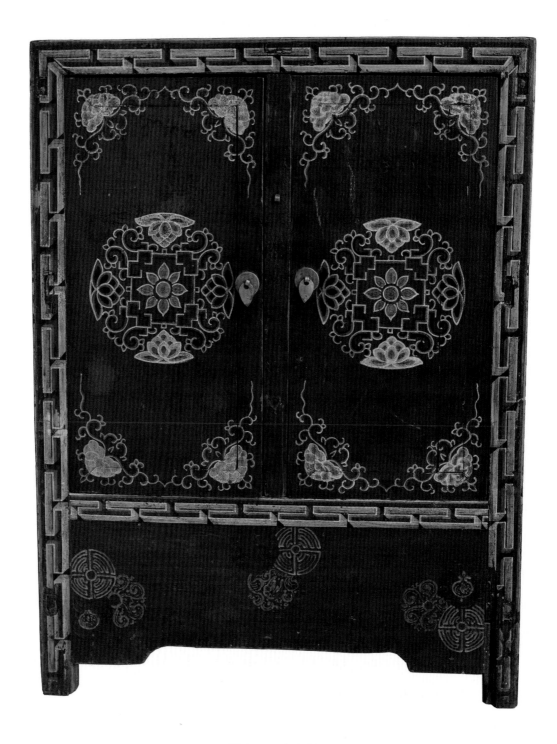

图 2-016 大衣柜

名称：双开门柜

地域：内蒙古包头

年代：清

工艺：材质为松木，传统暗卯开槽出线牙板，柜分三段，上门、中抽屉、下柜台，全面藏式彩绘，用传统猪血、草木灰打底，彩绘用矿色颜料。上有四个如意头、有铜拉手。主图大象、鹿、猴、佛门大师、宝珠寿桃、牡丹、祥云、菩提树、寺庙建筑物等吉祥物构成。抽屉画有狮子滚绣球、老虎图。下台图主图大象、宝珠、明八宝，两金黄小词蓝色退线。付图金刚杵宝珠，柜外围边多彩佛教莲花瓣，内线黑底立粉金草龙纹，下台两侧底色赭石，彩绘工笔细腻典雅，色彩鲜明。象征吉祥富贵，延年益寿，佛法保佑平平安安。有着浓厚的藏传佛教特色，给蒙古族家具的延续、发展奠定了基础。

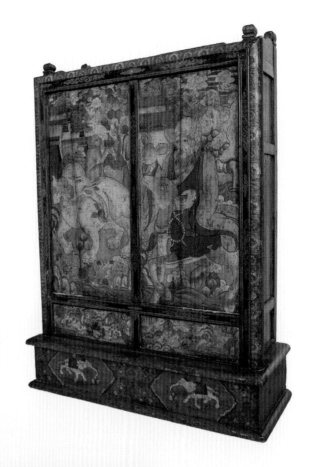

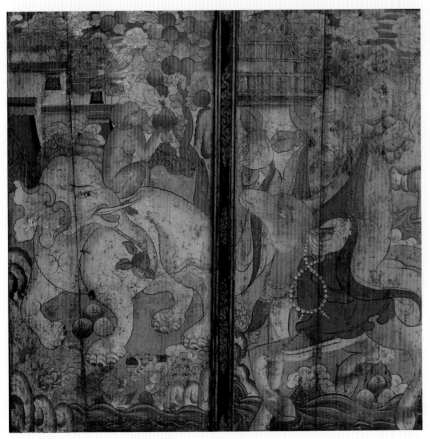

图 2-017 双开门柜

名称：下翻式诵经柜

地域：喀尔喀蒙古

年代：清初期

工艺：材质为松木，整体暗卯凿法，前面是金色浮雕，有金黄色突出皮条线，上盖佛教图案，主图雕刻以卷草纹，中有圆形花瓣镶有绿色、蓝色宝珠，底刻有成了字图案和八宝，外转边底万字纹、金钢杵词，下板蓝应急预案金枋龙，雕刻分三层。象征富贵平安，祈祷佛主保佑、子孙延续，也有消灾辟邪的意思。

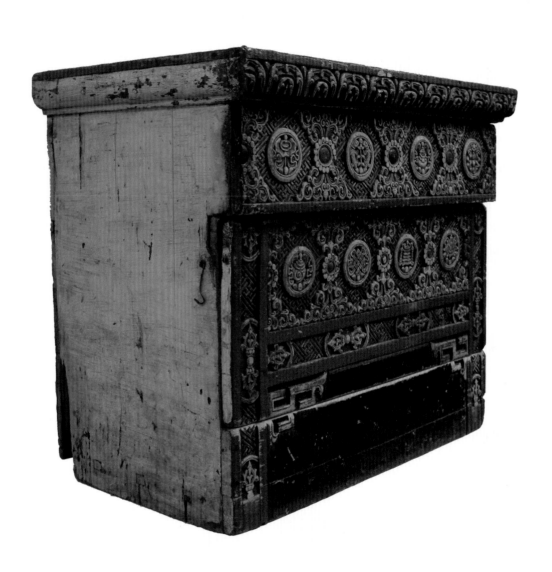

图 2-018 下翻式诵经柜

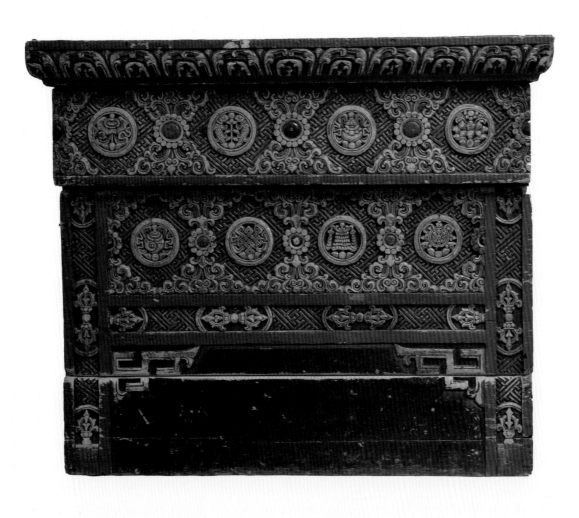

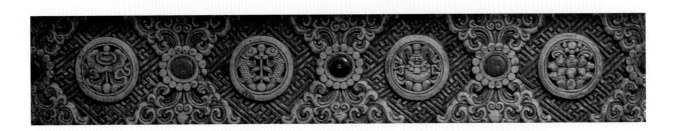

图 2-018 下翻式诵经柜

名称：描金多屉经柜
地域：喀尔喀蒙古
年代：清晚期
工艺：材质为松木，用榫卯暗凿法制，九抽屉藏经柜，用传统的猪血、矿色、草木灰打底，主题色彩为红，上有漏卯蒙古族圆形花瓣草纹图组成，外围角草云纹勾，象征吉祥富贵，圆圆满满；下牙板绿色，各抽屉有圆形拉手，整体平整大方，庄严神圣，有蒙古族与佛教文化的特色，图案设计精细、典雅。

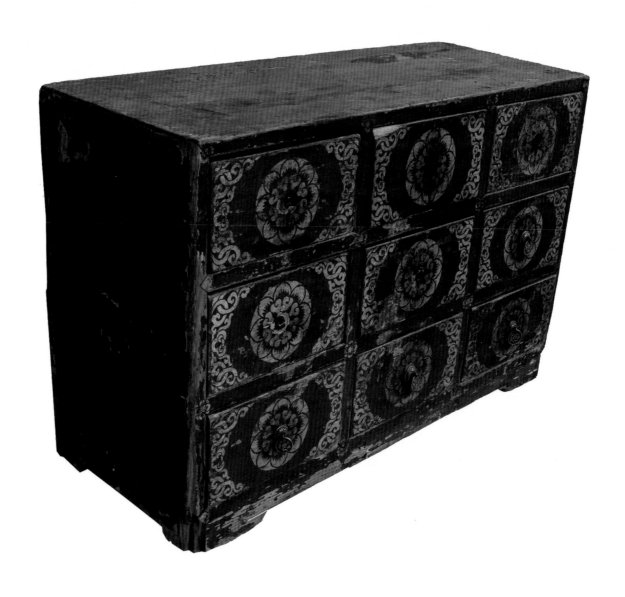

图 2-019 描金多屉柜

名称：双门双屉柜
地域：喀尔喀蒙古
年代：清晚期
工艺：材质为松木，用榫卯暗凿法开槽牙板出线。两屉两门两牙板，整体浮雕加淡彩涂金漏印混合法特制。浮雕主题花瓣草云勾吊角图，上抽屉吉祥云纹，下板中兰萨纹，边围方龙云纹，四边连续草纹图，分别有圆形铜环。雕刻工艺精细。

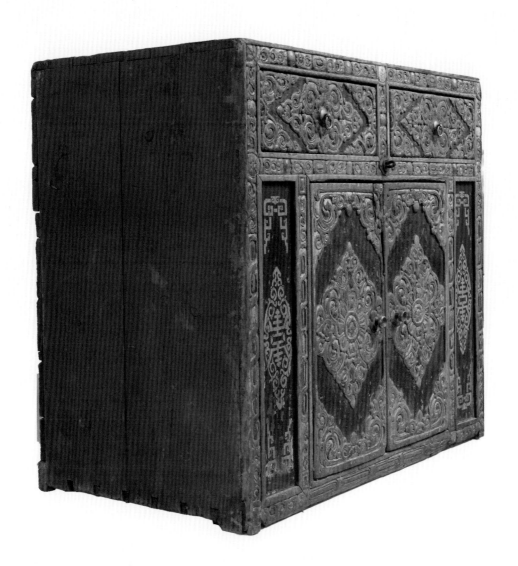

图 2-020 双门双屉柜

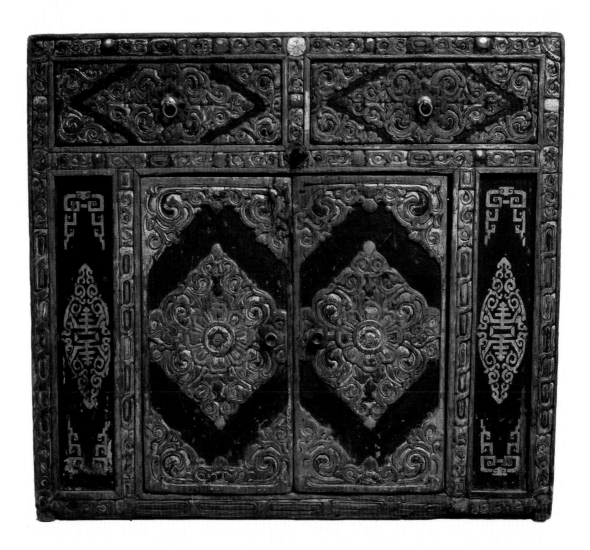

图 2-020 双门双屉柜

名称：三抽屉柜
地域：喀尔喀蒙古
年代：清晚期
工艺：材质为松木，用暗卯凿浮雕出线牙板特制，柜分三部分，上有两抽屉，下一抽屉分嘬圆形桃叶青铜拉手。浮雕底色金黄，浮雕图案矿金，外柜金黄色，主图案为寿字蝙蝠，边草云勾拉不断。象征富贵平安，福寿安乐，吉祥如意，子孙延续不断。

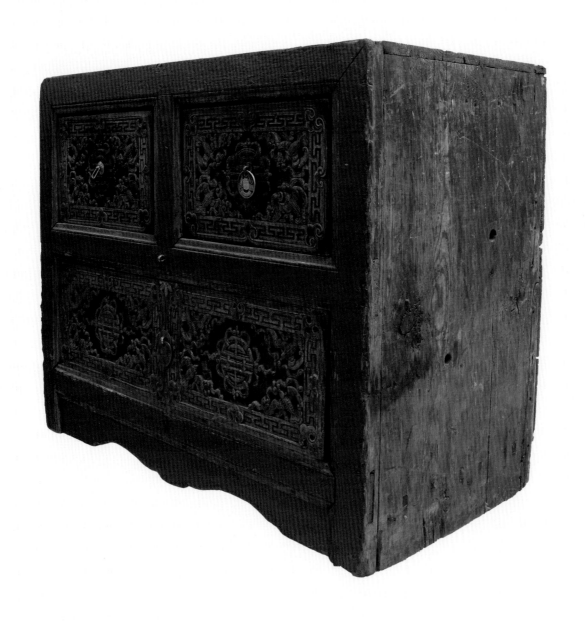

图 2-021 三抽屉柜

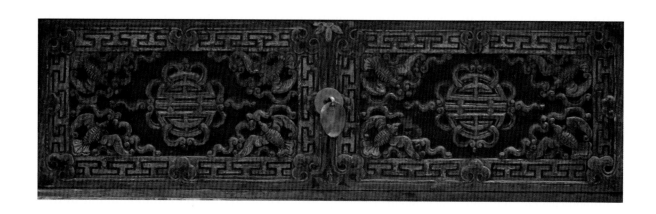

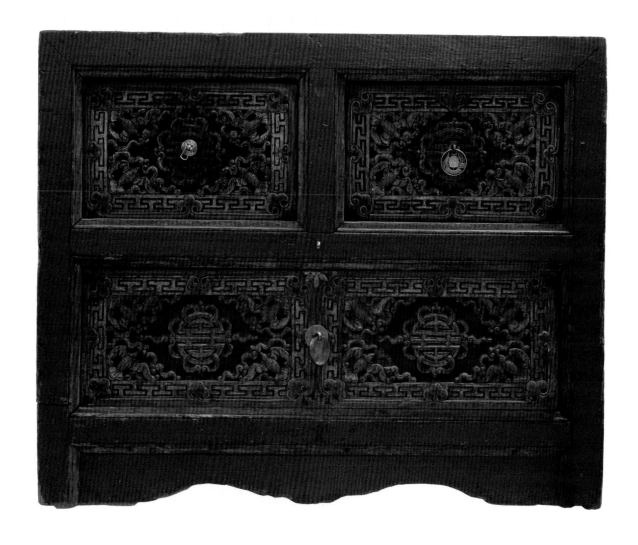

蒙古族传统美术

家具

图 2-021 三抽屉柜

名称：携带式双开门柜

地域：内蒙古乌兰察布市四子王旗

年代：清晚期

工艺：材质为松木，暗卯式牙板开槽出线，门有铜锁扣，用传统猪血、草木灰打底，矿色颜料彩绘，门底棕色，外柜金黄色。主图案彩色云龙，角边盘肠连续，两词边金色，外框有草纹小花池。工笔彩绘细腻典雅，象征着消灾辟邪，平安富贵，子孙延续不断。

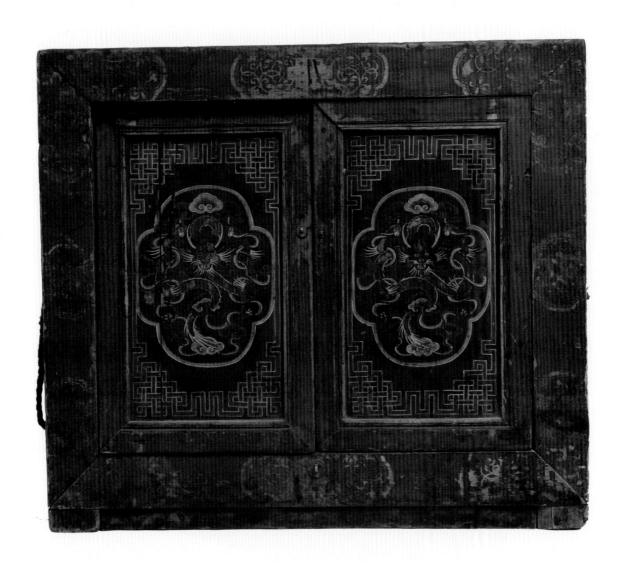

图 2-022 携带式双开门柜

名称：三屉经柜
地域：内蒙古呼和浩特市和林格尔县
年代：民国
工艺：材质为松木，榫卯暗凿制成，前三抽屉有圆形铜环接手，用传统猪血、木炭灰制成腻子打底，朱红矿物底色，用矿物质颜料彩绘，红色山丹花，用连续画法。主图寓意是吉祥富贵，生活节节高，子孙延续，向草原山丹花一样有朝气，画法古朴。

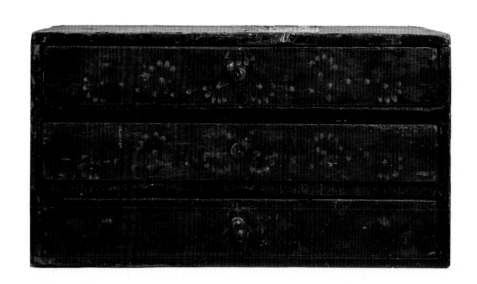

图 2-023 三屉经柜

名称：银饰翻盖包板箱

地域：喀尔喀蒙古

年代：清晚期

工艺：材质为松木，箱体面有固定银饰拉手，采用传统的榫凿法结构，整体包有银饰花鸟和其他图件，银片上都有福字及福寿安康、富贵、子孙等字样，该箱造型别致，前面有两半跋山涉水银拉手，有银锁，下翻盖，是蒙古族早期家具文化的精品。

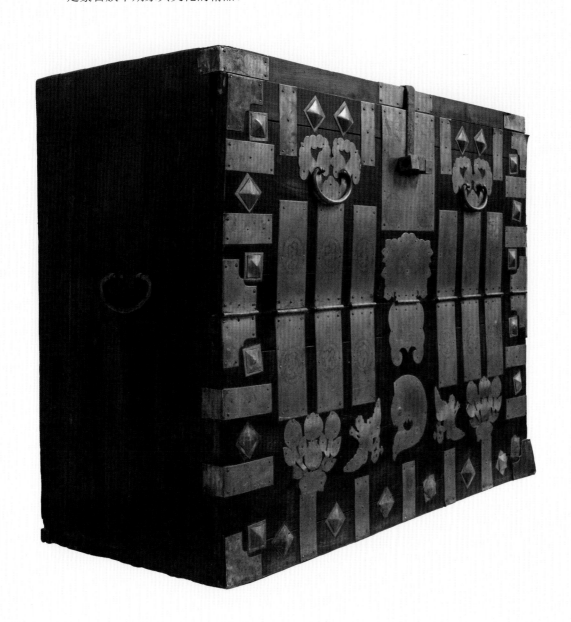

图 2-024 银饰翻盖包板箱

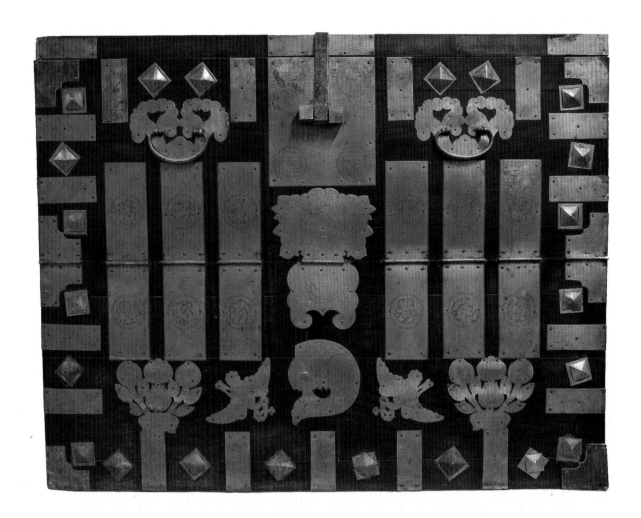

图 2-024 银饰翻盖包板箱

名称：二龙祥云衣柜

地域：喀尔喀蒙古

年代：清晚期

工艺：材质为松木，用暗式榫卯结构，有银饰锁扣，前主图为彩色浮雕祥云、二龙吉祥图案。下图草云纹宝珠、石榴组合的多子多孙富贵图，柜分两部分，下下付图为云鼻纹组合，图样边是方胜龙、草云纹瓦勾组合连续法，整体图案象征子孙延续不断，吉祥富贵，柜上翻盖，下有柜台中分二段，结构典雅美观，浮雕精细，色彩雍荣华贵。

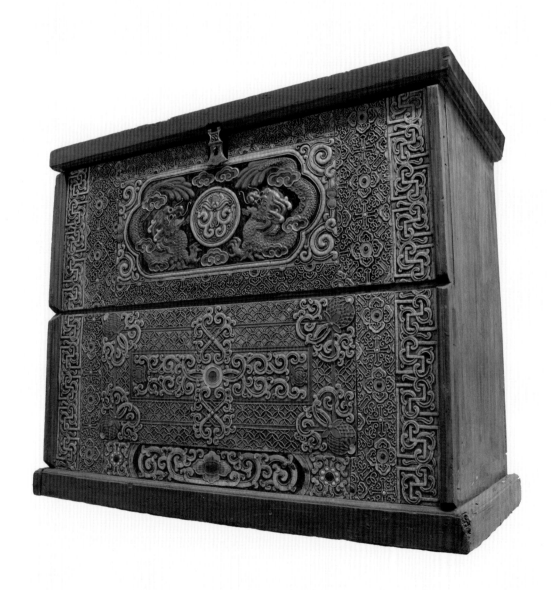

图 2-025 二龙祥云衣柜

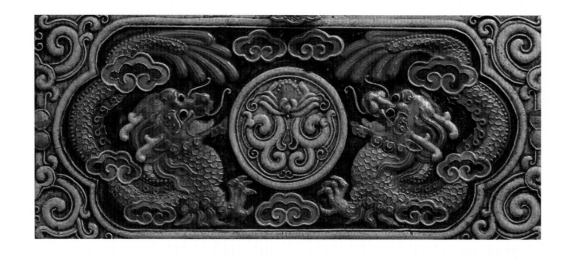

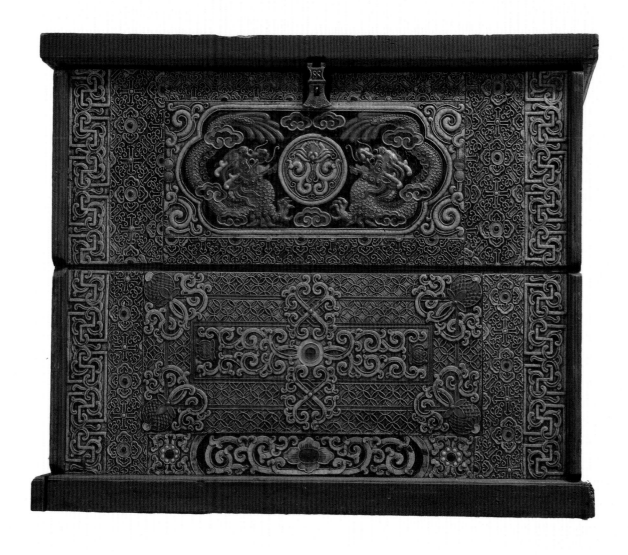

图 2-025 二龙祥云衣柜

名称：三屉柜

地域：喀尔喀蒙古

年代：清晚期

工艺：材质为松木，暗凿榫卯整体浮雕出线，三抽屉，分别有银件拉手，浮雕金色外柜赭石底，采用矿色颜料，池中主题雕刻有兰萨纹，外边如意云头扯不断，象征着北方游牧民族福寿安康、吉祥如意、子孙万代延续不断，该柜雕刻工艺生动细腻。

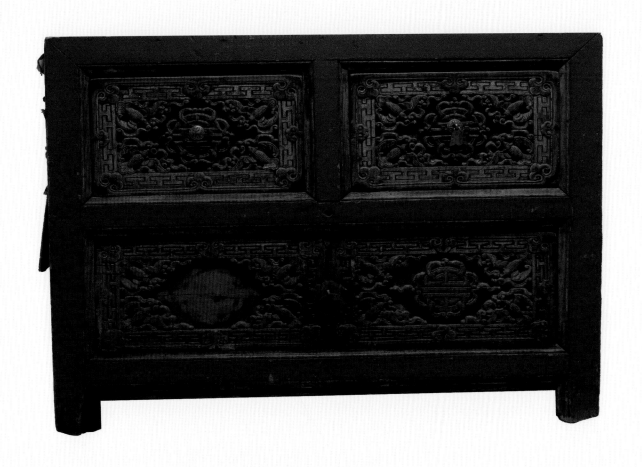

图 2-026 三屉柜

名称：五屉柜
地域：喀尔喀蒙古
年代：清晚期
工艺：材质为松木，用暗卯凿法，前面是整体浮雕图案，五抽屉分别有桃叶圆形拉手，抽屉主图案万字吉祥草云纹勾，外围边为吉祥浮雕，分段彩绘雕刻精细、大方，设计图案优雅。象征万事如意，吉祥富贵，子孙连续不断。

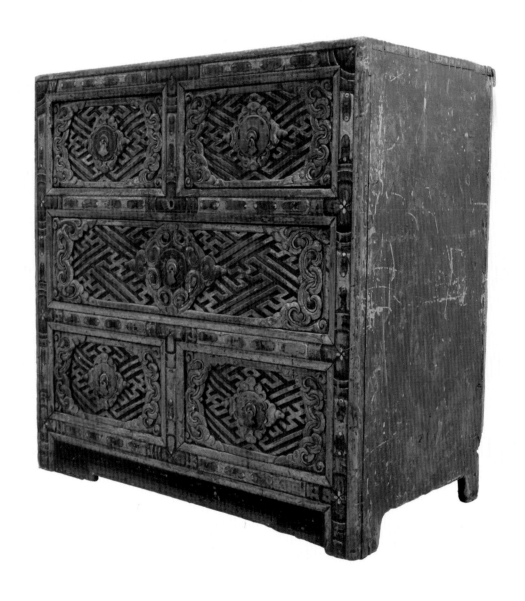

图 2-027 五屉柜

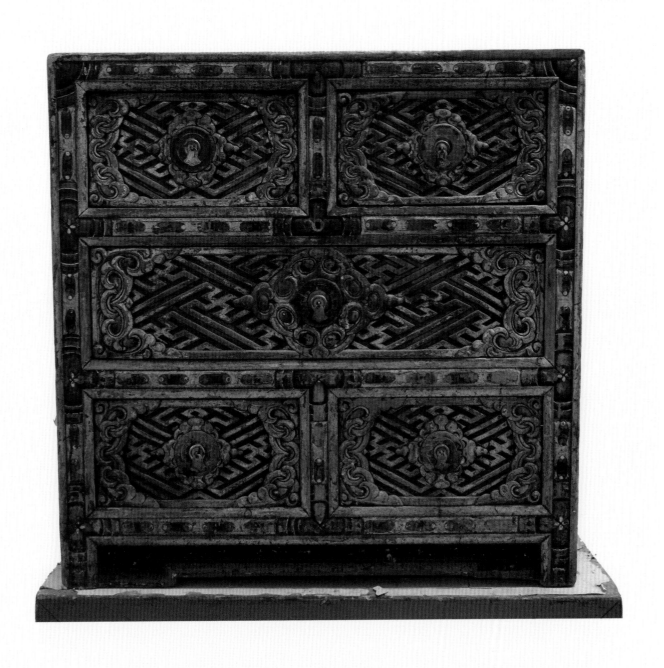

图 2-027 五屉柜

名称：上翻式诵经柜

地域：喀尔喀蒙古

年代：清

工艺：材质为松木，用榫卯暗凿整板浮雕出线法特制，设计整体典雅、结实大方，猪血、草木灰、骨胶水打底，柜盖上翻式。深红底色用矿色彩绘描金浮雕，上下两词，词中图案彩凤，外边金色草云纹勾，内外连接紧凑，四角金蓝色连接草云纹勾，整体雕工细腻、色彩典雅。

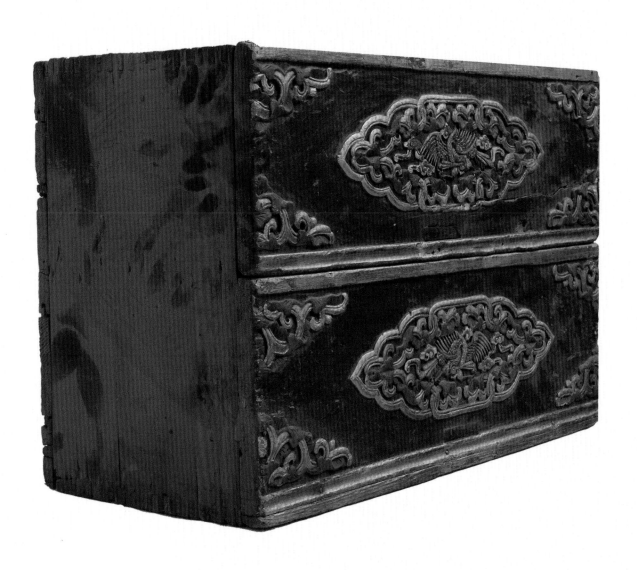

图 2-028 上翻式诵经柜

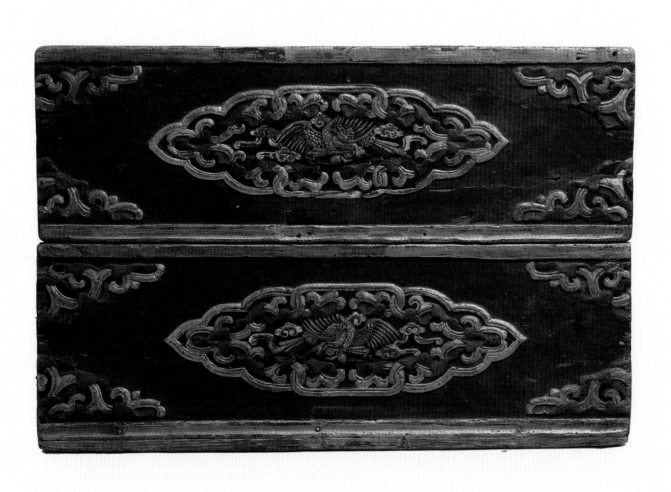

图 2-028 上翻式诵经柜

名称：二抽屉二开门多用柜

地域：喀尔喀蒙古

年代：清晚期

工艺：材质为松木，底色金黄，该柜分四部分，采用榫卯凿法牙板开槽出线的传统工艺。浮雕出线处金边牙板，抽屉门全部彩绘，抽屉图案红花瓣蓝勾云，中心图案三块是红蓝绿退色，是间红色，角边蓝绿退色角云勾，此柜满面彩绘，色彩鲜明，象征着吉庆有余，富贵吉祥，工笔有力、细腻。

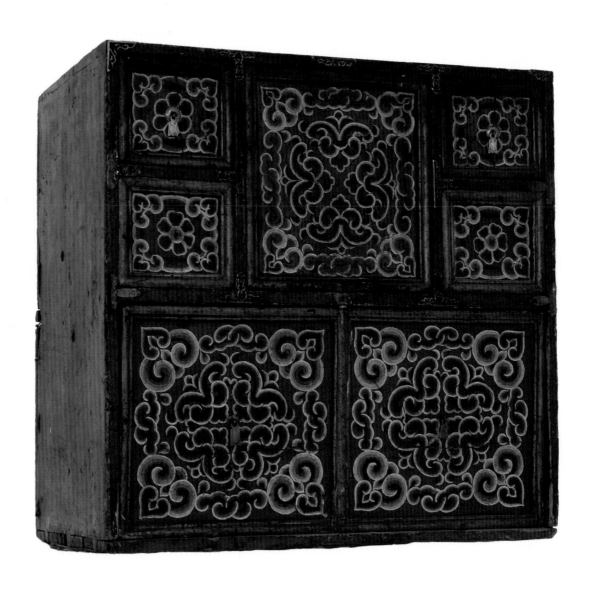

图 2-029 二抽屉二开门多用柜

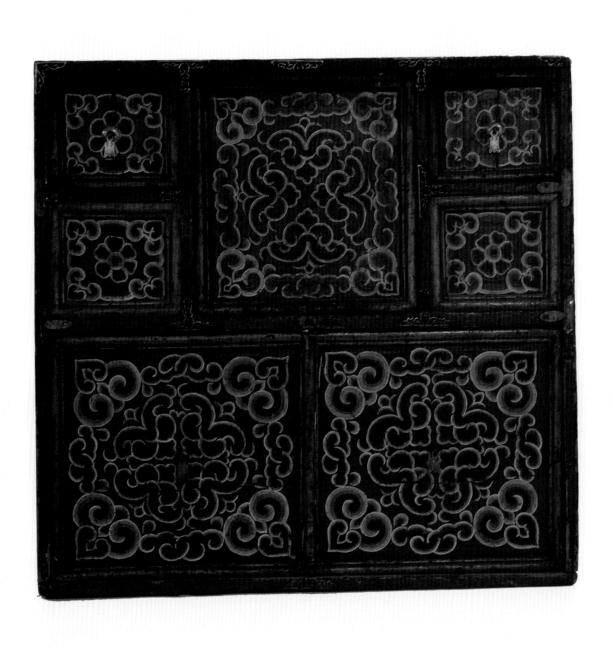

图 2-029 二抽屉二开门多用柜

名称：三屉对柜

地域：喀尔喀蒙古

年代：清晚期

工艺：材质为松木，暗凿榫卯牙板浮雕出线，表面全是浮雕，该双柜上下抽屉，上有开两池抽屉，底色红色，银珠漆披灰。采用满彩浮雕，上下抽屉分别有青铜环形拉手，上池中浮雕花状花纹云勾，四角草叶纹，词边蓝色退线金边，下池抽屉，主图为红花草龙纹组成的图案，两边金龙草勾括，外蓝退线，全皮条浮雕边。下牙板彩绘浮雕红花草云勾，外围边彩绘浮雕连续草云纹云勾，金色浮雕皮条线，象征着吉祥富贵，美好生活的延续，此家具工艺一流，雕刻精细。

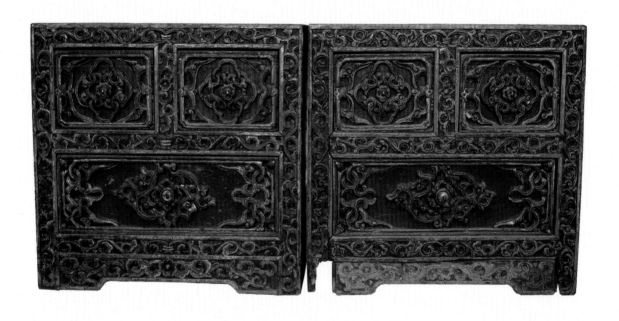

图 2-030 三屉对柜

名称：六门双层衣柜

地域：青海省

年代：清初期

工艺：材质为松木，采用暗卯凿法，用猪血、木炭灰、骨胶水披灰刷大漆，底色矿物红棕色，该柜全部镶有银件，图案为柜门中间金刚杵、四蝙蝠，外围镶银色钉，整体造型平整大方、庄严、结实，外形富贵别致，象征多福、多寿、多子、平安如意。

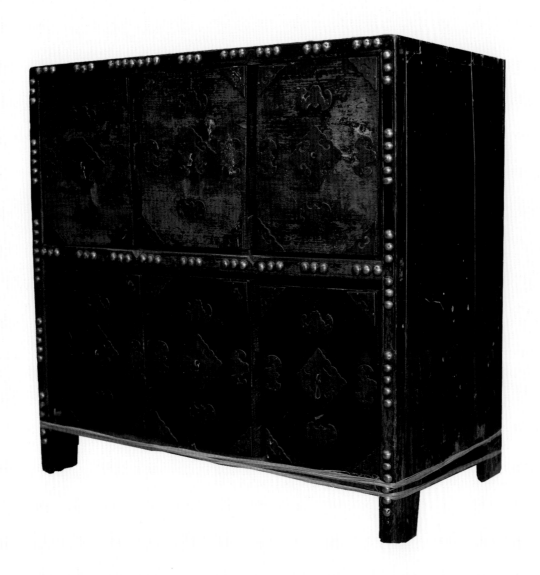

图 2-031 六门双层衣柜

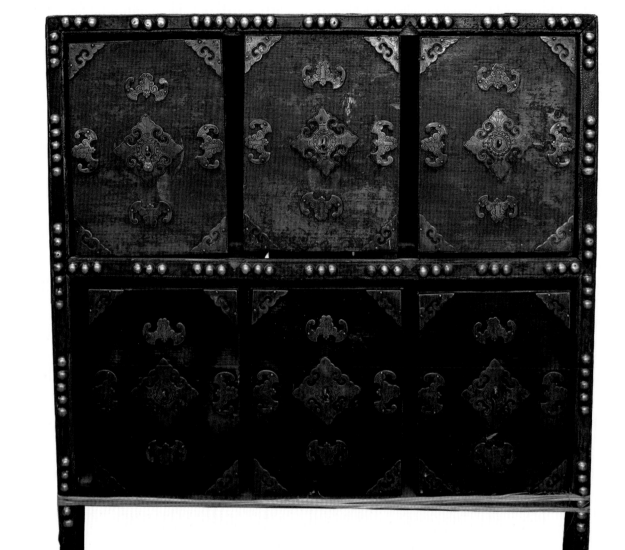

图 2-031 六门双层衣柜

名称：索永布阁

地域：喀尔喀蒙古

年代：民国

工艺：材质为松木，暗藏榫卯，满面浮雕彩绘，该图分两部分，上阁框中有一门，下是阁台，阶中心天蓝底，红底金色圆，中央为白色"永索布"，外围圆麦穗、扯不断组成。外围上下十二属相组成，左右佛八宝，外围有两圆形交龙柱，全是矿物颜料彩绘。副图哈达云纺盘绕。下台阶有四词圆形彩绘小池，鹰、龙、狮、虎，两边盘长、草云纹组合图，花头锦枋纹，全阁满雕，部分彩绘。工艺典雅、细腻、精致、庄严。

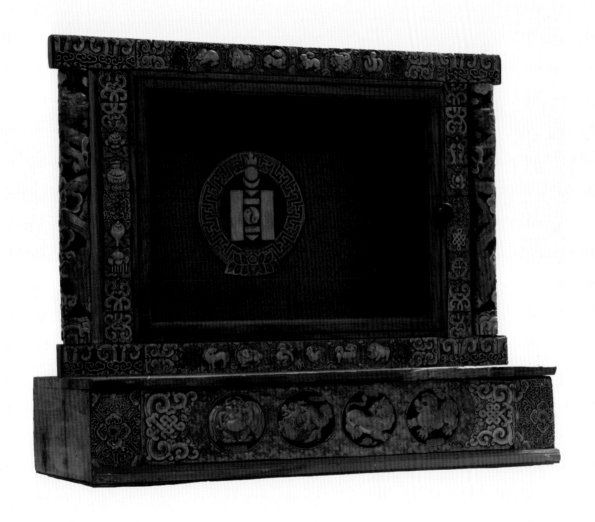

图 2-032 索永布阁

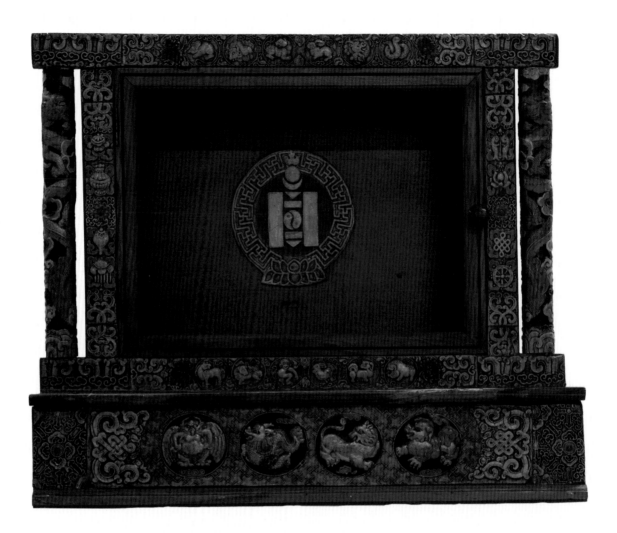

图 2-032 索永布阁

名称：三屉诵经桌

地域：内蒙古四子王旗

年代：清早期

工艺：材质为松木，精雕细刻暗卯凿法制成，该桌分四部分，上盖面、三个小抽屉、桌体四腿部分、桌腿内藏两横式抽屉，抽屉分别有银叶拉手，主体色彩为棕色，部分用矿色颜料描金彩绘，上彩绘五色佛教荷花瓣，抽屉绿底云纹勾，桌体描金宝珠哈达，下内藏抽屉云在金线构池，桌腿金线云勾。整体造型别致典雅。

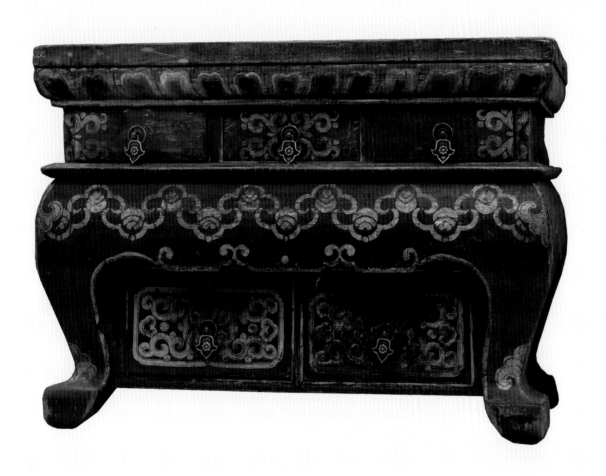

图 2-033 三屉诵经桌

名称：六字真言功德箱

地域：内蒙古乌兰察布市四子王旗

年代：清

工艺：材质为松木，用暗卯牙板开槽出线组成，箱整体分五块，中大边小，用木炭灰、猪血披灰打底，以矿物红色为底色，主图门字真言，一大两小工笔描金，上边有三个卷草兽纹，蓝色彩绘图案，四周有蓝绿色彩绘小云朵环绕，有彩绘宝珠。

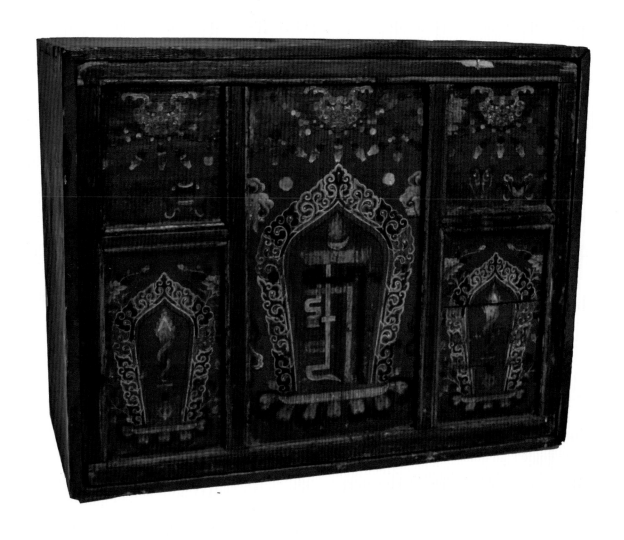

图 2-034 六字真言功德箱

名称：双对开四喜大柜
地域：内蒙古呼伦贝尔市
年代：清初期
工艺：材质为松木，两侧用暗卯开槽，前面四门为整板大料，每门有桃叶铜锁扣。采用传统猪血、草木灰披麻披灰为基础，然后用老桐油漆朱红。主图是两组双喜临门、喜事不断连续，四周边有小池，分别有蒙古族吉祥图案和锦枋纹，下牙板二花词边锦枋纹，中有圆寿字，全部用矿物金工笔细描制图，笔工精细古朴，典雅有力。两侧有石榴、牡丹图，边粗细皮条金线，外围锦枋纹。年代悠久。

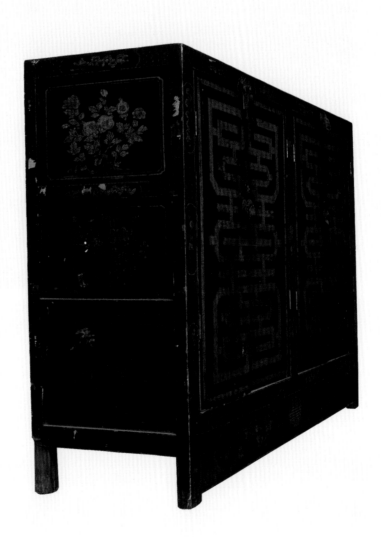

图 2-035 双对开四喜大柜

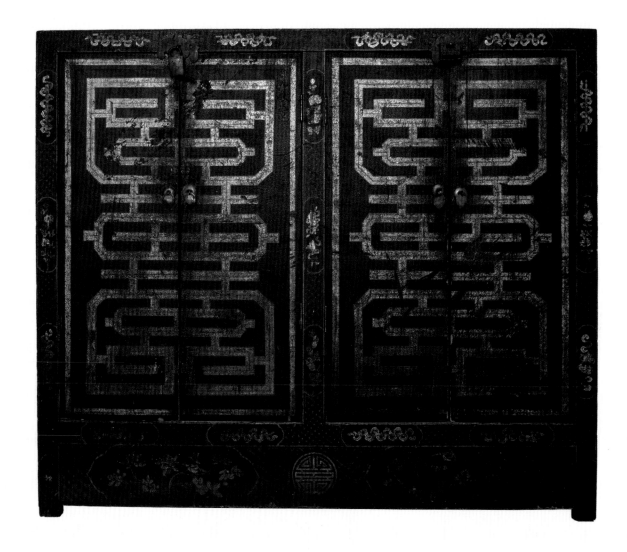

图 2-035 双对开四喜大柜

名称：三层三屉多用柜
地域：喀尔喀蒙古
年代：清晚期
工艺：材质为松木，用暗卯牙板开槽出线精工制作。用猪血、木炭灰、骨胶裱纸、披灰做底。整体色调为红色，三屉有铜锁拉手，下柜为老红色，采用红底刻版漏卯，主题图案为圆形寿字，金色云勾图，矿色金，四边金线，整体象征吉祥富贵，延年益寿，热情喜庆。蒙古族最崇拜的圆形图案，有着浓厚的北方游牧民族气息。整体设计美观大方、喜庆庄严、热情。

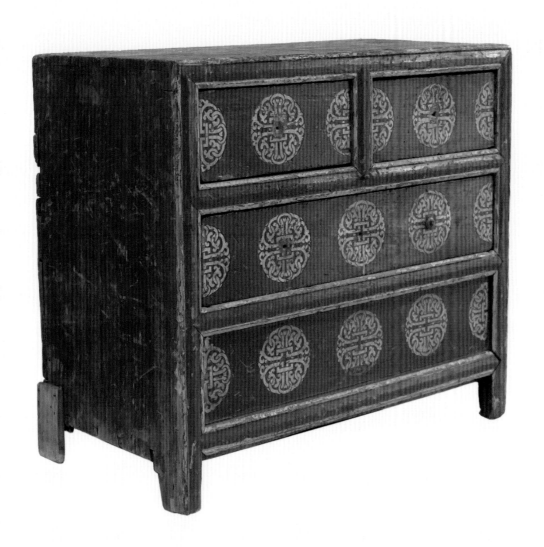

图 2-036 三层三屉多用柜

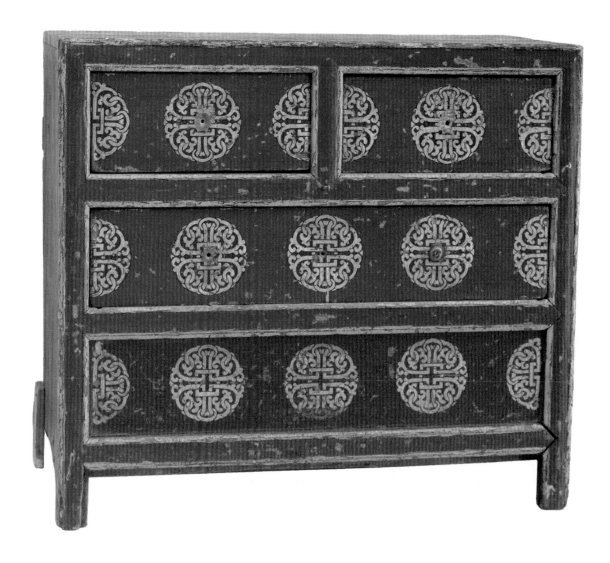

图 2-036 三层三屉多用柜

名称：碗柜

地域：内蒙古鄂尔多斯市

年代：民国

工艺：材质为松木，用暗卯凿法牙板开槽出线特制，满面彩绘，上两抽屉，中开两门，上中都有青铜拉手，中有多功能锁扣。用传统的猪血、木炭灰披灰做底，以朱红底色工笔彩绘制图。前门中圆形粉绿退色龙纹中红花瓣，角粉绿蓝色退线吉祥云勾，上抽屉粉绿吉祥云勾，中是吉祥云鼻纹池，外围金色漏卯小池草云纹勾图式，整体象征富贵吉祥，子孙延续的意思。彩绘色彩雅致细腻，工笔苍劲有力，线条流畅。

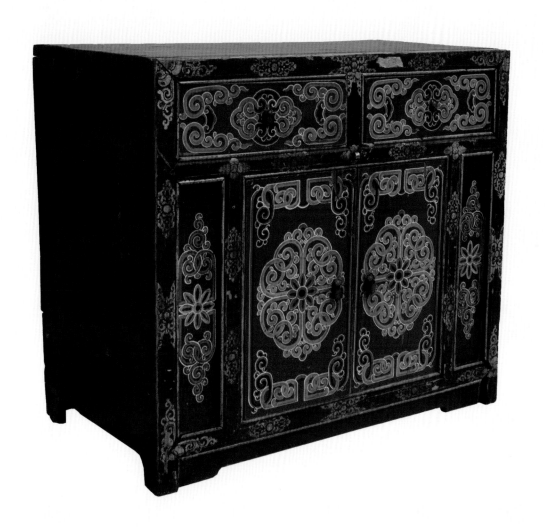

图 2-037 碗柜

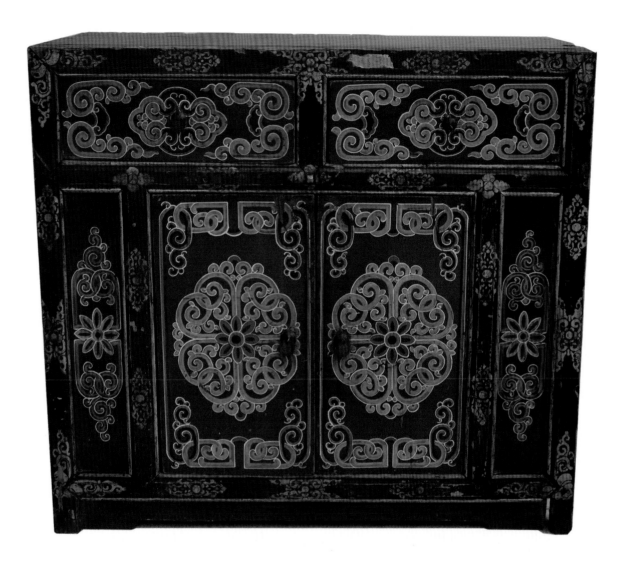

图 2-037 碗柜

名称：双屉双开门碗柜

地域：喀尔喀蒙古

年代：清

工艺：材质为松木，设计平整结实、美观大方。上两抽屉，下开两门，有牙板，每抽屉都有金属拉手，用传统的猪血、草木灰制成的银硃腻子底，整体底色朱红，前面是精致的工笔彩绘，门面绘以锦纹，四周角边金线盘肠、马兰花、草云环绕搭配。上抽屉莲花、哈达边连续盘肠吉祥结，有蓝兰云龙攀绕。外围边小池边是绿色锦纹，牙板卷草纹，蓝退色下牙板朱红，整体象征吉祥如意，富贵平安，纯手工绘制，矿物颜料，笔工精致细腻，苍劲有力，色彩雅致，大方美观。

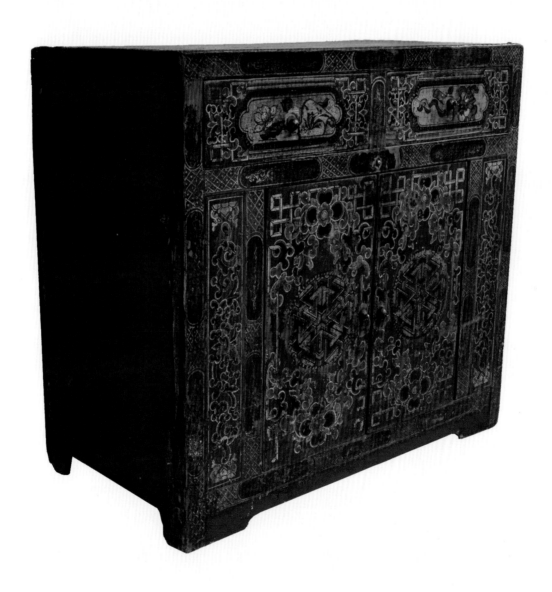

图 2-038 双屉双开门碗柜

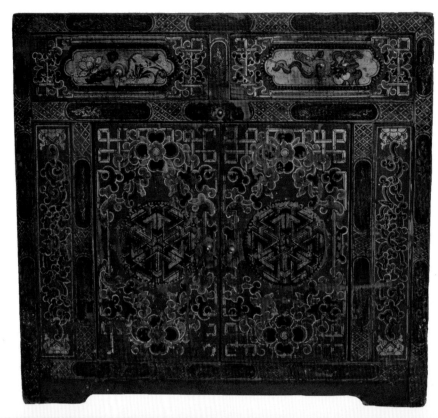

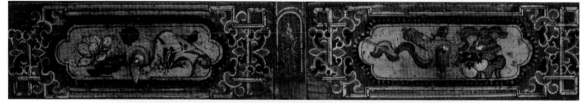

图 2-038 双屉双开门碗柜

名称：双开门佛龛
地域：青海省
年代：清晚期
工艺：材质为松木，用暗卯开槽浮雕牙板出线，猪血、木炭灰、骨胶水披灰打底，前面用矿物彩料彩绘，上有云式牙板。主图彩绘狮面人头、吉祥鸟、莲花，四周边佛教彩画退色连续莲花瓣。主图以藏传佛教的形式，表现吉祥富贵，消灾避难，上牙板莲花，保佑平安，后胶矾大漆刷出亮光。

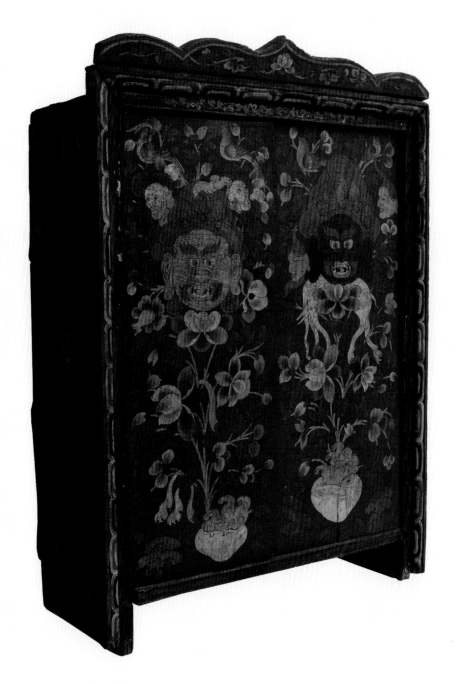

图 2-039 双开门佛龛

名称：五屉柜

地域：喀尔喀蒙古

年代：清晚期

工艺：材质为松木，用暗卯凿法牙板开槽出线，每抽屉都有铜锁，用传统的猪血、草木灰、骨胶水打底，底色赭色。五抽屉分别有刻板漏卯，蒙古族图案，四边同样是云纹莲花、草花组合，整体图样设计精致、美观大方、细腻，有着浓厚的蒙古族藏传气息，使家具添加了富贵吉祥、庄严的色彩。

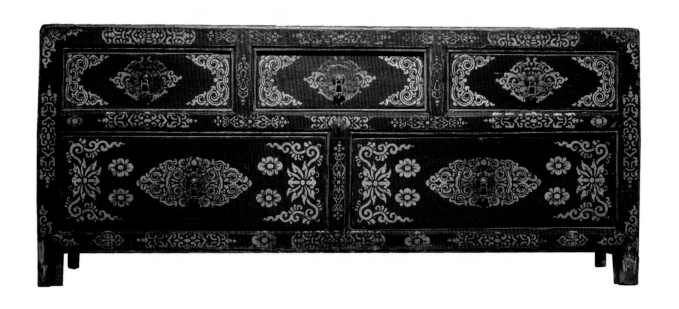

图 2-040 五屉柜

名称：三层多用柜
地域：内蒙古阿拉善盟
年代：清晚期
工艺：材质为松木，用传统榫卯暗凿开槽牙板抽屉式，抽屉分三层，上层分两接、中有一接、下有一接，用传统的猪血、草木灰、骨胶水披灰打磨后彩绘，工笔彩绘上层兰花、中间蓝色退线龙纹云勾，下面是草花环绕，四边蓝色退线边，主底色金黄，画工精致，细腻有力。

图 2-041 三层多用柜

图 2-041 三层多用柜

名称：彩绘双屉佛龛柜
地域：青海省
年代：清晚期
工艺：材质为松木，采用暗卯凿法，上方整体大门，下两抽屉，上有柜大小三抽屉，底色朱红，上面彩绘，圆环形拉手，上图主图有佛教宝珠、金线、布匹、马牛羊牧畜图，金线草云纹勾边带有皮条线，下方池中狮子、金刚杵、金线花边。整体构图，以藏传佛教和牧畜为主题。

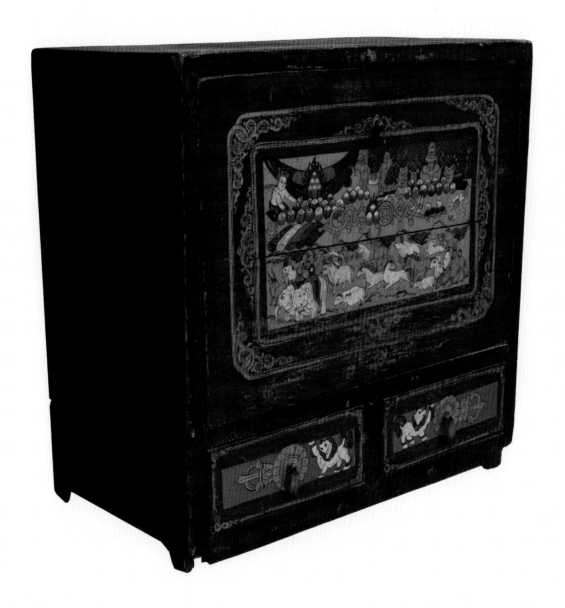

图 2-042 彩绘双屉佛龛柜

名称：横式多用柜

地域：内蒙古乌兰察布市四子王旗

年代：清晚期

工艺：材质为松木，能工巧匠暗卯凿法，牙板开槽雕线据云开词万结克式。结合传统猪血、木炭灰披灰打底，后牙板彩绘，牙板底色为金黄色，调花板如意云边为浅蓝，外围边褐色。有三块牙板彩绘为松、竹、梅、兰、松鹤延年、鱼戏莲花图案，牙板底色为黄色，工笔彩绘，笔法苍劲有力细腻。

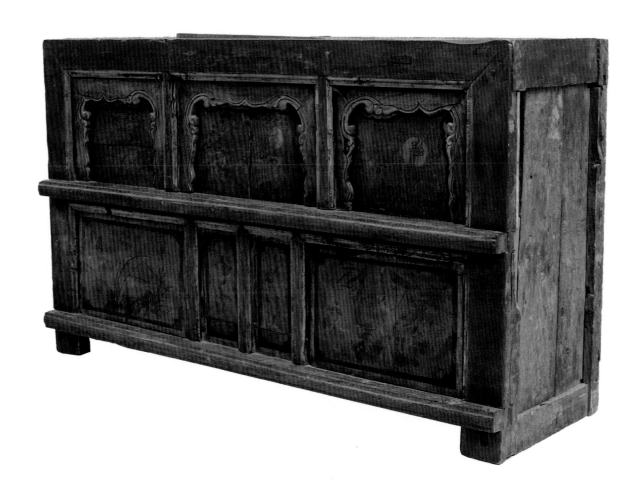

图 2-043 横式多用柜

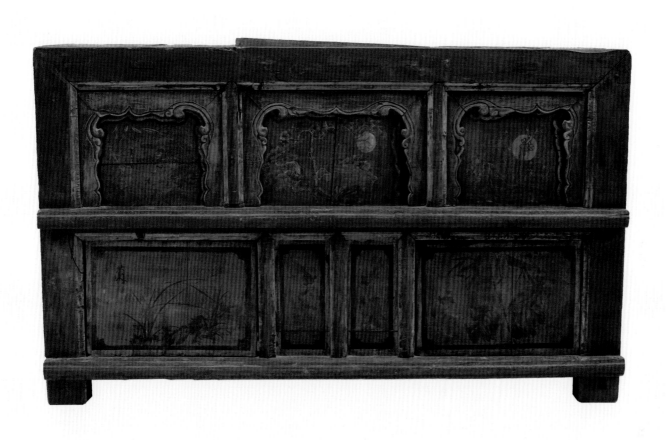

图 2-043 横式多用柜

名称：双开门厨碗柜

地域：内蒙古乌兰察布市四子王旗

年代：清初期

工艺：材质为松木，用传统暗式藏凿卯，两边皮绳拉手，运拿方便，中开两门，开槽牙板出线，整体色彩棕褐色底，工笔描金线条，主图案如意池中两个龙腾祥云，四角线条结祥结，四周图案设计卷云单色草花小词，设计豪华庄严细腻，全图象征吉祥富贵，去邪辟灾。

印象之美

蒙古族传统美术

家具

178

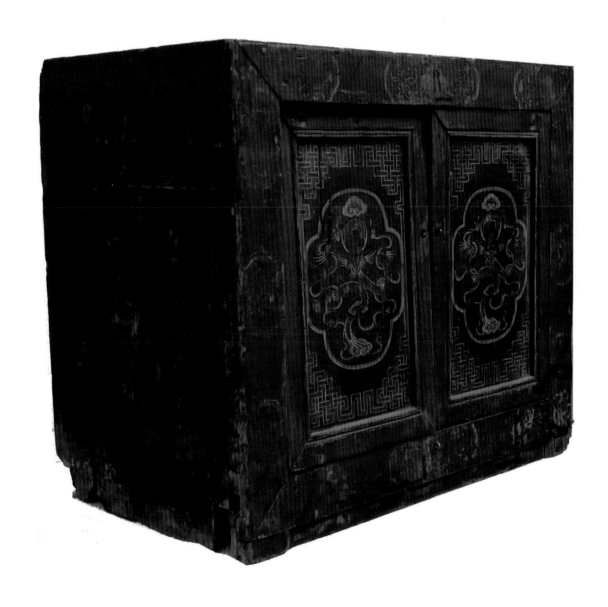

图 2-044 双开门厨碗柜

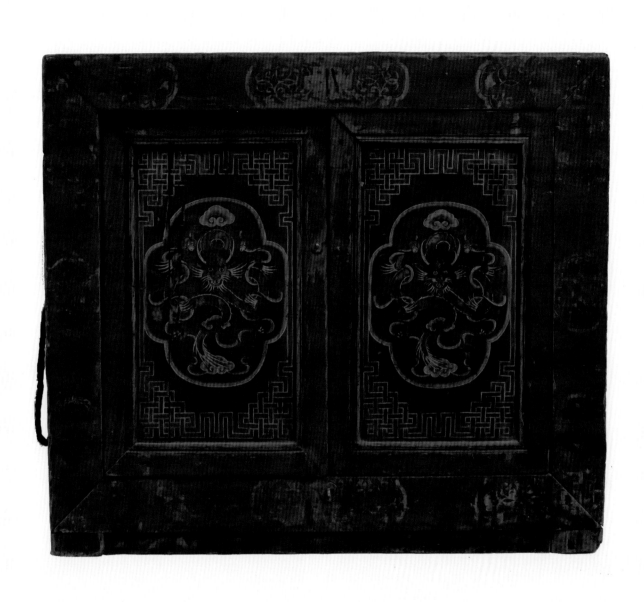

图 2-044 双开门厨碗柜

名称：柏木双开门立粉彩绘吉祥图衣柜
地域：内蒙古巴彦淖尔市
年代：清晚期
工艺：材质为柏木，用传统暗藏凿卯牙板开槽出线工艺制作，双开，下分暗柜。用猪血、木炭灰、骨胶水打底，矿色颜料彩绘。中青铜锁，金黄色地色。主图案为平平安安四角花草纹，下边有二龙戏珠，边是红绿扯不断图案，池边绿色线条。整体意思富贵平安，去邪消灾，子孙延续不断，有地方蒙古族浓厚的传统色彩气息。

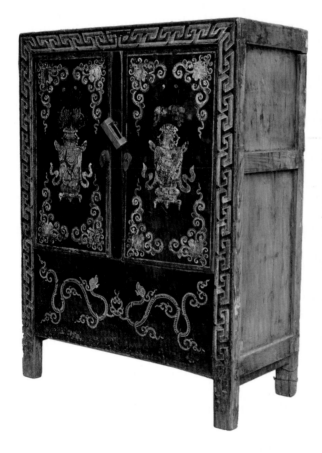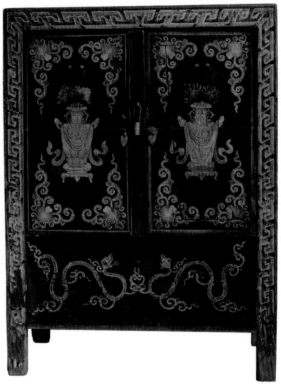

图 2-045 柏木双开门立粉彩绘吉祥图衣柜

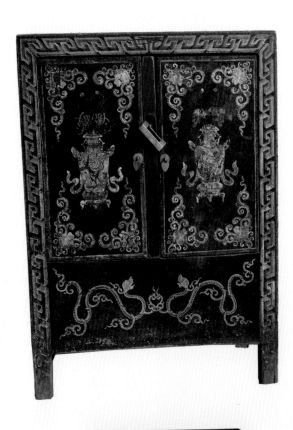
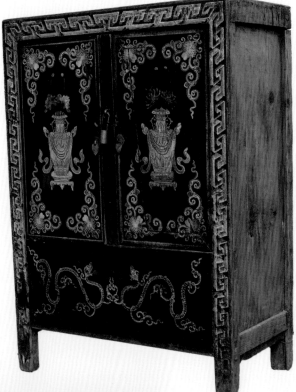

图 2-045 柏木双开门立粉彩绘吉祥图衣柜

名称：四开门多用柜
地域：内蒙古鄂尔多斯
年代：民国
工艺：材质为松木，暗凿榫卯式开槽出线，有牙板，每门有铜锁圆形件，传统工艺猪血、草木灰、骨胶水裱纸打底，采用矿物颜料彩绘，以中黄地色为基础。主题彩绘富贵花瓶，上图哈达，下图蓝色退线之红骏马，四角绿色退线莲花卷草纹。代表平安富贵，如骏马腾飞，池边蓝退线带红色皮条细线，画工细腻，色彩鲜明。

印象之美

蒙古族传统美术

家具

182

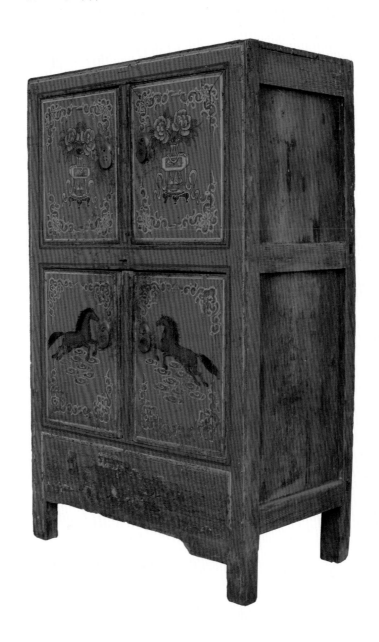

图 2-046 四开门多用柜

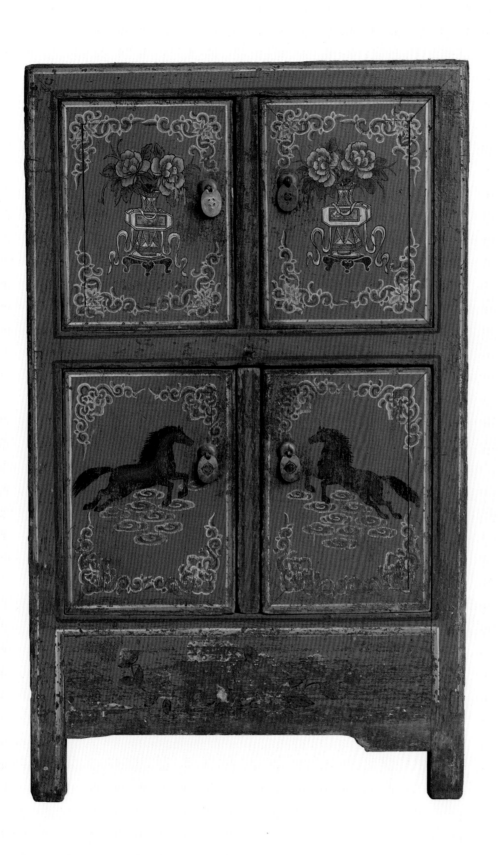

图 2-046 四开门多用柜

名称：柏木经柜
地域：内蒙古
年代：清晚期
工艺：材质为柏木，暗式榫卯浮雕开槽外出线，上两池下一池，造型别致，传统猪血、木炭灰披灰后打磨，上矿物质颜料朱红打底，后红底金色漏卯图案，为蒙古式卷草纹。后刷胶矾，刷老桐油漆。

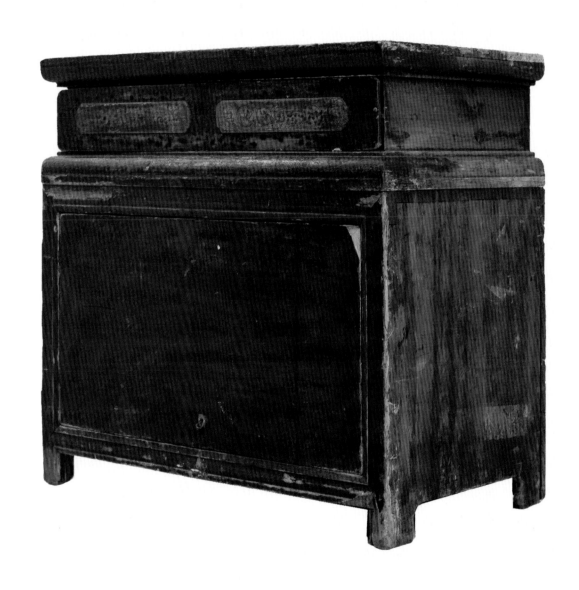

图 2-047 柏木经柜

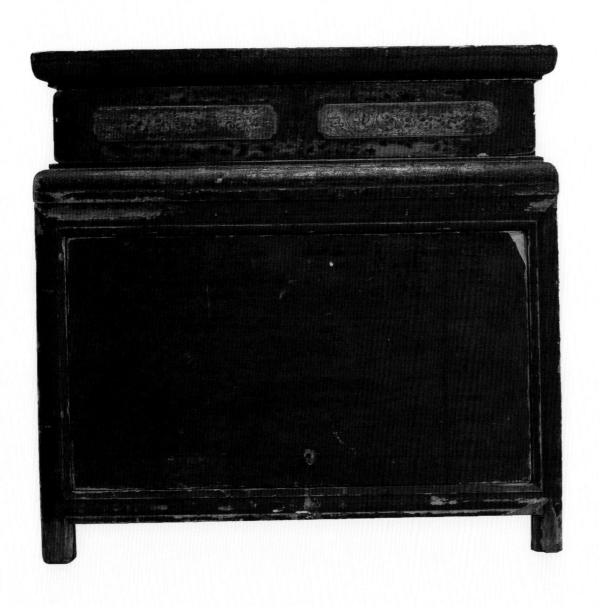

图 2-047 柏木经柜

名称：双开门云龙厨柜
地域：内蒙古乌兰察布市
年代：民国中晚
工艺：材质为松木，凿卯暗藏式工艺开槽牙板。前牙板分五块，用传统工艺打磨表纸，用猪血、炭灰加胶调成腻子打底，主体色彩以土金黄为主，以土矿物颜料研制，上三块牙板绘有聚宝盆、供奉佛手、海螺、石榴等，两边花瓶内有四季长青的松柏树，下面两块牙板有祥云、双狮、菩提树、金钱哈达攀绕。

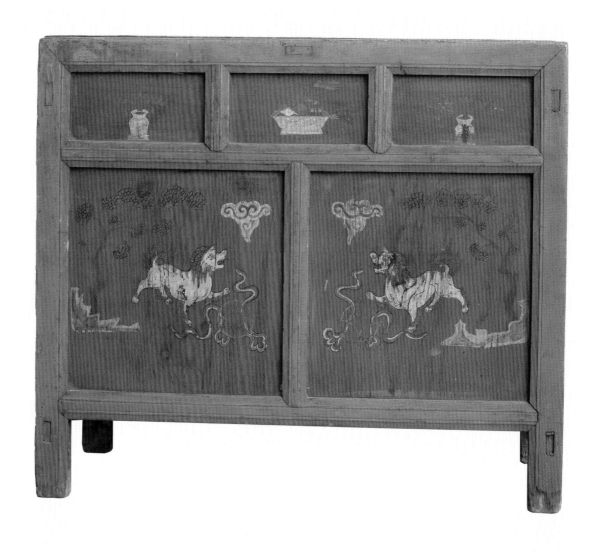

图 2-048 双开门云龙厨柜

名称：立式浮雕草纹藏经柜

地域：内蒙古

年代：清初

工艺：材质为松木，精雕细刻，选用猪血、草木灰、骨胶水打底，后用胶矾水涂刷，采用本地矿物颜料金色厚涂。整体设计分四块相同的金色卷草纹，中间镶嵌红色宝珠，四边银色棒，整体效果富贵。

图 2-049 立式浮雕草纹藏经柜

名称：横式床头柜

地域：内蒙古西部

年代：明末

工艺：材质为松木，传统凿卯暗藏式，牙板四周出线工艺，用最古老工艺、猪血、木炭灰、骨胶、腻子、裱纸打磨做基础，牙板分三块，设计图案为祥彩云宝珠，牙板四边金色彩绘，柜边草花纹。整体色彩朱褐色，主图祥云宝珠。

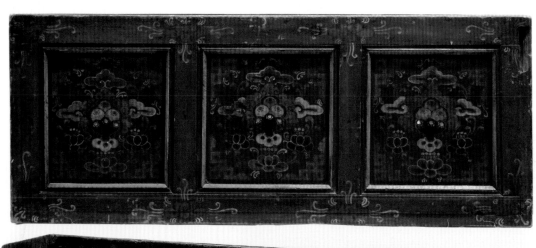

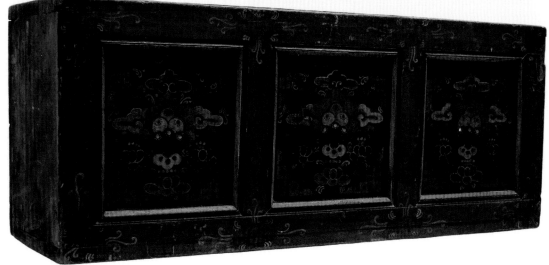

图 2-050 横式床头柜

名称：佛阁

地域：内蒙古

年代：清初

工艺：材质为柏木，浮雕制成，分三部分：上出檐、中亭阁、下台阶，上部分三段，中喜鹊蹬梅，两边吉祥云纹构造，两角有夔龙垂；中两侧雕有富贵牡丹；下面台阶有四根八角花垂样杆立柱，台阶前方有三个抽屉，均可拉出。采用传统猪血草木灰打底涂刷打磨而成，后刷银珠大漆。该佛阁主体色黑朱，雕工精致细腻，层次分明。

图 2-051 佛阁

名称：皮绳串编厨柜

地域：内蒙古呼和浩特市

年代：现代

工艺：材质为松木，上有两抽屉，中间为两开门。以猪血、桐油、草木灰、骨胶水打底层，打磨后彩绘。绘图元料以矿物质颜料为主。图案设计以敦煌藻井、唐代宝相花、云草纹，结合牡丹梅花连续手法绘制，以金线万字做底图，整体红色，两侧旋子、吉祥结代表富贵连年转，子孙延续。

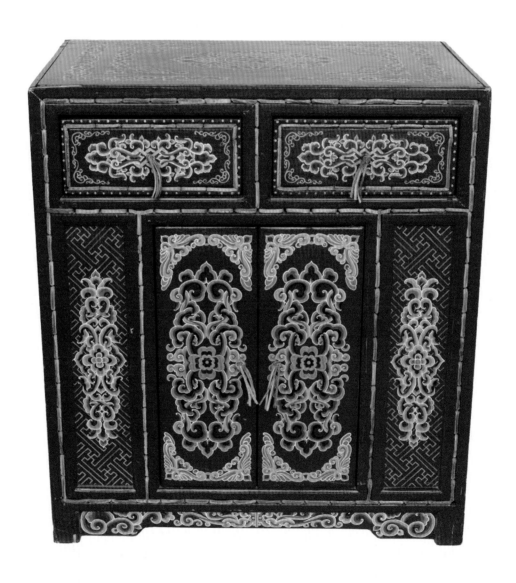

图 2-052 皮绳串编厨柜

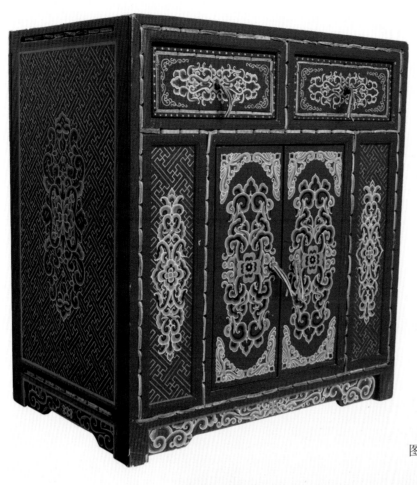

图 2-052 皮绳串编厨柜

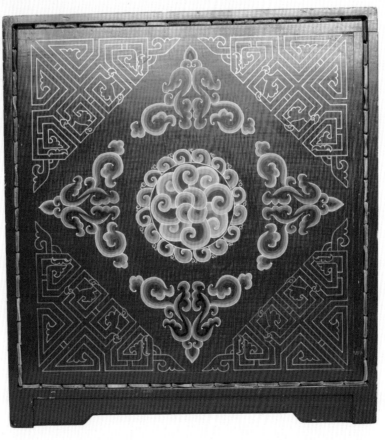

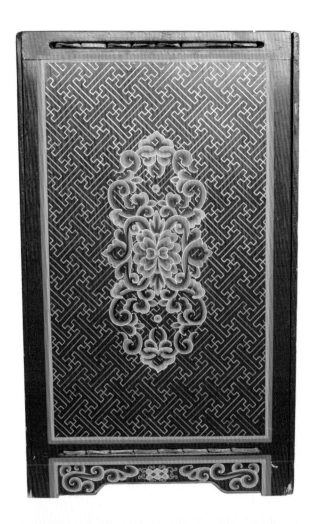

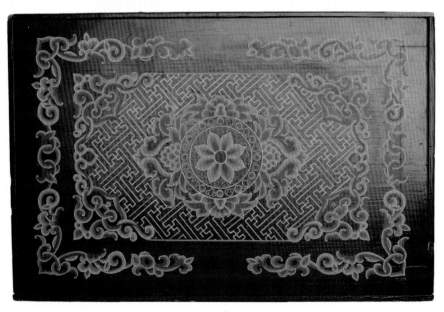

图 2-052 皮绳串编厨柜

名称：功德箱
地域：内蒙古
年代：民国
工艺：材质为松木，用暗卯开槽牙板式制作，用猪血、木炭灰加胶裱纸披灰打底，打磨后用矿色绘制，前面以深红为底，结合彩绘绘图。上方兽头、牡丹花瓶，下方宝珠双狮，两侧虎纹，三方蓝底白云勾纹。主体以平安富贵兽狮头藏传佛教为主，自然神灵能去灾避邪，双狮戏宝珠，用自然神灵守护财物，表示吉祥如意、富贵，祈祷保佑全家。

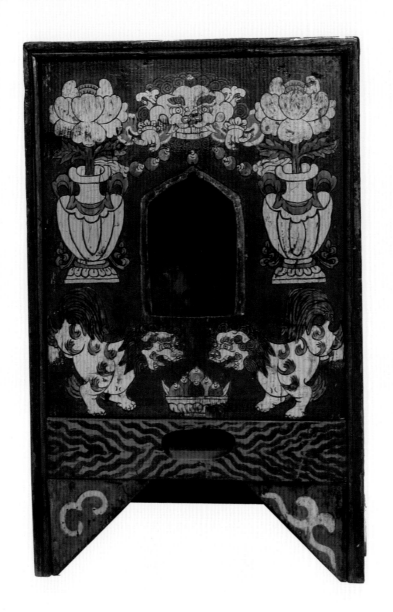

图 2-053 功德箱

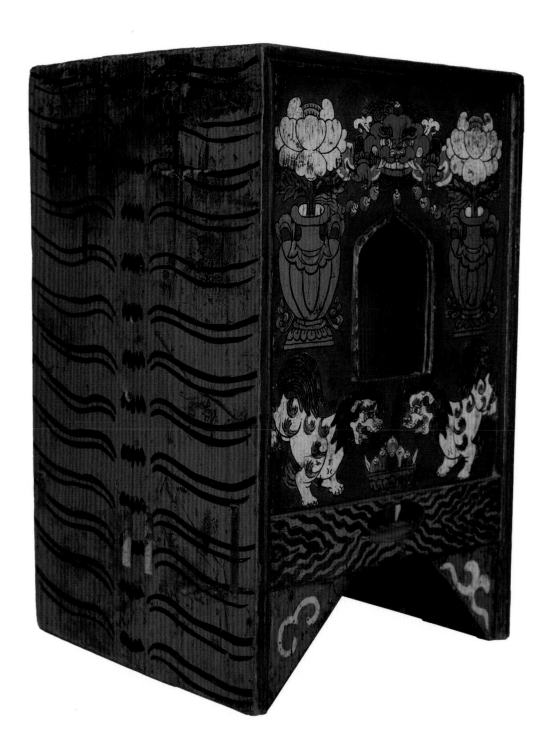

图 2-053 功德箱

名称：功德箱
地域：内蒙古
年代：民国
工艺：材质为松木，传统暗藏凿卯骨胶粘合、滚棱、出线手法打造。
造型别致，做工精细，用传统做法铺底，猪血、木炭灰、骨胶调合腻子披
灰打磨，后用矿物颜料深红涂底后彩绘。画面上方采用藏传佛教中常见的
怪兽、人手、蛇纹宝珠，能消灾避难；中图是宝瓶莲花彩绘，象征蒙古族
平安、坚韧圣洁；下图以双狮戏宝盆，雪狮神灵守护着财物。

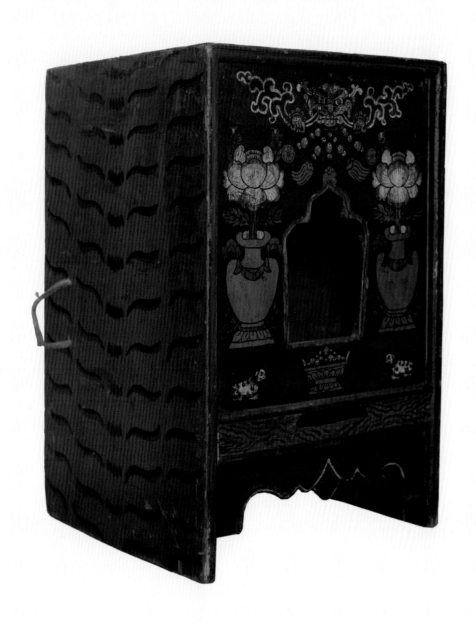

图 2-054 功德箱

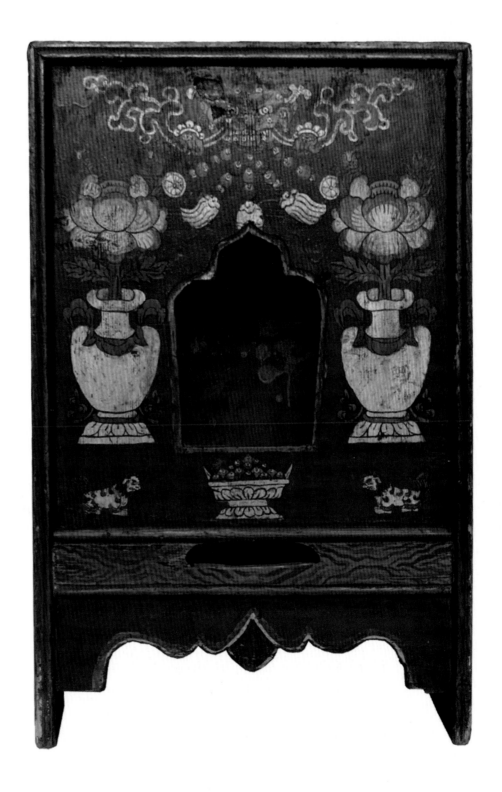

图 2-054 功德箱

名称：功德箱

地域：青海省

年代：民国

工艺：材质为红桦，经传统凿卯、暗槽、装板工艺打造。后用猪血、木炭灰、骨胶披灰打磨。采用矿色朱砂红涂底后彩绘。上图设计六字真言与藏传佛教结合，咒语能驱灾避邪；中间彩绘莲花宝瓶，保佑平安圣洁；下图双狮守护宝盆，寓意雪狮保护着财富。

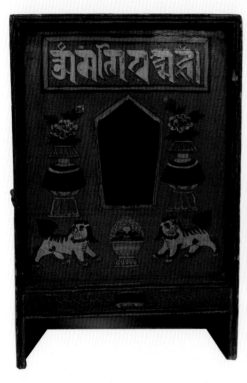

图 2-055 功德箱

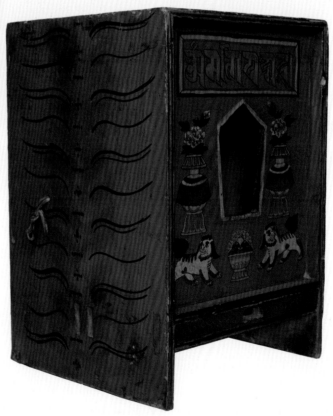

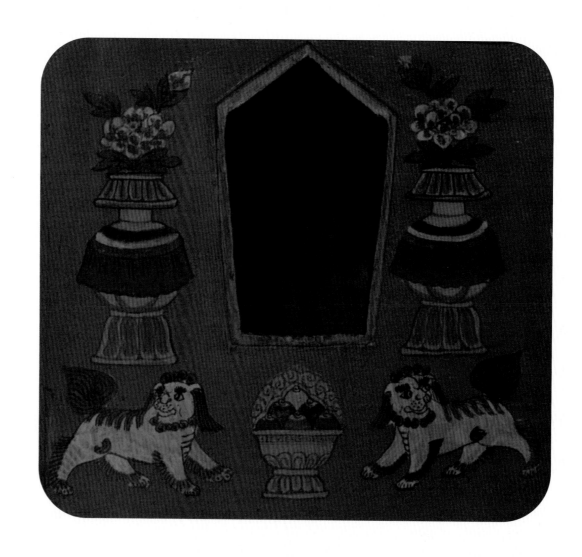

图 2-055 功德箱

名称：供桌
地域：内蒙古西部
年代：清晚期
工艺：材质为松木，造型自然，古朴大方。彩绘前将表面打磨，后用猪血、草木灰、骨胶调成腻子抹二至三遍，再打磨光滑开始彩绘。画师首先对蒙古族供桌设计，画好草图沥粉干后套色，最后涂刷清漆。正面画牡丹、马兰花，象征富贵吉祥，纯洁平安。花边以扯不断弯曲线，象征祈祷、财富、子孙后代延续不断。

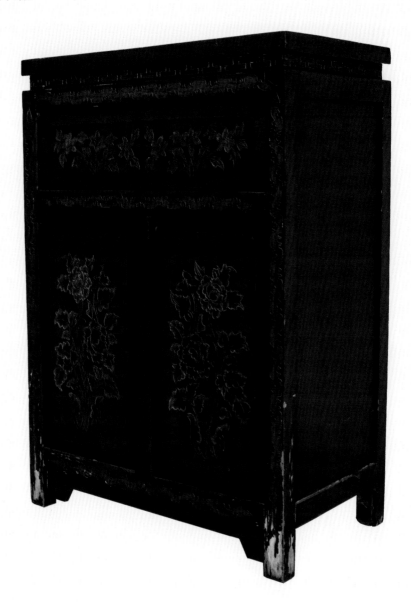

图 2-056 供桌

图 2-056 供桌

名称：沥粉双开门龙凤柜
地域：青海省
年代：民国初期
工艺：材质为松木，龙凤柜是蒙古族男女婚嫁用品，用猪血、草木灰和传统的披麻披灰打底，后用矿金沥粉。主图设计沥粉龙凤牡丹、祥云、龙凤送祥、富贵，周边是工笔退线，朱砂红绿二方连续万字纹，它有避邪、求佛主保佑平安，也有子孙万代的寓意。

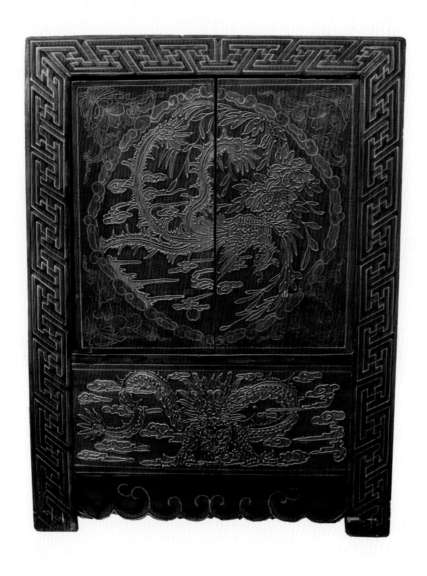

图 2-057 沥粉双开门龙凤柜

图 2-057 沥粉双开门龙凤柜

名称：双开门麒麟祥云柜

地域：青海省

年代：民国中期

工艺：材质为松木，传统凿卯内藏式，猪血、草木炭灰加骨胶打底，打磨后彩绘，以矿物朱砂颜料朱红做底色，采用传统沥粉描金套色，后用老桐油照出光泽。整体意思红色豪放，主题设计以麒麟祥云扯不断，象征着北方蒙古族福寿富贵，子孙延续万代。

图 2-58 双开门麒麟祥云柜

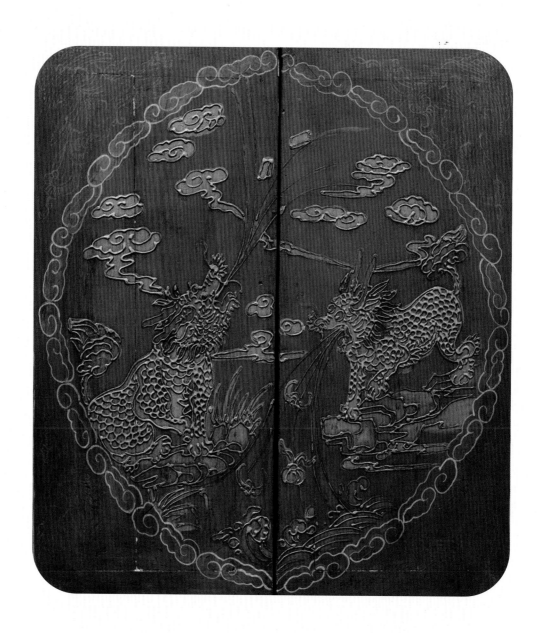

图 2-58 双开门麒麟祥云柜

名称：双开门柜

地域：内蒙古鄂尔多斯市

年代：民国中期

工艺：材质为松木，前双开门牙板暗卯式小衣柜，传统工艺猪血、木炭灰加骨胶调制成腻子刮几遍，打磨光滑以矿物质朱砂红为底色，用沥粉套色，描金手法。主图设计结合佛教八宝宝伞，富贵牡丹四边是套色扯不断，祈祷宝伞保佑全家福寿安康，富贵吉祥，子孙延续。

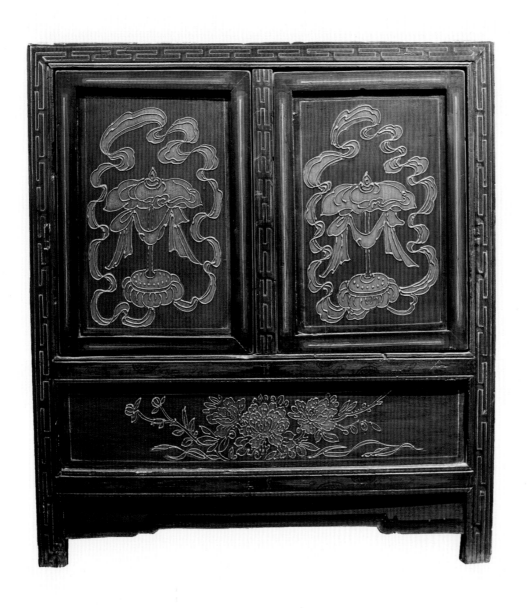

图 2-059 双开门柜

名称：双开门云龙碗柜

地域：青海省

年代：民国

工艺：材质为松木，以凿卯暗藏式工艺打造而成，打磨后，胶矾裱纸，用猪血、木炭灰加骨胶调成腻子刮几遍，干后打磨。图案设计以云龙翻腾的气势，表示蒙古民族的自强不息，画好后刷两遍老桐油漆。

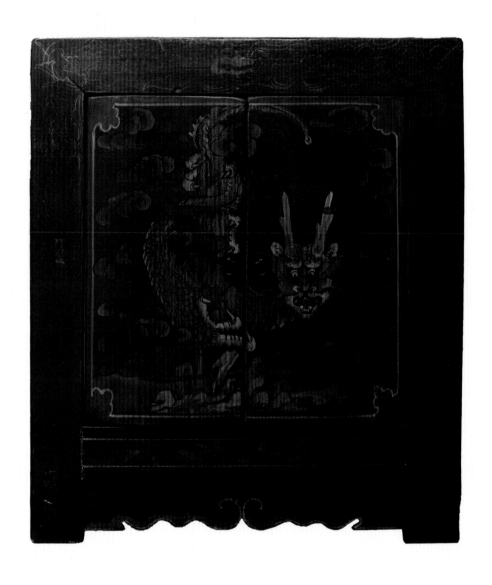

图 2-060 双开门碗柜

图 2-060 双开门碗柜

名称：双开门碗柜

地域：内蒙古鄂尔多斯市

年代：民国

工艺：材质为柏木，用传统老工艺暗卯开凿式内出线的工艺打造。上两抽屉，中开两门，下有水纹牙板。设计平整、结实美观大方。用老工艺猪血木炭灰老骨胶调制而成，腻子做底，披麻搭灰，干后用砂纸打磨，用矿物颜料绘制，整体效果以赤黑为主，画有虎狮、云朵，上下卷草纹四角套色金线云勾纹。

图 2-061 双开门碗柜

印象之美

蒙古族传统美术

家具

208

名称：大衣柜
地域：青海省
年代：民国
工艺：材质为松木，凿卯式内出线工艺打造。上两抽屉，中两开门，下有牙板，整体设计平整结实，美观大方，彩画师用老传统工艺猪血、草木灰加骨胶制成的腻子进行披麻搭灰，干后打磨，再用矿物颜料绘制，整体偏红色，吉祥云朵攀绕着二龙，四角彩绘佛手卷草纹，两边万字连续，下角水浪纹。

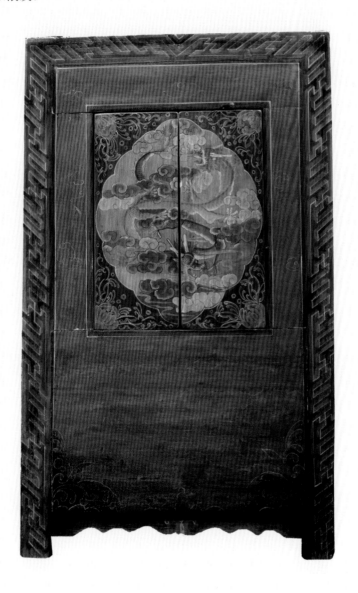

图 2-062 大衣柜

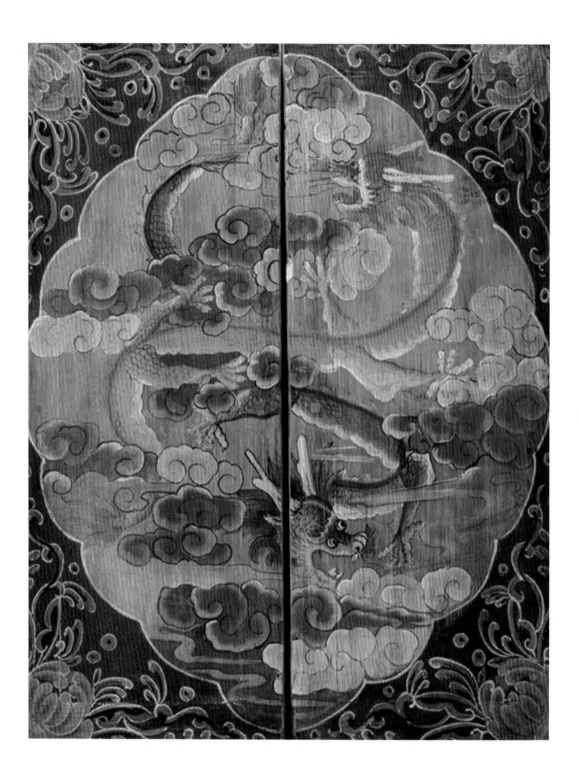

图 2-062 大衣柜

名称：碗柜

地域：内蒙古鄂尔多斯市

年代：民国

工艺：材质为红松，传统的开槽凿卯前平装牙板的手法制成。彩绘使用裱纸猪血披灰腻子打底，整体设计中间红色，外边黑棕色，图案以老猫小猫在大自然自由自在玩耍。上下有卷草纹，两边扯不断连续整体构成吉祥和睦。彩绘完成后有老桐油漆刷。

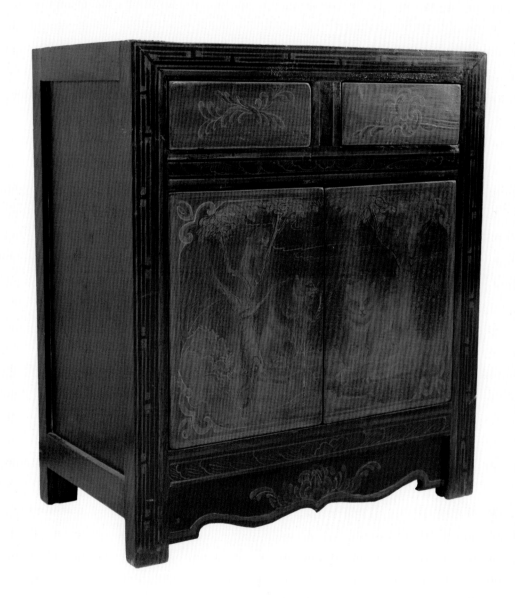

图 2-063 碗柜

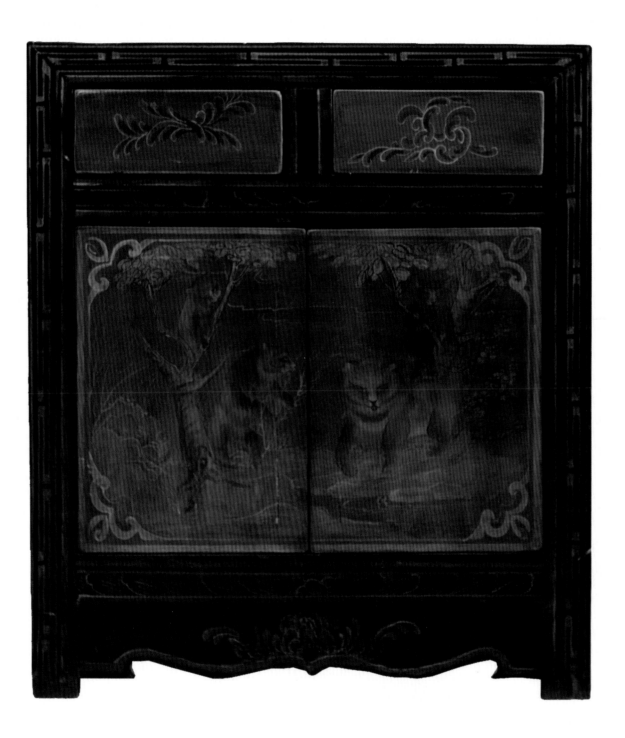

图 2-063 碗柜

名称：碗柜

地域：内蒙古鄂尔多斯市

年代：民国

工艺：材质为东北榆木，整体结构为整板做牙板，平整大方，用传统凿卯暗藏式打造，前上有两抽屉，中两开门两环形拉手，下牙板全是浮雕出线凸凹，下有开槽牙板，上两抽屉黄底草花纹，边框为茶红色黑线扯不断，中横梁金折，下中开两门彩绘题材麒麟送子，底色金黄边框翠绿退线，主体象征麒麟送子，百草茂盛繁荣，连年不断。后涂用明矾、骨胶水两遍以保护图案，上老桐油大漆罩面。

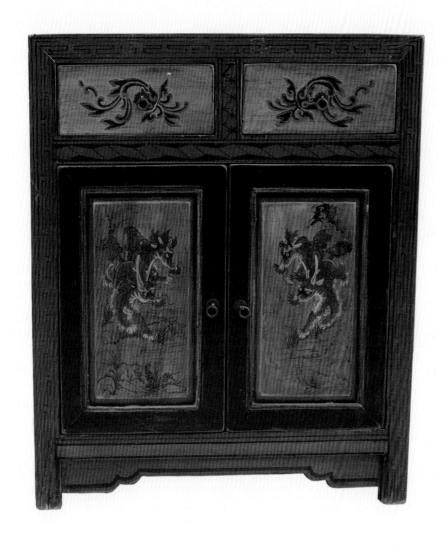

图 2-064 碗柜

名称：碗柜

地域：内蒙古鄂尔多斯市

年代：民国

工艺：材质为松木，为框架整板结构，暗藏凿卯，浮雕出线，整体设计平整大方，上两抽屉，中两门可开启，下方有云纹牙板，中门黑棕底色，边框茶色。上抽屉彩绘花草卷纹边退线，中门图案花瓶哈达纹环绕，两边金线。

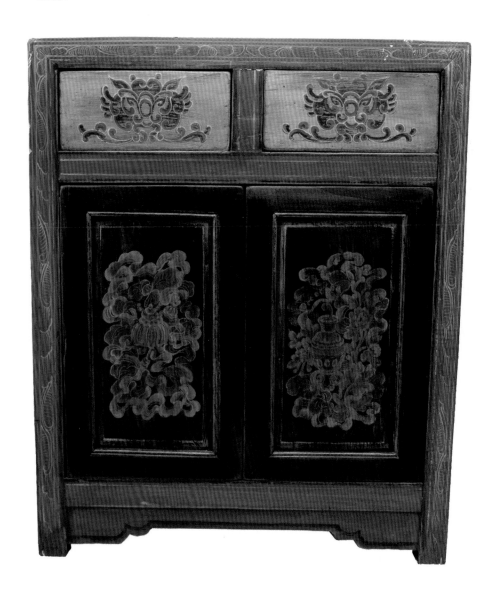

图 2-065 碗柜

名称：碗柜

地域：内蒙古鄂尔多斯市

年代：民国

工艺：材质为松木，用暗卯开槽式传统做法，下料设计整板出线，整体设计平整大方、结实，上方两抽屉，中间两大门，下有云水纹牙板，四周浮雕出线，两抽屉红底卷草纹，两门红底群鹿桐树图，四角金色云勾纹，牙板画有草纹图案，边框蓝色退红玫瑰树叶纹，下面是"一字方"，代表统一天下。整体画面以彩绘手法出现，调子黑蓝红底，代表福禄长寿，牧草茂盛。

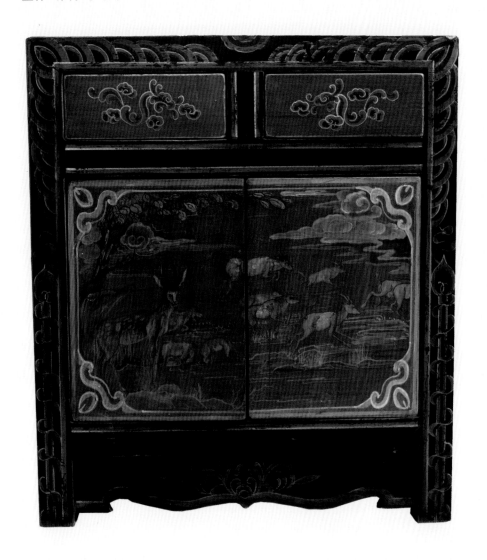

图 2-066 碗柜

名称：碗柜

地域：内蒙古鄂尔多斯市

年代：民国

工艺：材质为松木，整体以暗卯式开凿，出槽牙板。上方两抽屉，下面两开门，下方有水纹牙板，用古老传统猪血、木炭灰带骨胶调成腻子，披灰下层裱纸。整体设计红底彩绘，图案为鹿鹤同春，上抽屉卷草纹，下牙板卷草水纹，四周黑棕底，金色扯不断，横梁退线蓝色花纹，象征四季同春，牧草旺盛。最后刷老清漆。

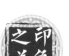

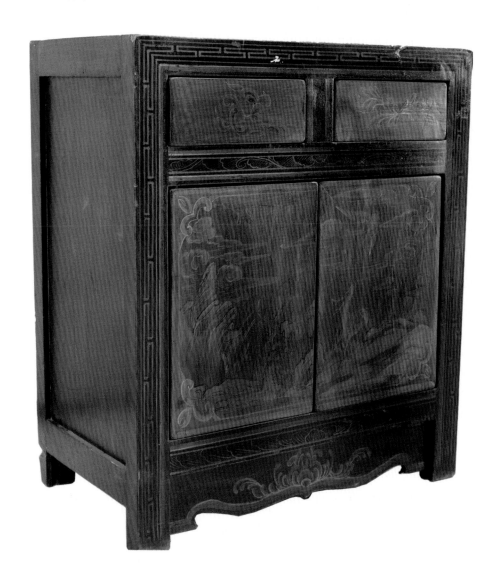

图 2-067 碗柜

图 2-067 碗柜

名称：碗柜

地域：内蒙古鄂尔多斯市

年代：民国

工艺：材质为松木，采用暗卯牙板开槽，浮雕出线，上有两抽屉，中两开门，下牙板。抽屉门分别有青铜环形拉手，前面彩绘，抽屉门底色为土黄，门国褐色，周边底色灰绿，深绿线条拉不断，抽屉卷草纹，柜门图案小马，画法别致，与蒙古云纹结合。主图意为神马降临，吉祥如意。画好后，胶矾两遍，使彩绘发光，刷老桐油漆。

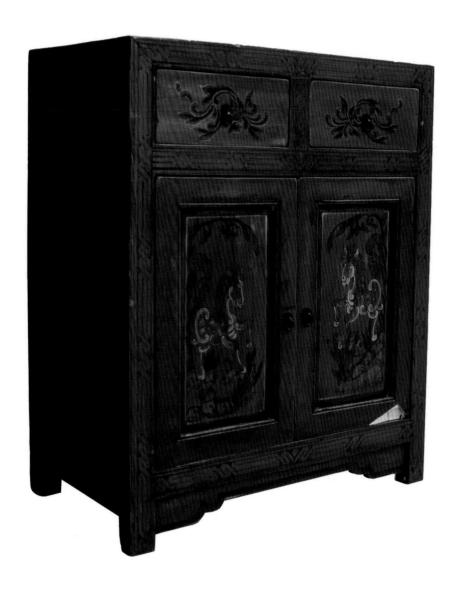

图 2-068 碗柜

蒙古族传统美术 家具

印象之美

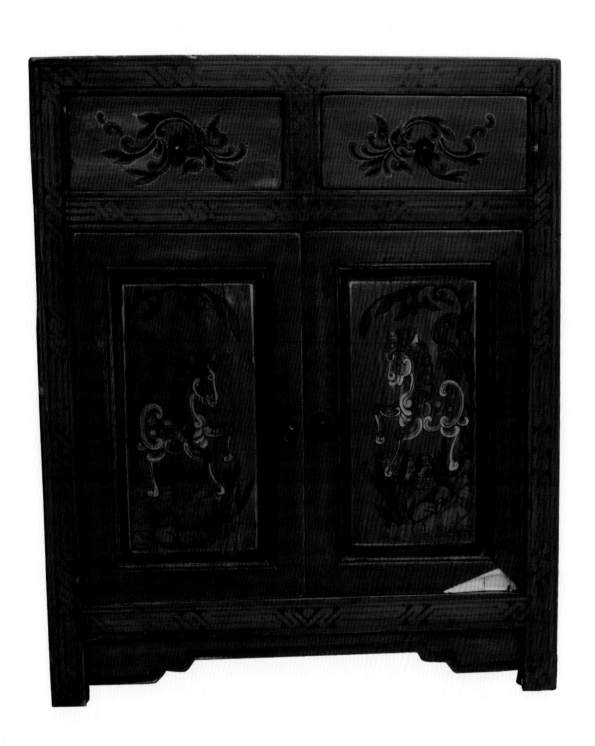

图 2-068 碗柜

名称：碗柜

地域：内蒙古鄂尔多斯市

年代：民国

工艺：材质为松木，用整板大料，框架式浮雕，开槽出线的传统制作，经凿卯暗藏特制处理，整体红底彩绘，上边两抽屉，中两开门，下面牙板，外框红底绿色草纹。抽屉卷草纹，两大门以母子狮图，象征藏传佛教，狮是自然神灵，保佑草原，也是去邪避灾。本碗柜基础是传统猪血、木炭灰腻子画成后，涂刷老桐油漆。

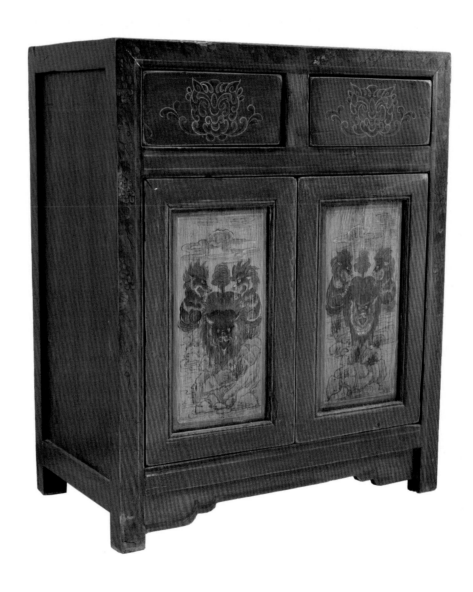

图 2-069 碗柜

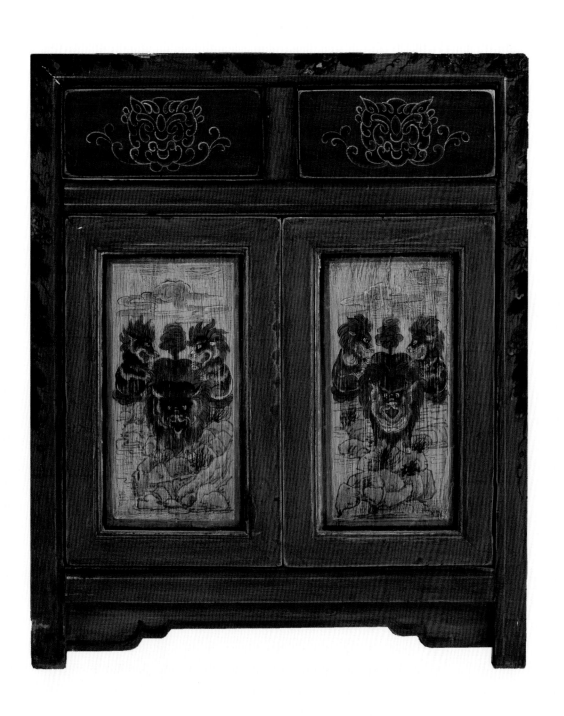

图 2-069 碗柜

名称：碗柜

地域：内蒙古通辽市

年代：清

工艺：材质为松木，传统暗卯式开凿工艺流程，整体设计没有牙板，全整板制作，用猪血、草木灰加骨胶披灰，底层裱麻纸，打磨光滑，彩绘整体色以黄为底，图案是福寿。前八福聚宝，最上抽屉卷草纹，牧草延续不断；下方二龙戏珠，祥云飞龙，以蓝色退线加白线，勾边纹是莲花寿字宝珠纹，主体以供佛玉碗、哈达。抽屉、柜门分别有铜拉手。

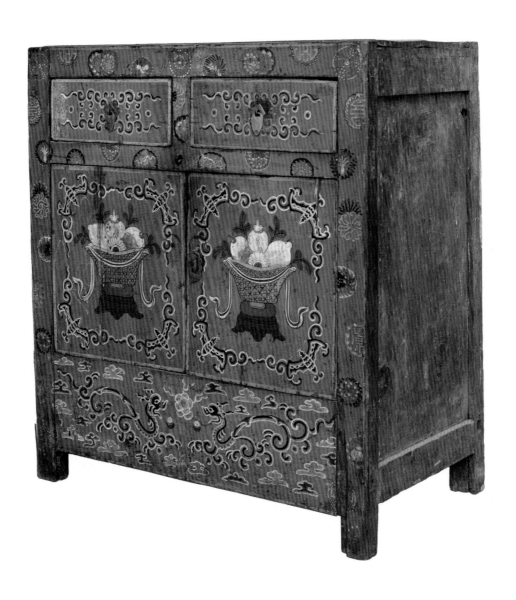

图 2-070 碗柜

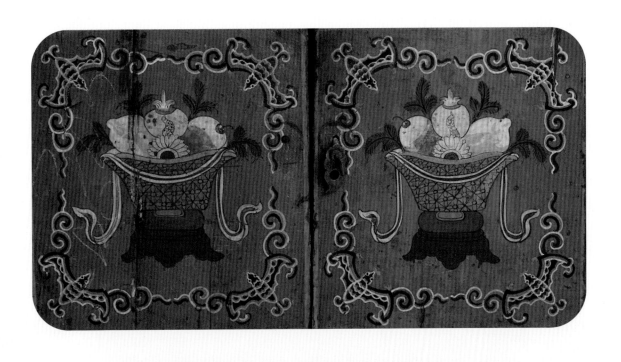

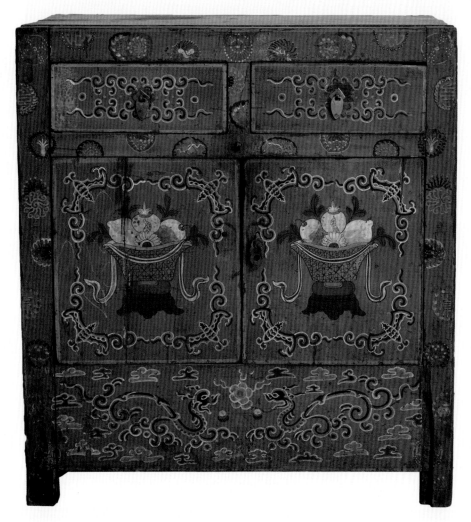

图 2-070 碗柜

名称：碗柜

地域：内蒙古呼和浩特市

年代：清

工艺：材质为松木，用传统暗藏凿卯式，大料分割，整体平整，结实大方，用传统暗式凿卯，上中一抽屉，前中两抽屉，都带有铜圆环拉手，彩绘基础用猪血、木炭灰、骨胶调制成腻子披灰裱纸，干后打磨。彩绘图以牡丹草花，中图牡丹花瓶，下牙板混色牡丹，边以绿色螺旋纹，以红地彩绘，最后涂刷老清漆。整体寓意花开富贵，平平安安。

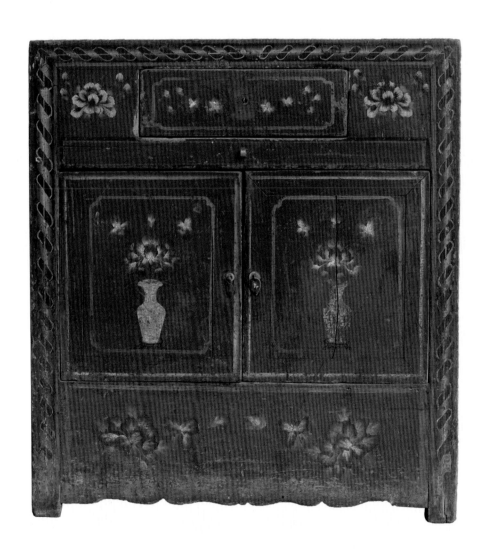

图 2-071 碗柜

名称：立式碗柜

地域：青海省

年代：清晚期

工艺：材质为松木，经暗式凿卯开槽浮雕出线，传统做法特制，设计平整大方。上有两抽屉，中开两门，下牙板式，柜门抽屉都有桃叶铜拉手。前面采用工笔彩绘，画前用猪血、木炭灰、加骨胶调成腻子，现刷两遍，裱纸，然后披灰，打磨亦可作画。整体色调抽屉前门以黄色打底，边框为浅土红，前门图案设计细腻，里面有佛教育经、桶、莲花、佛八宝，包括日用品、乐品、兵器、佛教供品及用品等。外边框画有花池，伊斯兰教与中原汉族叫贵圈纹样。池边画有绿色退色玉棒，下牙板草纹退线，画完用明矾刷老桐油漆即可。

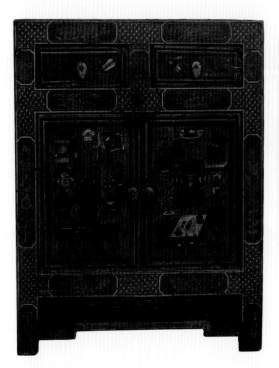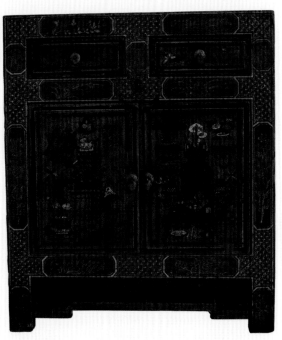

图 2-072 立式碗柜

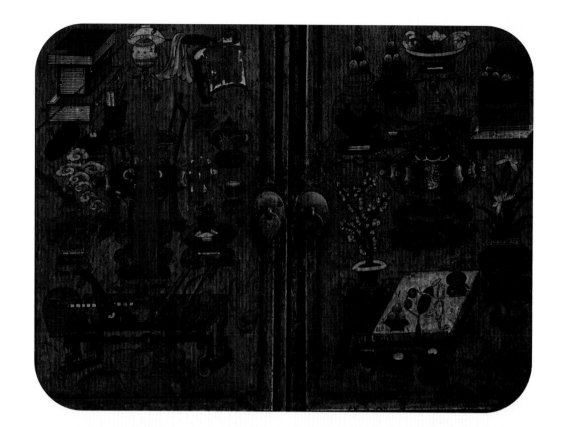

图 2-072 立式碗柜

名称：碗柜一对

地域：内蒙古呼和浩特市和林格尔县

年代：清晚期

工艺：材质为松木，用传统暗式凿卯整体下料，浮雕出线。抽屉可拉出，柜门双开，下有牙板，底色为黄地，上有蓝色彩绘退线卷草纹。中间黄地，主画面八洞神仙，开池角是蓝色退线云纹，边地草绿，上有深绿花卉图案，分别有小花池；上抽屉边蓝色退线中八洞神仙，边有佛八宝图案黄地蓝色图纹；外边蓝色退线万字连续式，八宝八仙，代表吉祥符，吉祥法宝也与中原文化联系，连续万字，在藏传佛教中能驱灾避邪，也代表万事如意，子孙延续。彩绘后刷胶矾数遍，然后刷老桐油漆。

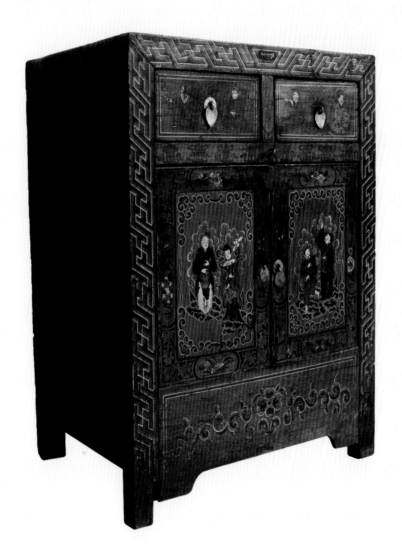

图 2-073 碗柜一对

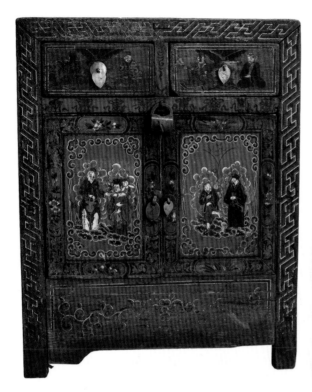

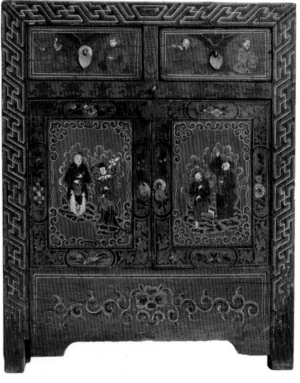

图 2-073 碗柜一对

名称：抽屉两开门碗柜
地域：内蒙古市和林格尔县
年代：清晚期
工艺：材质为松木，传统暗卯凿式，以整板大料浮雕牙板特制而成，有多功效圆形锁扣，前门抽屉分别有圆形桃叶拉手。前面米红底色，主题花瓶蓝色退线夔龙。四周边有小花池，池边蓝色退线全图，以古夔龙蓝色退线为调子。象征祈求平安，消灾避邪，绘制细腻，笔法有力，后用胶矾刷两遍出亮光。外观结实，平整庄严。

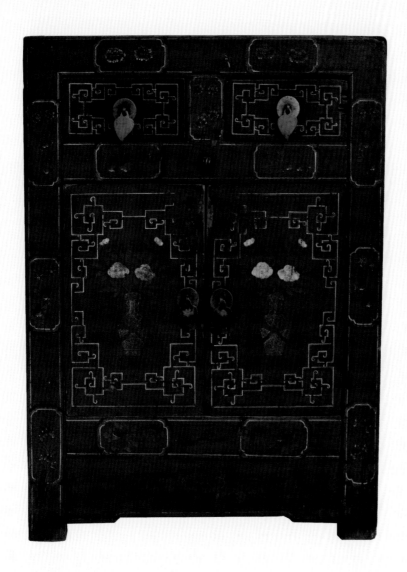

图 2-074 抽屉两开门碗柜

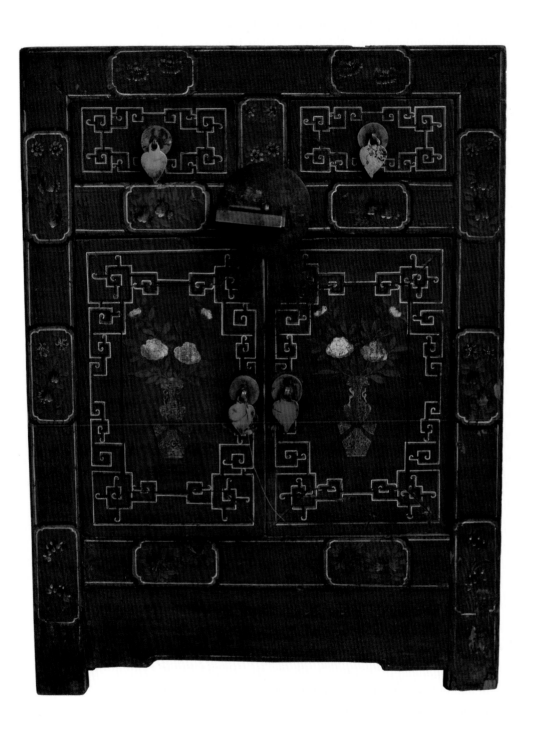

图 2-074 抽屉两开门碗柜

名称：双开门对碗柜

地域：内蒙古呼伦贝尔市

年代：清晚期

工艺：材质为松木，用大板料暗卯开凿，表面平整、光滑，结实大方。双开门有两个圆形桃叶青铜拉手。彩绘前用胶矾刷一遍，后裱大麻纸，然后用传统的猪血、草木灰加骨胶制成腻子披灰打磨后彩绘。主底色以赤石为主体，中间图花瓶、牡丹，角边蓝色退线夔龙，外边有小花池，池中草花、池两边金色锦枋心图案。整体象征平安富贵，子孙延续。画工细腻，接连不断。绘好后胶矾刷几遍，刷老桐油漆。

图 2-075 双开门对碗柜

名称：横卧式衣箱柜

地域：喀尔喀蒙古

年代：清晚期

工艺：材质为松木，明卯暗凿法特制而成，上揭盖中有青铜桃叶锁扣。彩绘前用传统的猪血、草木灰加老骨胶制成腻子，裱大麻纸、披灰，打磨后开始彩绘。主图案以花瓶、狮子滚绣球、哈达围绕，代表富贵吉祥，去邪避灾，平平安安。金黄色做底，周边有蓝色玉棒（退色），外周边开花卉八池，池两边画有深蓝底白色锦枋心线条，结合了中原文化体系，画好后明胶矾刷几遍，刷老桐油漆。整体象征富贵平安、如花似锦。

图 2-076 横卧式衣箱柜

图 2-076 横卧式衣箱柜

名称：卧式板箱
地域：内蒙古鄂尔多斯市
年代：民国
工艺：材质为松木，传统人头卯凿式制成，上揭盖，中有铜制锁扣，前面是土黄底彩绘，主图设计以花瓶、牡丹、莲花、琴棋书画，四角是夔龙蓝色退线，总体寓意富贵平安，吉祥如意，福气满满。夔龙代表龙的民族传人，源远延续。画后用胶矾刷几遍，后用老桐油漆涂刷见光。

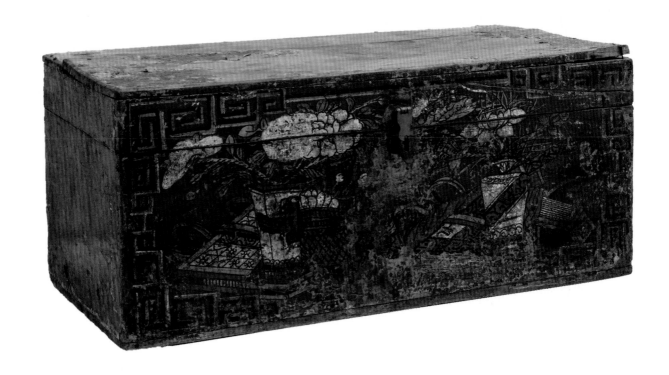

图 2-077 卧式板箱

名称：对板箱

地域：内蒙古鄂尔多斯市

年代：民国

工艺：材质为松木，传统榫卯凿发开卯，整体设计平整大方、光滑，中间有铜锁，红地彩绘，彩绘前将传统的猪血、木炭灰加骨胶制成腻子披灰，披灰前裱大麻纸后彩绘。图案设计有花瓶、琴棋书画、哈达攀绕，有精制供盘供品，佛手莲花等，四周边金线扯不断，四角金线云勾纹。整体庄严、热情、富贵、吉祥、喜庆、平安，子孙后代延续不断。是当地蒙古族娶嫁礼品。画好胶矾用矿物颜料，后刷老清漆。

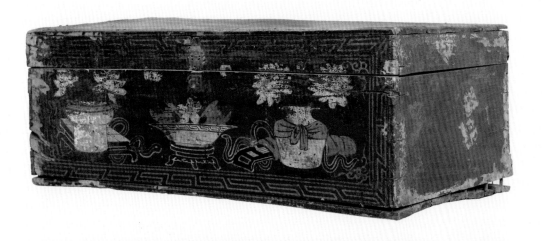

图 2-078 对板箱

名称：对板箱

地域：内蒙古鄂尔多斯市

年代：民国

工艺：材质为松木，用明式榫（人头卯）开凿制成。整板大料，设计平整大方，中有铜件锁扣，两侧有皮绳拉手，便于搬动。打底用传统猪血、木炭灰、骨胶、披灰，底层披麻披灰，打磨彩绘。能工彩绘大师主图设计，以土黄打底，用单色剪纸式方法，中间画有琴棋书画、文房四宝、宝瓶莲花、香炉、兵器等吉祥物，体现了蒙古族家具文化与中原文化的融合，代表福寿吉祥。最后用大漆上亮。

图 2-079 对板箱

图 2-079 对板箱

名称：卧式大板箱
地域：内蒙古鄂尔多斯市
年代：民国初期
工艺：材质为松木，外露榫卯凿制（人头卯）。打磨光滑，使用传统靠木彩绘。彩绘设计主图中以供盆、聚宝盆为主题，供品有蒙古族崇拜的宝珠佛手、石榴、寿桃、葡萄、莲子、牧草、马兰花等，图案风格为藏传佛教和中原文化融合，周边万字连续彩绘，代表祈祷连年聚宝聚财，除邪避灾，子孙延续。彩绘精致细腻，线条流畅、有力，色彩鲜明，后用胶矾水刷几遍，刷老桐油漆即可。

2-080 卧式大板箱

名称：板箱

地域：内蒙古鄂尔多斯市

年代：民国

工艺：用明凿榫卯（人头卯）打造，上揭盖，有铜制锁扣。设计平整大方，红地彩绘，图案设计主体以孔雀牡丹，色彩鲜艳、明朗、细腻，拐角金色单线云纹，周边蓝色退线万字连续。主图在蒙古族图案中结合了中原文化元素，与蒙古文化融合。彩绘完后刷桐油漆。

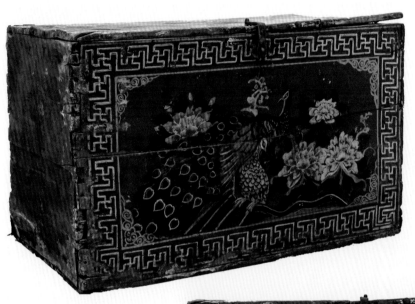

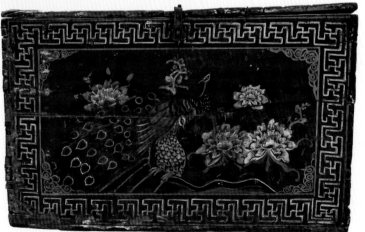

2-081 板箱

名称：大衣箱柜
地域：内蒙古鄂尔多斯市
年代：民国
工艺：材质为松木，采用暗藏式凿卯特制。上揭盖，有花样青铜锁扣，前面工笔彩绘，用披麻裱纸、猪血、草木灰、骨胶制成腻子披灰打磨。最后用胶矾刷几遍，再刷老桐油漆。主图案为吉祥图案，分别为琴棋书画，有丰富的供品佛手、石榴、葡萄、仙桃、供盒哈达、羊毛等祥瑞品，藏传佛教与中原文化相融合，边是蓝色退线玉棒，周边八个造型不一的小花池，花池边蓝色退线，池两侧沥粉红底，金线锦枋心图案。主题吉祥图，设计雅致、精细、大方。

印象之美

蒙古族传统美术

家具

240

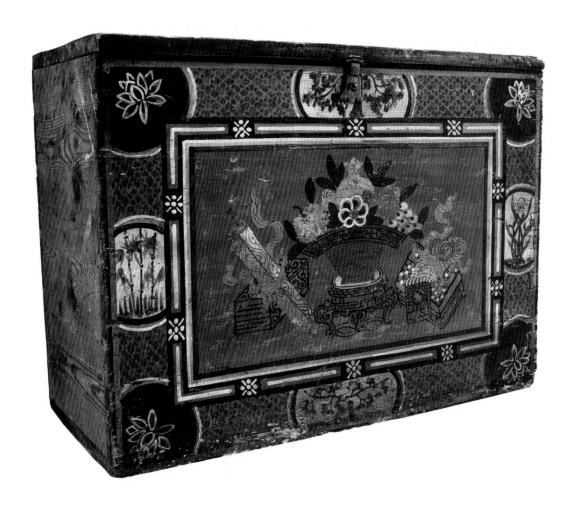

2-082 大衣箱柜

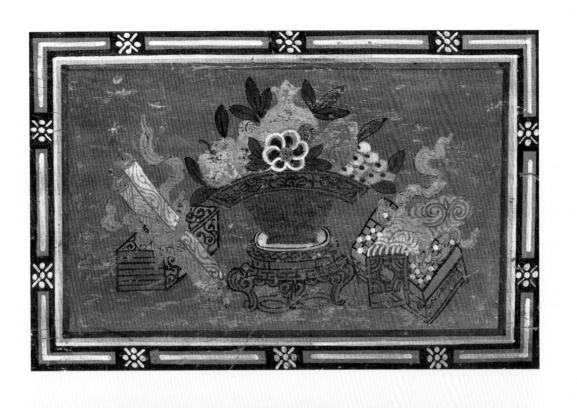

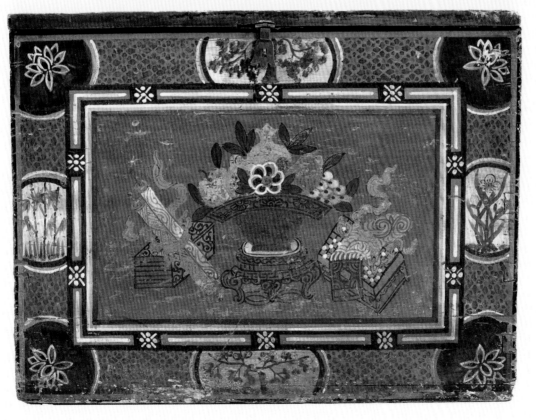

2-082 大衣箱柜

名称：箱

地域：内蒙古鄂尔多斯市

年代：民国

工艺：材质为松木，传统外露榫卯加胶制作，打磨靠木彩绘，也就是露木纹。上揭盖，前面中心图画的吕布局部（吕布回头射），四角为蓝色、黄色、红棕退线，风云吉祥勾纹，主体画面用的蒙古族结合中原文化绘制。画好后用老桐油漆涂刷。

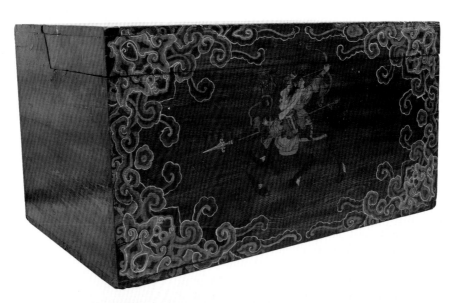

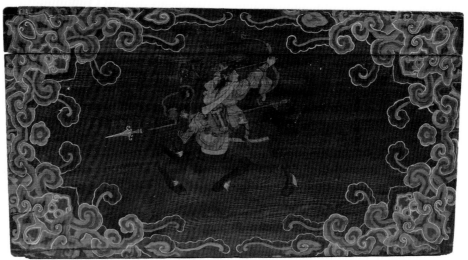

图 2-083 箱

名称：箱

地域：内蒙古鄂尔多斯市

年代：民国

工艺：材质为松木，暗式凿卯，上揭单柜盖。采用传统猪血、木炭灰加胶制成腻子，之前披麻搭灰打磨彩绘。主图以红色为底，采用矿物做颜料，主题是非洲雄狮，边是金线扯不断，寓意守护财物，避邪消灾，也是佛教中的神灵，扯不断象征美好生活连年不断。最后用胶矾刷几遍，再刷大清漆。

图 2-084 箱

名称：箱柜

地域：青海省

年代：民国

工艺：材质为松木，传统暗藏式凿卯法，经整板粘合而成，上揭盖，中有青铜锁扣，整体平整大方。用传统猪血、木炭灰、裱纸披灰打磨。主体彩绘多彩云龙，画面中二龙在彩云中飞舞，四周翠绿边。二龙彩云代表吉祥幸福，消灾避邪，细腻精致，强劲有力。

图 2-085 箱柜

图 2-085 箱柜

名称：箱

地域：青海省

年代：清晚期

工艺：材质为松木，用传统的榫卯（人头卯）凿法，整板粘合制成。两侧有手扣皮绳，中有青铜锁扣。上揭盖、单箱，前面是浮雕彩绘。彩绘前将平面打磨胶矾裱纸，用传统的猪血、木炭灰、老骨胶制腻子披灰。主体浮雕彩绘盘肠，内有小梅花、云龙纹，周边绿红扯不断，绿色退线，外围边盘肠云勾纹，用二方连续，体现底色金黄。整体画工细腻精致，平整大方，代表吉祥如意，子孙延续。画好后用骨胶明矾水刷，后刷老桐油漆。

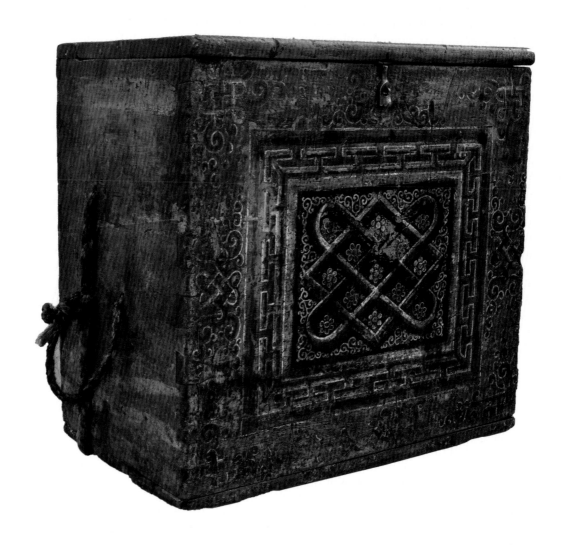

图 2-086 箱

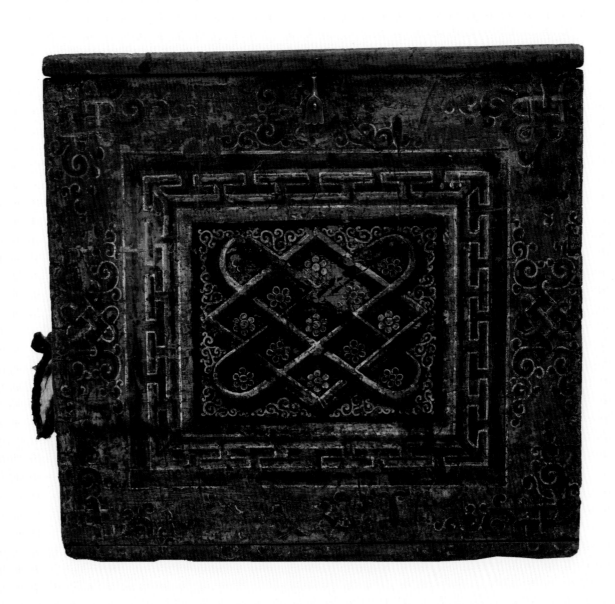

图 2-086 箱

名称：板箱
地域：青海省
年代：清晚期
工艺：材质为松木，用传统榫卯暗凿，上揭盖，前面彩绘。用猪血、草木灰裱纸胶矾打磨光滑，使用矿物质颜料彩绘，黄色地。主图双狮白哈达滚绣球，下方金钱，退色水纹，立式工笔，退线祥云纹。外围边蓝色单腿万字，有自然神灵、狮子、雪白哈达、法轮、多彩祥云、万字的组合，蕴含着藏传佛教浓厚的色彩体系，象征热情、平安、富贵如彩云堆积，子孙延续。画工细腻有力，色彩鲜明，用胶矾桐油涂刷出亮。

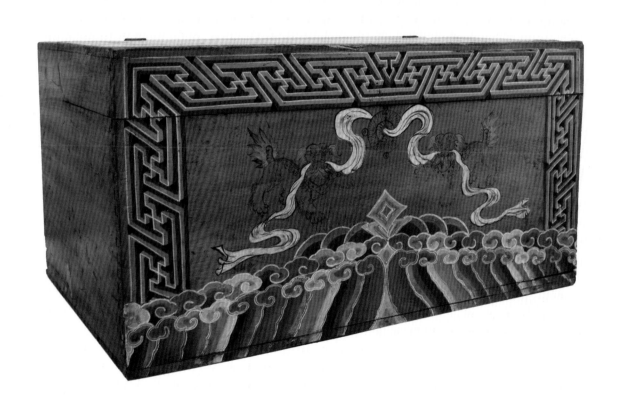

图 2-87 板箱

名称：箱

地域：内蒙古巴彦淖尔市

年代：民国

工艺：材质为松木，上揭盖、单箱，有铜锁扣。采用传统的榫卯凿法。猪血、草木灰裱纸披灰，打磨平整。黑底彩绘草花、吉祥鸟，四边角金色工笔勾线，外围边白线蓝退色圆形卷云纹，彩绘工笔色彩结合适当，采用矿物颜料，笔工细腻有力，色彩文雅庄严，富贵典雅，结合中原文化元素。画完后用胶矾大漆涂刷即可。

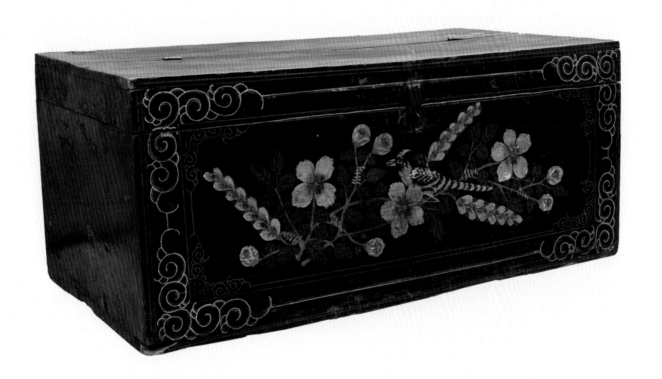

图 2-088 箱

名称：板箱
地域：内蒙古巴彦淖尔市
年代：民国
工艺：材质为松木，用传统榫凿法，上揭盖、单箱，有青铜锁扣。用猪血、骨胶、草木灰打底披灰，主色调深红，用矿物颜料彩绘。主图莲花、翠鸟，代表纯净神圣，结合藏传佛教，红色是蒙古族喜爱的颜色，代表热情富贵。

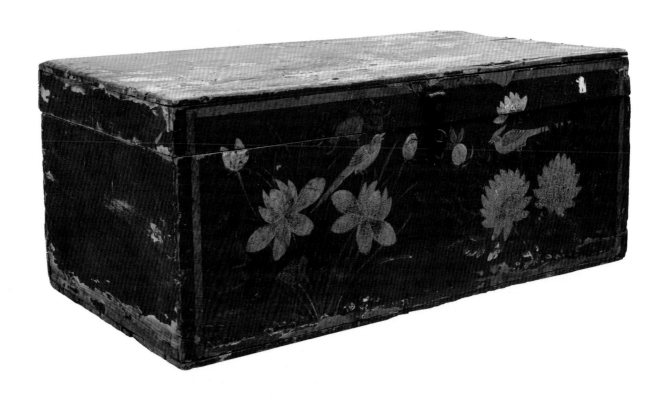

图 2-89 板箱

名称：箱

地域：喀尔喀蒙古

年代：清晚期

工艺：材质为松木，暗凿榫卯，单箱上揭盖，有铜锁扣。用猪血、草木灰、骨胶打底，整体色调米红、彩绘、描金、刻板漏金，用矿色绘制。主图设计金龙、祥云、宝珠、佛八宝，有金边皮条线，外围图案有金钢杵、盘肠、如意云纹，寓意祈祷佛主保佑平安，消灾避邪，大福大贵、吉祥如意，也体现藏传佛教普及。

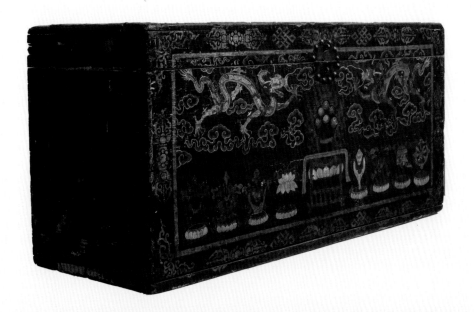

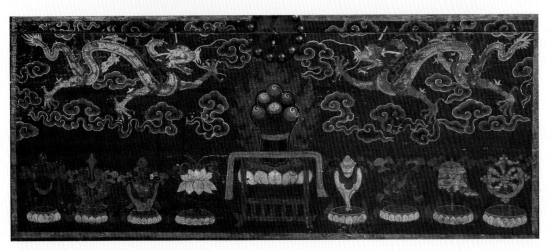

图 2-090 箱

称：箱

地域：喀尔喀蒙古

年代：民国

工艺：材质为松木，用榫卯凿法，上揭盖，有铜锁扣，朱红底，靠木刻板漏金，主图象征祝寿安康，延年益寿，子孙延续不断。后用大清漆刷几遍。

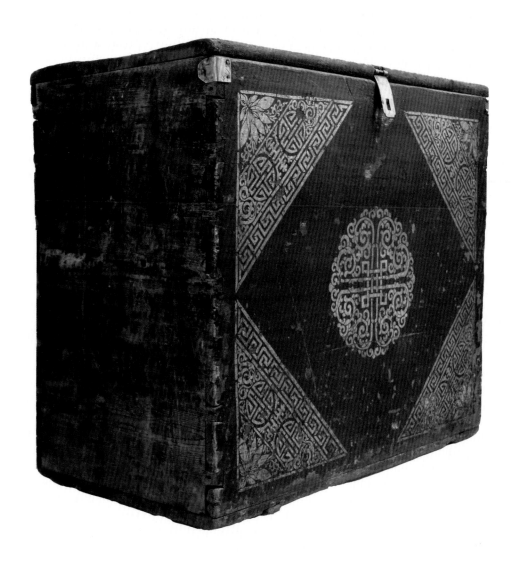

图 2-091 箱

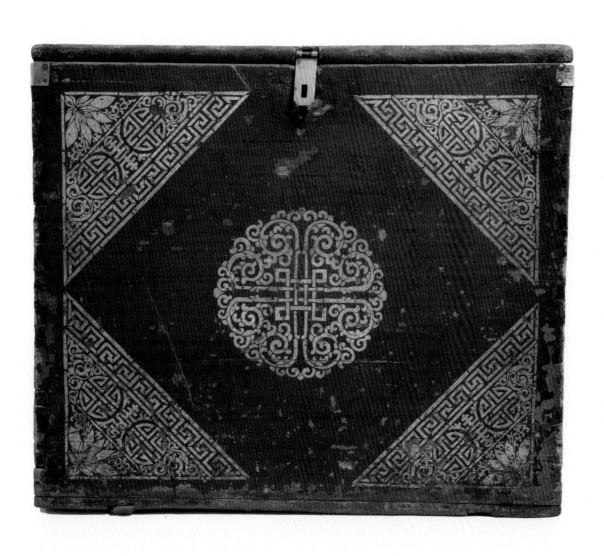

图 2-091 箱

名称：单箱柜

地域：内蒙古乌兰察布市四子王旗

年代：民国

工艺：材质为松木，采用传统榫卯暗凿（人头卯）骨胶粘合，整板大料，上揭盖，有铜锁扣。用猪血、草木灰做腻子裱大麻纸，披灰做底，打磨后矿色金黄底色。主题为兰萨纹、贴金，外围边是蓝色退线，如意龙纹攀绕。整体象征延年益寿、喜庆，画工细腻，色彩明朗，有丰富的蒙古族气息。后刷胶矾、桐油大漆。

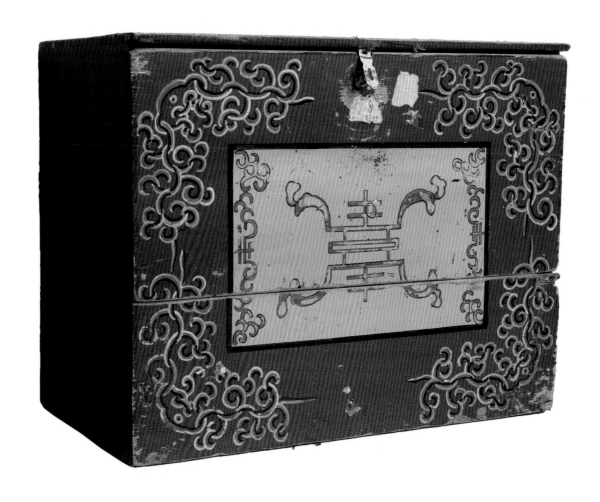

图 2-092 单箱柜

图 2-092 单箱柜

名称：箱

地域：内蒙古鄂尔多斯市

年代：民国

工艺：材质为松木，榫卯胶粘法制成，中有圆形青铜锁扣，采用传统工艺猪血、草木灰披麻裱纸披灰打底，整体为彩绘，完全用矿物颜料绘制，中间扇形、香炉、玉石、海螺、羽毛，两边宝珠、春桃、立式供桌，红底内边方胜龙祥云退色立体边，金皮条线，外围红绿彩色退色山字扯不断。主题寓意吉祥如意、祈祷和平繁荣，蒙古族牛羊等物业旺盛，永久延续，望子孙延续。融入了藏传佛教和中原文化元素，画工细腻，笔法苍劲有力，是典型的彩绘艺术。画好后胶矾几遍，刷老桐油漆。

图 2-093 箱

图 2-093 箱

名称：对箱

地域：内蒙古乌兰察布

年代：清晚期

工艺：材质为松木，对箱分上下两部分，分别为单箱单揭盖，下面为箱柜架，中有圆形铜锁，用榫卯凿法，下有开槽出线，有牙板。整体色调土黄，用传统裱纸披麻、猪血草木灰制作成腻子披灰，打磨后用矿物颜料刷底色、彩绘。图案以圆形牡丹、彩色退色祥云为主题。是北方蒙古族富贵吉祥的象征。最后用胶矾水刷几遍，刷老桐油漆。

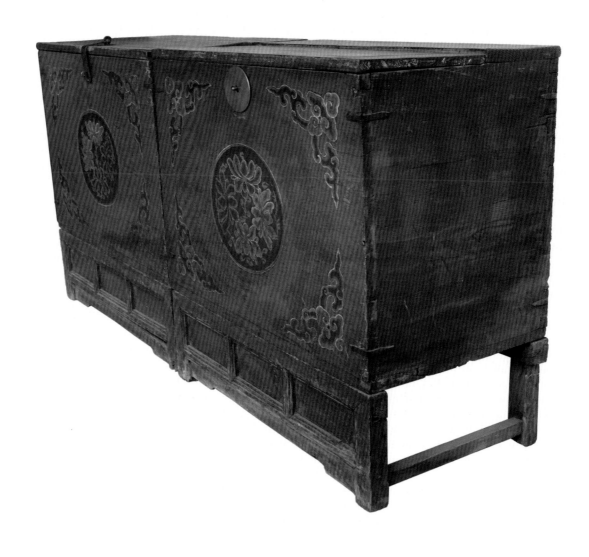

图 2-094 对箱

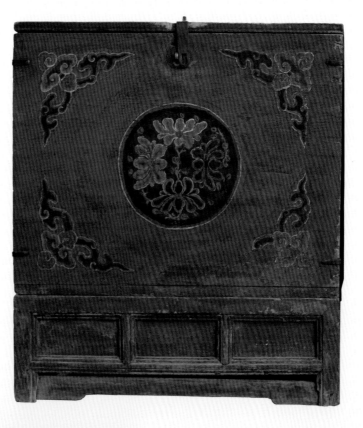

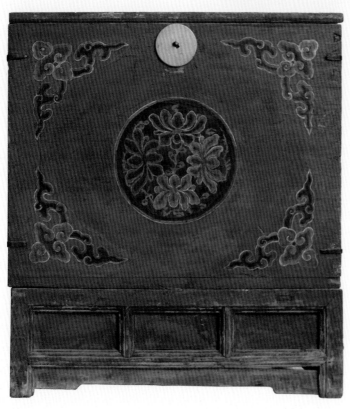

图 2-094 对箱

名称：牙板式箱

地域：内蒙古包头市

年代：民国

工艺：材质为松木，用暗卯开凿出线牙板框架制作，用传统的工艺猪血、草木灰、胶做腻子补底，后用矿物质颜料工笔彩绘。上三块是双狮宝珠，下四块分别为牡丹、兰花、菊花、梅花。上揭盖，下牙板，边框色彩为赭黄色。主体寓意四季平安、吉祥、富贵、消灾避邪。画工细腻、笔法苍劲有力，也融合了一些中原文化元素。

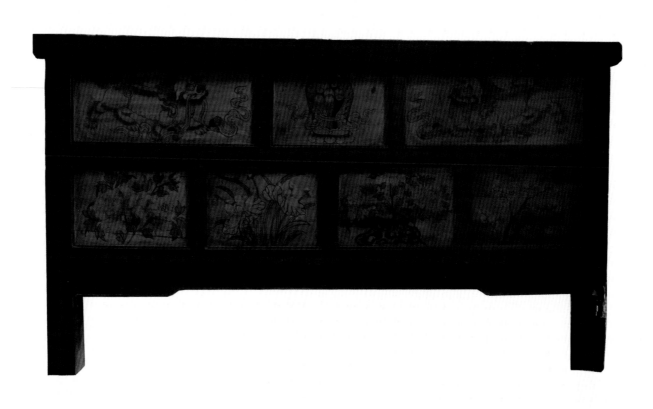

图 2-095 牙板式箱

蒙古族传统美术 家具

名称：牙板横卧式箱
地域：内蒙古包头市
年代：民国
工艺：材质为松木，用暗卯开凿出线牙板框架制作，用传统的工艺猪血、草木灰、胶做腻子补底，后用矿物质颜料工笔彩绘。上两块有佛教八宝、人物、将军、海螺、琵琶、鲜果、哈达、斗篷双鱼，下三块分别为蒙古族马靴、哈达铜镜、供米等，与佛教有关的供品。大意祈祷丰衣足食，祥瑞吉祥。画工细腻精湛，色彩庄严、明朗，彩绘后胶矾、刷桐油漆。

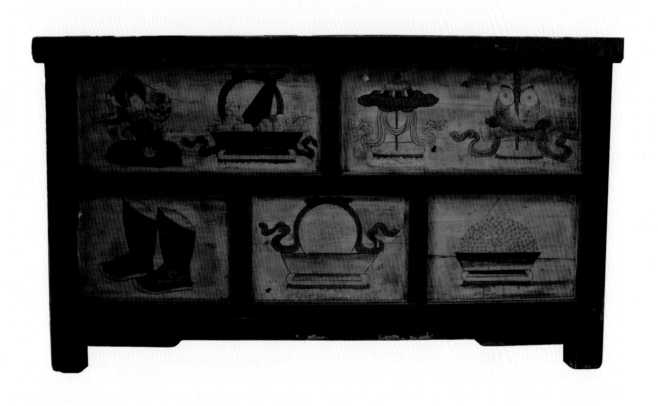

图 2-096 牙板横卧式箱

名称：箱

地域：内蒙古乌兰察布市四子王旗

年代：清晚期

工艺：材质为松木，整板大料骨胶粘合，柜分二段，上揭盖单箱，下有箱架，牙板支撑。此箱采用靠木工笔彩绘，中间有圆形彩绘寿桃，圆形处四周金色云勾纹，四角为蓝退色如意龙纹，外周绿色退浅草龙纹，下牙板底部如意纹，寓意万事如意，延年益寿之意。用矿色颜料绘工细腻，苍劲有力，色彩雅致。画好后用胶矾水刷几遍，再刷老桐油漆。

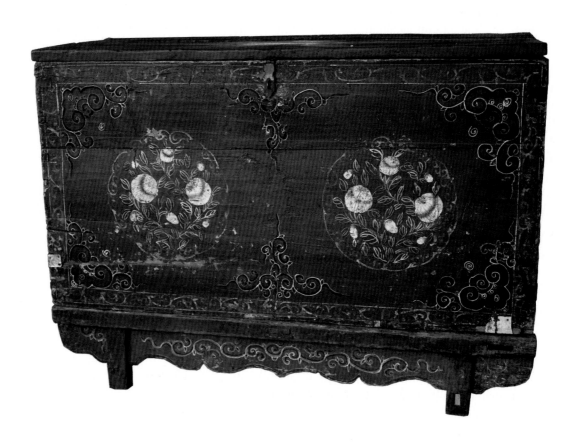

图 2-097 箱

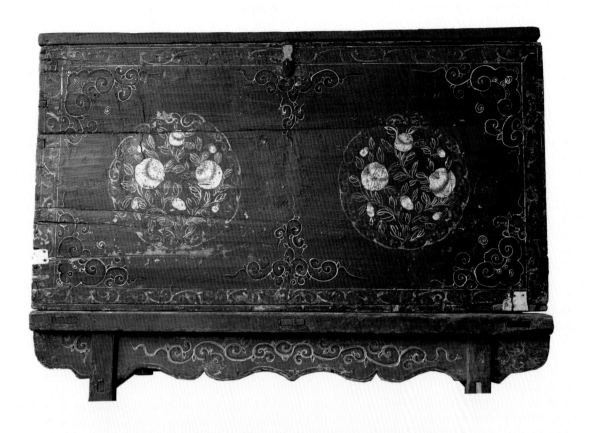

图 2-097 箱

名称：箱

地域：内蒙古鄂尔多斯市

年代：民国

工艺：材质为松木，使用传统榫卯组合，一箱一盖，中有铜锁扣。该箱为整板大料，用骨胶粘合。用传统做法猪血、草木灰披灰，刮灰前胶矾刷几遍，裱纸披灰，采用矿物质红打底，彩绘刷胶矾。主图混色牡丹，周边有如意龙纹和羊毛连续纹，还有三池小花，牡丹吉祥鸟，加红底，体现出富贵吉祥、子孙延续，画好后胶矾两遍，刷桐油清漆，出现亮光。主要作为嫁娶礼物。

印象之美

蒙古族传统美术

家具

264

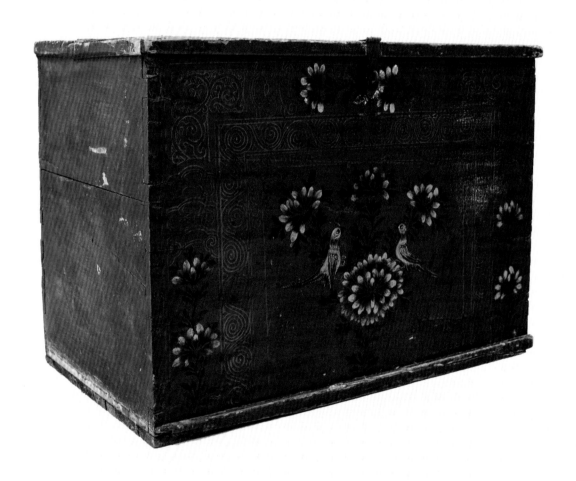

图 2-098 箱

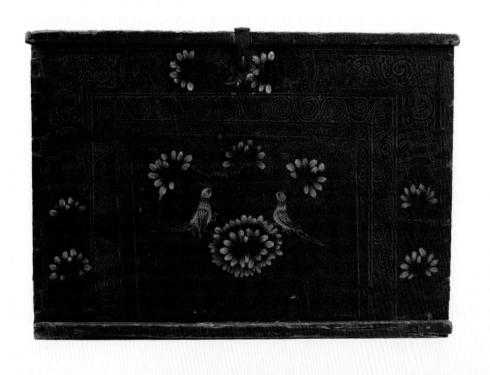

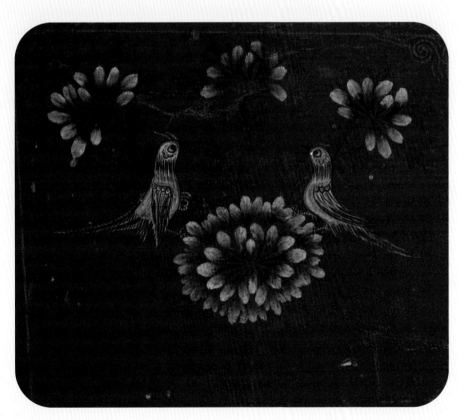

图 2-098 箱

名称：箱

地域：内蒙古呼和浩特市和林格尔县

年代：清晚期

工艺：材质为松木，经暗式藏卯凿法，骨胶粘合特制。用传统裱纸披麻，猪血、草木灰进行披麻披灰打磨，以黑棕色为底色，有铜锁扣，上有绿色退线彩绘，狮子滚绣球和云龙纹，周边绿色万字连续纹，代表自然神灵，守护财物，吉祥如意，去邪避灾，子孙延续。

图 2-099 箱

名称：板箱

地域：内蒙古呼和浩特市和林格尔县

年代：清晚期

工艺：材质为松木，以裱麻纸披猪血灰打底细麻，使用矿金底色赭红色工笔画的手法展现。主图画刘备回荆州，两侧有巨龙出现，上端有花草纹，四周全边，整体祥瑞，避邪喜庆，大量渗入中原文化元素，工艺精细别致。

图 2-100 板箱

名称：箱

地域：内蒙古鄂尔多斯市

年代：清晚期

工艺：材质为松木，暗卯凿法，上揭盖单箱。中有青锁扣，前面用传统猪血、草木灰进行传统工序披麻裱纸，披灰打磨，采用工笔画牡丹、楼阁，四角为云鼻纹。代表富贵吉祥，主图融入了中原汉文化。

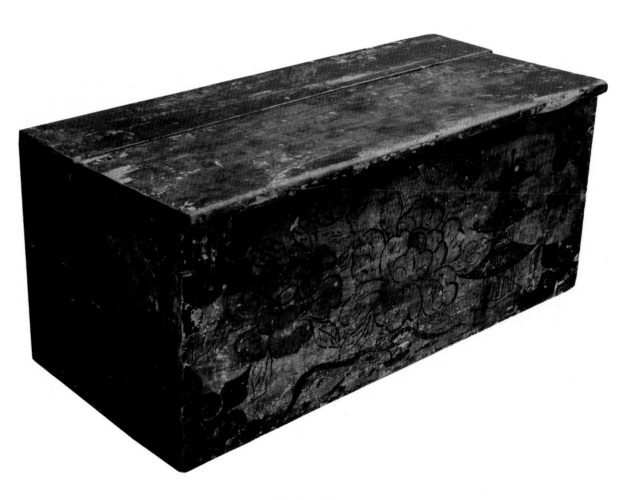

图 2-101 箱

名称：碗柜

地域：内蒙古鄂尔多斯市

年代：民国

工艺：材质为松木，暗卯整体平面牙板开槽，有圆形锁扣，前开门两抽屉，有圆形桃叶拉手。外框赭石，抽屉面前门由矿色颜料绘制彩色，以白马为主题的五畜图。抽屉松柏日出、祭敖包等图案，外围边草纹连续花边，下有如意形牙板。该碗柜有大量的中原文化元素。

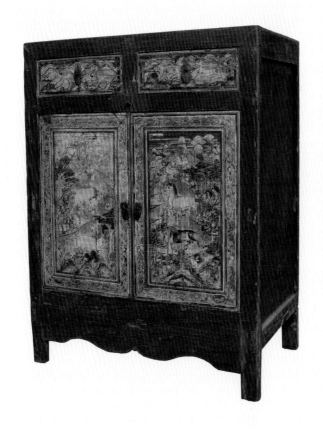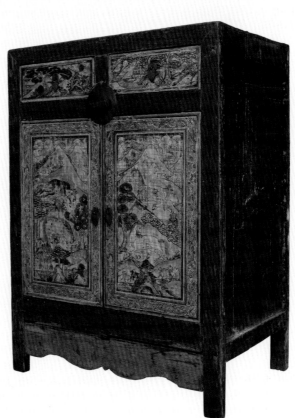

图 2-102 碗柜

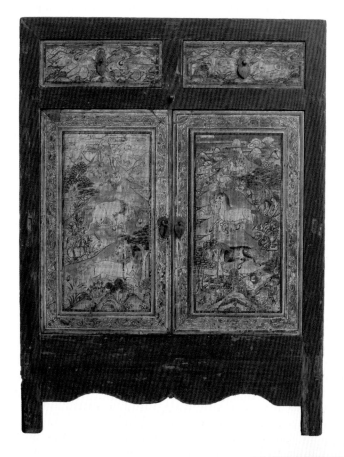

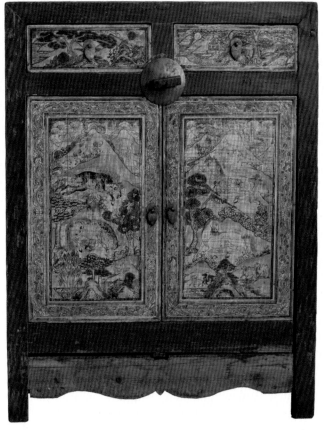

图 2-102 碗柜

名称：长条板箱
地域：内蒙古赤峰市
年代：清晚期
工艺：材质为松木，用暗藏榫卯法整体设计，大方平整，前面用矿色颜料彩绘。主体图案草云纹组合花瓣，有退色皮条线做外围扩号线，外围有连续草云纹组合边，全是蓝绿色退线，工艺细腻，色彩典雅。

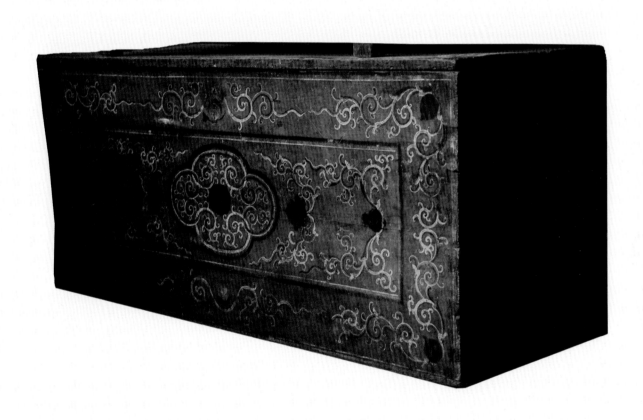

图 2-103 长条板箱

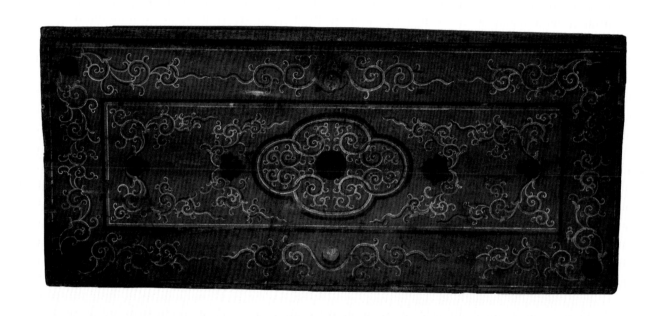

图 2-103 长条板箱

名称：彩绘小柜

地域：内蒙古

年代：民国

工艺：材质为松木，整体结构榫卯整板彩绘，用传统的猪血、草木灰打底。图底色为大红，主图案是祥龙金龙，四角卷草纹，外围边立体扯不断，柜盖、棱有退色如意小池寿字，整体是矿色颜料，彩绘工艺典雅，后用大漆刷出亮光。

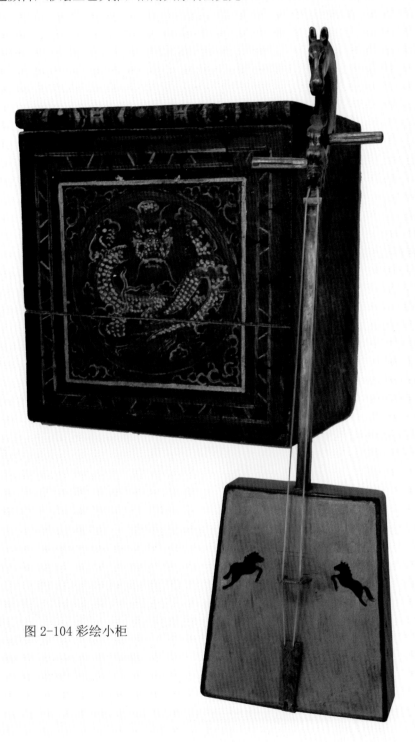

图 2-104 彩绘小柜

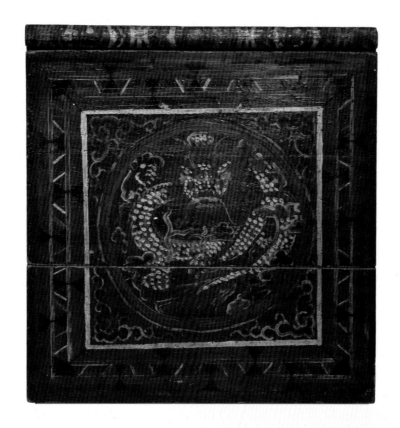

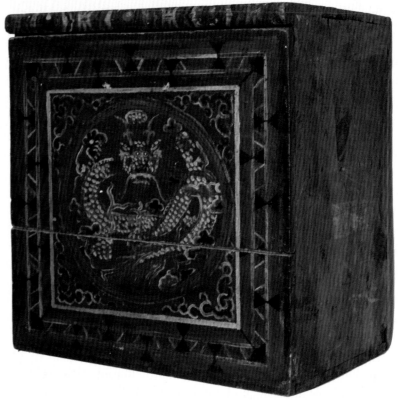

图 2-104 彩绘小柜

名称：对箱

地域：喀尔喀蒙古

年代：清晚期

工艺：材质为松木，暗藏榫结构组成，上揭盖，有铜锁扣。用传统猪血、草木灰制成银朱披灰，前面采用矿色彩绘，两边有抬绳环，中心主图案双狮、哈达、金钱，两边花瓶，外围白色玉带蓝色玉棒，外边锦枋底，分别有松竹梅兰等草花图。金黄底色。彩绘工艺手法有力，色彩雅致。象征去邪消灾，平平安安，大福大贵。

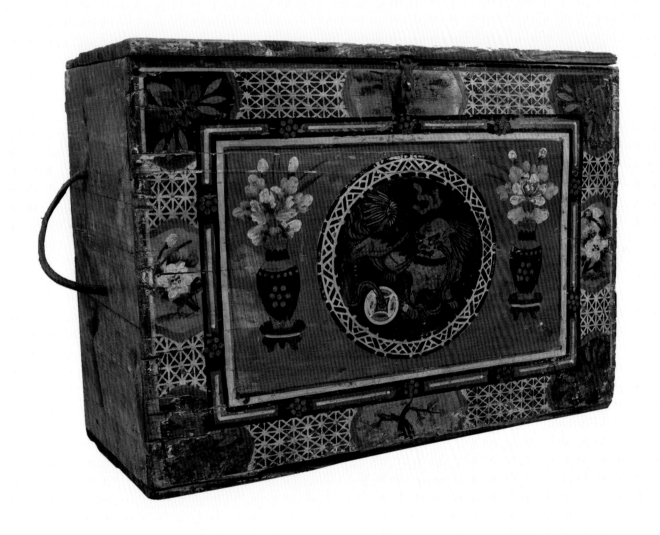

图 2-105 对箱

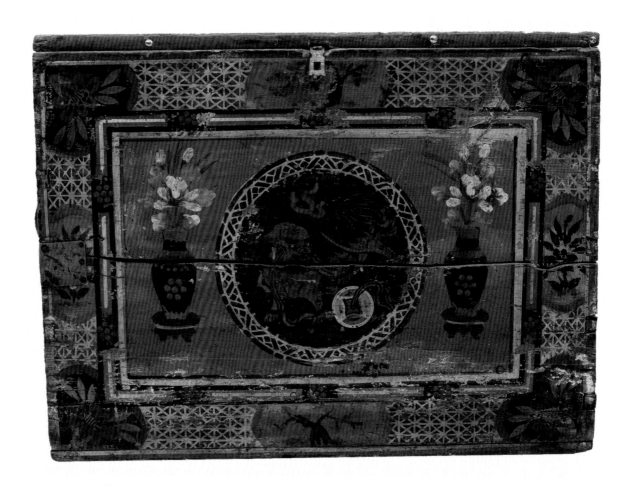

图 2-105 对箱

名称：箱

地域：喀尔喀蒙古

年代：清晚期

工艺：材质为松木，暗藏榫卯结构，上揭盖，有铜锁扣。前面用矿色彩绘，主图案黄底圆形花瓣寿字组合，外圆红色扯不断，外边蓝色宝连珠，四角盘肠，外围边玉棒白皮条线，天蓝底白、金色盘长，有四池，金色花草云纹组合图。整体彩绘工笔细腻有力，象征子孙延续。

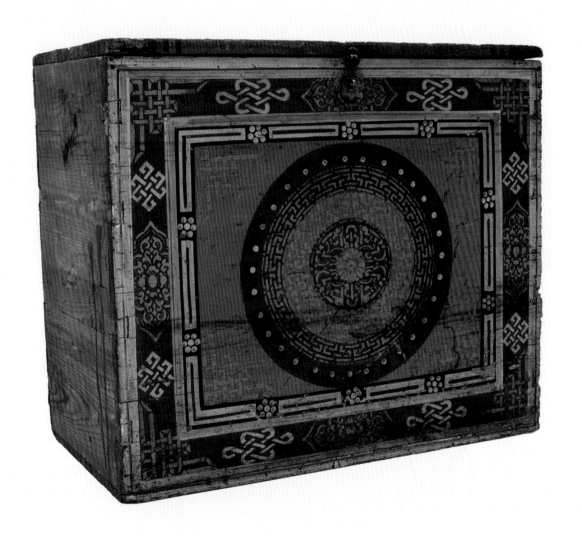

图 2-106 箱

蒙古族传统美术

家具

图 2-106 箱

名称：板箱
地域：内蒙古呼伦贝尔市
年代：民国
工艺：材质为松木，榫卯结构，用传统的猪血、草木灰披灰打底，上揭盖，黑底矿色彩绘，主图圆形寿字，四角方夔龙，外线圆珠扯不断，两侧盘长，象征吉祥、富贵，子孙延续不断。

图 2-107 板箱

蒙古族传统美术 家具

印象之美

279

蒙古族传统美术

家具

280

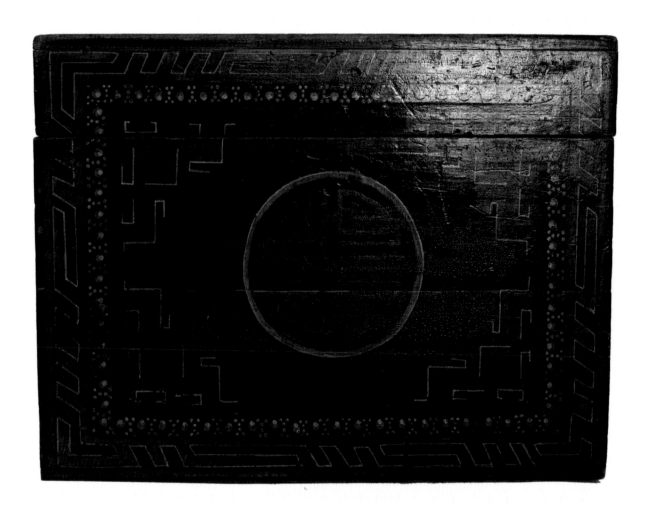

图 2-107 板箱

名称：对箱

地域：喀尔喀蒙古

年代：清晚期

工艺：材质为松木，暗藏榫卯，上揭盖，有青铜锁扣，前面满面浮雕，图案双狮、绣球，边草云纹组合钩等佛都莲花瓣，有藏传佛教体系，也融入了中原家具文化风格。

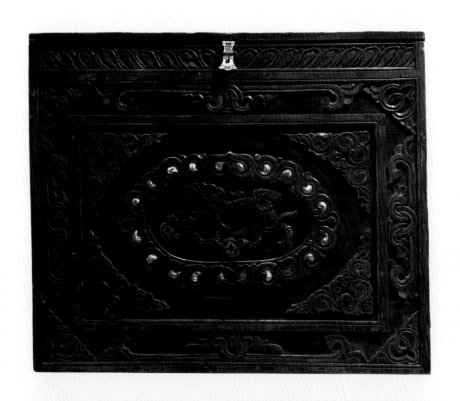

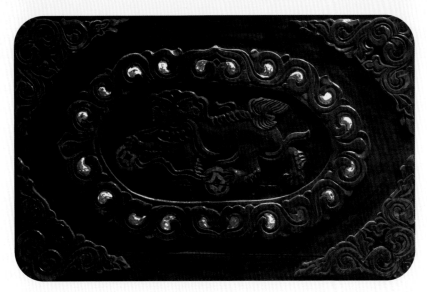

图 2-108 对箱

名称：功德柜

地域：内蒙古包头市

年代：清晚期

工艺：材质为松木，暗卯结构，侧面有一抽屉、一门，有门环，红底矿色彩绘，主图富贵牡丹，上图吉祥如意，红蝠齐天。

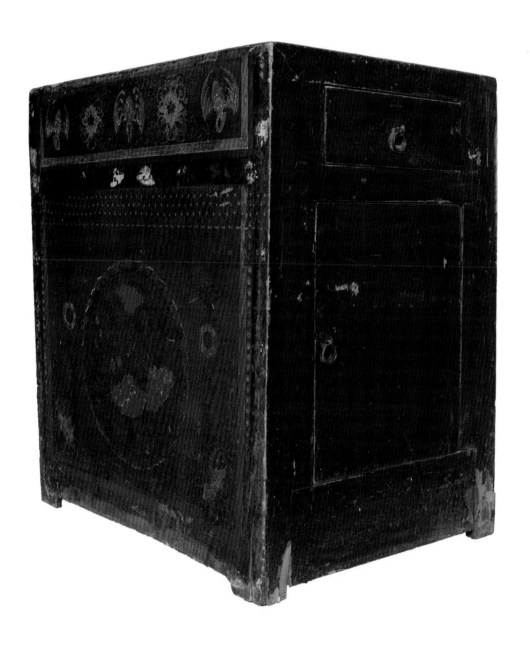

图 2-109 功德柜

印象之美

蒙古族传统美术

家具

282

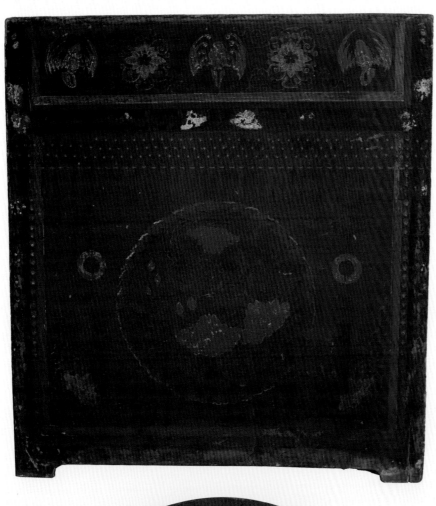

图 2-109 功德柜

名称：衣物柜

地域：内蒙古鄂尔多斯市

年代：清晚期

工艺：材质为松木，暗藏榫卯开槽出线，上结盖有铜锁扣，用动物血、草木灰、骨胶制成腻子披灰，用矿色颜料彩绘，主图案：戏剧、盘长草木勾，四角工笔圆形牡丹，云勾纹组成三角图案，边寿字、福手、石榴等山丹草花池组合图案，金色皮条线。

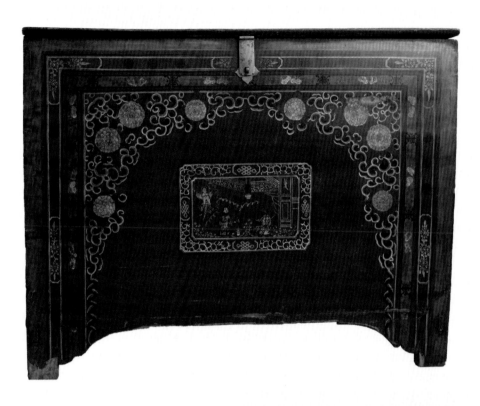

图 2-110 衣物柜

名称：衣物柜
地域：喀尔喀蒙古
年代：清晚期
工艺：材质为松木，用暗藏榫卯开槽出线，用动物血、草木灰、骨胶披灰打底，用矿色红打底色彩绘，上揭盖。主题文房四宝、石榴、茶具，边牡丹连续草云纹组合，蓝白混合，外围边以蓝红绿白为调用圆寿字、花草组合，有梅花的吉祥富贵图，组合边整体色彩雅致，彩绘工笔细腻，外形美观，结构紧凑。

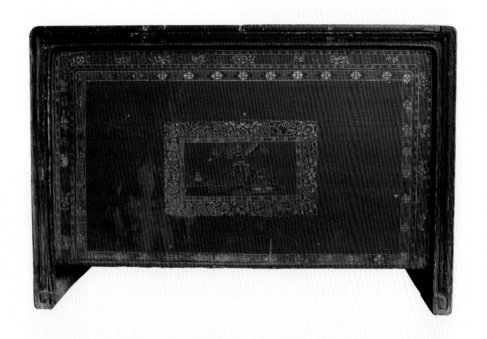

图 2-111 衣物柜

名称：横式两接多用柜
地域：内蒙古呼和浩特市和林格尔县
年代：清晚期
工艺：材质为松木，用暗凿榫卯开槽浮雕出线彩绘所制，用传统的猪血、草木灰打底黑底色。用矿色彩绘主图，古代人物外形莲花、草纹组成的圆形图，角牡丹方夔龙组合，黄色皮条线锦枋纹，内有六石榴小池，整体典雅细腻，笔工有力。

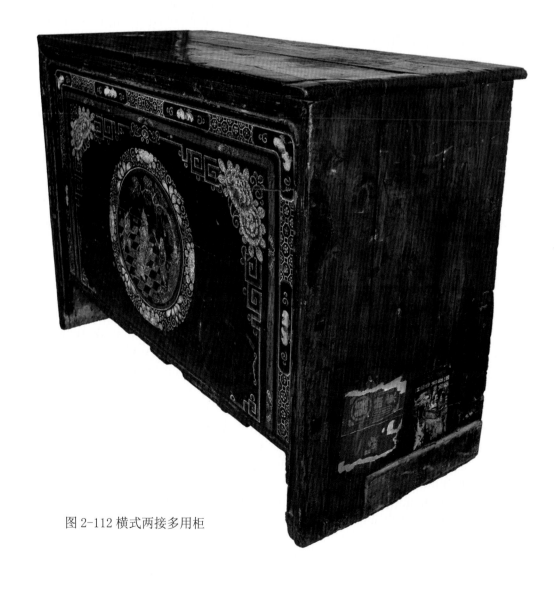

图 2-112 横式两接多用柜

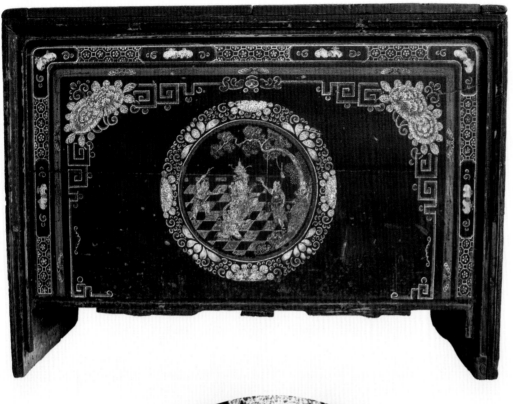

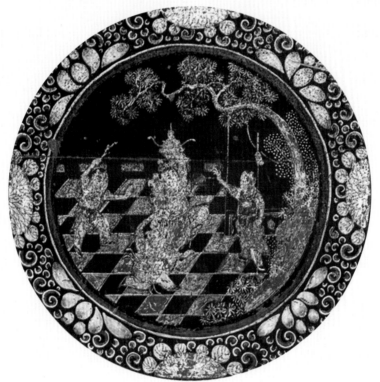

图 2-112 横式两接多用柜

名称：戏箱

地域：内蒙古呼和浩特市

年代：清晚期

工艺：材质为松木，暗藏榫卯结构，前下翻门，两侧有铜抬手环，前棱角有十六块银色包角，前面有四层透雕戏曲人物，用矿色彩绘，主图以拜寿图，边扯不断，透雕共分三层，每层都刻有戏曲、武打等。此箱透雕是当时木制家具文化中最经典的。雕刻工艺细腻，人物造型生动，渗入了大量中原汉文化艺术。

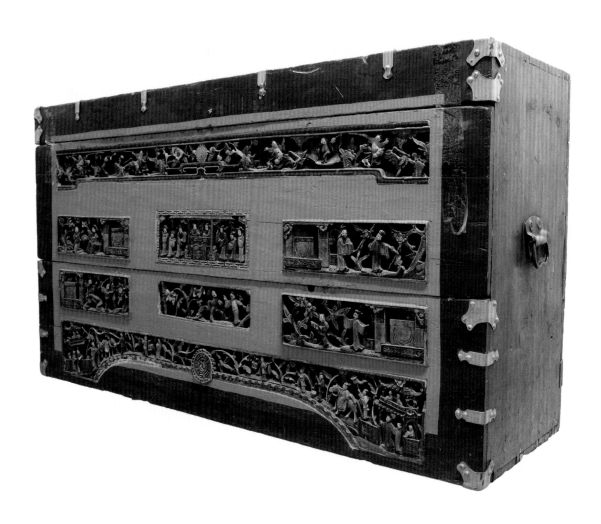

图 2-113 戏箱

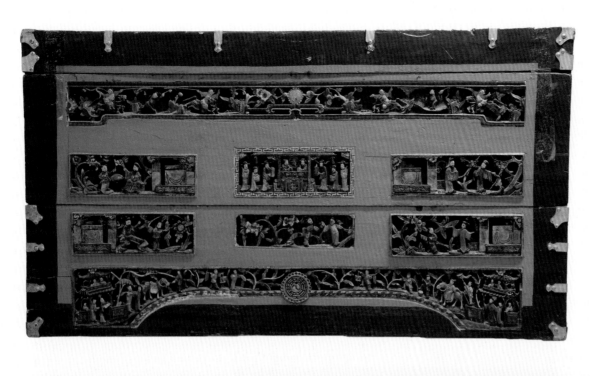

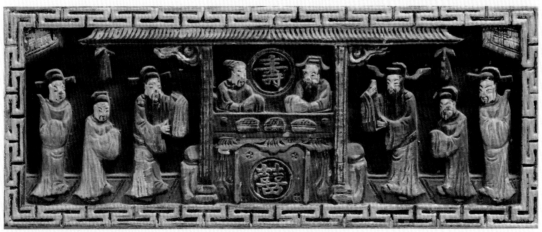

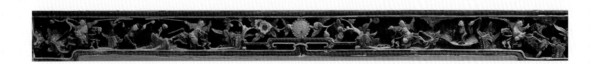

图 2-113 戏箱

图 2-113 戏箱

名称：箱

地域：内蒙古乌兰察布市

年代：清晚期

工艺：材质为松木，用暗藏榫卯所制，上揭盖，整体设计平整。前面矿色铁红打底，用传统猪血、草木灰制成银朱披灰，上有矿金绘制制，整体图案以草云纹、皮条线寿字组合纹绘制，后用老桐油漆刷出亮光。

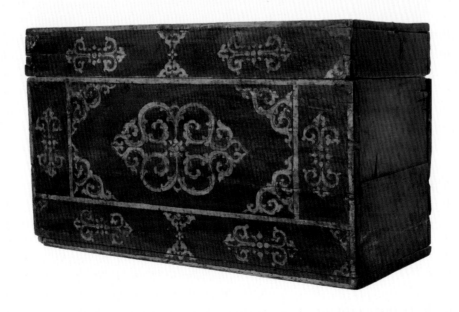

图 2-114 箱

名称：长条箱一对

地域：喀尔喀蒙古

年代：清晚期

工艺：材质为松木，用暗藏榫卯矿色彩绘，上揭盖，有圆形铜锁扣，底色赭石，主图以寿字盘长草云纹出现，外围绿色退线边，中两圆形银色寿字，整体设计平整，画好后，上老桐油大漆。

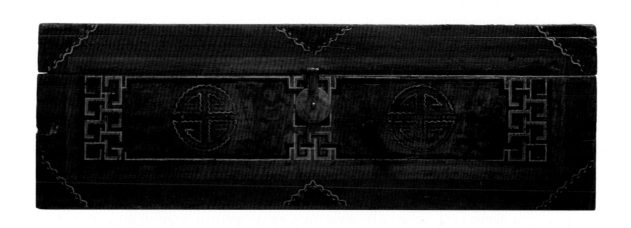

图 2-115 长条箱一对

名称：小箱

地域：青海省

年代：民国

工艺：材质为松木，全面矿色彩绘，上揭盖，有铜锁扣，主图案牡丹，两侧是佛教消灾去邪的图案，红色底，画好后用大漆刷出亮光，该箱携带方便。

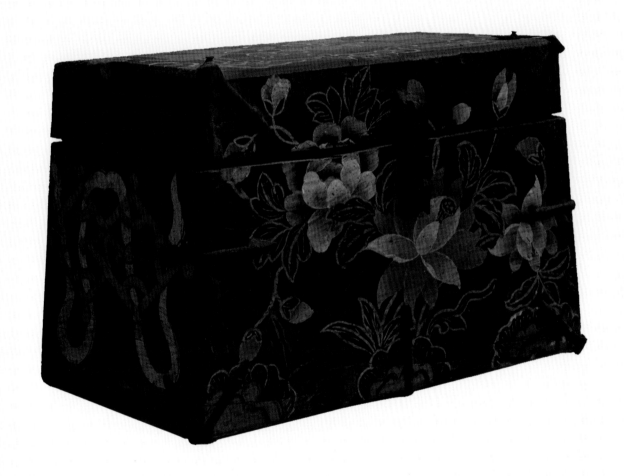

图 2-116 小箱

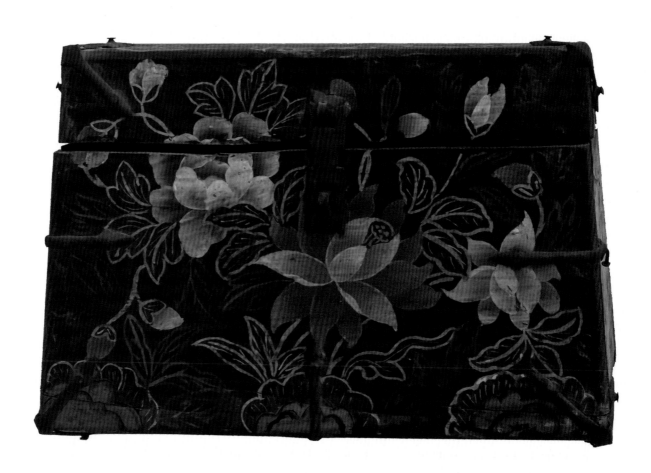

图 2-116 小箱

名称：小箱
地域：青海省
年代：民国
工艺：材质为松木，暗藏榫卯，上揭盖。正面主图案人手兽头、彩云、山峰、佛教器件，象征避邪消灾，富贵平安；背面主图案以花草佛教、避邪物配合组成，有着汉文化元素。

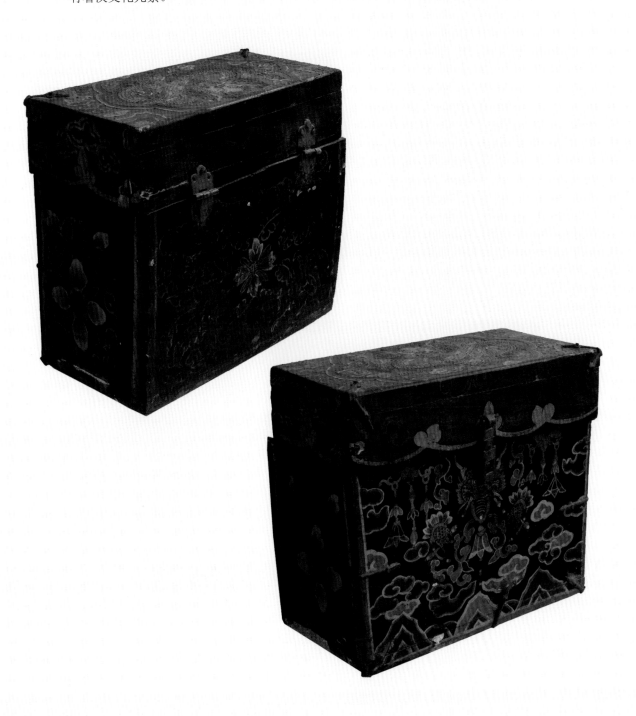

图 2-117 小箱

图 2-117 小箱

名称：小箱

地域：青海省

年代：民国

工艺：材质为松木，上揭盖，暗藏榫卯，用矿物颜料全面彩绘。主图以牡丹图为主，表达了吉祥富贵，融入了中原汉文化元素。

图 2-118 小箱

图 2-118 小箱

名称：小箱

地域：青海省

年代：民国

工艺：材质为松木，暗藏榫卯，上揭盖，用骨胶、草木灰打底，矿物颜料彩绘，底色红色，整体图案以鹿、山丹、牡丹为主，有蓝黄退色皮条线，色彩艳丽。渗入了中原汉文化元素。

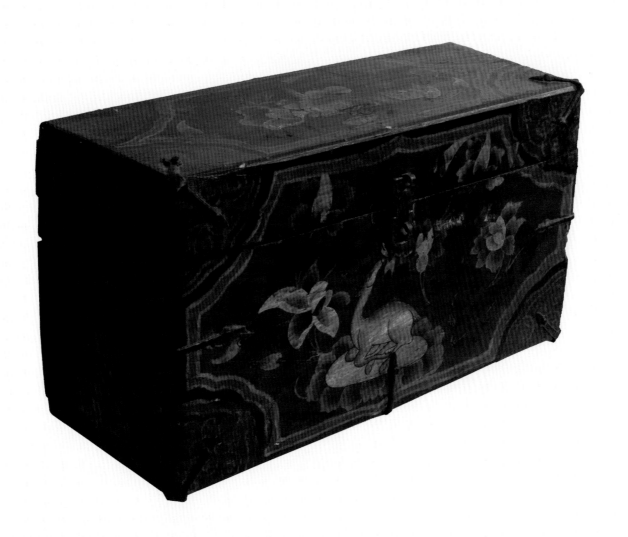

图 2-119 小箱

名称：小箱

地域：青海省

年代：民国

工艺：材质为松木，传统的榫卯结构，猪血、草木灰披灰，满面彩绘制成。黑底，主图以彩绘牡丹为主，彰显典雅。

图 2-120 小箱

名称：小箱

地域：青海省

年代：民国

工艺：框架包皮彩绘，上揭盖，底色黑，前面主图是佛教人物，工笔彩绘，外围边黄色云朵连续纹，象征着消灾避邪，大福大贵，彩绘工笔细腻。

图 2-121 小箱

名称：板箱

地域：青海省

年代：民国

工艺：框架工皮箱，上揭盖，铜锁扣，用矿物颜料彩绘，主体宝珠、双狮、哈达、四角沥粉金色草云组合纹，银色沥粉皮条线，外围彩绘吉祥富贵连续草花纹。象征着吉祥富贵。上盖中有虎、宝盆、宝珠、哈达、佛法八宝等法宝。

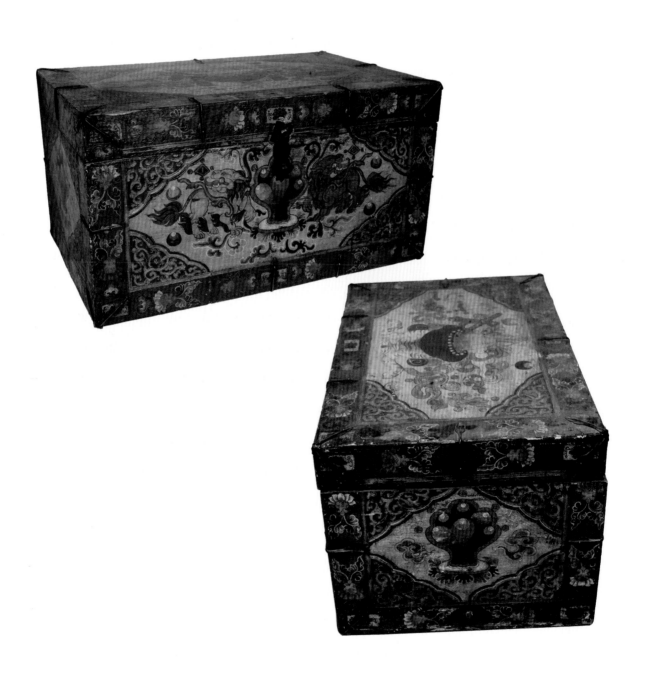

图 2-122 板箱

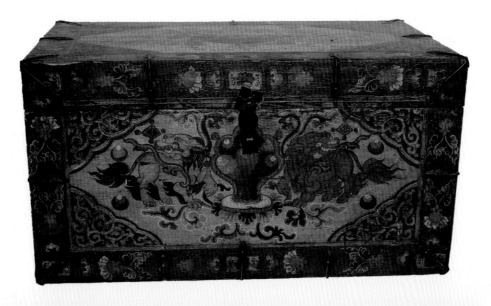

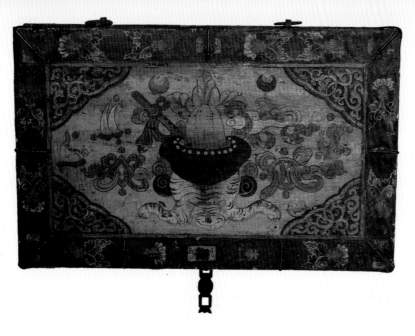

图 2-122 板箱

名称：小箱

地域：青海省

年代：民国

工艺：框架式皮箱，上揭盖，铜锁扣，四面是祥云金龙彩绘，工笔细腻，造型设计优雅。

印象之美

蒙古族传统美术

家具

304

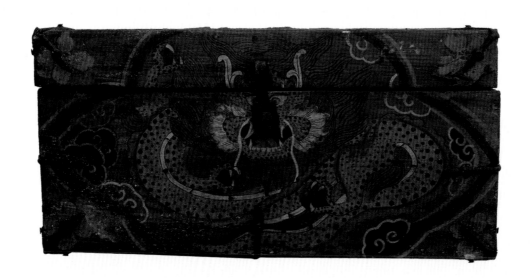

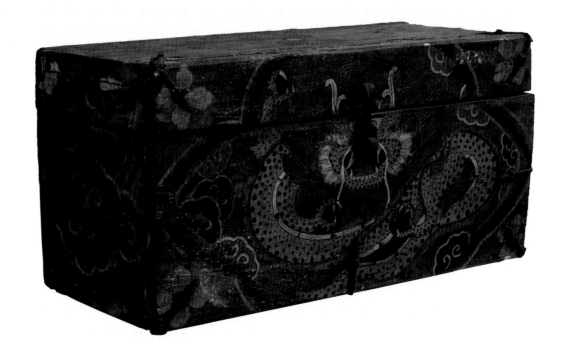

图 2-123 小箱

名称：小箱

地域：青海省

年代：民国

工艺：材质为松木，上揭盖，铜锁扣，用矿物颜料绘制，整体图案设计以牡丹、法轮为主体，是靠木彩绘，工笔细腻典雅，风格独特，象征吉祥富贵。

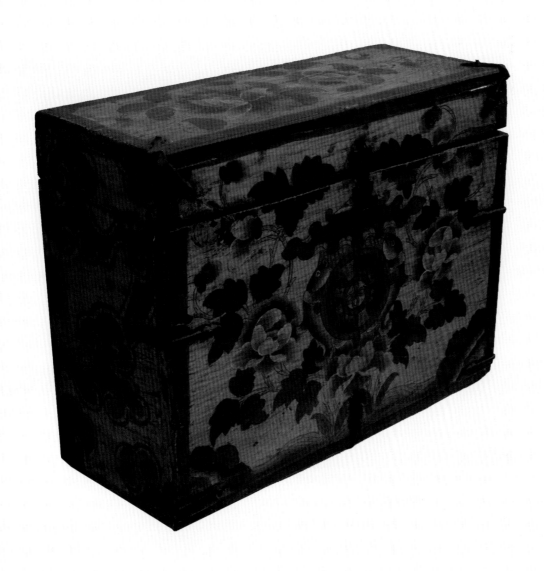

图 2-124 小箱

名称：小箱

地域：青海省

年代：民国

工艺：材质为松木，暗藏榫卯，外包皮，矿色彩绘，上揭盖，有铜锁、棱角
包铜，前面彩绘牡丹，上有立粉线，红底，工笔彩绘牡丹，绘画细腻，色彩雅致，
象征富贵吉祥，有中原文化元素。画好后上老桐油大漆。

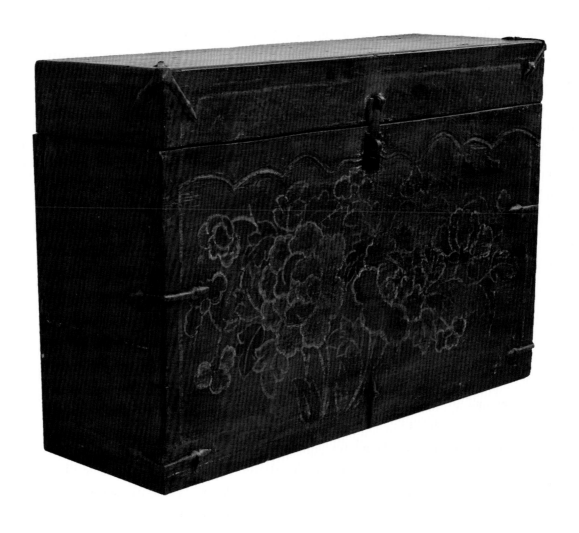

图 2-125 小箱

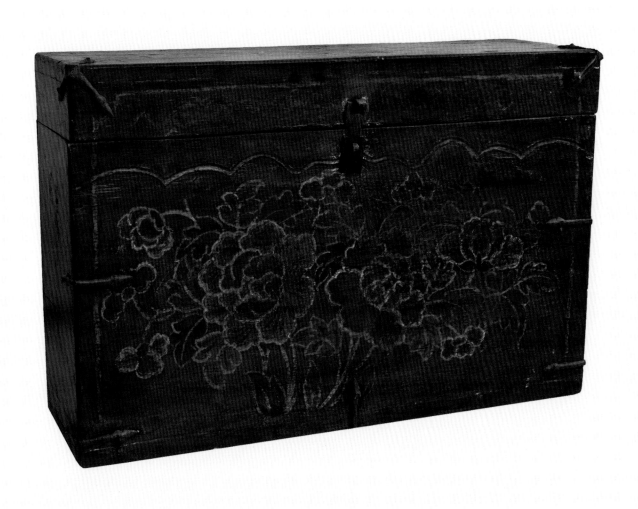

图 2-125 小箱

名称：小箱

地域：青海省

年代：民国

工艺：材质为松木，榫卯结构，整体平整，上揭盖，铜锁扣，胶面矿物彩绘，主题以祥云狮兽，图外围边线金色扯不断，红黄底色。

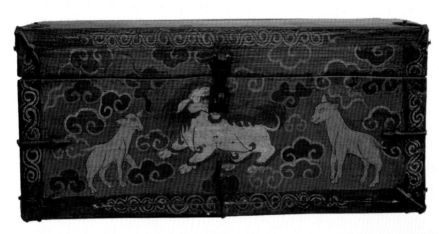

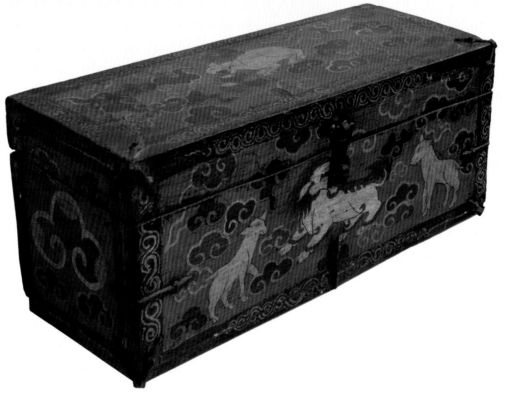

图 2-126 小箱

名称：小箱

地域：青海省

年代：民国

工艺：框架外包皮，上揭盖，有铜锁，满面彩绘红底，主
图猛虎图、草云纹。上盖云龙图，象征龙腾虎跃、避邪消灾。

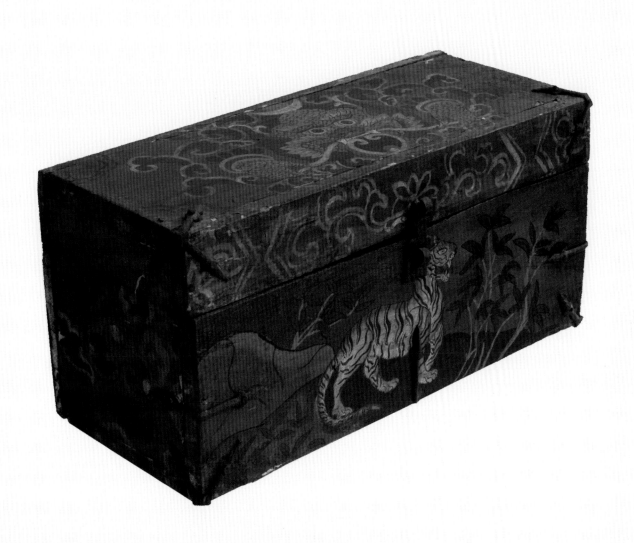

图 2-127 小箱

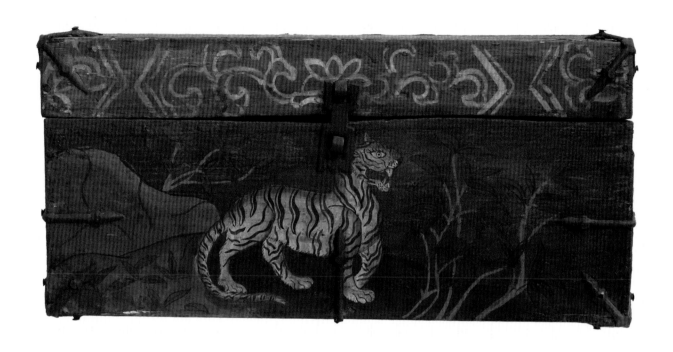

图 2-127 小箱

名称：小箱

地域：青海省

年代：民国

工艺：材质为松木，框架外包皮，榫卯结构，上揭盖，有铜锁，矿物彩绘。主图猛虎、祥云、鹿，象征吉祥富贵，避邪消灾。

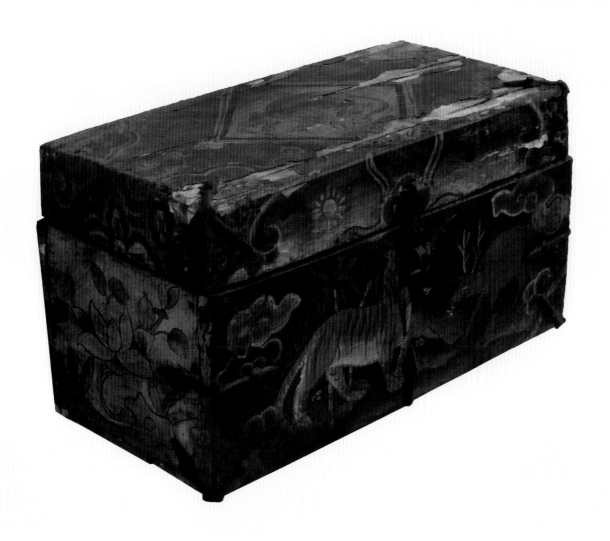

图 2-128 小箱

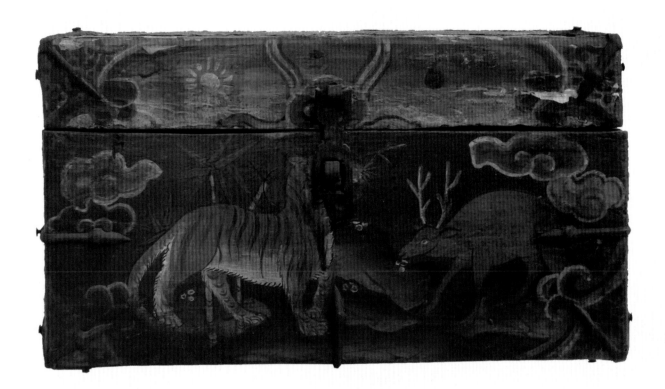

图 2-128 小箱

名称：小箱

地域：青海省

年代：民国

工艺：框架结构，上揭盖，铜锁扣，外包皮，矿物彩绘，主题双鹿祥云，
象征吉祥如意，母子平安。

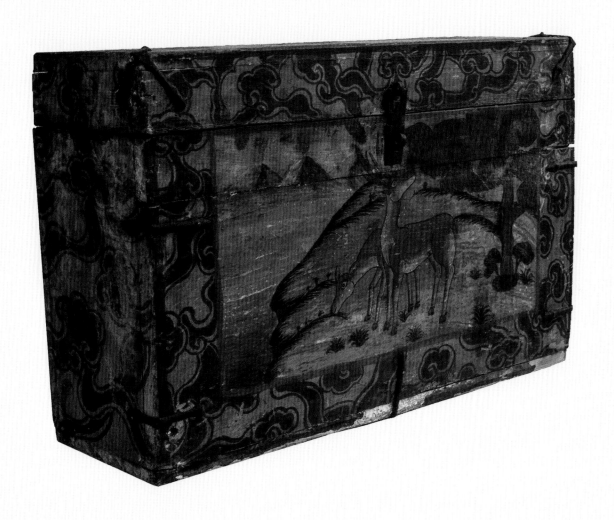

图 2-129 小箱

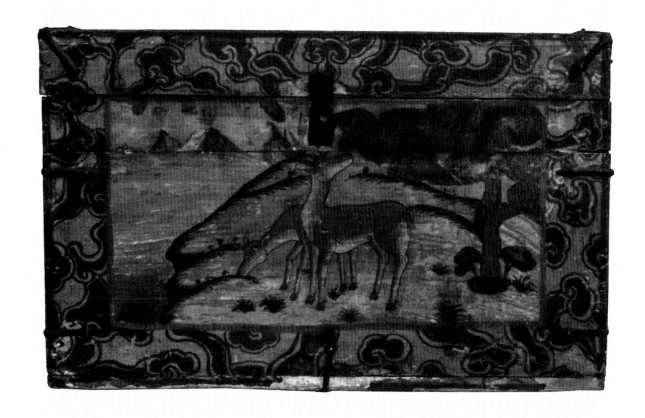

图 2-129 小箱

名称：小箱

地域：青海省

年代：民国

工艺：材质为松木，框架结构，上揭盖，有铜锁扣，榫卯结构，外包皮，

矿物彩绘，主图案以牡丹、祥云为主题，四角金色云勾线。

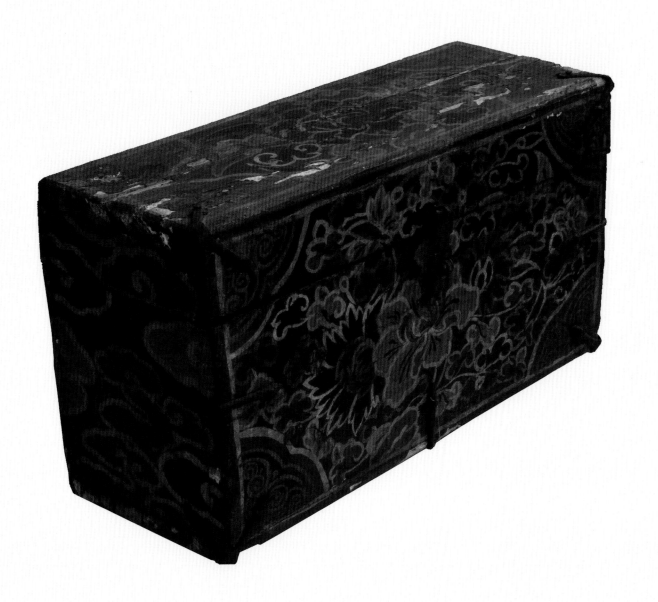

图 2-130 小箱

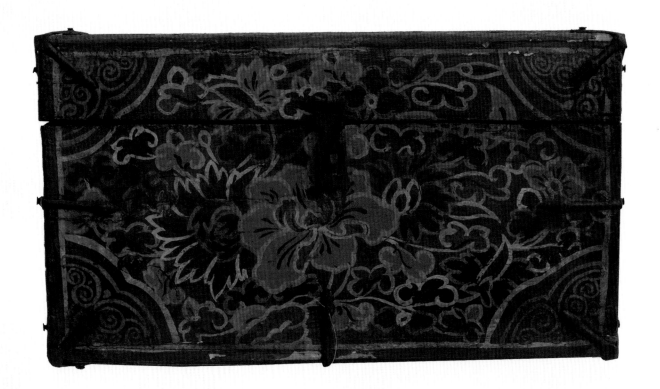

图 2-130 小箱

名称：小箱

地域：青海省

年代：民国

工艺：框架外包羊皮，榫卯结构，上揭盖，主图以大象为主题，大象
兽中之王，象征延年益寿，消灾避邪。

图 2-131 小箱

蒙古族传统美术
家具

318

图 2-131 小箱

名称：箱

地域：喀尔喀蒙古

年代：清晚期

工艺：材质为榆木，有圆形银色锁扣，各角都有圆泡钉铜包角，中有多道皮绳，是蒙古族游牧生活中不可缺少的家具，前面有长方形砂鱼皮，外围二层圆泡钉。

图 2-132 箱

图 2-132 箱

名称：板箱
地域：喀尔喀蒙古
年代：清晚期
工艺：材质为榆木，用榫卯浮雕，万字棱角包银泡钉定法，上结盖，有圆形铜锁，两侧有抬箱铜环。整体设计精良、平整，浮雕工艺细腻，此箱带有藏传佛教的特色。

图 2-133 板箱

名称：皮箱

地域：内蒙古通辽市

年代：清晚期

工艺：外层包皮，内有松木框架，整体结构暗藏榫卯，上揭盖，前有青铜锁扣，有铜制手提环两个，是蒙古族游牧后期携带式放衣箱。

图 2-134 皮箱

名称：皮箱

地域：内蒙古呼和浩特市

年代：清晚期

工艺：木质，框架榫卯结构，外形包皮，上揭盖，有两圆环，整体设计平整，体积不大，是北方游牧民族存放衣物的家具用品，外面用牛皮大包。

图 2-135 皮箱

图 2-135 皮箱

名称：皮箱

地域：内蒙古呼和浩特市

年代：清晚期

工艺：材质为牛皮，体积不大不小，圆铜锁，携带方便，是北方游牧民族存放衣物的家具用品。

图 2-136 皮箱

名称：皮箱
地域：内蒙古赤峰市
年代：清晚期
工艺：材质为牛皮，内有暗藏框架，有银色锁扣，是北方游牧民族
携带方便，经久耐用的家具。

图 2-137 皮箱

名称：皮箱

地域：青海省

年代：清晚期

工艺：材质为牛皮，内有暗藏框架，有银色锁扣，是北方游牧民族携带方便，经久耐用的家具。

图 2-138 皮箱

名称：皮箱

地域：内蒙古呼和浩特市

年代：清晚期

工艺：木框架式，外面全部大包牛皮，上揭盖，有银色圆锁扣，设计大方，工艺一流，是当时蒙古族游牧生活携带方便，存放衣物的最好用品。

图 2-139 皮箱

名称：长条箱

地域：喀尔喀蒙古

年代：民国

工艺：材质为松木，用暗凿榫卯传统的猪血、草木灰披灰，底色用矿色颜料赭石色，上面全都是描金图案。上结盖，整体为长方形，主图案金刚杵、火焰、宝珠、莲花、寿字万字构成，有两条金色皮条线，外围边为枋心夔龙组合图。

图 2-140 长条箱

名称：长条多用板箱

地域：喀尔喀蒙古

年代：清晚期

工艺：材质为松木，外面包皮，镶有青铜圆锦纹，圆寿字蝙蝠组合浮雕图案，中有青铜锁扣（如意头形），此长条板箱设计精致，边皮全用手工缝制而成，是蒙古族早期皮件制品。

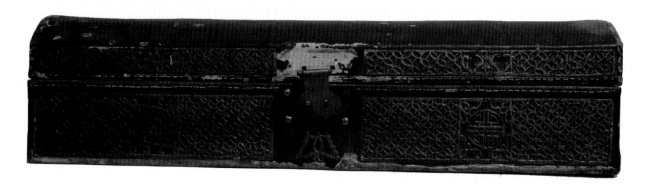

图 2-141 长条多用板箱

名称：长条八抽屉多用柜

地域：内蒙古呼伦贝尔市

年代：民国

工艺：材质为松木，用传统的猪血、草木灰打底，矿色朱红做底色，抽屉有银色镶边，主图案是山丹花、云草纹组合图案浮雕式。

图 2-142 长条八抽屉多用柜

名称：长条多用柜

地域：内蒙古巴彦淖尔市

年代：清晚期

工艺：材质为松木，用暗卯开槽牙板制作，用传统的猪血、草木灰打底，用矿色颜料彩绘。主图案以祥云宝珠、二龙戏水为主题，外围草纹图案，整体工笔细腻，设计典雅，是蒙古族家具早期的佳品，表现了吉祥富贵，也融入了汉文化风格。

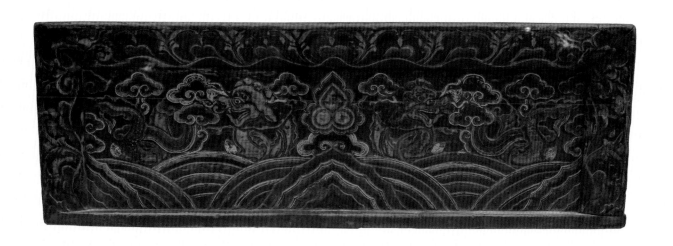

图 2-143 长条多用柜

名称：双层长条柜
地域：喀尔喀蒙古
年代：民国
工艺：材质为松木，用传统的暗凿榫浮雕出线，底色为黑色。主图绳攀纹，
皮绳纹在北方游牧民族生活中最为常见，也是蒙古族最早用的图案。此家具设计
为上翻盖，家具结构整体结实，美观大方，雕刻工艺细腻典雅。

图 2-144 双层长条柜

<p style="text-align:center">图 2-144 双层长条柜</p>

名称：箱桌

地域：喀尔喀蒙古

年代：清晚期

工艺：材质为松木，暗藏榫卯结构，上揭盖，采用矿色棕褐色做底色，上层用矿金画图，主图案以万字做底，上层火焰、宝珠、金刚杵，金色皮条线，外围边方夔龙寿字组合。

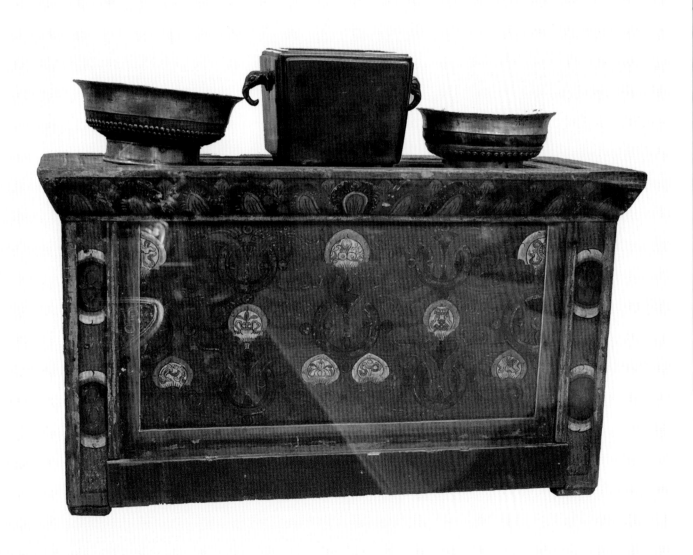

图 2-145 箱桌

名称：红底单面金漆彩绘植物纹供台

尺寸：宽 533× 深 448× 高 612（单位：毫米）

地域：喀尔喀蒙古

年代：民国

工艺：该供台用料松木暗卯凿法，上层为束腰前下翻门结构，用传统的矿色朱红打底，前门黑底彩绘，主图案以寿字草花草纹组合，外围边矿金漏宝相花。

印象之美

蒙古族传统美术

家具

336

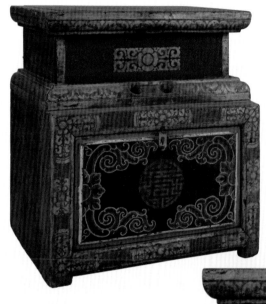

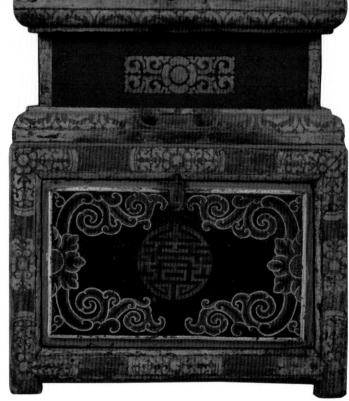

图 2-146 红底单面金漆彩绘植物纹供台

名称：红底单面金漆彩绘宝相花佛龛

尺寸：宽582×深222×高425（单位：毫米）

地域：喀尔喀蒙古

年代：民国

工艺：松木暗藏榫卯前开门结构，用矿色朱红底刻版漏金图案，以宝相花为主题，体现了蒙古族家具早期文化与中原文化的融合。

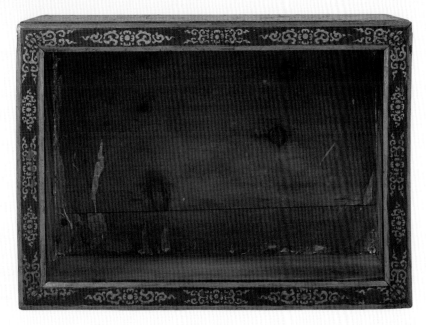

图 2-147 红底单面金漆彩绘宝相花佛龛

名称：插板朱底单面金漆彩绘卷草盘肠组合图案佛箱

尺寸：宽 320× 深 215× 高 525（单位：毫米）

地域：喀尔喀蒙古

年代：民国

工艺：松木暗藏榫卯前开门结构，用矿色朱红底刻版漏金图案，以宝相花为主题，体现了蒙古族家具早期文化与中原文化的融合。

图 2-148 插板朱底单面金漆彩绘卷草盘肠组合图案佛箱

名称：朱底单面金漆彩绘佛龛

尺寸：宽 490× 深 195× 高 305（单位：毫米）

地域：喀尔喀蒙古

年代：清晚期

工艺：松木榫卯制作，用矿金打底，上有工笔彩绘草云纹组合。

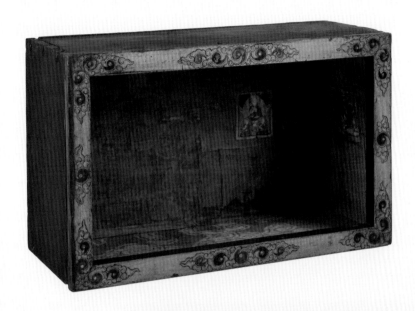

图 2-149 朱底单面金漆彩绘佛龛

名称：滑盖朱底单面浮雕草龙纹佛龛

尺寸：宽 636× 深 378× 高 605（单位：毫米）

地域：喀尔喀蒙古

年代：民国

工艺：松木榫卯浮雕开槽出线结构，用矿色朱红打底，上有金色彩万字纹及其他浮雕，以草龙纹为主题。

印象之美

蒙古族传统美术

家具

340

图 2-150 滑盖朱底单面浮雕草龙纹佛龛

图 2-150 滑盖朱底单面浮雕草龙纹佛龛

名称：上翻盖桔红底单面彩绘织物瑞兽纹木箱

尺寸：宽 695× 深 190× 高 380（单位：毫米）

地域：喀尔喀蒙古

年代：民国

工艺：松木榫卯上揭盖结构，用传统的猪血、草木灰打底，用矿色彩绘金黄底，主图案吉祥狮子配图退色花，外围锦枋纹草纹组合，有退线小池。

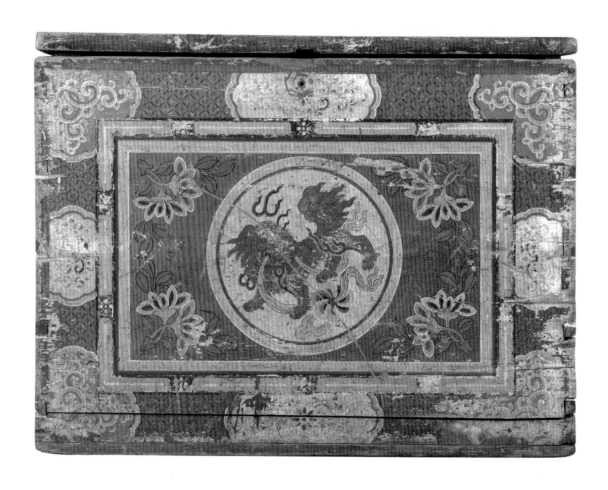

图 2-151 上翻盖桔红底单面彩绘织物瑞兽纹木箱

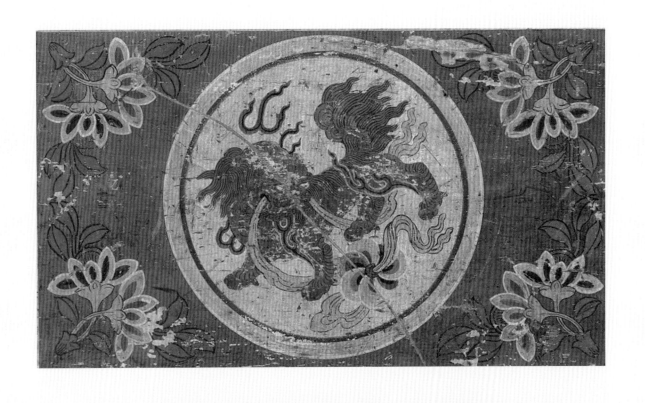

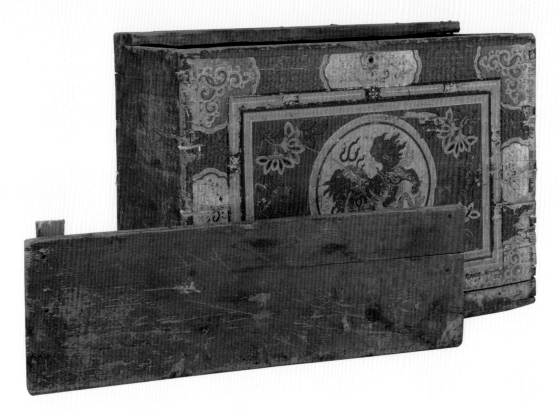

图 2-151 上翻盖桔红底单面彩绘织物瑞兽纹木箱

名称：桔红底单面彩绘盘肠纹木箱

尺寸：宽 1100× 深 507× 高 622（单位：毫米）

地域：喀尔喀蒙古

年代：民国

工艺：松木榫卯平面上揭盖结构，有银锁扣，用矿色桔红打底矿色

彩绘，主图案盘肠草纹组合，外围边扯不断，兰色退线。

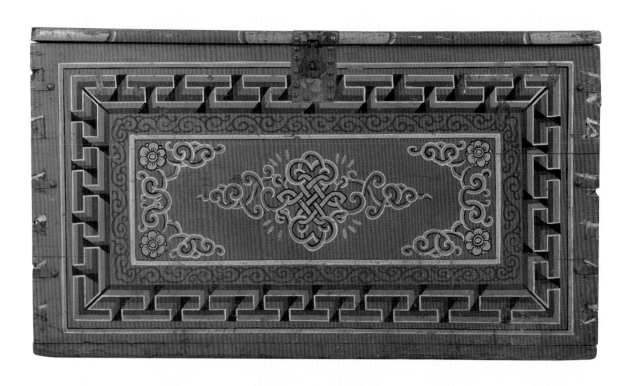

图 2-152 桔红底单面彩绘盘肠纹木箱

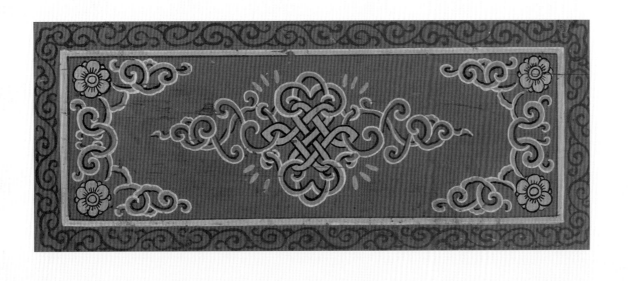

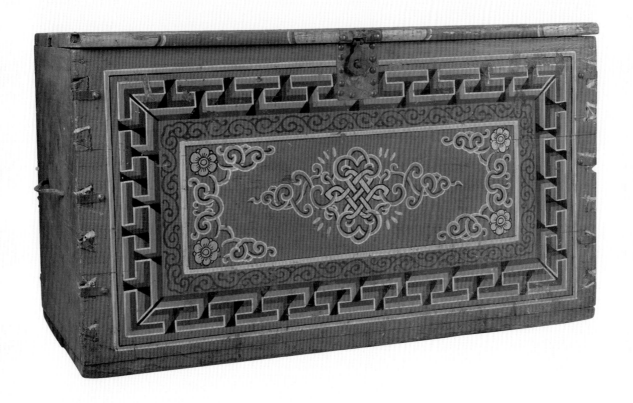

图 2-152 桔红底单面彩绘盘肠纹木箱

名称：上翻门桔红底单面彩绘植物纹木箱

尺寸：宽1000×深430×高650（单位：毫米）

地域：喀尔喀蒙古

年代：民国

工艺：松木，单面榫卯上揭盖，用传统的矿色桔红打底矿色彩绘，主图案以草云纹组合，以退色绘制。层次分明，色彩鲜艳。

图2-153 上翻门桔红底单面彩绘植物纹木箱

图 2-153 上翻门桔红底单面彩绘植物纹木箱

名称：红底单面金漆彩绘牡丹万字纹板木箱

尺寸：宽 915× 深 455× 高 670（单位：毫米）

地域：喀尔喀蒙古

年代：民国

工艺：松木榫卯制作，用矿红色打底，主图案是万字牡丹组合，箱有铜锁扣，象征富贵吉祥。

图 2-154 红底单面金漆彩绘牡丹万字纹板木箱

印象之美

蒙古族传统美术 家具

348

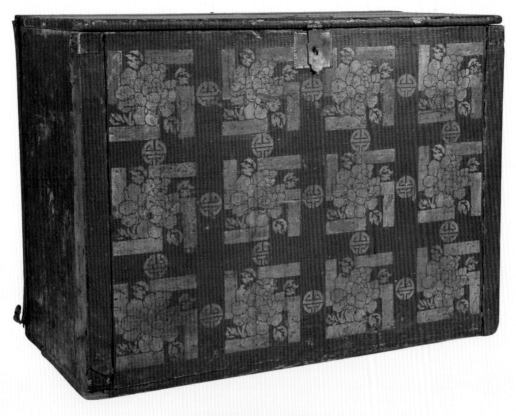

图 2-154 红底单面金漆彩绘牡丹万字纹板木箱

名称：红底彩绘双团龙纹箱

尺寸：宽735×深390×高515（单位：毫米）

地域：喀尔喀蒙古

年代：民国

工艺：松木榫卯上结盖结构，用矿红色打底，上有叶形铜锁，主图案祥云金龙两圆形图案。有吉祥富贵消灾避邪之称。

图 2-155 红底彩绘双团龙纹箱

名称：上翻门红漆木箱
尺寸：宽516×深298×高260（单位：毫米）
地域：喀尔喀蒙古
年代：民国
工艺：松木榫卯结构，用传统的矿色朱红做色，该箱为单箱上揭盖，两侧
设有提带，是北方游牧民族携带方便的家具。

图 2-156 上翻门红漆木箱

名称：上翻门红底单面金漆彩绘植物纹木箱
尺寸：宽 1000× 深 428× 高 642（单位：毫米）
地域：喀尔喀蒙古
年代：民国
工艺：该箱为上翻式暗凿榫卯平面结构，材质松木，有桃叶铜锁。

印象之美

蒙古族传统美术

家具

352

图 2-157 上翻门红底单面金漆彩绘植物纹木箱

名称：上翻门桔红底单面金漆彩绘团形万字纹木箱

尺寸：宽 685× 深 390× 高 495（单位：毫米）

地域：喀尔喀蒙古

年代：民国

工艺：材质松木，该箱为上翻盖单箱榫卯平面结构。中有铜锁扣，两侧有手提皮绳，是北方游牧民族携带方便的家具。

图 2-158 上翻门桔红底单面金漆彩绘团形万字纹木箱

名称：上翻门红底单面金漆彩绘植物纹木箱
尺寸：宽 940 × 深 430 × 高 688（单位：毫米）
地域：喀尔喀蒙古
年代：民国
工艺：材质松木，上翻平面榫卯结构，用圆形铜锁扣，用草木灰骨胶披灰，矿色桔红打底。主图案用矿金画圆形寿字纹，外围边有金色草纹图案。

图 2-159 上翻门红底单面金漆彩绘植物纹木箱

名称：上翻门单面彩绘动物纹木箱

尺寸：宽 745× 深 430× 高 600（单位：毫米）

地域：喀尔喀蒙古

年代：民国

工艺：材质松木，平面榫卯上揭盖结构，用传统的猪血草木灰加骨胶打底，用矿
色做基础后彩绘。主图案动物、花瓶，外围边拉不断，玉带退线，整体象征富贵平安
吉祥如意。

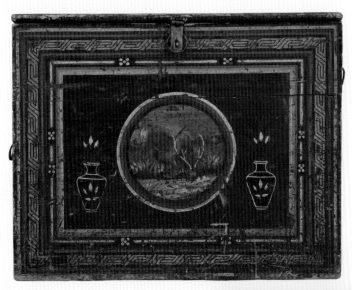

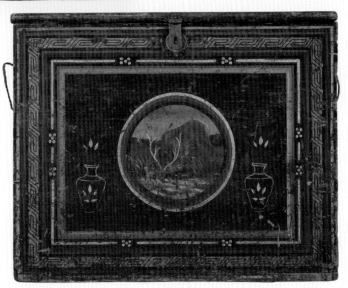

图 2-160 上翻门单面彩绘动物纹木箱

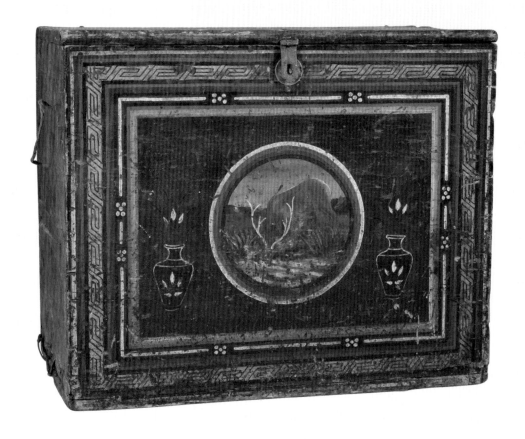

图 2-160 上翻门单面彩绘动物纹木箱

名称：红底单面彩绘团花盘肠纹木箱

尺寸：宽 743× 深 405× 高 610（单位：毫米）

地域：喀尔喀蒙古

年代：民国

工艺：材质松木，平面榫卯上揭盖结构，两侧有皮抬绳，箱盖中央有铜桃叶锁扣，用传统的银朱草木灰打底，矿红做基础后彩绘，主图案以圆形草纹吉祥图案为题，四角盘肠组合纹，外围边以拉不断延续，象征子孙后代延续，吉祥富贵。

图 2-161 红底单面彩绘团花盘肠纹木箱

名称：朱底双面金漆彩绘植物纹木箱

尺寸：宽 423× 深 350× 高 360（单位：毫米）

地域：喀尔喀蒙古

年代：清晚期

工艺：材质松木，平面榫卯上揭盖结构，用传统的猪血草木灰打底披灰，然后用矿色朱红为基础，主图案是矿金圆形卷草植物纹。象征富贵圆满。

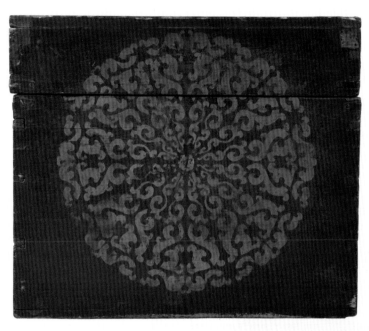

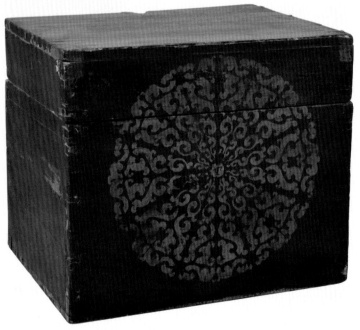

图 2-162 朱底双面金漆彩绘植物纹木箱

名称：朱漆铜饰包角木箱

尺寸：宽568×深307×高250（单位：毫米）

地域：喀尔喀蒙古

年代：清晚期

工艺：材质松木，结构为榫平面上揭盖，用传统的动物血草木灰打底，用朱红老油漆罩面，用铜饰包角装饰，使木箱美观坚固，经久耐用。单侧有两只金属穿带扣，用于在马或骆驼背上固定。

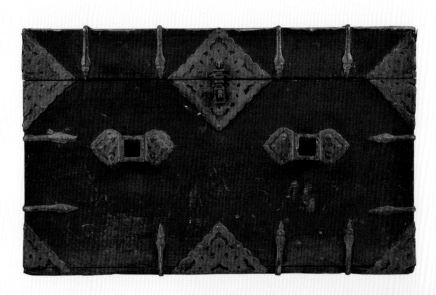

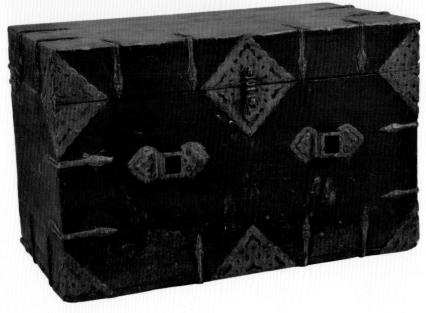

图 2-163 朱漆铜饰包角木箱

名称：三面红底彩绘万字纹木箱

尺寸：宽 465× 深 300× 高 310（单位：毫米）

地域：喀尔喀蒙古

年代：清晚期

工艺：材质松木，结构为榫卯平面，上翻盖，有圆形铜锁，用传统的猪血草木灰骨胶披灰打底。主图案用矿色彩绘万字纹，象征着蒙古族与藏传佛教的融入，象征着大福大贵，消灾避邪。

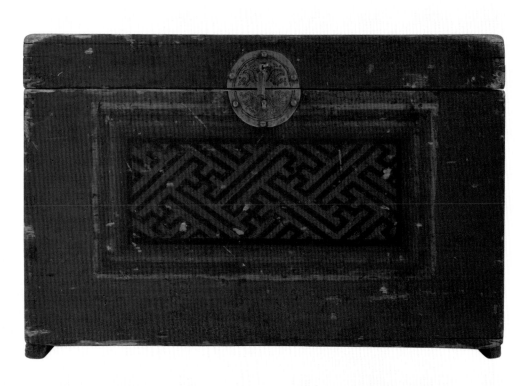

图 2-164 三面红底彩绘万字纹木箱

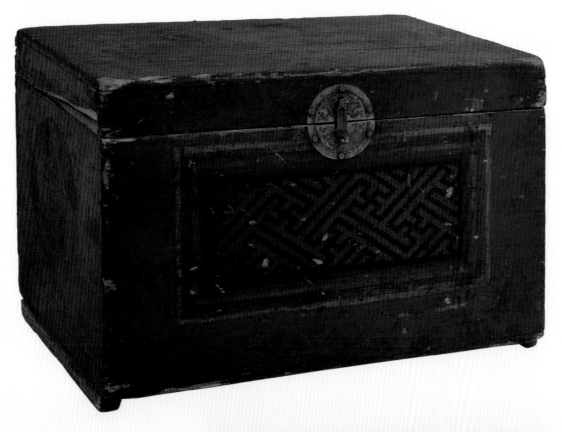

图 2-164 三面红底彩绘万字纹木箱

名称：桔黄底双面彩绘动物图案木箱

尺寸：宽 390×深 225×高 195（单位：毫米）

地域：喀尔喀蒙古

年代：民国

工艺：材质松木，结构榫卯平面，上翻盖，用传统的矿色彩绘桔黄底双同彩绘，主图案以骏马为主题，充分表现了蒙古族对马的崇拜，色彩雅致，工笔苍劲，有力细腻。

印象之美

蒙古族传统美术

家具

362

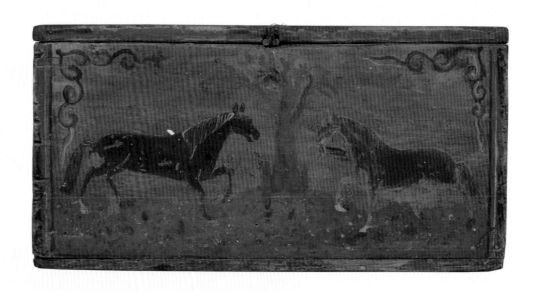

图 2-165 桔黄底双面彩绘动物图案木箱

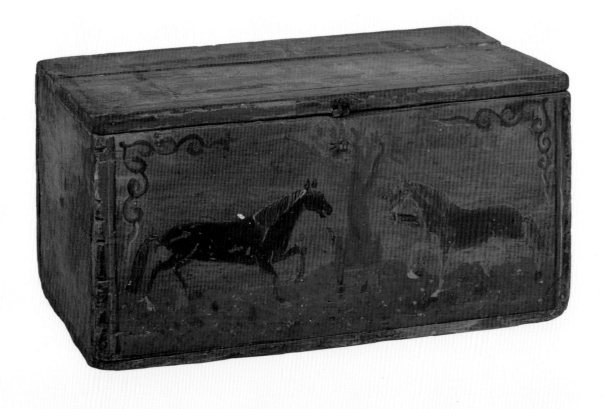

图 2-165 桔黄底双面彩绘动物图案木箱

名称：红底三面彩绘莲花纹小箱

尺寸：宽 358×深 245×高 195（单位：毫米）

地域：喀尔喀蒙古

年代：清晚期

工艺：材质松木，平面榫卯上翻盖结构，用传统矿色彩绘三面莲花纹小箱。主图案圆形莲花蝙蝠为主题，象征着蒙古族与藏传佛教的融入，该箱体积小携带方便。

蒙古族传统美术 家具

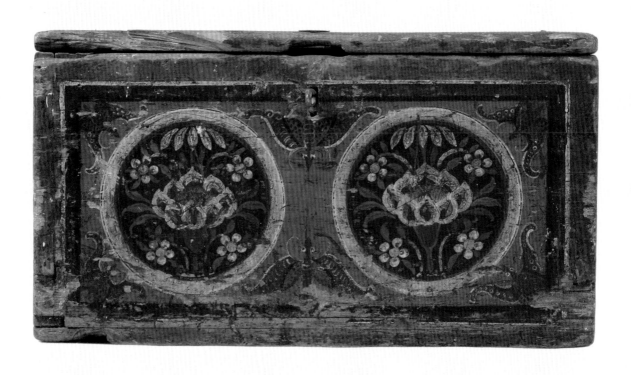

图 2-166 红底三面彩绘莲花纹小箱

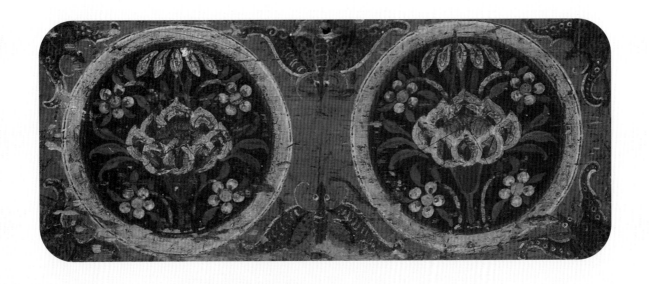

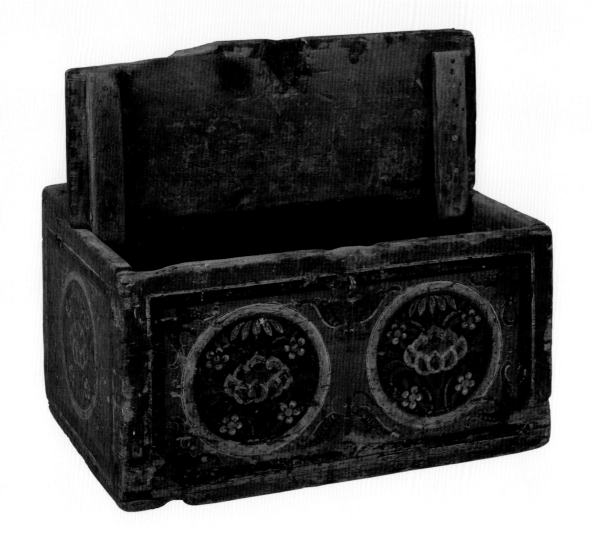

图 2-166 红底三面彩绘莲花纹小箱

名称：朱红底五面金漆彩绘八宝纹木箱
尺寸：宽 573× 深 292× 高 205（单位：毫米）
地域：喀尔喀蒙古
年代：民国
工艺：材质松木，平面榫卯结构，用传统的矿色朱红打底，用矿金单线描金，
主图案以八社纹为主体，充分体现了藏传佛教对蒙古族家具的影响。

图 2-167 朱红底五面金漆彩绘八宝纹木箱

图 2-167 朱红底五面金漆彩绘八宝纹木箱

名称：红底单面金漆彩绘万字纹木箱
尺寸：宽 365× 深 332× 高 400（单位：毫米）
地域：喀尔喀蒙古
年代：民国
工艺：材质松木，红底彩绘万字纹榫卯平面结构，下翻盖，有圆形铜锁扣，主图
案圆形万字纹四角金线盘肠连续，外围这黑底金色盘肠宝相花组合。

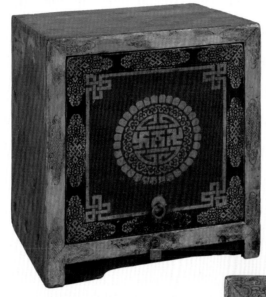

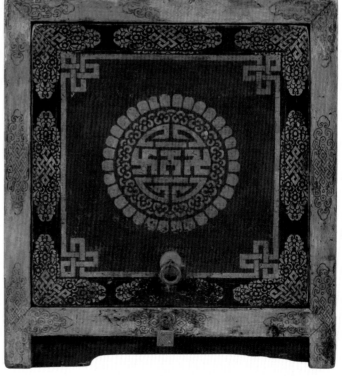

图 2-168 红底单面金漆彩绘万字纹木箱

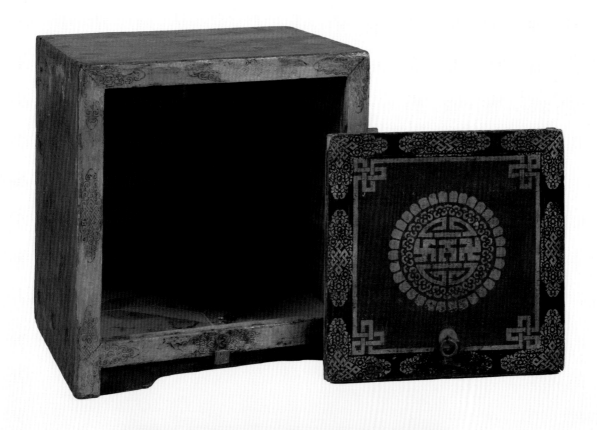

图 2-168 红底单面金漆彩绘万字纹木箱

名称：香樟木红漆底铜饰衣箱（一对）

尺寸：宽 568×深 307×高 250（单位：毫米）

地域：喀尔喀蒙古

年代：民国

工艺：材质香樟木，红漆底铜饰衣箱，结构为榫卯平面上翻盖，有圆形桃叶铜锁，该对箱保存完整，造型美观大方，体积小携带方便。

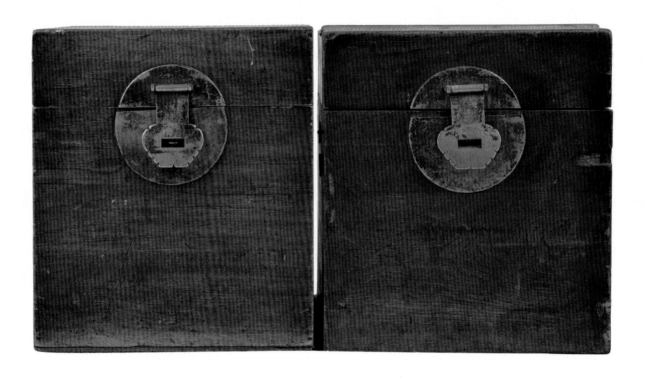

图 2-169 香樟木红漆底铜饰衣箱（一对）

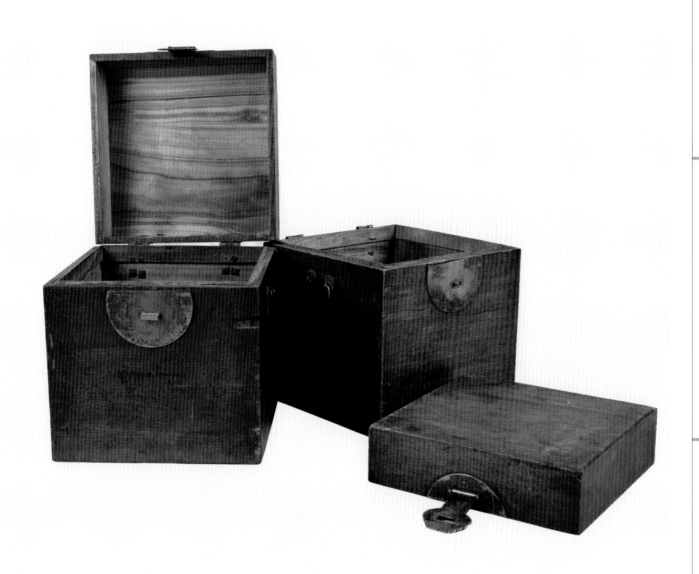

图 2-169 香樟木红漆底铜饰衣箱（一对）

名称：单屉桔红底四面彩绘植物纹木箱

尺寸：宽 430× 深 225 × 高 175（单位：毫米）

地域：喀尔喀蒙古

年代：民国

工艺：材质松木，结构平面榫卯单抽屉，用传统矿色桔红打底，主图案以花草植物纹为主题。用矿金单色绘制，工笔细腻活泼有力。

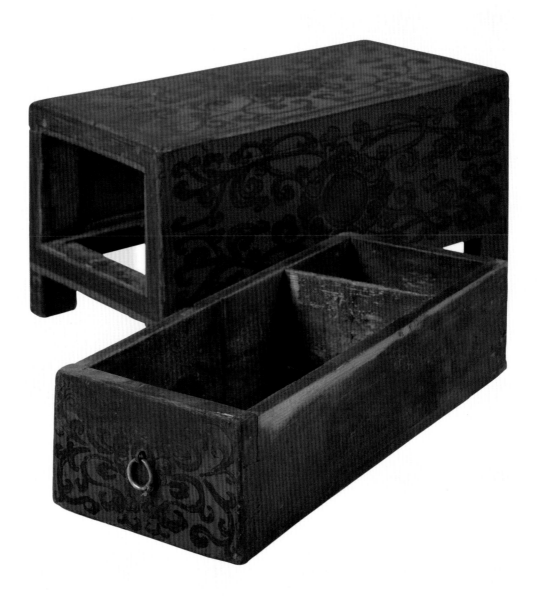

图 2-170 单屉桔红底四面彩绘植物纹木箱

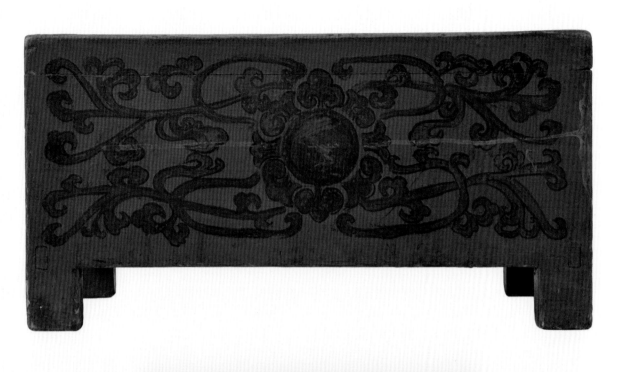

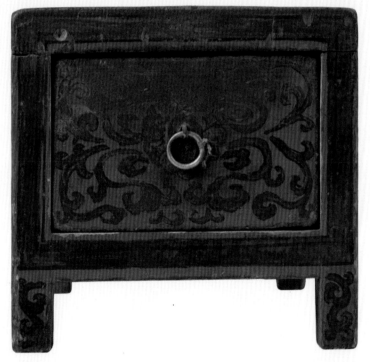

图 2-170 单屉桔红底四面彩绘植物纹木箱

名称：双屉翻盖桔红底彩绘团寿纹木箱

尺寸：宽 622× 深 315× 高 348（单位：毫米）

地域：喀尔喀蒙古

年代：民国

工艺：材质松木，平面榫卯上翻盖，下侧双抽屉结构，有圆形铜锁扣，四周棱角包有铜件，用传统的猪血草木灰打底，矿色朱红为基础色，主图案用矿金绘有圆寿字等佛教图案。

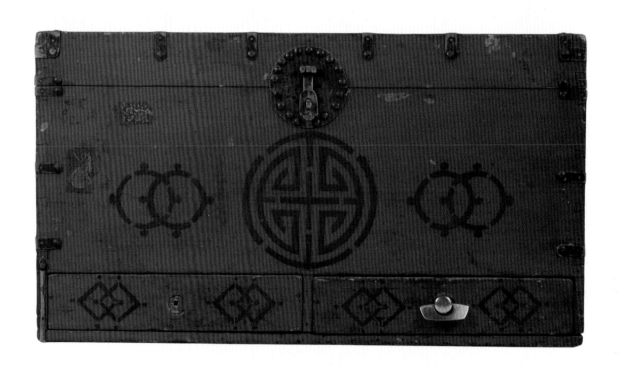

图 2-171 双屉翻盖桔红底彩绘团寿纹木箱

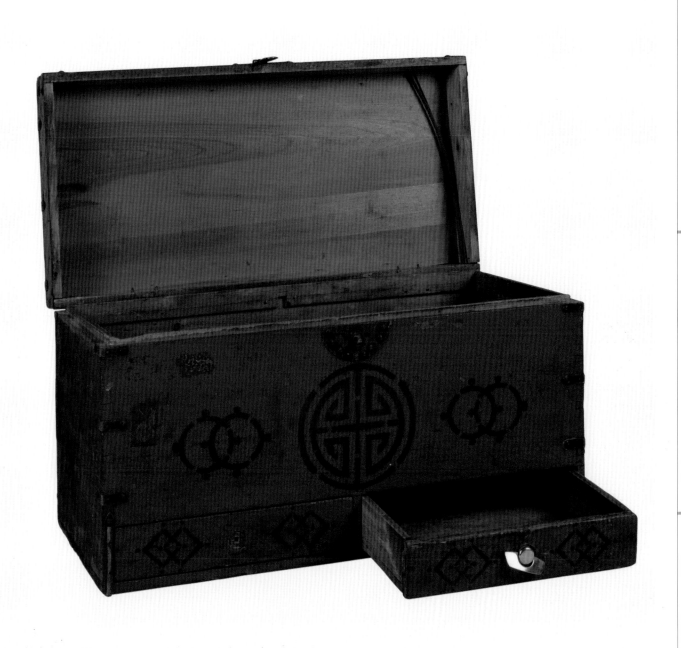

图 2-171 双屉翻盖桔红底彩绘团寿纹木箱

名称：六屉翻盖红底箱

尺寸：宽413×深222×高472（单位：毫米）

地域：喀尔喀蒙古

年代：民国

工艺：材质松木，结构为榫卯平面上翻盖六抽屉，多用箱抽屉分别有铜拉手，用传统的老红漆涂刷，该箱共分四层。

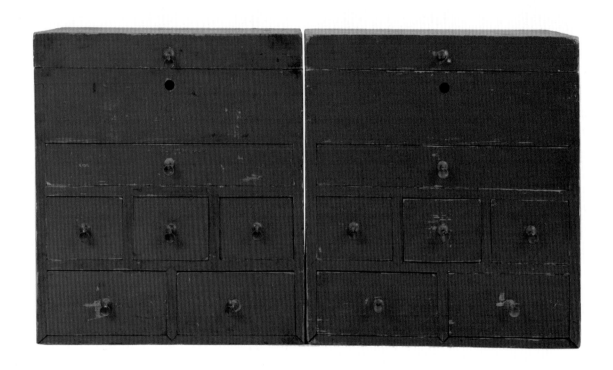

图 2-172 六屉翻盖红底箱

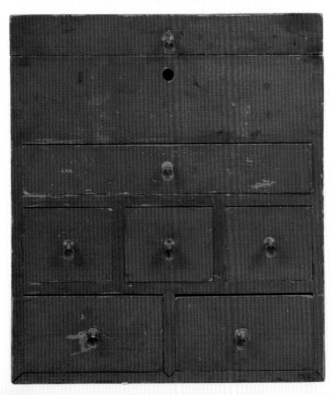

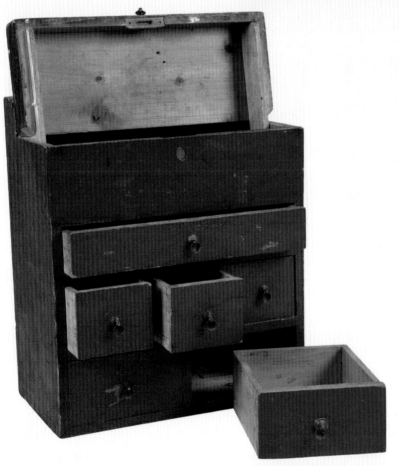

图 2-172 六屉翻盖红底箱

名称：前翻门桔红底单面彩绘植物纹木箱

尺寸：宽 1300× 深 445× 高 800（单位：毫米）

地域：喀尔喀蒙古

年代：民国

工艺：材质松木，榫卯平面上翻盖，用传统的猪血草木灰打底，用矿色桔红打基础色后满工彩绘，主图案以盘长卷草纹为主题，外转边莲花纹扯不断及花草组合纹，此箱彩绘工笔细腻有力，彩色鲜艳。

印象之美

蒙古族传统美术

家具

378

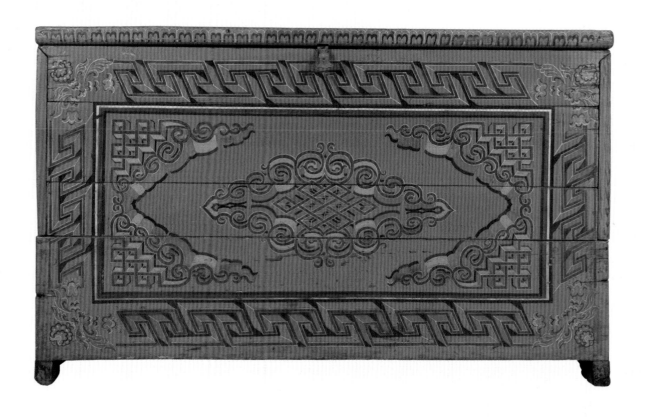

图 2-173 前翻门桔红底单面彩绘植物纹木箱

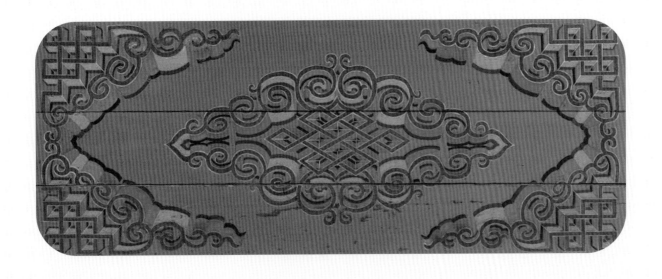

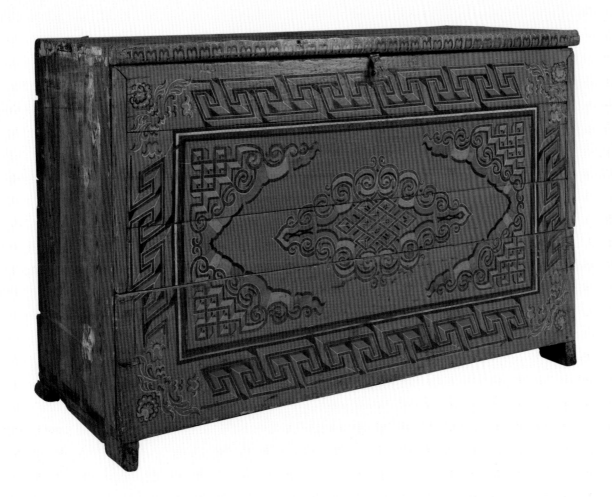

图 2-173 前翻门桔红底单面彩绘植物纹木箱

名称：上翻门朱底彩绘树木纹包角木箱

尺寸：宽 1300 × 深 450 × 高 740（单位：毫米）

地域：喀尔喀蒙古

年代：清晚期

工艺：材质柏木，为上翻盖榫卯平面结构，有桃叶铜锁扣，拐角处有装饰铜泡钉，整体用传统的动物血草木灰打底，用矿色朱红绘制成木纹，使木箱外观典雅，有富贵吉祥的特征。

图 2-174 上翻门朱底彩绘树木纹包角木箱

名称：下翻门红底单面金漆彩绘吉祥纹木箱

尺寸：宽850 × 深450 × 高745（单位：毫米）

地域：喀尔喀蒙古

年代：清晚期

工艺：材质松木，为榫卯平面出线下翻门结构，用矿色大红打底，矿金漏印描金，主图案以圆形寿字及盘长哈达卷草吉祥纹，外围方胜龙组合。

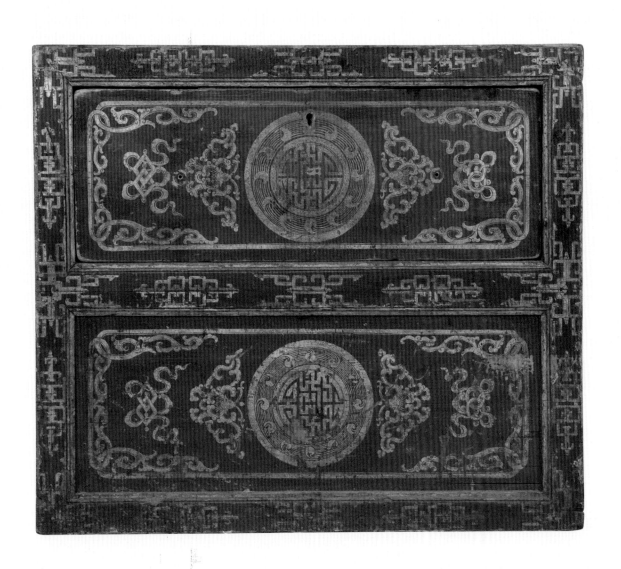

图 2-175 下翻门红底单面金漆彩绘吉祥纹木箱

图 2-175 下翻门红底单面金漆彩绘吉祥纹木箱

名称：前翻门桔红底单面彩绘几何瑞兽纹木箱
尺寸：宽 753× 深 405× 高 660（单位：毫米）
地域：喀尔喀蒙古
年代：清晚期
工艺：材质松木，为榫卯前插门结构，用传统的动物血草木灰打底披灰，用矿色彩绘，
主图案桔红底狮图，四角盘长组合，外围边以多彩锦纹组合，工笔细腻，色彩典雅。

图 2-176 前翻门桔红底单面彩绘几何瑞兽纹木箱

名称：朱底单面彩绘莲花兰萨纹木箱

尺寸：宽 793×深 395×高 580（单位：毫米）

地域：喀尔喀蒙古

年代：民国

工艺：材质松木，平同榫卯上接盖结构，用传统的动物血草木灰打底，后用传统的矿色颜料彩绘，朱红底做基础，主图案以圆形宝珠莲花为主题。四角花瓣组合，外围有混色玉带棒、皮条线，有宝相花、兰萨纹组合。

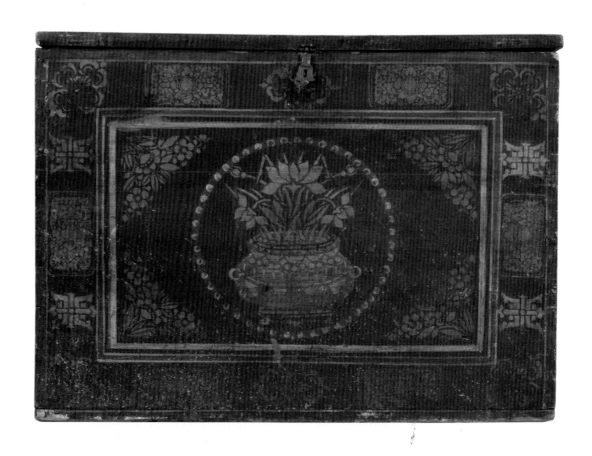

图 2-177 朱底单面彩绘莲花兰萨纹木箱

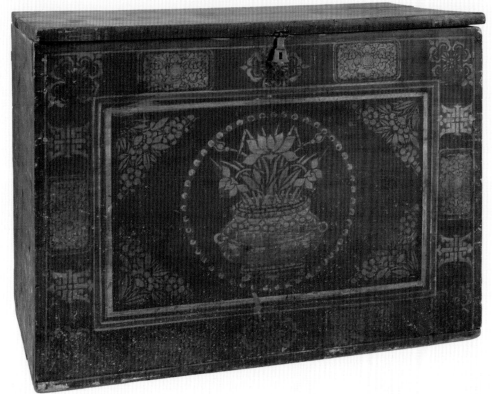

图 2-177 朱底单面彩绘莲花兰萨纹木箱

名称：红底单面彩绘瑞兽图案木箱

尺寸：宽 710× 深 420× 高 608（单位：毫米）

地域：喀尔喀蒙古

年代：现代

工艺：材质松木，榫卯平面上揭盖，两侧有皮抬绳，是北方游牧民族携带方便的家具，用矿色红底四角盘长，主图狮纹图案。

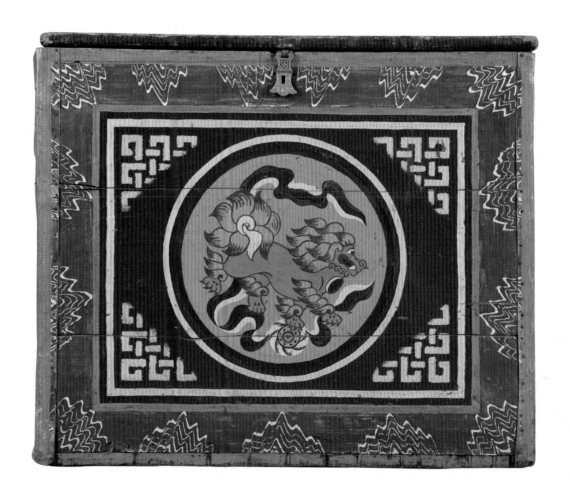

图 2-178 红底单面彩绘瑞兽图案木箱

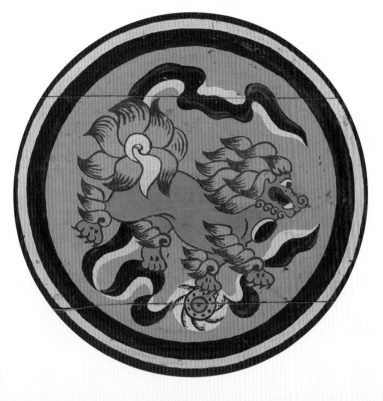

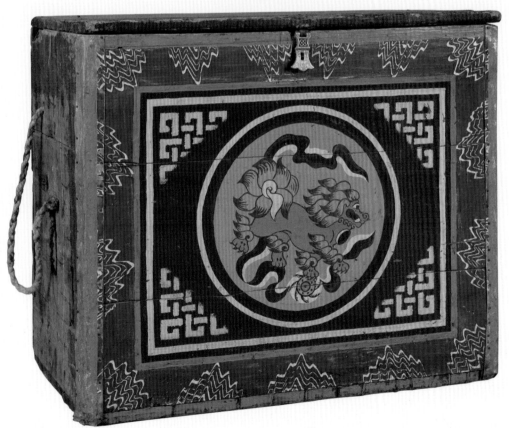

图 2-178 红底单面彩绘瑞兽图案木箱

名称：上翻门红底单面彩绘植物纹木箱

尺寸：宽 675× 深 370× 高 580（单位：毫米）

地域：喀尔喀蒙古

年代：清晚期

工艺：材质松木，暗藏榫卯，用传统矿色桔红做底色，主图案是圆形寿字花草扯不断如意头组合，四角盘长草纹组合，外围宝相花组合。

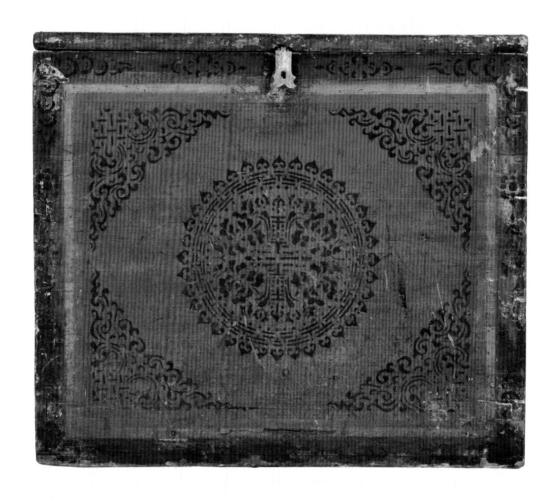

图 2-179 上翻门红底单面彩绘植物纹木箱

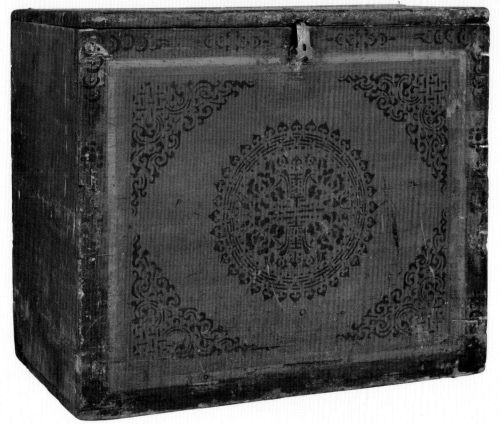

图 2-179 上翻门红底单面彩绘植物纹木箱

名称：前翻门红底金漆彩绘植物纹木箱

尺寸：宽 694× 深 400× 高 570（单位：毫米）

地域：喀尔喀蒙古

年代：民国

工艺：材质松木，平面榫卯前插盖结构，用传统的猪血草木灰披灰打底矿色大红为基础，矿金绘制的牡丹花纹。

图 2-180 前翻门红底金漆彩绘植物纹木箱

名称：前翻门单面金漆彩绘组合植物纹木箱

尺寸：宽 807×深 425×高 614（单位：毫米）

地域：喀尔喀蒙古

年代：民国

工艺：材质松木，上揭盖，平面榫卯结构，有桃叶铜锁扣，主图案以圆形花草宝珠纹组合，矿色桔红底，有黄色皮条线及蓝白玉棒，外围黑底金色花草组合纹。

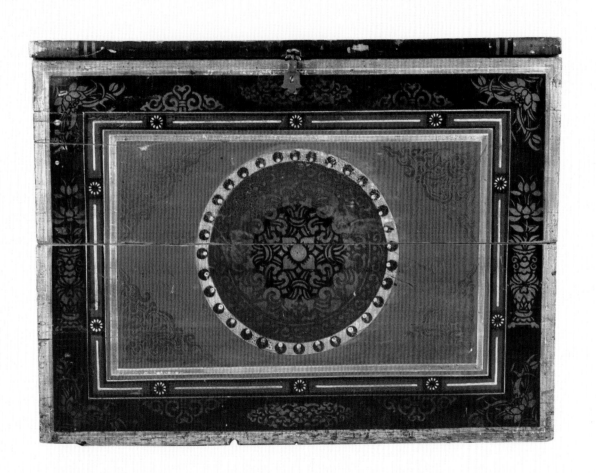

图 2-181 前翻门单面金漆彩绘组合植物纹木箱

图 2-181 前翻门单面金漆彩绘组合植物纹木箱

名称：红底单面彩绘瑞兽纹木箱

尺寸：宽 700×深 405×高 525（单位：毫米）

地域：喀尔喀蒙古

年代：民国

工艺：材质松木，上揭盖榫卯平面结构，用矿色大红打底，主图案黑底哈达彩绘金狮。

图 2-182 红底单面彩绘瑞兽纹木箱

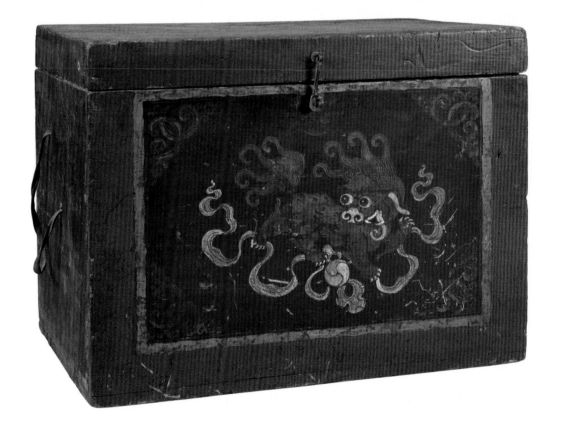

图 2-182 红底单面彩绘瑞兽纹木箱

名称：前翻门浅浮雕兰萨纹木箱
尺寸：宽 400×深 402×高 590（单位：毫米）
地域：喀尔喀蒙古
年代：民国
工艺：材质松木，榫卯结构，造型别致，浮雕工艺典雅。

图 2-183 前翻门浅浮雕兰萨纹木箱

名称：红底单面金漆彩绘火焰宝纹木箱
尺寸：宽 546× 深 185× 高 224（单位：毫米）
地域：喀尔喀蒙古
年代：民国
工艺：材质松木，平面榫卯结构，矿色朱红打底，上揭盖，主图案莲花宝珠组合。

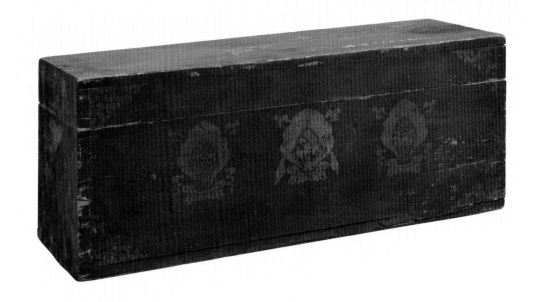

图 2-184 红底单面金漆彩绘火焰宝纹木箱

名称：红底一面彩绘植物纹小箱

尺寸：宽 327×深 233×高 245（单位：毫米）

地域：喀尔喀蒙古

年代：民国

工艺：材质松木，上揭盖榫卯结构，主图案花草纹组合，外围桔红边，桔红底，绿色玉带，皮条线。

图 2-185 红底一面彩绘植物纹小箱

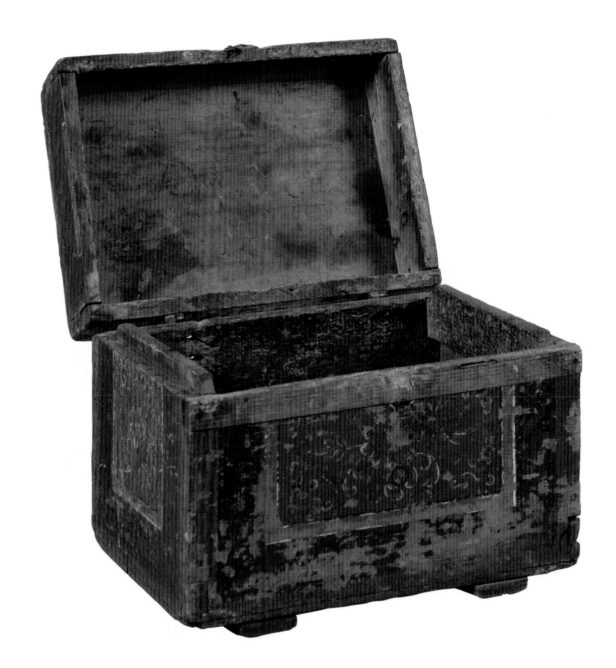

图 2-185 红底一面彩绘植物纹小箱

名称：双屉翻门桔红底彩绘植物纹木箱
尺寸：宽 580× 深 370× 高 570（单位：毫米）
地域：喀尔喀蒙古
年代：民国
工艺：松木榫卯结构，矿色朱红底，金色划云纹组合图及花瓣组合，外围
边乳黄色，两侧有皮提绳，是北方游牧民族携带方便的家具珍品。

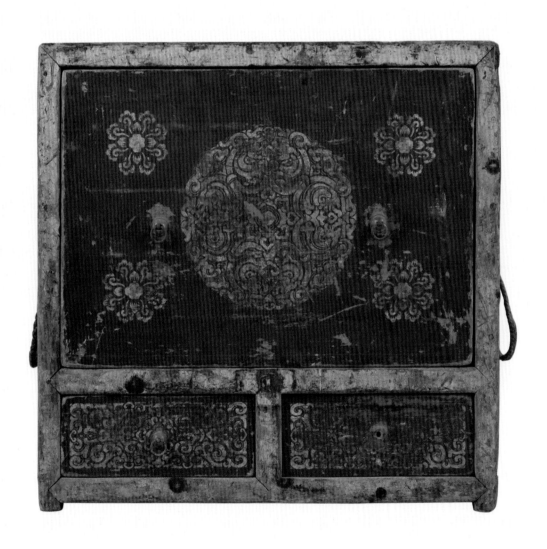

图 2-186 双屉翻门桔红底彩绘植物纹木箱

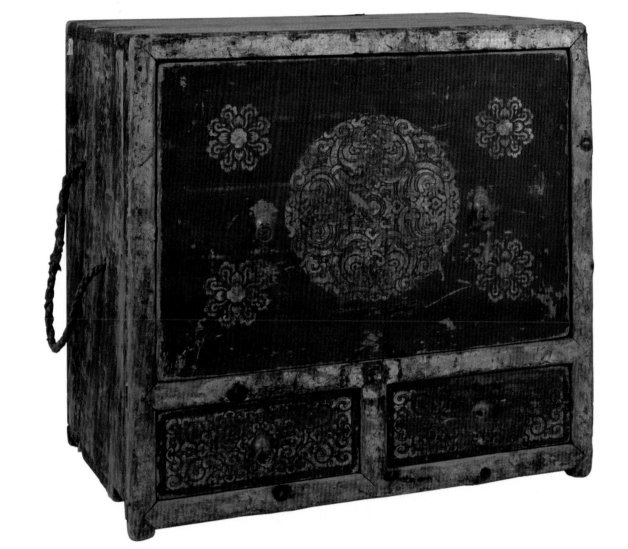

图 2-186 双屉翻门桔红底彩绘植物纹木箱

名称：五屉桔红底金框木箱

尺寸：宽 563×深 370×高 565（单位：毫米）

地域：喀尔喀蒙古

年代：民国

工艺：材质松木，有圆形铜环，下牙板为方胜龙浮雕和透雕艺术结合。

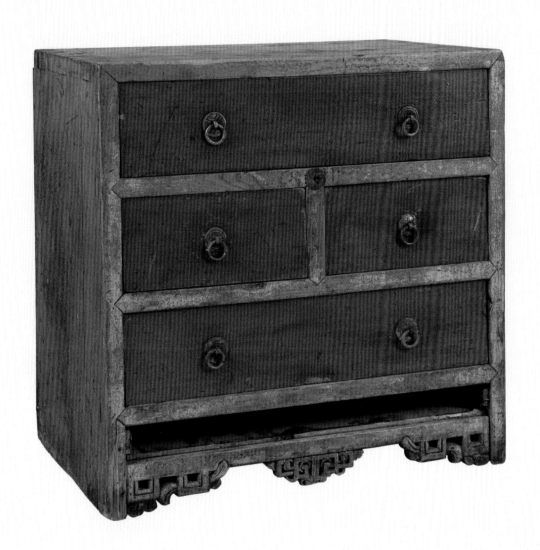

图 2-187 五屉桔红底金框木箱

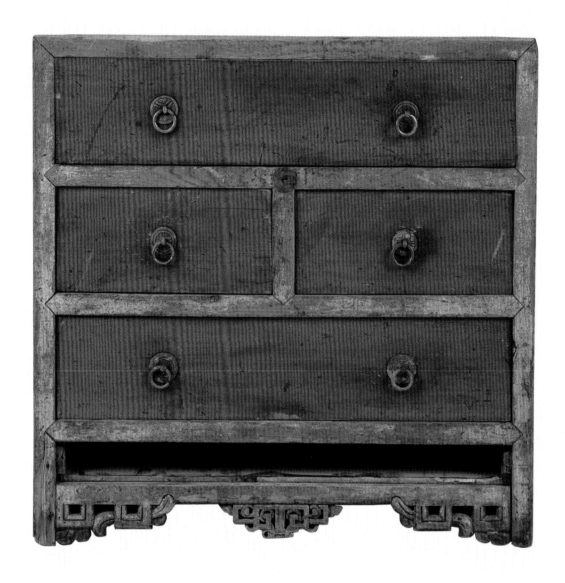

图 2-187 五屉桔红底金框木箱

名称：三屉桔黄底金漆彩绘团花纹木柜

尺寸：宽405×深230×高370（单位：毫米）

地域：喀尔喀蒙古

年代：民国

工艺：材质松木，三抽屉榫卯结构，牙板出线开槽，有圆形铜环拉手，主图案花草植物纹组合。

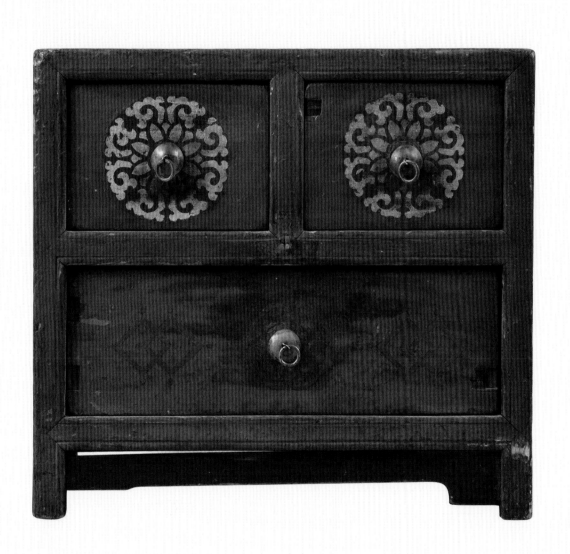

图 2-188 三屉桔黄底金漆彩绘团花纹木柜

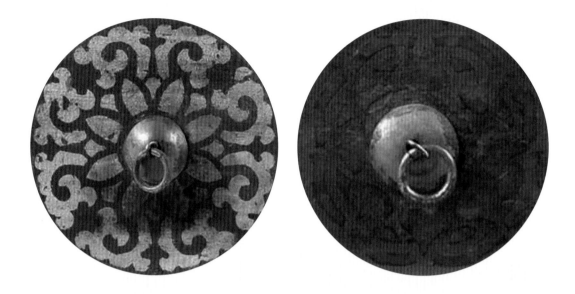

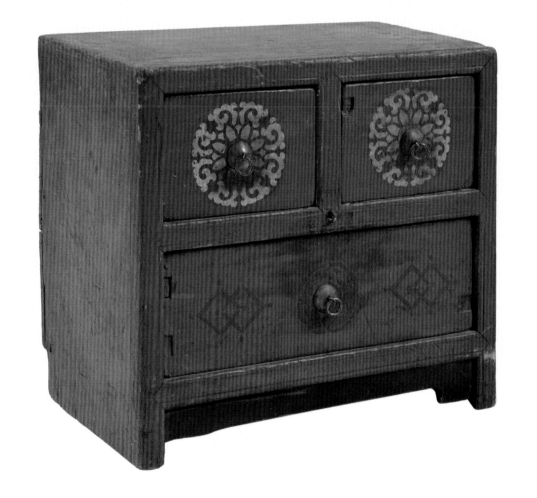

图 2-188 三屉桔黄底金漆彩绘团花纹木柜

名称：桔红底单面彩绘瑞兽纹箱

尺寸：宽797 × 深395 × 高652（单位：毫米）

地域：喀尔喀蒙古

年代：民国

工艺：材质松木，上侧门榫卯结构，主图案以圆形瑞兽狮图，哈达绣球，

四角蓝色退线云纹，外围红绿彩色拉不断，象征着延年益寿，子孙延续。

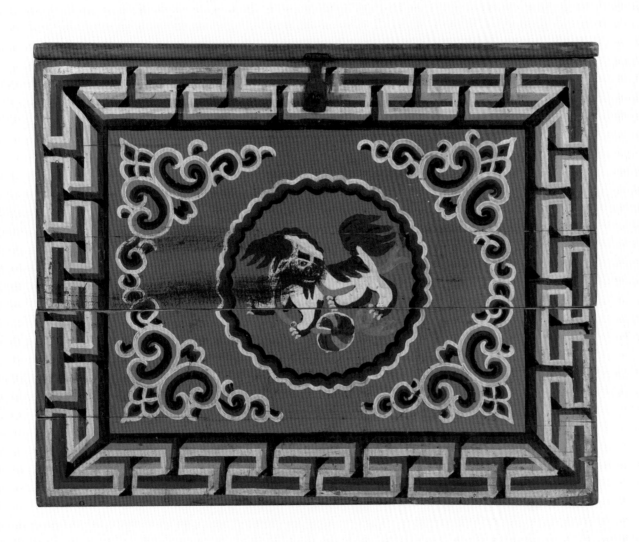

图 2-189 桔红底单面彩绘瑞兽纹箱

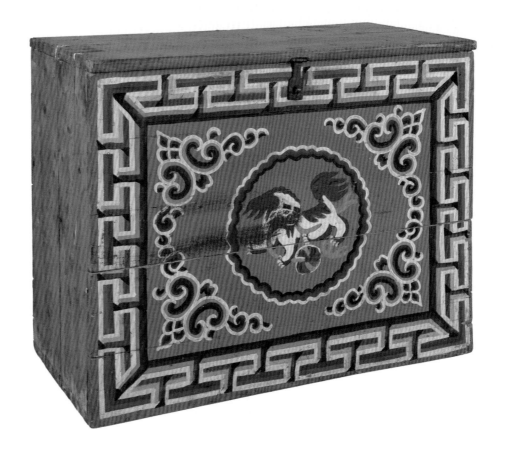

图 2-189 桔红底单面彩绘瑞兽纹箱

名称：单面红底工彩绘瑞兽图案箱

尺寸：宽785×深394×高605（单位：毫米）

地域：喀尔喀蒙古

年代：民国

工艺：材质松木，为上前插盖榫卯结构，有青铜锁扣，主图案绿色退线圆形棕色底瑞狮图，桔红底盘长云纹，外围绿退线蓝色玉带，有锦纹小花池，此柜彩绘，色彩典雅。

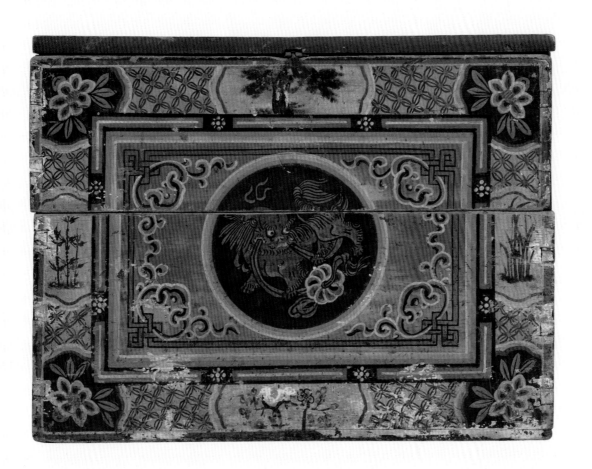

图 2-190 单面红底工彩绘瑞兽图案箱

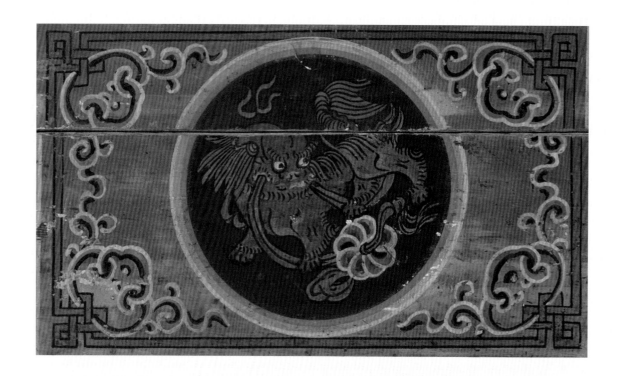

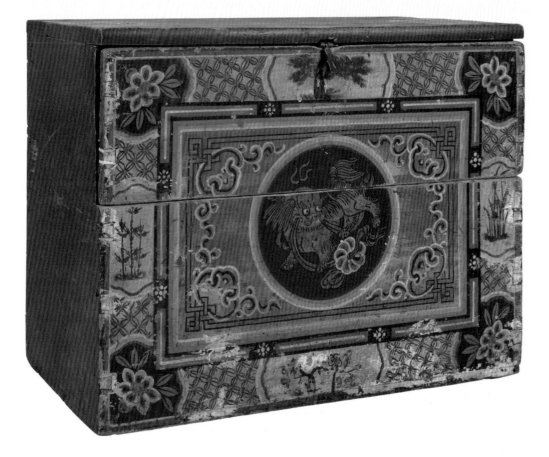

图 2-190 单面红底工彩绘瑞兽图案箱

蒙古族传统美术 家具

408

名称：上翻门红底单面金漆彩绘动植物纹橱柜
尺寸：宽 940 × 深 440 × 高 682（单位：毫米）
地域：喀尔喀蒙古
年代：民国
工艺：材质松木，为榫卯上翻盖结构，有方形铜锁，用传统的猪血草木灰打底，
主图案刻版漏印描金，圆形草纹，四角蝴蝶纹图案。

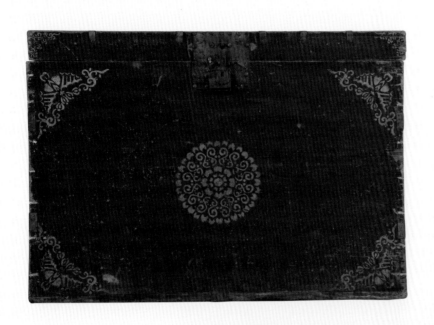

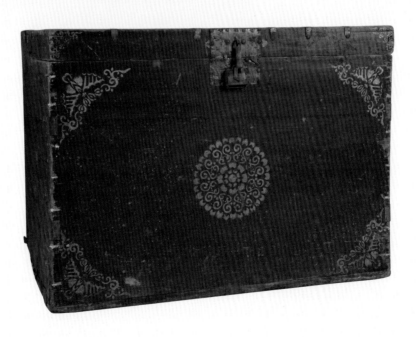

图 2-191 上翻门红底单面金漆彩绘动植物纹橱柜

名称：三屉桔红底工彩绘莲花纹床边柜（一对）

尺寸：宽225×深570×高640（单位：毫米）

地域：喀尔喀蒙古

年代：民国

工艺：材质松木，暗藏榫卯牙板开槽出线，三抽屉结构，有桃叶银色拉手，是蒙古族早期家具彩绘艺术的珍品，主图案以圆形莲花围绕的四角彩绘莲花，工笔细腻有力，色彩典雅。

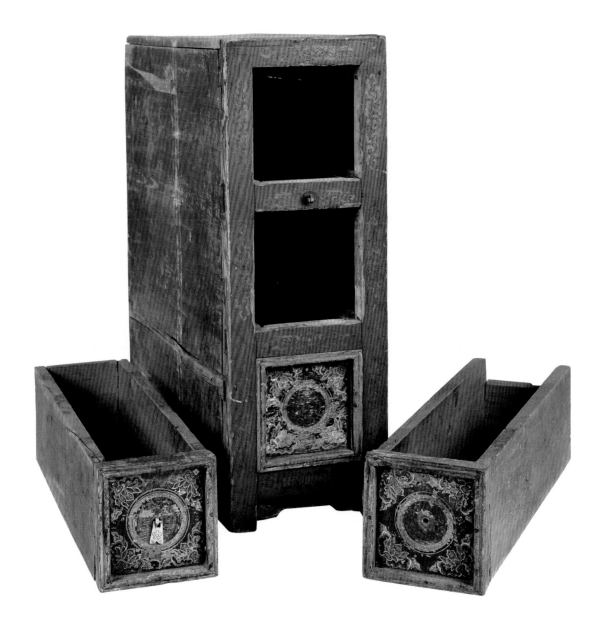

图 2-192 三屉桔红底工彩绘莲花纹床边柜（一对）

图 2-192 三屉桔红底工彩绘莲花纹床边柜（一对）

印象之美

蒙古族传统美术

家具

412

名称：三屉上翻盖四面彩绘床边柜

尺寸：宽695×深190×高380（单位：毫米）

地域：喀尔喀蒙古

年代：民国

工艺：材质松木，榫卯上翻盖结构，四面彩绘，矿色黄底锦纹，主图案珍珠圆形云纹，外围边彩色扯不断。

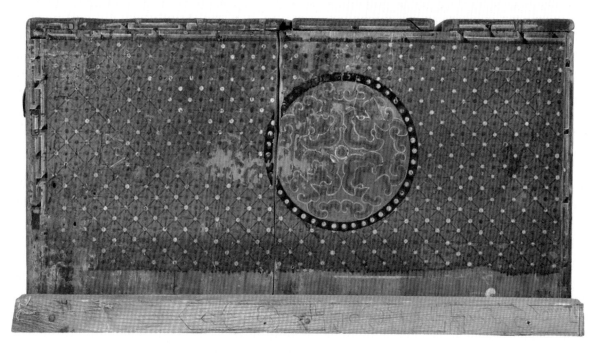

图 2-193 三屉上翻盖四面彩绘床边柜

图 2-193 三屉上翻盖四面彩绘床边柜

名称：插板朱底单面彩绘佛教故事图案小柜

尺寸：宽707×深280×高345（单位：毫米）

地域：喀尔喀蒙古

年代：清晚期

工艺：材质松木，榫卯开槽出线，盖上有佛教故事图案。

印象之美

蒙古族传统美术

家具

414

图 2-194 插板朱底单面彩绘佛教故事图案小柜

名称：四屉桔红底金漆彩绘团寿纹橱柜

尺寸：宽 790× 深 373× 高 615（单位：毫米）

地域：喀尔喀蒙古

年代：清晚期

工艺：材质松木，框架榫卯开槽出线牙板式结构。四抽屉，有圆形铜环拉手。

矿色桔红底色，有红皮条线，银色云纹角隅纹，主图以寿字为主。

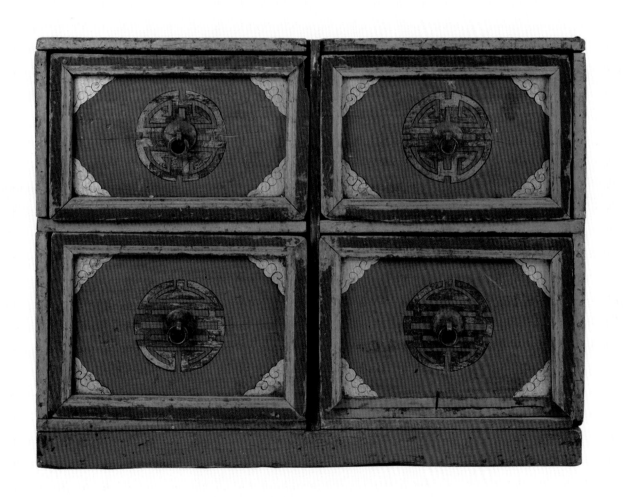

图 2-195 四屉桔红底金漆彩绘团寿纹橱柜

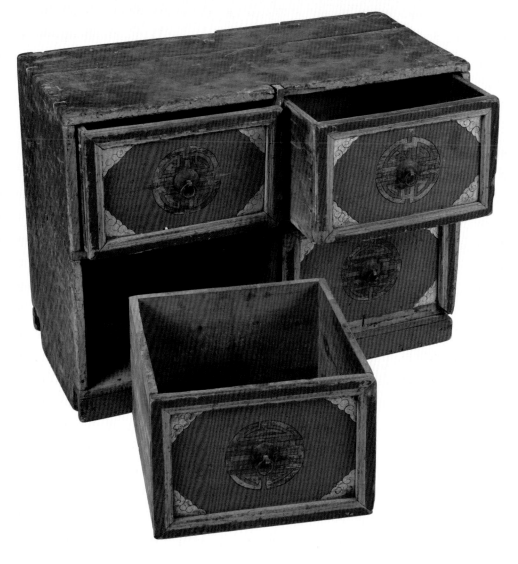

图 2-195 四屉桔红底金漆彩绘团寿纹橱柜

名称：三屉红底单面彩绘龙纹橱柜

尺寸：宽 750 × 深 410 × 高 710（单位：毫米）

地域：喀尔喀蒙古

年代：清晚期

工艺：材质松木，框架榫卯牙板开槽结构，三抽屉有圆形铜环。整体以矿色红底，描金彩绘，抽屉面为彩绘云龙圆形图案，四角草云纹组合，下牙板红色退色枋胜龙黑底，外围红绿退线。

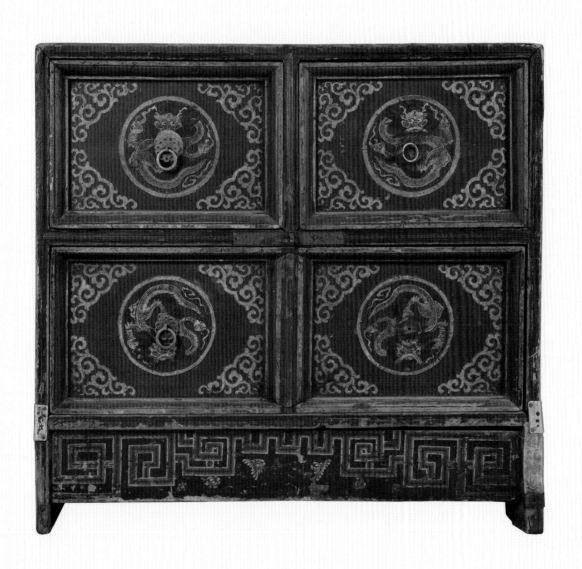

图 2-196 三屉红底单面彩绘龙纹橱柜

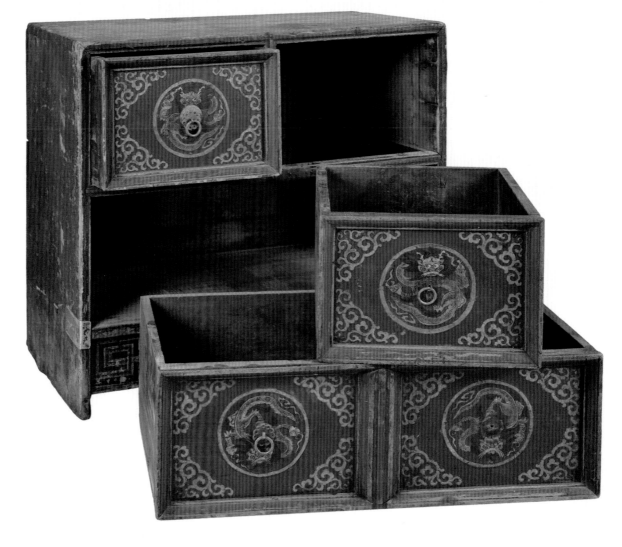

图 2-196 三屉红底单面彩绘龙纹橱柜

名称：五屉红底单面彩绘卷草纹橱柜

尺寸：宽733×深343×高470（单位：毫米）

地域：喀尔喀蒙古

年代：民国

工艺：材质松木，框架榫卯结构，抽屉分别有银色圆形铜环拉手，用矿色红做底色，抽屉面有草云纹彩绘图案，四角银色龙草纹勾，显得富贵吉祥。

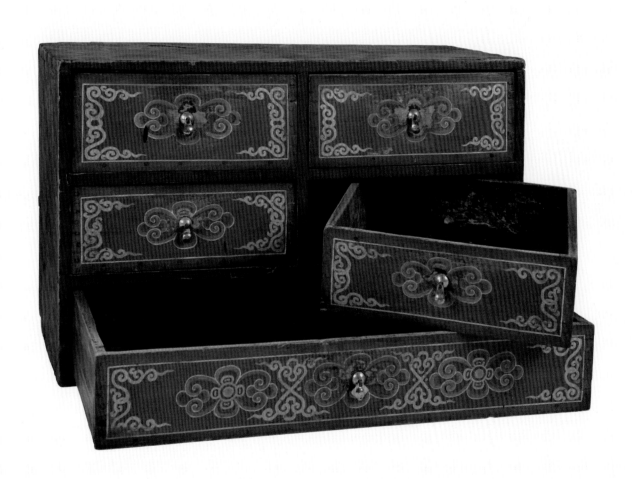

图 2-197 五屉红底单面彩绘卷草纹橱柜

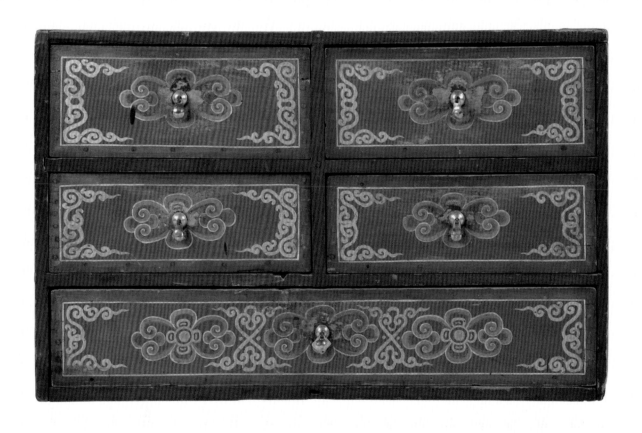

图 2-197 五屉红底单面彩绘卷草纹橱柜

名称：五屉朱底单面金漆彩绘团花卷草纹橱

尺寸：宽 420× 深 308× 高 342（单位：毫米）

地域：喀尔喀蒙古

年代：清晚期

工艺：材质松木，榫卯平面框架结构，三层五抽屉，有圆形铜拉手，矿色朱红，底色银色，刻版漏印。

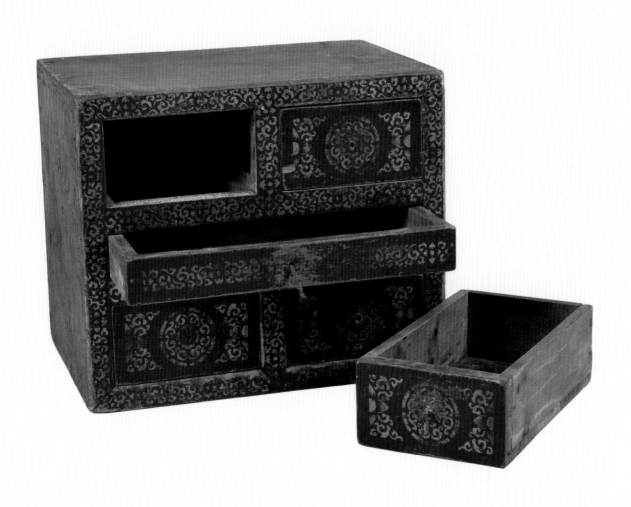

图 2-198 五屉朱底单面金漆彩绘团花卷草纹橱

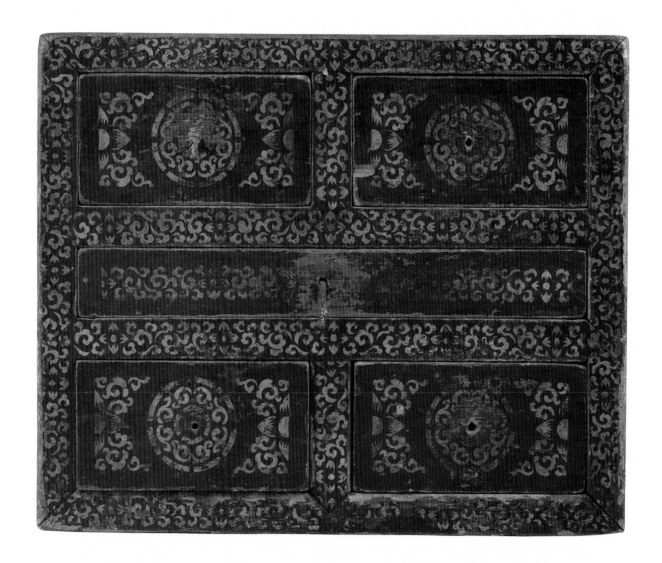

图 2-198 五屉朱底单面金漆彩绘团花卷草纹橱

名称：三屉红底浅阳雕金漆彩绘兰萨纹小橱

尺寸：宽 640× 深 310× 高 382（单位：毫米）

地域：喀尔喀蒙古

年代：民国

工艺：材质松木，榫卯牙板框架开槽出线，用矿色大红做底色，该柜三层三屉，有圆形铜环，上面有绿色退线，边线金色圆兰萨纹，是游牧蒙古族携带方便的家具。

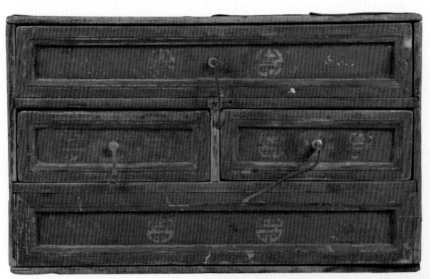

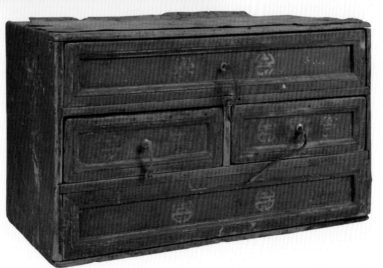

图 2-199 三屉红底浅阳雕金漆彩绘兰萨纹小橱

名称：三屉红底单面金漆彩绘植物纹木橱

尺寸：宽 635× 深 340× 高 530（单位：毫米）

地域：喀尔喀蒙古

年代：民国

工艺：材质松木，框架榫卯平板结构，有三层三抽屉，有圆形铜拉手，用矿
色红为底色，前面用矿金漏印寿字图案为主题。

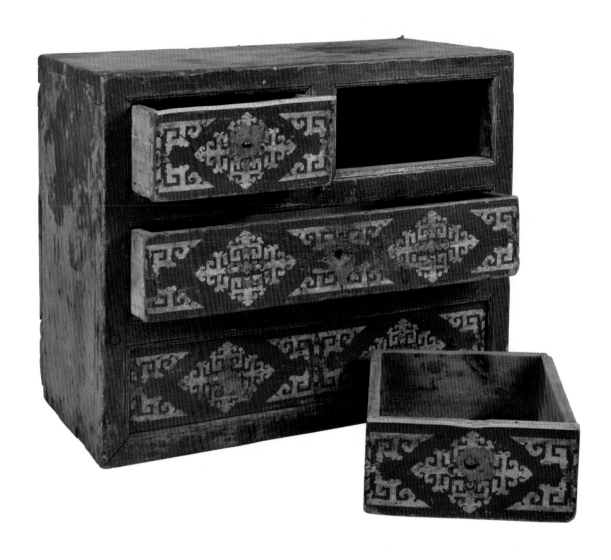

图 2-200 三屉红底单面金漆彩绘植物纹木橱

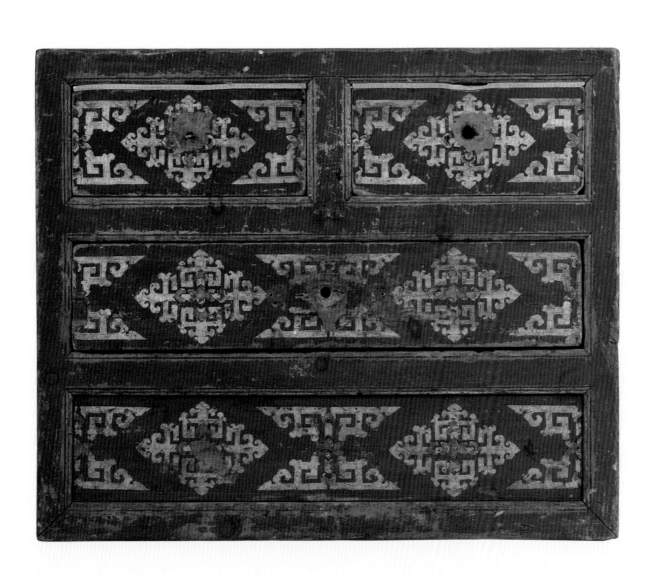

图 2-200 三屉红底单面金漆彩绘植物纹木橱

名称：五屉红底单面金漆彩绘团花纹木橱

尺寸：宽738×深248×高355（单位：毫米）

地域：喀尔喀蒙古

年代：民国

工艺：材质松木，框架平面榫卯牙板结构，二层五抽屉下有牙板，用矿色红打底，后彩绘。

图 2-201 五屉红底单面金漆彩绘团花纹木橱

名称：双前翻门红底单面彩绘浮雕莲纹木橱

尺寸：宽 790×深 330×高 595（单位：毫米）

地域：喀尔喀蒙古

年代：清晚期

工艺：材质松木，框架榫卯平板前翻门正开，有圆形铜环，前面有矿色
彩绘图案，携带方便，适合于北方游牧民族。

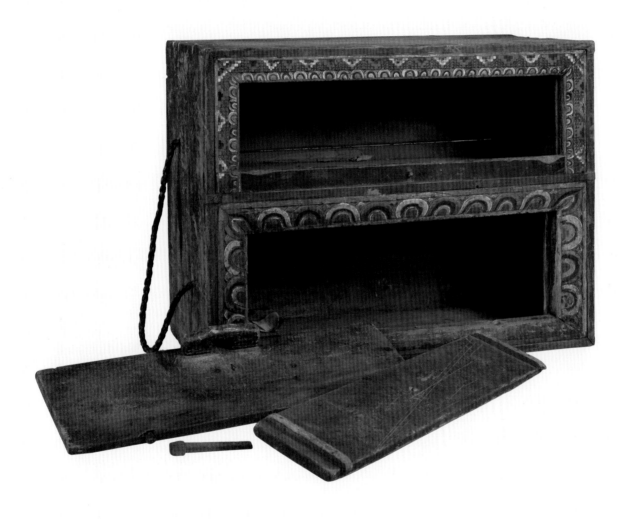

图 2-202 双前翻门红底单面彩绘浮雕莲纹木橱

图 2-202 双前翻门红底单面彩绘浮雕莲纹木橱

名称：三屉红绿底单面金漆彩绘盘肠纹木橱

尺寸：宽 623× 深 269× 高 437（单位：毫米）

地域：喀尔喀蒙古

年代：民国

工艺：材质松木，榫卯平板，三层三抽屉结构，有铜拉手，前面矿色金黄底色上有矿金刻版漏印。主图案以盘肠纹为主，象征子孙延续不断。

图 2-203 三屉红绿底单面金漆彩绘盘肠纹木橱

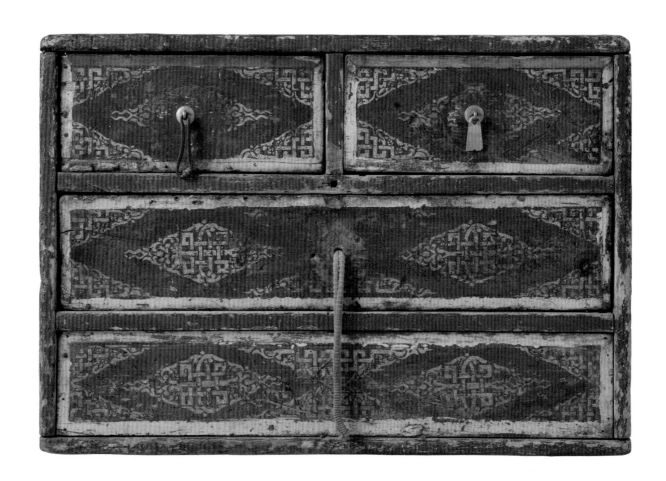

图 2-203 三屉红绿底单面金漆彩绘盘肠纹木橱

名称：三屉红底单面彩绘团寿植物纹小橱
尺寸：宽 442× 深 245× 高 410（单位：毫米）
地域：喀尔喀蒙古
年代：民国
工艺：材质松木，榫卯平板框架三抽屉，有圆环拉手，矿色朱红打底，前下侧有牙板，
整体为矿色草花纹彩绘，工笔苍劲有力，色彩雅致。

图 2-204 三屉红底单面彩绘团寿植物纹小橱

名称：四屉桔红底金漆彩绘卷草纹木橱
尺寸：宽 510× 深 250× 高 345（单位：毫米）
地域：喀尔喀蒙古
年代：民国
工艺：材质松木，榫卯框架开槽牙板，有二层四抽屉，有圆形桃叶拉手，用矿色金黄做底色，有矿金刻版漏印吉祥图案。

印象之美

蒙古族传统美术

家具

432

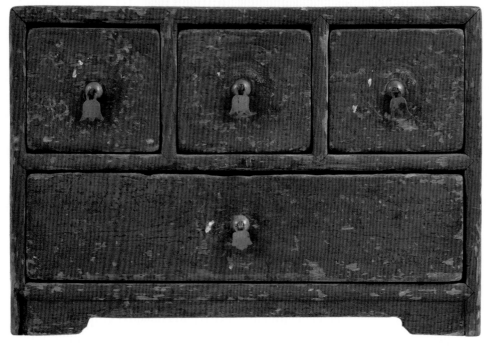

图 2-205 四屉桔红底金漆彩绘卷草纹木橱

名称：红底单面描金卷草纹木橱

尺寸：宽 482× 深 243× 高 310（单位：毫米）

地域：喀尔喀蒙古

年代：民国

工艺：材质松木，框架榫卯开槽牙板出线，两抽屉用矿色大红打底色，矿金刻版漏印，主图案以草云纹为主，象征吉祥富贵。

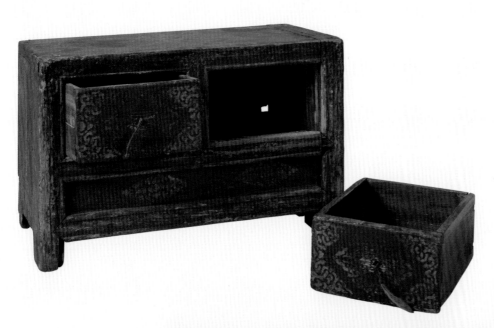

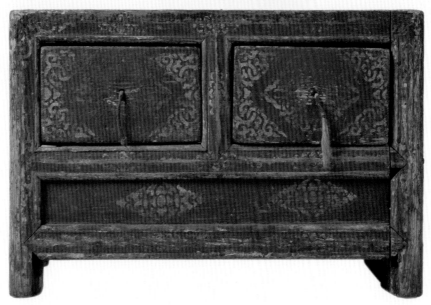

图 2-206 红底单面描金卷草纹木橱

名称：红底单面彩绘花卉纹木橱

尺寸：宽 625× 深 334× 高 580（单位：毫米）

地域：喀尔喀蒙古

年代：民国

工艺：柜材质松木，榫卯框架平面结构，前开两扇门，有铜拉手，用矿色彩绘，底色金黄，前门两蓝色退线花池，池内牡丹花，外围枋锦纹小花池，蓝退色皮条线。

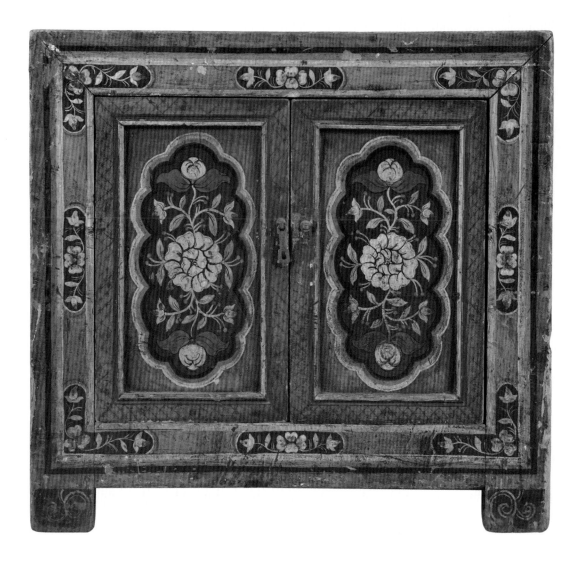

图 2-207 红底单面彩绘花卉纹木橱

图 2-207 红底单面彩绘花卉纹木橱

名称：单屉对开门彩绘吉祥植物纹橱柜

尺寸：宽 860×深 440×高 725（单位：毫米）

地域：喀尔喀蒙古

年代：民国

工艺：材质松木，框架榫卯开槽牙板结构，前面用矿色颜料满面彩绘。主图案草纹退色牡丹，上图花草退色纹，两侧花瓶，下牙板退线卷草纹，棕色底。整体象征富贵平安，彩绘工笔有力，色彩华丽。

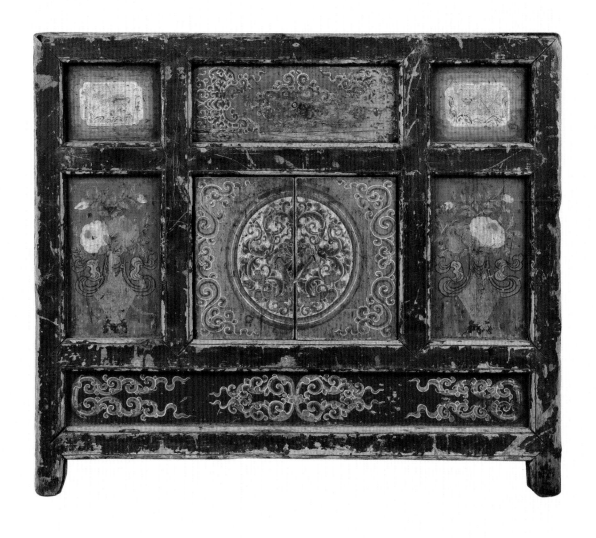

图 2-208 单屉对开门彩绘吉祥植物纹橱柜

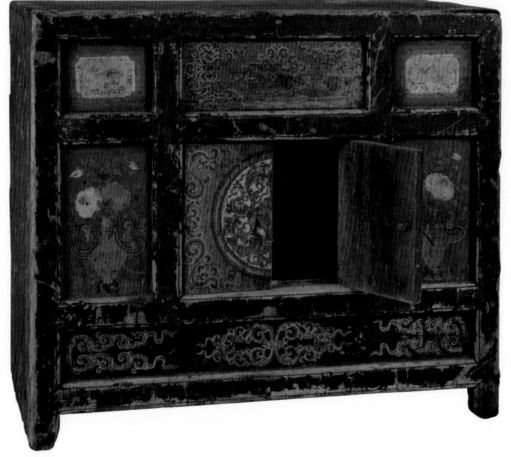

图 2-208 单屉对开门彩绘吉祥植物纹橱柜

名称：红底单面金漆彩绘团花纹橱柜

尺寸：宽 580 × 深 402 × 高 580（单位：毫米）

地域：喀尔喀蒙古

年代：民国

工艺：材质松木，框架牙板开槽出线，两抽屉前两开门，有四个圆形铜环拉手，用矿色红做底色，用矿金描金。主图案以圆形花瓣扯不断组成，上下盘肠草纹组合，牙板兰萨纹、草云纹。

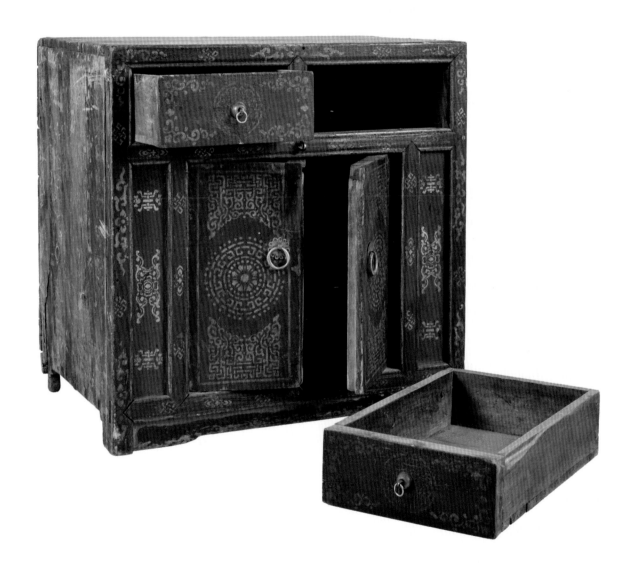

图 2-209 红底单面金漆彩绘团花纹橱柜

印象之美

蒙古族传统美术

家具

438

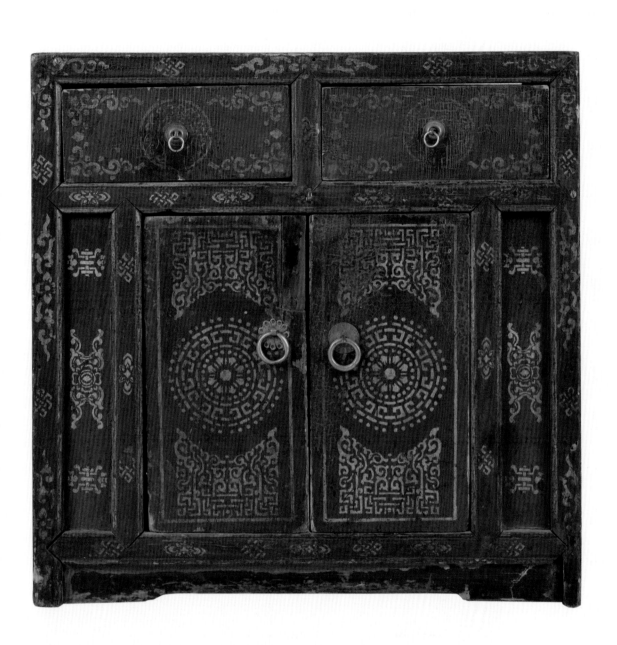

图 2-209 红底单面金漆彩绘团花纹橱柜

名称：三屉对开门红底金漆彩绘回纹橱柜

尺寸：宽 583× 深 255× 高 440（单位：毫米）

地域：喀尔喀蒙古

年代：民国

工艺：材质松木，榫卯开槽牙板出线结构，有三抽屉下开门，底色矿
色红，上面矿金绘制的回纹图案。整体象征着富贵吉祥。

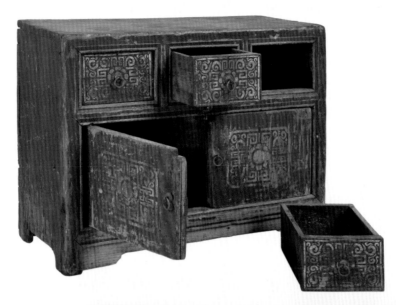

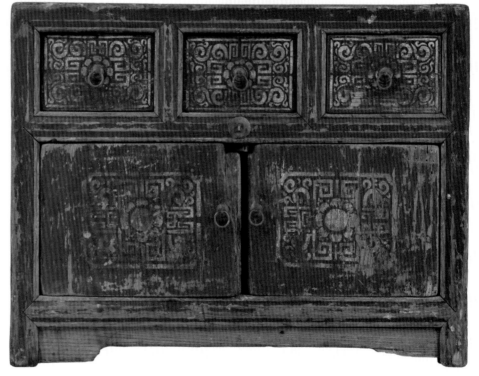

图 2-210 三屉对开门红底金漆彩绘回纹橱柜

名称：双屉双门红底金漆彩绘万字纹木橱

尺寸：宽 683× 深 394× 高 683（单位：毫米）

地域：喀尔喀蒙古

年代：民国

工艺：材质松木，框架平面，双抽双开门，矿色红打底，矿金
漏印，有铜圆环拉手。

图 2-211 双屉双门红底金漆彩绘万字纹木橱

名称：双屉双开门红底单面彩绘橱柜

尺寸：宽 690× 深 355× 高 630（单位：毫米）

地域：喀尔喀蒙古

年代：民国

工艺：材质松木，框架平面榫卯结构，双屉双开门，有铜拉手，矿色红底彩绘，有矿金描金图案，象征着吉祥富贵。

图 2-212 双屉双开门红底单面彩绘橱柜

印象之美

蒙古族传统美术

家具

442

名称：双屉单门红底单面金漆彩绘团花纹橱柜

尺寸：宽 609× 深 338× 高 570（单位：毫米）

地域：喀尔喀蒙古

年代：民国

工艺：材质松木，框架榫卯平面结构，矿质红色打底，下翻门下有双抽屉，描金主图案以圆形花瓣草纹组合，吉祥图案为主题，四角是云草纹，有圆形铜拉手。

图 2-213 双屉单门红底单面金漆彩绘团花纹橱柜

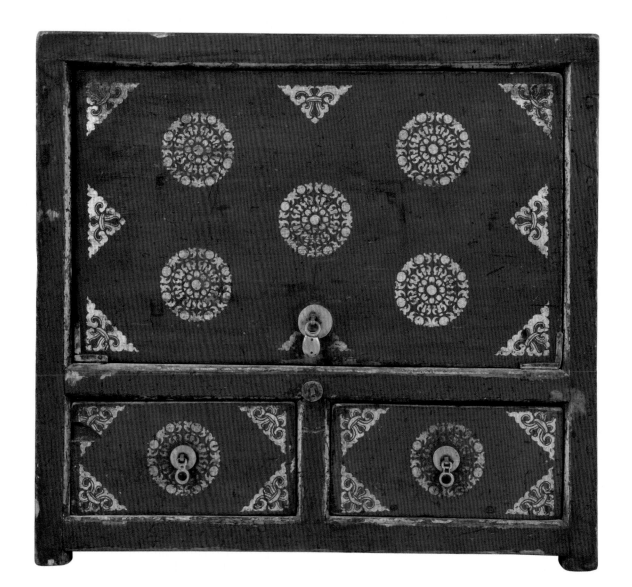

图 2-213 双屉单门红底单面金漆彩绘团花纹橱柜

名称：双屉前翻门红底单面金漆彩绘龙纹橱柜

尺寸：宽 653× 深 432× 高 672（单位：毫米）

地域：喀尔喀蒙古

年代：民国

工艺：材质松木，榫卯牙板开槽结构，双抽屉双拉手活门。矿色红打底，主图案描金祥龙云朵组合及花草纹组合，象征富贵吉祥。

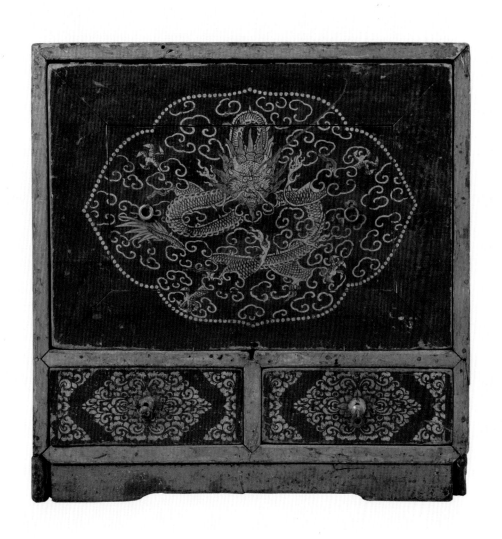

图 2-214 双屉前翻门红底单面金漆彩绘龙纹橱柜

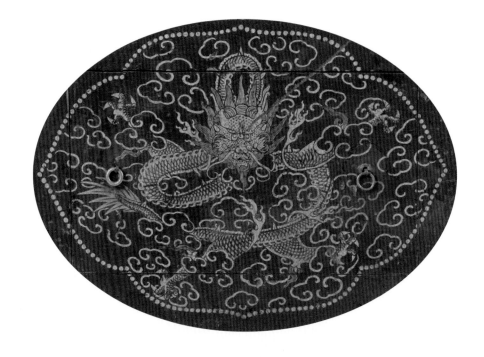

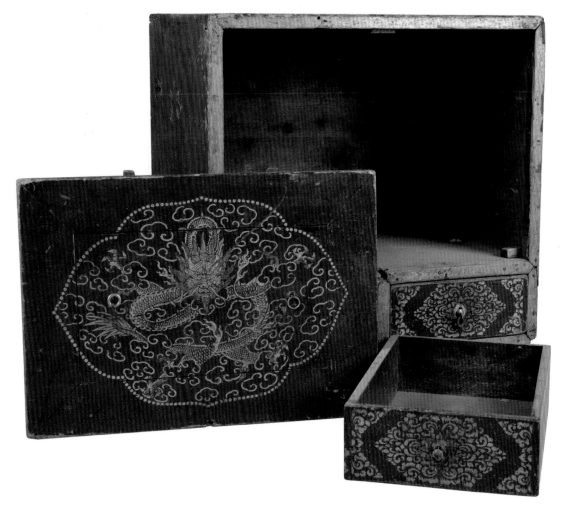

图 2-214 双屉前翻门红底单面金漆彩绘龙纹橱柜

名称：双屉翻门标号红底金漆彩绘植物纹木橱
尺寸：宽 680×深 384×高 520（单位：毫米）
地域：喀尔喀蒙古
年代：民国
工艺：材质松木，榫卯结构，平面出线，有桃叶铜拉手双抽屉，上翻门
用矿色金黄打底描金，圆形草云吉祥图案，四角草纹组合图案，象征富贵吉祥。

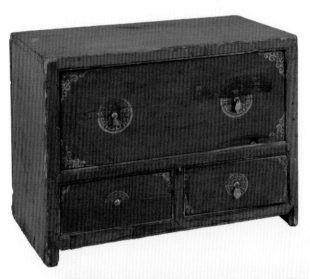

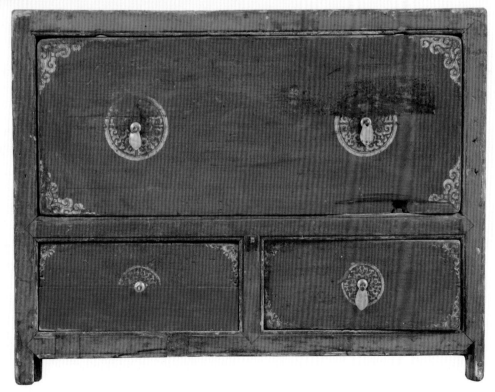

图 2-215 双屉翻门标号红底金漆彩绘植物纹木橱

名称：双翻门红底金漆彩绘植物纹橱柜

尺寸：宽 648×深 400×高 645（单位：毫米）

地域：喀尔喀蒙古

年代：民国

工艺：材质松木，框架榫卯平面结构，前面双揭盖，整体造型平整，用矿物质颜料大红打底，画有矿金圆形草纹吉祥图案，象征吉祥富贵。

图 2-216 双翻门红底金漆彩绘植物纹橱柜

图 2-216 双翻门红底金漆彩绘植物纹橱柜

名称：挂牙对开门朱底浮雕植物纹木橱

尺寸：宽 1026×深 440×高 560（单位：毫米）

地域：喀尔喀蒙古

年代：清晚期

工艺：材质松木，用开槽榫卯挂牙板浮雕花草纹图案，用矿色朱红打底，前开双门，有圆形铜锁，造型别致，雕刻工艺细腻。两侧牙板雕有莲花，下牙板雕牡丹方奎龙组合。

印象之美

蒙古族传统美术

家具

450

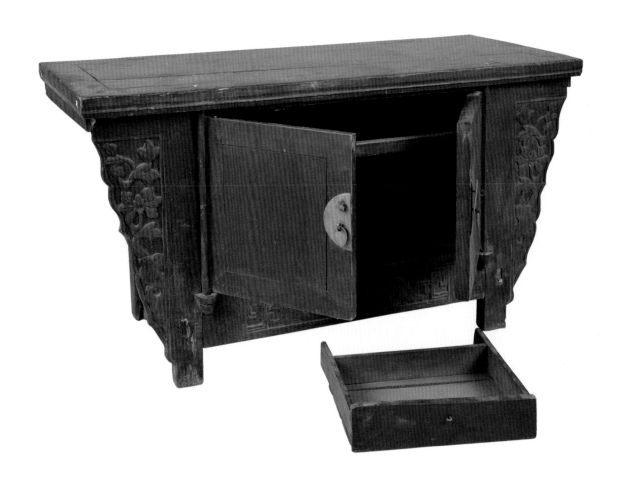

图 2-217 挂牙对开门朱底浮雕植物纹木橱

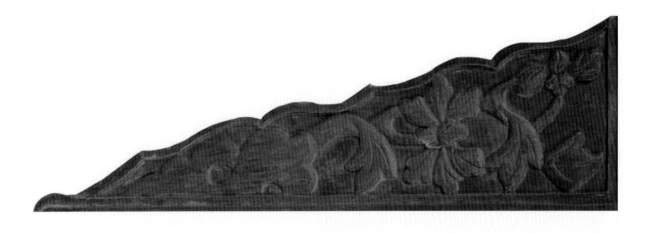

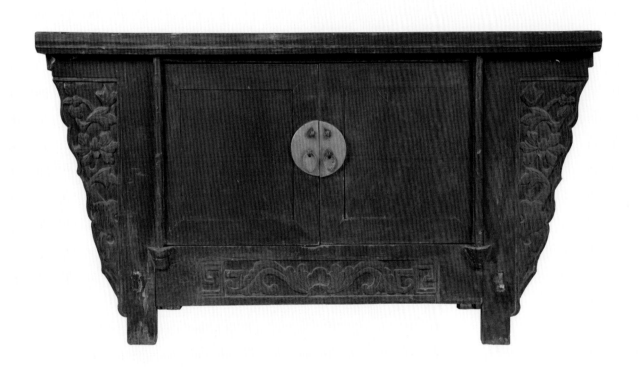

图 2-217 挂牙对开门朱底浮雕植物纹木橱

名称：单屉单面红底绿框金漆彩绘植物纹橱柜

尺寸：宽 688×深 365×高 610（单位：毫米）

地域：喀尔喀蒙古

年代：民国

工艺：材质松木，榫卯出线，二层结构，有牙板，整体矿色红打底色。上有桃叶铜拉手，外边绿色。主图案有描金花草纹组合。图案四角蝴蝶图案。

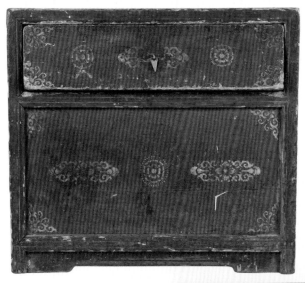

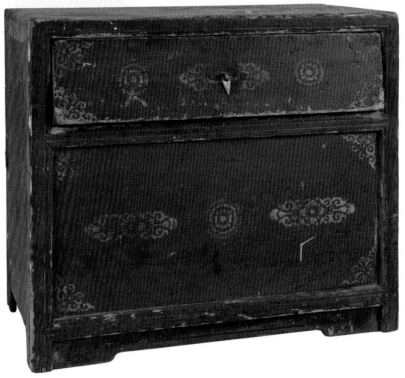

图 2-218 单屉单面红底绿框金漆彩绘植物纹橱柜

名称：前翻门单面金漆彩绘植物纹木橱

尺寸：宽 711× 深 372× 高 740（单位：毫米）

地域：喀尔喀蒙古

年代：清晚期

工艺：材质松木，榫卯平面二层结构。采用矿色红打底，主图案以圆形金色花草纹组合，吉祥图为主，前翻盖，边枋锦金色图案。

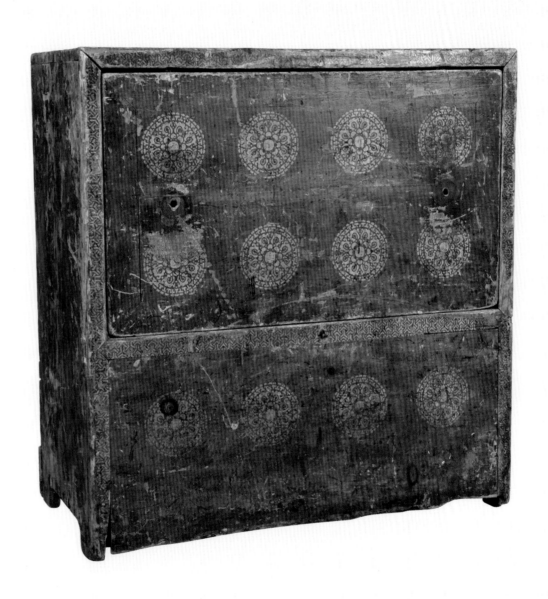

图 2-219 前翻门单面金漆彩绘植物纹木橱

图 2-219 前翻门单面金漆彩绘植物纹木橱

名称：双屉翻门红底单面金漆彩绘团寿莲花纹木橱
尺寸：宽 705× 深 345× 高 650（单位：毫米）
地域：喀尔喀蒙古
年代：清晚期
工艺：材质松木，榫卯牙板开槽，二抽屉翻门结构，两侧有抬绳。用
矿色红打底，矿金漏印，圆形草纹吉祥图案，象征富贵吉祥。

图 2-220 双屉翻门红底单面金漆彩绘团寿莲花纹木橱

图 2-220 双屉翻门红底单面金漆彩绘团寿莲花纹木橱

名称：双前翻门红底单面金漆彩绘植物纹木橱
尺寸：宽 721× 深 450× 高 75（单位：毫米）
地域：喀尔喀蒙古
年代：清晚期
工艺：材质松木，暗藏榫卯，上下两层揭盖式，用传统的猪血草木灰打底，矿色颜料红做底色。主图案矿金草云纹组合吉祥图案，有四个圆形小铜环。

图 2-221 双前翻门红底单面金漆彩绘植物纹木橱

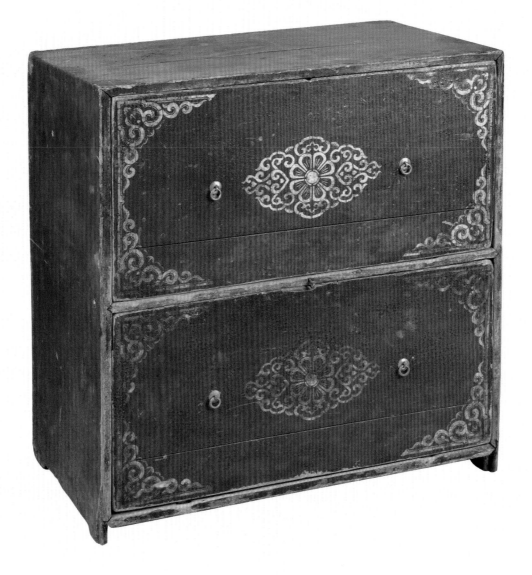

图 2-221 双前翻门红底单面金漆彩绘植物纹木橱

名称：三屉红底双面彩绘万宝纹小橱

尺寸：宽 322 × 深 192 × 高 266（单位：毫米）

地域：喀尔喀蒙古

年代：清晚期

工艺：材质松木，为框架平板三层三抽屉，有银叶拉手，矿色红底彩绘，有蓝色退线八瓣梅，组合草云纹，黄色外边线，下层黑底矿金万字，上盖退色皮条线，内黑底金色万字，整体金黄色。

图 2-222 三屉红底双面彩绘万宝纹小橱

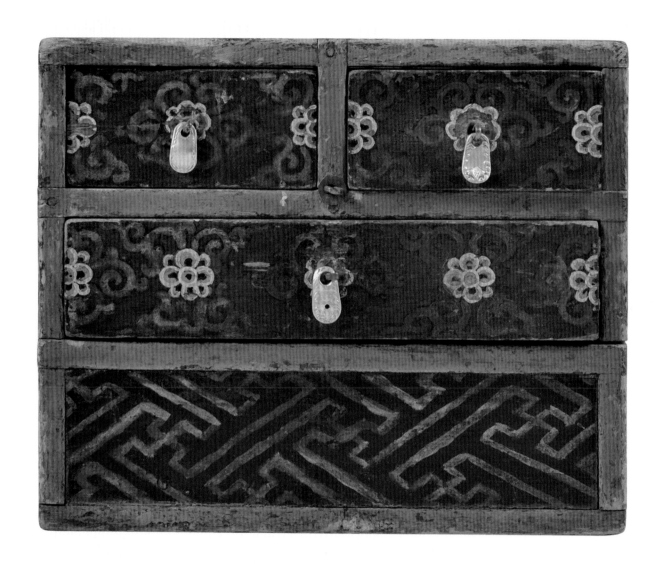

图 2-222 三屉红底双面彩绘万宝纹小橱

名称：双开门红底金银漆彩绘团花织物盘肠纹橱柜
尺寸：宽 640× 深 463× 高 655（单位：毫米）
地域：喀尔喀蒙古
年代：民国
工艺：材质松木，榫卯平面结构，采用传统银朱腻子用矿色颜料金色制图，
主图案以花瓣云纹组合，四角草云勾盘肠，象征吉祥富贵。

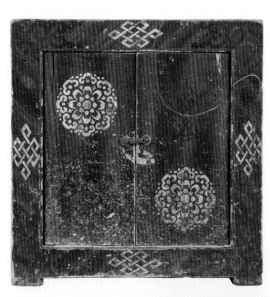

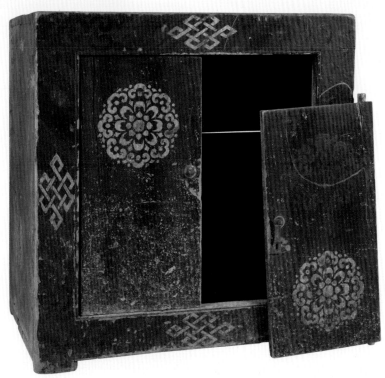

图 2-223 双开门红底金银漆彩绘团花织物盘肠纹橱柜

名称：对开门红底单面彩绘植物纹橱柜

尺寸：宽 673×深 400×高 700（单位：毫米）

地域：喀尔喀蒙古

年代：民国

工艺：材质松木，暗藏榫卯结构，设计平整，前开两扇门，有圆形铜锁，携带方便，红底矿金吉祥图案，象征吉祥富贵。

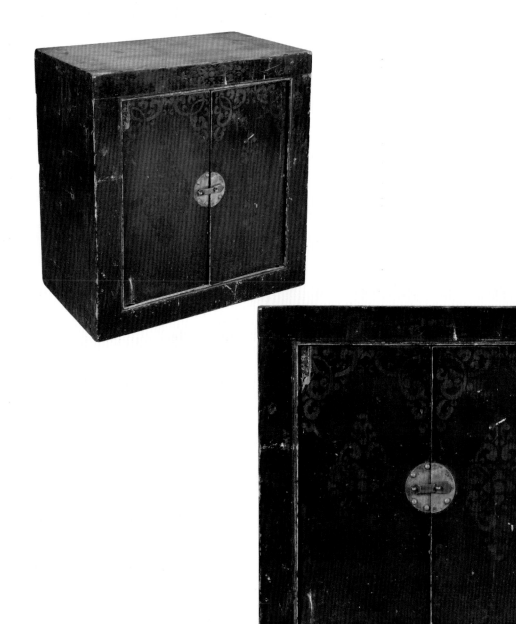

图 2-224 对开门红底单面彩绘植物纹橱柜

名称：双屉对开门红底单面金漆彩绘吉祥植物纹橱柜

尺寸：宽 730× 深 420× 高 663（单位：毫米）

地域：喀尔喀蒙古

年代：民国

工艺：用料松木，榫卯牙板出线结构，两抽屉前开两门，分别有圆形铜环，用矿红色打底金色制图，主图案为圆形草纹吉祥图案组合。

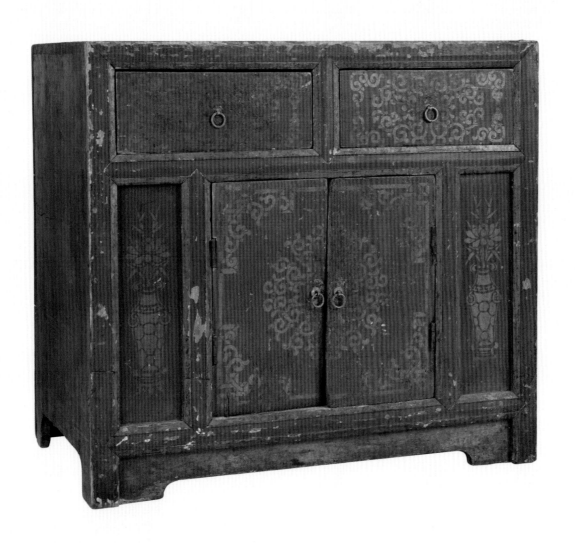

图 2-225 双屉对开门红底单面金漆彩绘吉祥植物纹橱柜

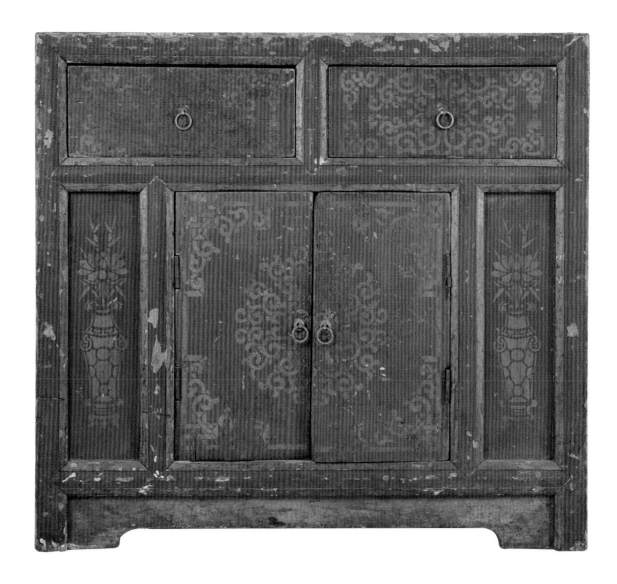

图 2-225 双屉对开门红底单面金漆彩绘吉祥植物纹橱柜

名称：双屉双门红底单面彩绘五蝠捧寿橱柜
尺寸：宽 680× 深 380× 高 690（单位：毫米）
地域：喀尔喀蒙古
年代：民国
工艺：材质松木，榫卯暗藏牙板出线，双抽屉双开门，有桃叶铜拉手，用矿
色彩绘红底，主图案五蝠和退色草纹组合。外框万字纹和枋锦纹，四角连续盘肠。

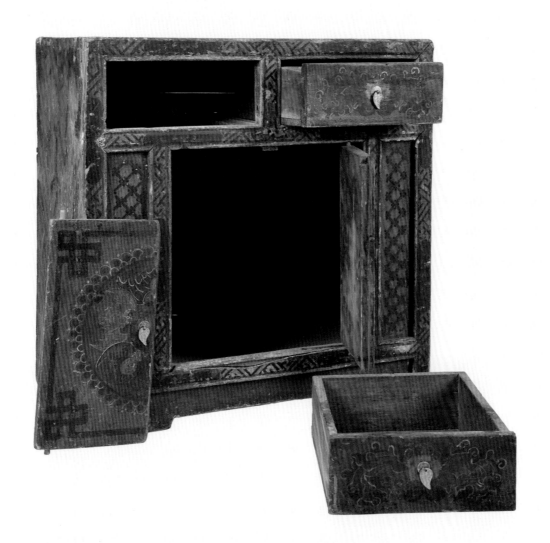

图 2-226 双屉双门红底单面彩绘五蝠捧寿橱柜

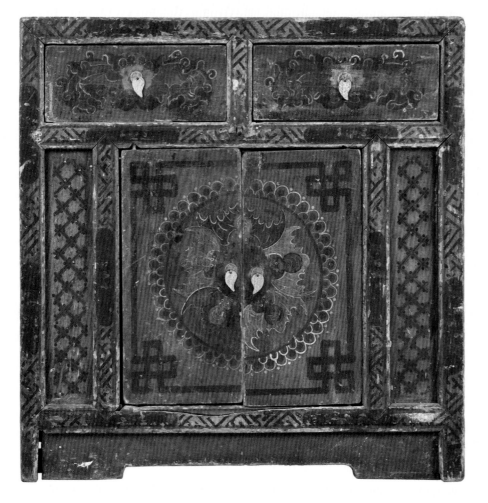

图 2-226 双屉双门红底单面彩绘五蝠捧寿橱柜

名称：双屉对开门红底单面金漆彩绘植物纹橱柜
尺寸：宽 535× 深 375 × 高 693（单位：毫米）
地域：喀尔喀蒙古
年代：民国
工艺：材质松木，用暗藏榫卯牙板出线框架结构而制，采用传统矿红色加骨胶做底，用矿金绘制。主图案云勾寿字组合，四角盘肠纹，外围边花瓣云草纹兰萨组合。此家具描金工艺细腻。

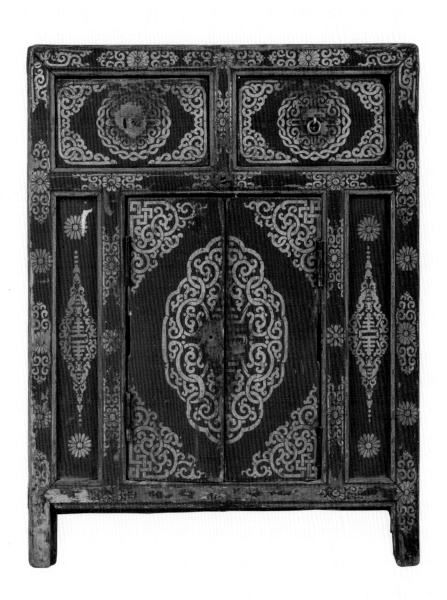

图 2-227 双屉对开门红底单面金漆彩绘植物纹橱柜

名称：双屉对开门朱底金漆彩绘植物纹橱柜

尺寸：宽 725× 深 460× 高 645（单位：毫米）

地域：喀尔喀蒙古

年代：民国

工艺：材质松木，以榫卯牙板出线，两侧抬绳结构，上双抽屉下前双开门，有圆形铜环，用矿红色打底，矿金绘制，主图案以盘肠卷草纹组合图案为主题。

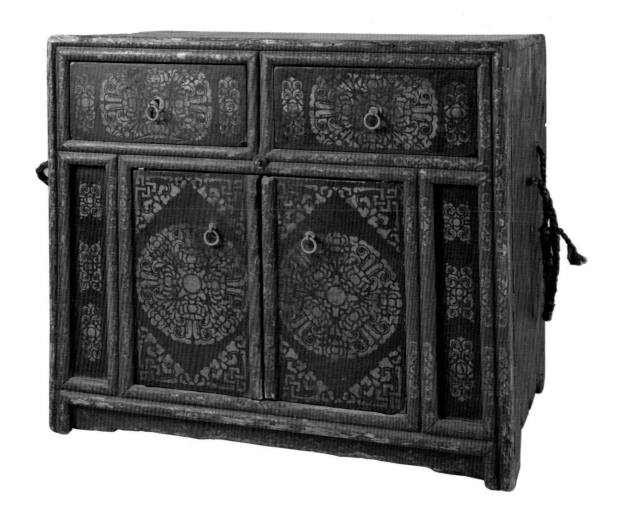

图 2-228 双屉对开门朱底金漆彩绘植物纹橱柜

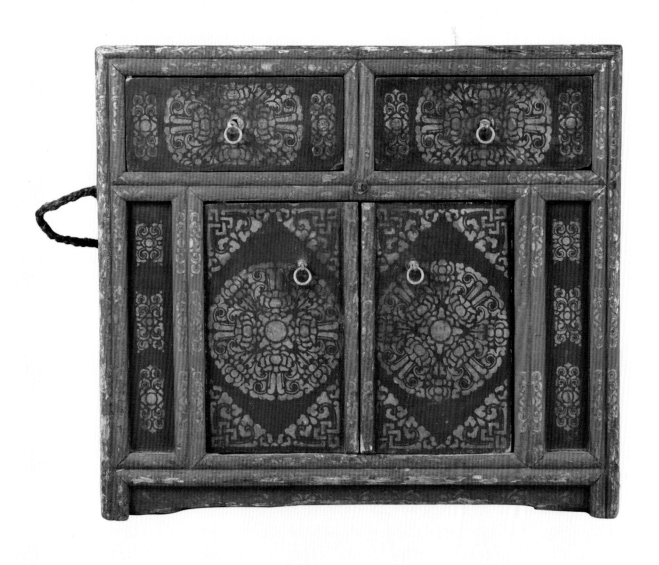

图 2-228 双屉对开门朱底金漆彩绘植物纹橱柜

名称：双屉对开门红底金漆彩绘植物纹橱柜
尺寸：宽470×深380×高695（单位：毫米）
地域：喀尔喀蒙古
年代：民国
工艺：材质松木，结构为框架暗藏榫卯牙板，双屉双开门，整体设计平整，携带方便，用矿色颜料描金彩绘。红底，主图案以花瓣卷草纹为主，外框图案凤尾点盏早纹，图案绘制矿金，圆形漏印描金，工艺细腻。

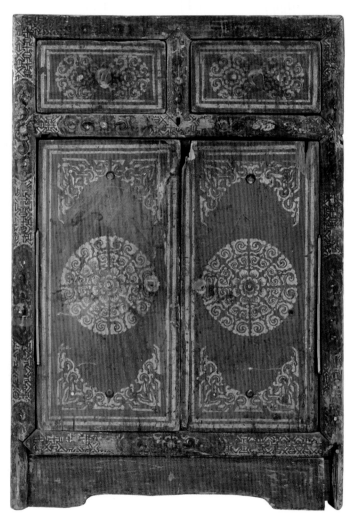

图 2-229 双屉对开门红底金漆彩绘植物纹橱柜

名称：双屉双门红底单面金漆彩绘吉祥纹橱柜
尺寸：宽 530× 深 395× 高 600（单位：毫米）
地域：喀尔喀蒙古
年代：民国
工艺：材质松木，为框架暗卯，平面双抽屉，前开门立式柜，有圆形铜锁
及拉手，抽屉前门牙板用矿红色打底，两侧边黄色，主图案为如意头组合花瓣
草云纹，四角盘长草纹组合角纹，该图为刻版漏印描金。

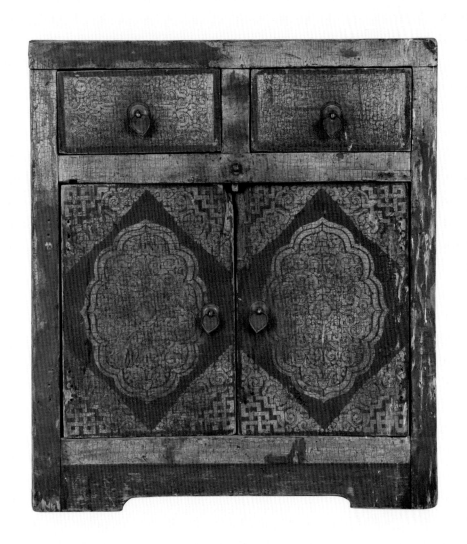

图 2-230 双屉双门红底单面金漆彩绘吉祥纹橱柜

名称：单屉对开门红底金漆彩绘植物纹橱柜

尺寸：宽 475× 深 396× 高 670（单位：毫米）

地域：喀尔喀蒙古

年代：民国

工艺：材质松木，立式框架暗卯牙板开槽出线，单屉双开门橱柜，有银拉手，矿色大红打底，漏印描金，主图案花瓣草纹组合，天地头为方奎龙，四角云勾纹，整体设计精致，象征吉祥富贵。

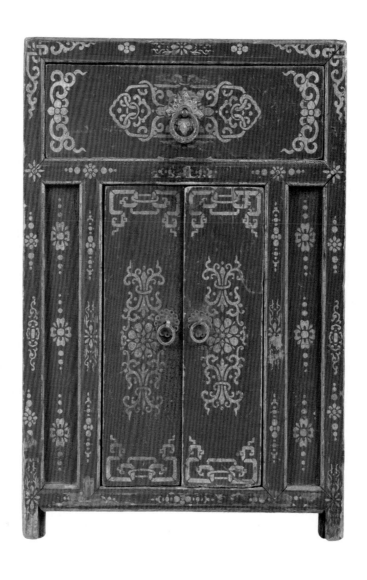

图 2-231 单屉对开门红底金漆彩绘植物纹橱柜

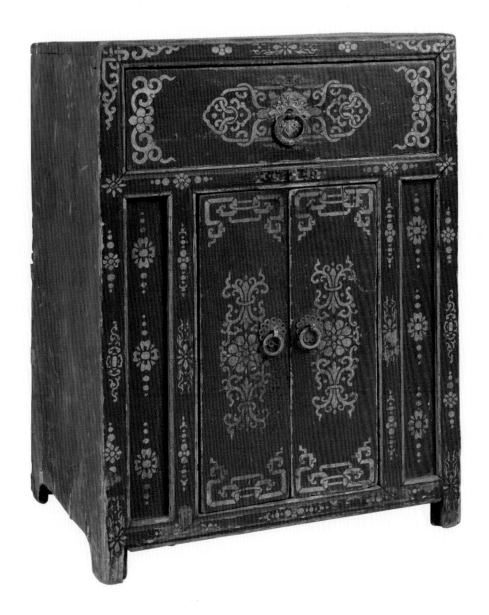

图 2-231 单屉对开门红底金漆彩绘植物纹橱柜

名称：单屉双门红底单面金漆彩绘团花纹橱柜

尺寸：宽 465× 深 400× 高 703（单位：毫米）

地域：喀尔喀蒙古

年代：民国

工艺：材质松木，为立式，平面一屉双开门结构。有圆形铜环拉手，采用传统的猪血草木灰骨胶打底，矿红色做底色，后漏印描金。主图案以圆形云龙图为主，其次用花草连续纹。画面象征吉祥富贵，也有避邪消灾的寓意。

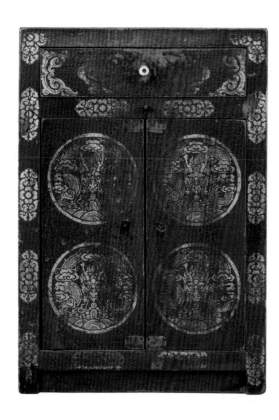
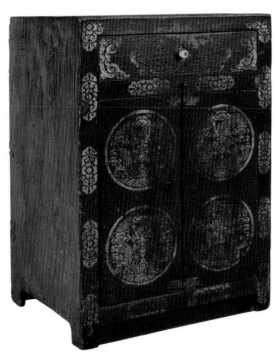

图 2-232 单屉双门红底单面金漆彩绘团花纹橱柜

名称：单面红底金漆彩绘团花喜字纹小橱
尺寸：宽 560× 深 298× 高 555（单位：毫米）
地域：喀尔喀蒙古
年代：民国
工艺：材质松木，该橱柜为正方形，双屉双开门，红底漏印描金平面柜，暗藏榫卯，有圆形铜环拉手，草木灰猪血打底，用矿红色金绘制，主图案以圆形喜字卷草纹组合，外框有草纹组合图案，象征双喜临门，富贵吉祥。

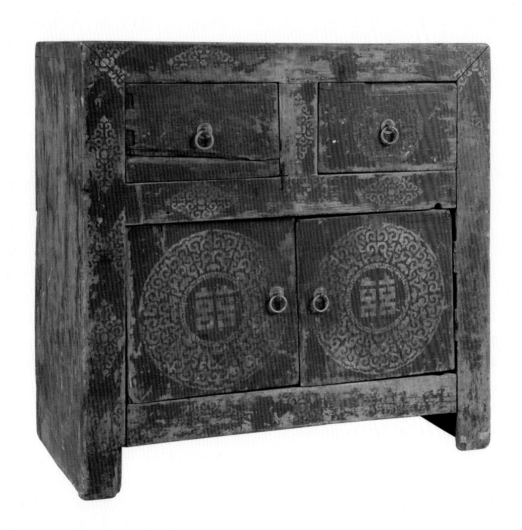

图 2-233 单面红底金漆彩绘团花喜字纹小橱

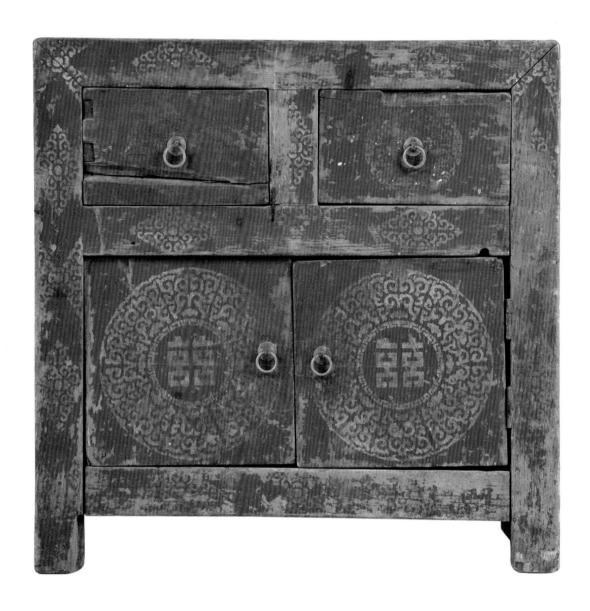

图 2-233 单面红底金漆彩绘团花喜字纹小橱

名称：双屉双门朱底单面彩绘团回纹万字纹橱柜
尺寸：宽 630× 深 390× 高 680（单位：毫米）
地域：喀尔喀蒙古
年代：民国
工艺：材质松木，以榫卯牙板出线，上双抽屉下前双开门，有菱形铜环，用矿红色打底，矿金绘制，主图案以盘肠卷草纹组合图案为主题。

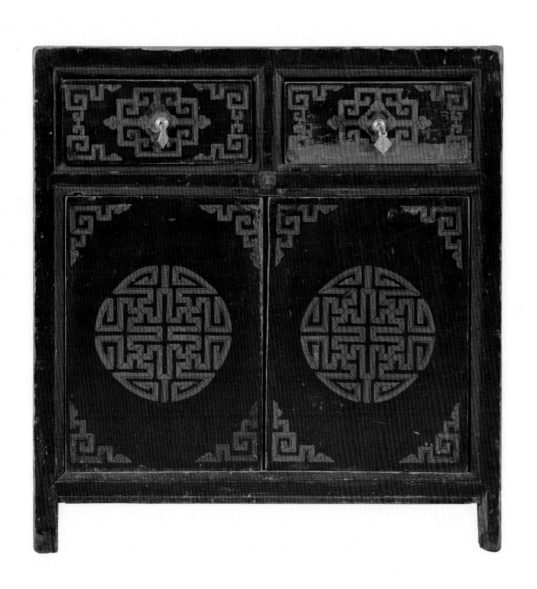

图 2-234 双屉双门朱底单面彩绘团回纹万字纹橱柜

印象之美

蒙古族传统美术

家具

478

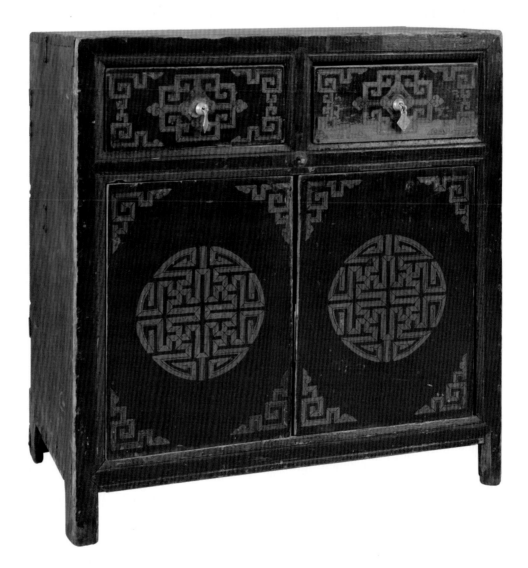

图 2-234 双屉双门朱底单面彩绘团回纹万字纹橱柜

名称：三屉红底金漆彩绘卷草纹木橱

尺寸：宽 620× 深 405× 高 465（单位：毫米）

地域：喀尔喀蒙古

年代：民国

工艺：材质松木，立式框架暗卯牙板开槽出线，三抽屉橱柜，有铜拉手，矿色
大红打底，漏印描金，主图案卷草纹，四角云勾纹，整体设计精致，象征吉祥富贵。

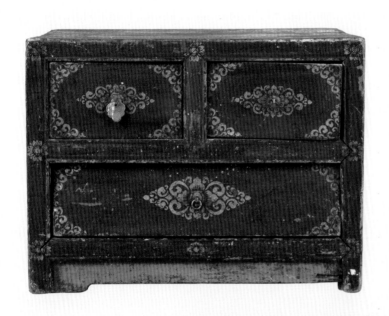

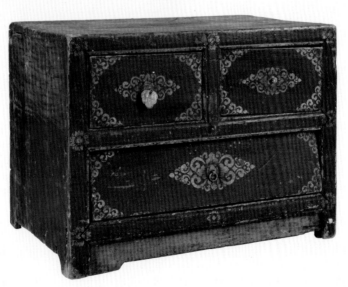

图 2-235 三屉红底金漆彩绘卷草纹木橱

名称：红底单面金漆彩绘盘肠纹木盒

尺寸：宽 154× 深 121× 高 154（单位：毫米）

地域：喀尔喀蒙古

年代：民国

工艺：材质松木，用榫卯出线，单开门，有银叶拉手，用矿色赭石涂底，
后用矿金画有盘肠图案，携带方便。

印象之美

蒙古族传统美术

家具

480

图 2-236 红底单面金漆彩绘盘肠纹木盒

名称：红底单面金漆彩绘植物纹木盒

尺寸：宽 600×深 221×高 260（单位：毫米）

地域：喀尔喀蒙古

年代：民国

工艺：材质松木，为横式榫卯平面结构，用传统猪血草木灰骨胶制成，银珠打底，用矿红色做底色，矿金漏印描金，主图案如意头卷草纹组合，池边卷草海螺组合，上下卷草纹组合，有二道皮条线，整体工艺细腻。

图 2-237 红底单面金漆彩绘植物纹木盒

名称：红底单面金漆彩绘梵文木盒

尺寸：宽655×深198×高238（单位：毫米）

地域：喀尔喀蒙古

年代：民国

工艺：材质松木，结构为横式，上揭盖榫卯，平面采用传统的猪血草木灰制成，银珠打底，矿红色做底色，用矿金写有六字真言的藏语"唵、嘛、咪、吧、哗、吽"，该家具有着藏传佛教的特色。

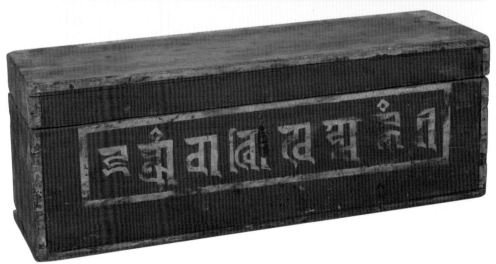

图 2-238 红底单面金漆彩绘梵文木盒

名称：红底单面金漆彩绘梵文草龙兰萨组合图案木盒

尺寸：宽 760× 深 215× 高 245（单位：毫米）

地域：喀尔喀蒙古

年代：清晚期

工艺：材质柏木，榫卯平面上揭盖结构，用传统的猪血草木灰打底，中间黑底，外围矿色红底，中有矿金皮条线盘肠组合，主图案矿金莲花纹，内有藏语六字真言，上盖中兰萨纹，两侧草龙纹，两角金刚杵，整体充满了藏传佛教的色彩，是蒙古族早期家具文化的经典藏品。

图 2-239 红底单面金漆彩绘梵文草龙兰萨组合图案木盒

名称：红底三面单色彩绘缠枝纹木盒

尺寸：宽300×深120×高94（单位：毫米）

地域：喀尔喀蒙古

年代：民国

工艺：材质松木，榫卯平面横式结构，矿色红底，上有单色草纹图案，是蒙古族手饰、头饰盒。

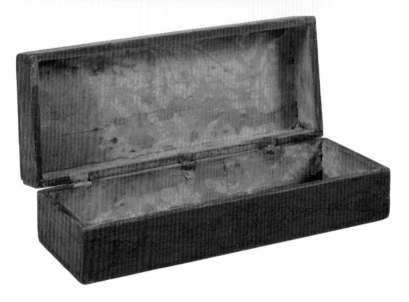

图 2-240 红底三面单色彩绘缠枝纹木盒

名称：朱底三面彩绘卷草纹木盒

尺寸：宽 342× 深 232× 高 160（单位：毫米）

地域：喀尔喀蒙古

年代：民国

工艺：材质松木，榫卯平面制作，采用矿红色打底，满工彩绘，上揭盖，有
圆形铜锁。主图案草云纹组合，两条蓝色退色皮条线作为池边，美丽富贵。

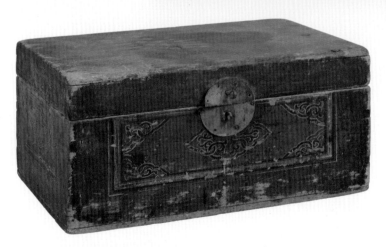

图 2-241 朱底三面彩绘卷草纹木盒

名称：红底单面金漆彩绘万字纹盒

尺寸：宽 585 × 深 190 × 高 190（单位：毫米）

地域：喀尔喀蒙古

年代：民国

工艺：材质松木，榫卯平面，上揭盖制作，用矿红色打底，矿金画万字纹，象征着万事如意。

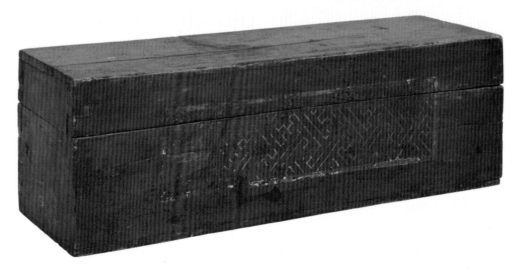

图 2-242 红底单面金漆彩绘万字纹盒

名称：桔红底单面彩绘雕漆卷草纹木盒

尺寸：宽 670× 深 210× 高 236（单位：毫米）

地域：喀尔喀蒙古

年代：清晚期

工艺：材质松木，榫卯平面上揭盖结构，用矿色桔红打底，满工彩绘，主图案
为多彩凤尾草纹组合图案，池边有退线皮条线。

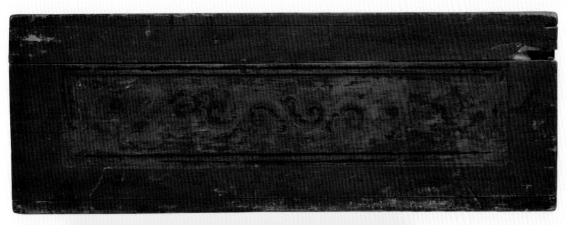

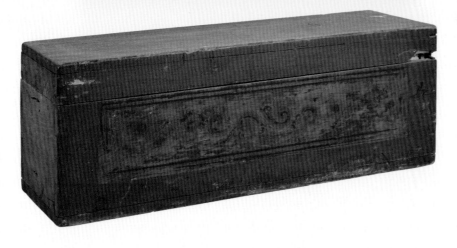

图 2-243 桔红底单面彩绘雕漆卷草纹木盒

名称：红底单面金漆彩绘梵文宝相花纹盒

尺寸：宽 515× 深 195× 高 265（单位：毫米）

地域：喀尔喀蒙古

年代：清晚期

工艺：材质柏木，榫卯平面上揭盖制作，用传统的猪血草木灰打底，矿红色做底色，矿金漏印描金，主图案金色皮条线内有藏语"六字真言"，边柜画有花瓣方胜龙组合图案。有着藏传佛教的浓厚气息。

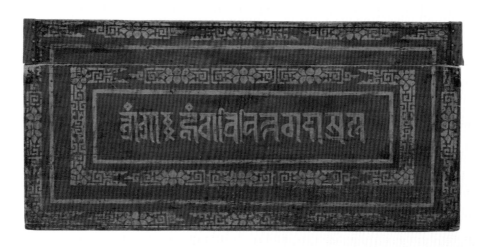

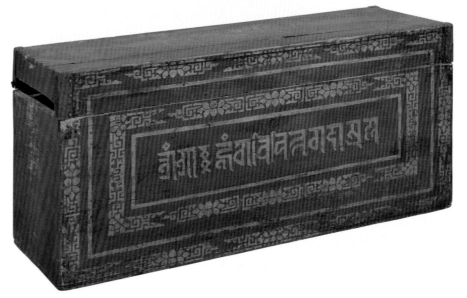

图 2-244 红底单面金漆彩绘梵文宝相花纹

名称：红底单面金漆彩绘缠枝纹木盒

尺寸：宽 642× 深 222× 高 128（单位：毫米）

地域：喀尔喀蒙古

年代：清晚期

工艺：材质柏木，榫卯平面结构，采用擦色描金。主图案为圆形寿字草云纹组合，后用老桐油漆刷出光为止。

图 2-245 红底单面金漆彩绘缠枝纹木盒

名称：红底小木盒

尺寸：宽 505× 深 227× 高 209（单位：毫米）

地域：喀尔喀蒙古

年代：民国

工艺：材质松木，暗藏榫卯上揭盖平面结构，用传统猪血、草木灰骨胶打底，用桐油漆涂刷两遍。

印象之美

蒙古族传统美术

家具

490

图 2-246 红底小木盒

名称：红底单面金漆彩绘火焰宝纹木盒

尺寸：宽 660× 深 170× 高 188（单位：毫米）

地域：喀尔喀蒙古

年代：民国

工艺：材质松木，榫卯平面上揭盖结构，用传统的猪血、草木灰、骨胶腻子打底，老桐油漆涂刷几遍，上有五个佛法宝珠，四角草云纹勾。

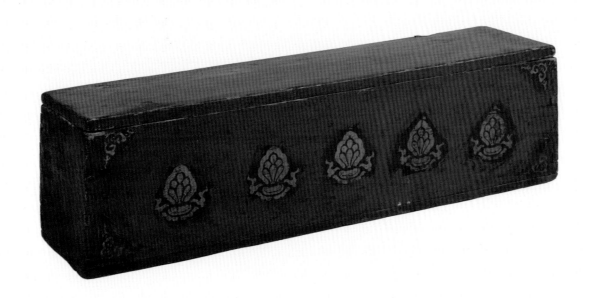

图 2-247 红底单面金漆彩绘火焰宝纹木盒

名称：红底单面金漆彩绘木盒

尺寸：宽267×深102×高140（单位：毫米）

地域：喀尔喀蒙古

年代：清晚期

工艺：材质松木，暗卯凿法榫卯结构，用传统猪血、草木灰制作腻子打底，矿红色底色。主图案彩绘莲花。

图2-248 红底单面金漆彩绘木盒

名称：红底三面彩绘小盒

尺寸：宽307×深185×高210（单位：毫米）

地域：喀尔喀蒙古

年代：清晚期

工艺：材质松木，造型别致，暗凿榫卯，猪血银朱打底，矿红色基础满工彩绘，主图案彩云蔓草，下边莲花瓣纹，两侧退色梅花瓣，有圆形青铜提环。

图 2-249 红底三面彩绘小盒

图 2-249 红底三面彩绘小盒

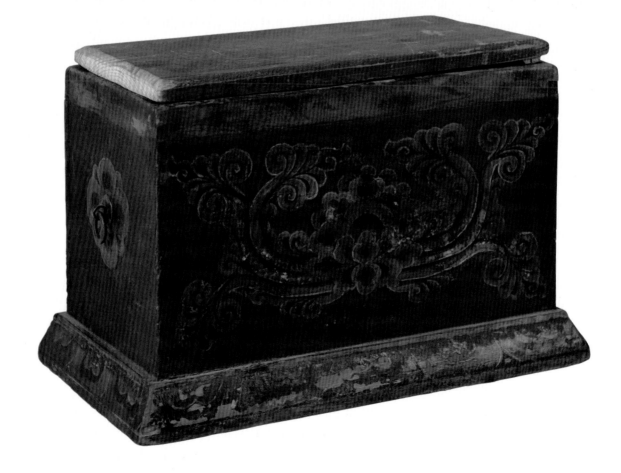

图 2-249 红底三面彩绘小盒

印象之美

蒙古族传统美术

家具

494

名称：滑盖红漆小木盒

尺寸：宽626×深220×高424（单位：毫米）

地域：喀尔喀蒙古

年代：民国

工艺：松木榫卯制作，矿红色打底，刷老桐油油红漆，是蒙古族婚嫁礼品盒。

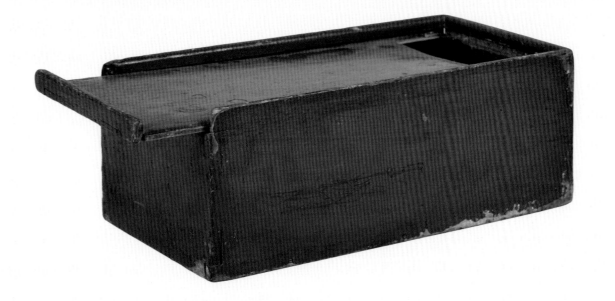

图 2-250 滑盖红漆小木盒

名称：朱底单面彩绘八宝图案木盒
尺寸：宽 667× 深 197× 高 290（单位：毫米）
地域：喀尔喀蒙古
年代：民国
工艺：松木小储藏盒，矿色红底彩绘，抽拉式。

印象之美

蒙古族传统美术

家具

496

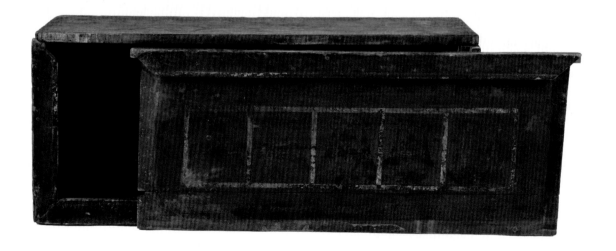

图 2-251 朱底单面彩绘八宝图案木盒

名称：滑盖桔红底金漆彩绘缠枝纹抽拉式手饰盒
尺寸：宽 482× 深 209× 高 226（单位：毫米）
地域：喀尔喀蒙古
年代：民国
工艺：材质松木，榫卯开槽出线，矿色彩绘，主图案方胜龙卷草
纹组合，红底金色线。

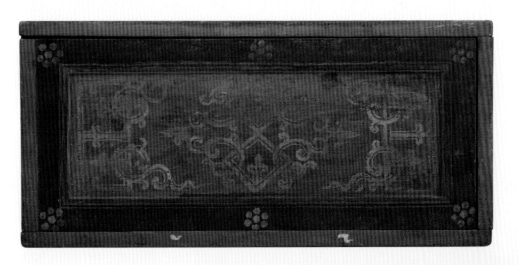

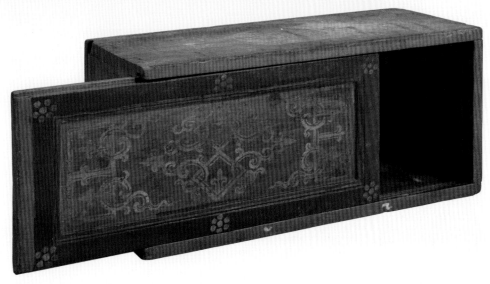

图 2-252 滑盖桔红底金漆彩绘缠枝纹抽拉式手饰盒

名称：滑盖红底金漆彩绘文字木盒

尺寸：宽365×深176×高182（单位：毫米）

地域：喀尔喀蒙古

年代：民国

工艺：材质榆木，榫卯开槽抽拉式结构，矿物质颜料红色打底，有金色"福寿"字样。

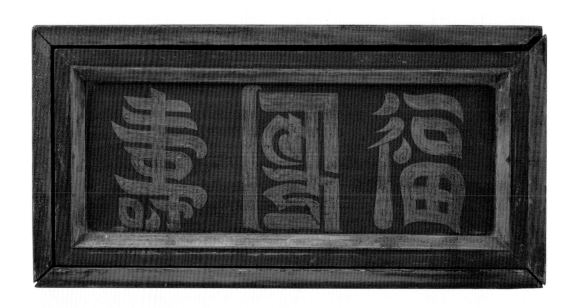

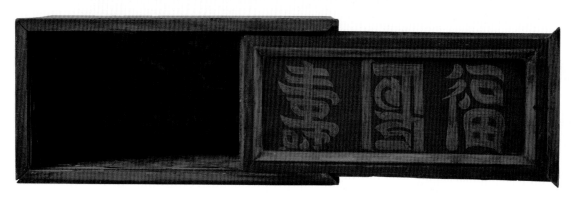

图 2-253 滑盖红底金漆彩绘文字木盒

名称：红底双面彩绘镶木雕盒

尺寸：宽 365× 深 90× 高 80（单位：毫米）

地域：喀尔喀蒙古

年代：清晚期

工艺：材质松木，榫卯开槽结构，上有浮雕矿色彩绘图案，主图案以多色蔓草纹为主题。

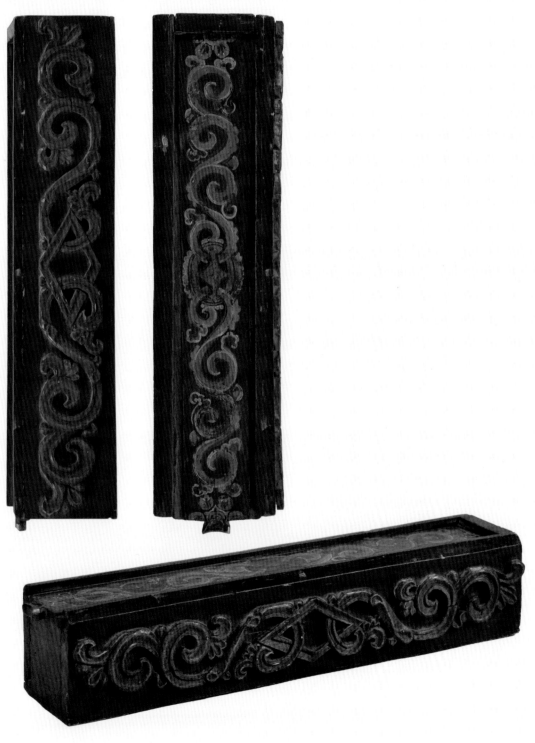

图 2-254 红底双面彩绘镶木雕盒

名称：单面雕刻几何纹小盒

尺寸：宽 226× 深 104× 高 160（单位：毫米）

地域：喀尔喀蒙古

年代：民国

工艺：插板式榫卯结构，是中原木工艺人传入北方蒙古族民间木匠工具箱。

图 2-255 单面雕刻几何纹小盒

名称：红底单面金漆彩绘花卉纹样盒

尺寸：宽 340× 深 155× 高 165（单位：毫米）

地域：喀尔喀蒙古

年代：民国

工艺：松木榫卯揭盖箱，用传统银朱老红油漆打底，用矿金漏印，主图案以花瓣卷草纹为主。

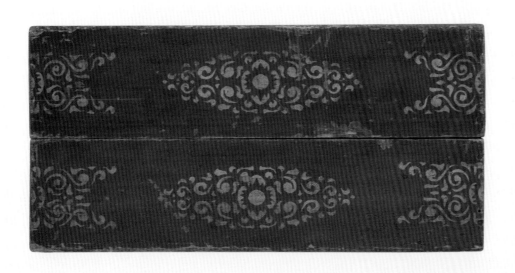

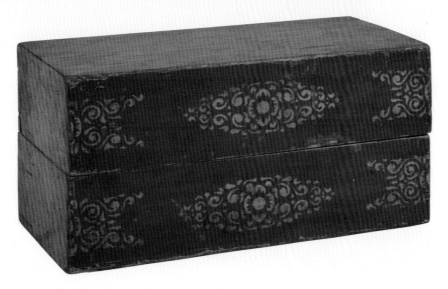

图 2-256 红底单面金漆彩绘花卉纹样盒

名称：红底双面缠枝纹经卷盒
尺寸：宽 642× 深 230× 高 128（单位：毫米）
地域：喀尔喀蒙古
年代：清
工艺：该盒为经卷盒，榫卯制作，长方形结构。

图 2-257 红底双面缠枝纹经卷盒

名称：红底单面金漆彩绘卷草纹经卷盒

尺寸：宽 730× 深 190× 高 225（单位：毫米）

地域：喀尔喀蒙古

年代：民国

工艺：松木榫卯揭盖箱，用传统银朱老红油漆打底，用矿金漏印，主图案以花瓣卷草纹为主。

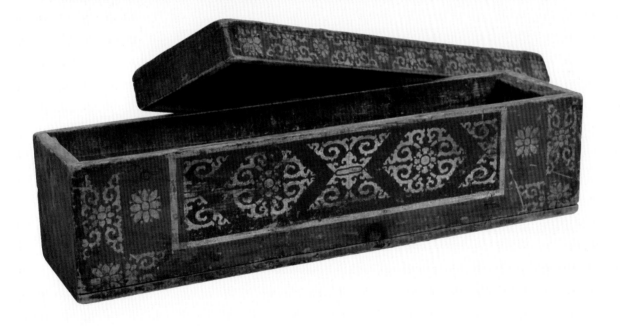

图 2-258 红底单面金漆彩绘卷草纹经卷盒

名称：红底单面金漆彩绘缠枝纹经卷盒
尺寸：宽705×深200×高258（单位：毫米）
地域：喀尔喀蒙古
年代：民国
工艺：松木榫卯揭盖箱，用传统银朱老红油漆打底，用矿金漏印，主
图案以花瓣卷草纹为主。

印象之美
蒙古族传统美术
家具
504

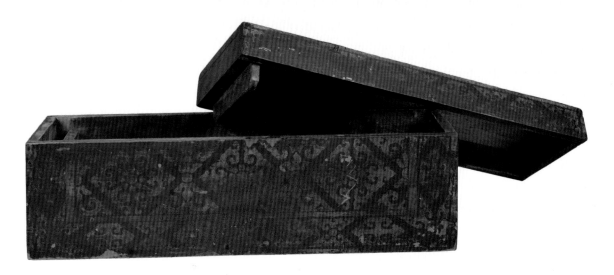

图 2-259 红底单面金漆彩绘缠枝纹经卷盒

名称：红底单面彩绘法器人物图案经卷盒
尺寸：宽 633× 深 97× 高 144（单位：毫米）
地域：喀尔喀蒙古
年代：清
工艺：松木榫卯抽拉式，朱红底单面彩绘人物，分别有佛八宝、喇嘛和高僧、
护法神、马、象的工笔彩绘图案，画工细腻，线条苍劲有力，造型活泼。

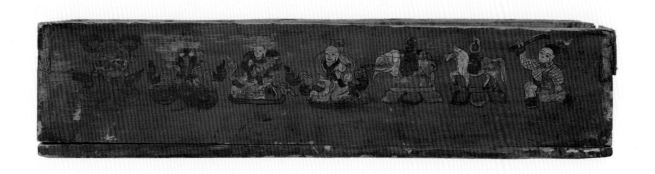

图 2-260 红底单面彩绘法器人物图案经卷盒

名称：佛经盒

地域：喀尔喀蒙古

年代：清晚期

工艺：该盒由整块柏木深雕制成，漆器，描金，长方形，色彩别致优雅，是蒙古族佛教器具中的经典作品。

蒙古族传统美术

家具

506

图 2-261 佛经盒

名称：小柜

地域：内蒙古乌兰察布市四子王旗

年代：民国

工艺：材质松木，用暗藏榫卯结构组成，上揭盖，用传统猪血、草木灰打底，前面彩绘，底红色，主图案吉祥火焰宝珠，有二貂鼠相伴。

图 2-262 小柜

名称：小木盒
地域：喀尔喀蒙古
年代：清晚期
工艺：材质松木，用暗藏榫卯骨胶草木灰矿色颜料，朱红打底，以描金表现，主图案圆形，草云如意纹组合，四角云纹，绘制工艺精致。

图 2-263 小木盒

名称：小木盒

地域：喀尔喀蒙古

年代：清晚期

工艺：材质松木，正方体，榫卯结构，矿色颜料褐色
涂底，上面有彩绘人物。

图 2-264 小木盒

名称：小木盒

地域：内蒙古乌兰察布市

年代：民国

工艺：材质松木，上揭盖，用暗藏榫卯满面彩绘，完全用矿色颜料，底红色，下有牙板，上盖蓝色玉带边，里面寿字草花纹黄底，四周用蓝色玉带边围有黄底词，里面分别画有牡丹、菊花、梅花、莲花，下牙板蓝色，底退色水线。

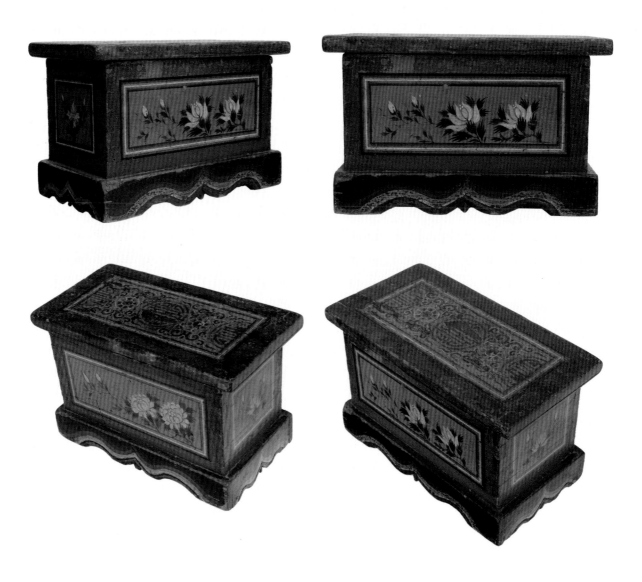

图 2-265 小木盒

名称：诵经柜

地域：内蒙古鄂尔多斯市

年代：民国

工艺：材质松木，榫卯结构，有牙板捆绑式，四面画有工笔彩绘四委花，下牙板退色水纹，中门金黄色底，彩绘小池，边有蓝色退线带。

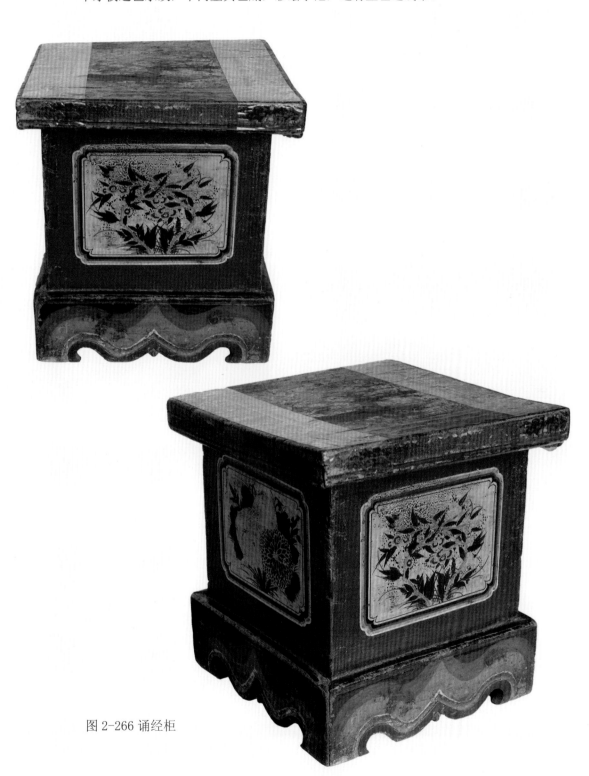

图 2-266 诵经柜

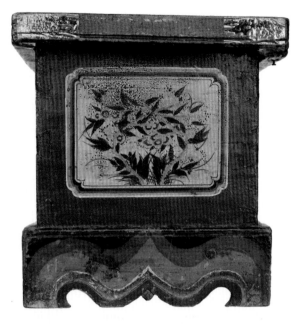

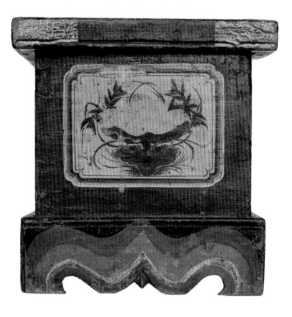

图 2-266 诵经柜

名称：小木盒

地域：内蒙古乌兰察布市四子王旗

年代：民国

工艺：材质松木，上有方形如意形锁扣，上揭盖，用传统的猪血、草木灰打底，四面用矿色颜料彩绘，黑底。主图案为花瓶、文房四宝，外围图案扯不断、万字纹，象征着平平安安，子孙延续不断。

图 2-267 小木盒

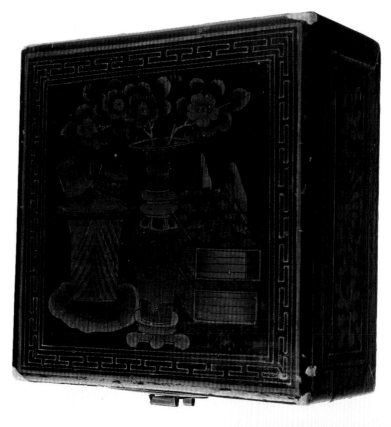

图 2-267 小木盒

名称：小木盒

地域：内蒙古鄂尔多斯市

年代：民国

工艺：材质松木，榫卯结构，用传统腻子裱纸，草木灰打底，后用矿色黄打底彩绘。主图案以人物祝寿图为主题，两侧红花浸草花纹组合，侧面花草鲜果组合，有连续花浸纹，整体图案色彩艳丽、夺目，线条工笔苍劲有力。

图 2-268 小木盒

名称：嘎乌盒

地域：喀尔喀蒙古

年代：清晚期

工艺：材质柏木，浮雕万字，正方体，雕刻工艺细腻，上涂矿金，是藏传佛教的经典佛教用品。

图 2-269 嘎乌盒

名称：首饰盒

地域：内蒙古呼和浩特市

年代：清

工艺：材质红木，暗藏卯，框架整体结构，开槽浮雕牙板，有铜制合页，圆形铜锁，下牙板浮雕夔龙，前开门设计平整大方、结实，是早期蒙古族妇女放头饰的理想家具。

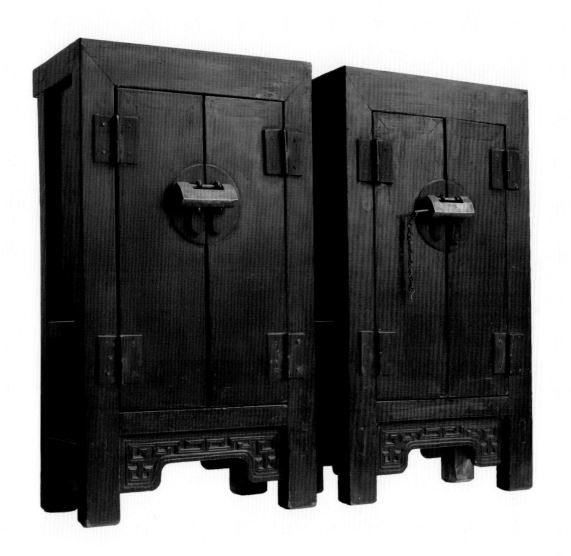

图 2-270 首饰盒

印
之象
美

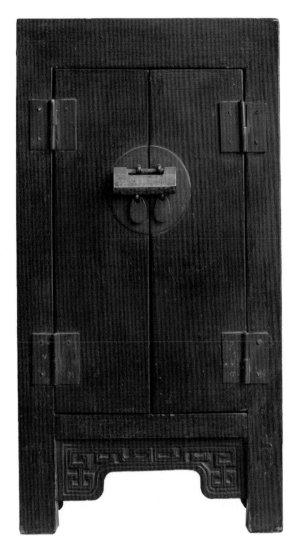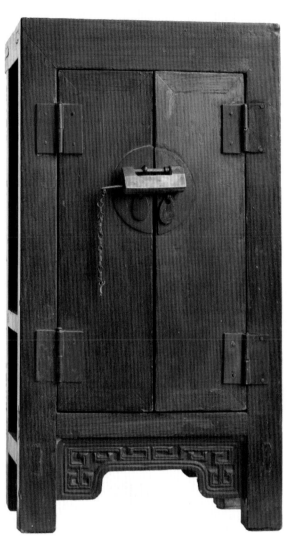

图 2-270 首饰盒

名称：梳头盒

地域：内蒙古鄂尔多斯市

年代：民国

工艺：材质松木，用榫卯制，结构精致，草木灰、骨胶打底，上面彩绘牡丹、风景，全部用矿物质颜料，底色有红、淡绿，外围边黑色，是蒙古族嫁妆用品。

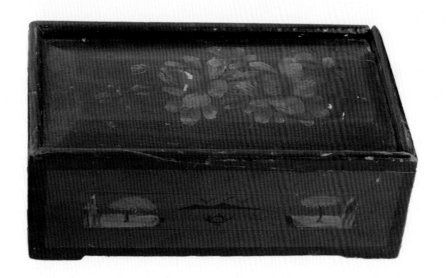

2-271 梳头盒

印象之美

蒙古族传统美术

家具

520

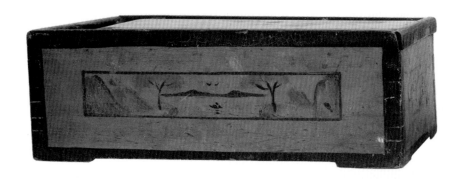

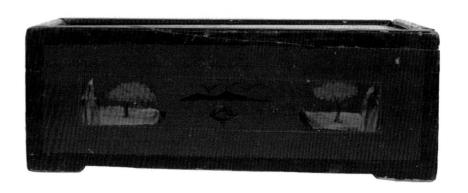

2-271 梳头盒

名称：滑盖红底单面金漆彩绘卷草纹香盒

尺寸：宽 707× 深 64× 高 60（单位：毫米）

地域：喀尔喀蒙古

年代：清晚期

工艺：材质榆木，榫卯开槽拉板式结构，长方体形，底色矿红色，上有金色连续卷草纹。此盒是存放香的物品。

图 2-272 滑盖红底单面金漆彩绘卷草纹香盒

名称：红底单面单色彩绘花卉纹样香盒

尺寸：宽 688× 深 85× 高 95（单位：毫米）

地域：喀尔喀蒙古

年代：清晚期

工艺：材质榆木，榫卯开槽拉板式结构，长方体形，底色矿红色，上有金色连续卷草纹。此盒是存放香的物品。

图 2-273 红底单面单色彩绘花卉纹样香盒

名称：圆形佛经盒

地域：内蒙古鄂尔多斯市

年代：清晚期

工艺：圆形佛经盒，能揭盖，外包皮，设计精美，是蒙古
族的佛法器具。

图 2-274 圆形佛经盒

第三章 坐卧类及其他

第三章 坐卧类及其他

蒙古族传统美术

家具

526

坐卧类家具主要有床榻类和椅凳类。床榻类家具是蒙古族传统生活中供休息就寝的家具。"床"和"榻"在中原传统家具中是有区别的，在蒙古族传统家具中也有不同的结构特征。

蒙古包内的床也称为"包床"。床体左右通常配有侧边箱，前部床沿和侧边箱是平齐的。包床的后沿常带有弧度，这是便于摆放时与弧形的哈那墙贴合靠紧。传统的包床在后侧一般由几块木板连接形成围板，起到围合遮挡的作用。榻的结构与床大体类似，但是榻前边的两侧还有两块小的挡板。床榻的结构一般由四部分构成，依次为床（榻）板、两个床（榻）、侧边箱和床（榻）后的可折叠围板，通过组合可以实现床榻的使用功能，通过拆装、折叠更便于移动和运输。

因蒙古族传统起居方式的限制，椅凳在蒙古族传统生活中较少用到，只有王爷和贵族府邸等固定场所才有出现，现存于内蒙古博物院的"扎萨克王爷鹿角宝座"、乌海蒙古族家具博物馆的"镂空浮雕花鸟纹长椅"和本书中的"马蹄足高束腰浅浮雕瑞兽纹扶手椅"都体现了蒙古族传统家具中椅凳类家具的精美。

名称：长条椅子
地域：喀尔喀蒙古
年代：清晚期
工艺：材质为榆木，用暗藏卯、浮雕、牙板透雕、外雕等多种形式制成，椅子分三部分，上部分靠背有五块雕花、人物、牙板，主图描金人物，靠背下方窗户棱扶手，椅坐板由数木条组成，有角花、狮腿，整体设计古典雅致，雕刻细腻，造型美观。

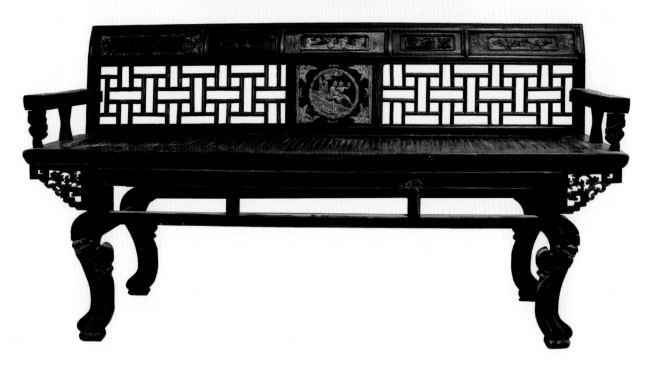

图 3-001 长条椅子

名称：五扇皮质连接可折叠床围板

尺寸：宽3014× 高486× 厚25（单位：毫米）

地域：喀尔喀蒙古

年代：清晚期

工艺：材质为松木，分五扇围板，用皮绳连接，可折叠，用传统的彩绘浮雕，造型方胜龙外形，内有浅浮雕，分别有猴、鱼、龙等吉祥图案。整体金黄底褐色边，金线。此床携带方便，融入了中原汉文化元素。

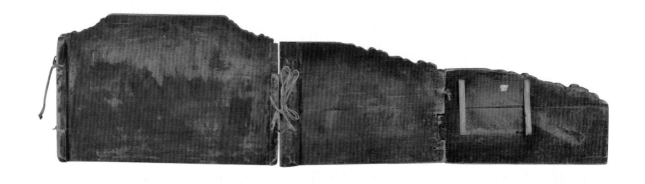

图 3-002 五扇皮质连接可折叠床围板

名称：三围屏双边柜彩绘组合床榻

尺寸：宽 1795× 高 610× 厚 680（单位：毫米）

地域：喀尔喀蒙古

年代：清晚期

工艺：材质为松木，靠背用暗藏榫卯，不易拉开，三片组合，下床板，框架空心，床板两边是六抽床头组合柜，用开槽牙板制作。整体金黄色，靠背内围彩枋锦纹和红色云纹，外围边白色圆珠，床板前下方四块牙板在白色圆珠点的围绕下画有彩绘凤尾，两边是方胜龙和草云纹、卡子。整体典雅，彩绘精致细腻。

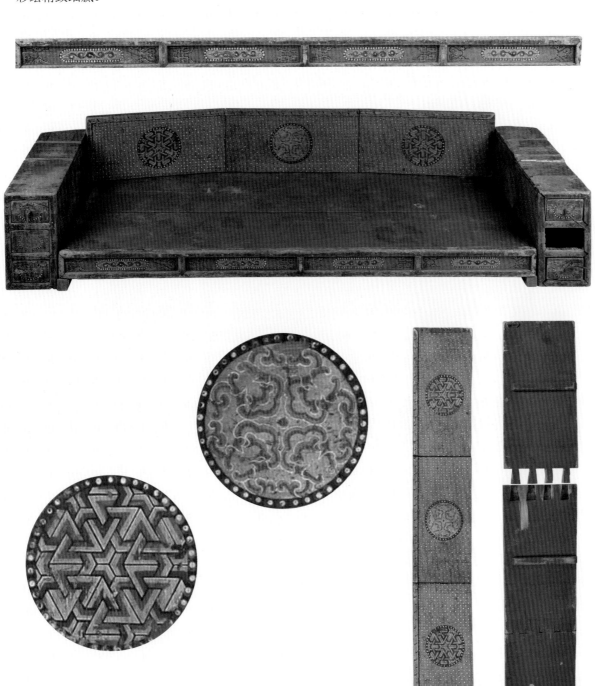

图 3-003 围屏双边柜彩绘组合床榻

名称：佛经阁

地域：喀尔喀蒙古

年代：清晚期

工艺：材质为松木，该佛经阁造型设计逼真，由透雕、浮雕、外雕等多种雕刻精雕细刻特制而成，是蒙古族藏传佛教中的典型作品之一。

印象之美

蒙古族传统美术

家具

530

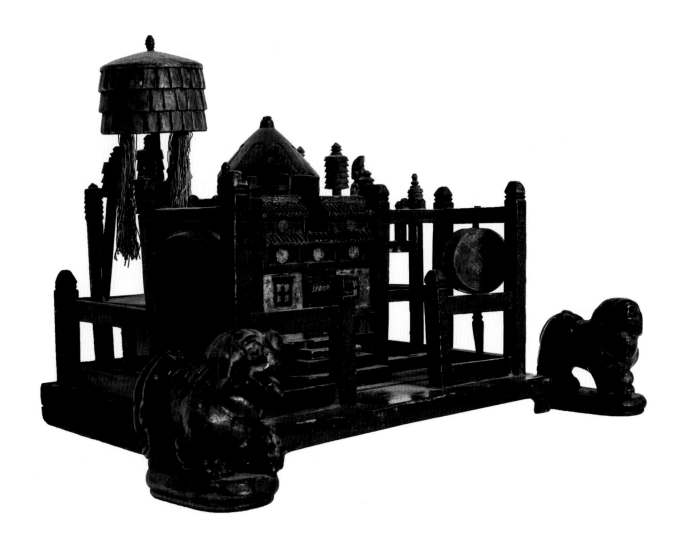

图 3-004 佛经阁

名称：佛台

地域：喀尔喀蒙古

年代：清晚期

工艺：材质为松木，用暗卯牙板开槽透雕、浮雕等工艺，加矿金和其他颜料彩描特制，佛台分上中下三部分，上部为框架牙板透雕，外围框红色里金色栏杆，有六个金色如意头中金彩组合兽头草云纹。下佛台金色宝珠佛教莲花瓣，红底金花，下有透雕金彩龙草纹，边红色整体佛台是金碧辉煌，设计典雅，精雕细刻。

图 3-005 佛台

图 3-005 佛台

名称：供桌

地域：内蒙古鄂尔多斯市

年代：民国

工艺：材质为松木，用暗藏榫卯，牙板浮雕出线，透雕、立粉多种工艺特制，用传统的猪血、草木灰打底，桌分三部分，上层有透雕花栏杆；主图设计三块牙板，两边金色立粉草龙，中章枋心奎龙组合，边黑色；下牙板草云勾线浮雕。整体底色赭红色。设计别致典雅，是蒙古族佛教家具中的佳品。

图 3-006 供桌

名称：佛阁

地域：内蒙古鄂尔多斯市

年代：清晚期

工艺：该佛阁完全是浮雕工艺，佛阁分三部分，上部分如意牙板，有圆形松鹤图，两边是草龙云纹，中间主图是佛主像，有"佛法福渝、大觉大悟"，下部分佛台有佛教莲花纹，下牙板方夔龙与草云纹组合图案，精雕细刻，是蒙古族佛阁中的佳品。

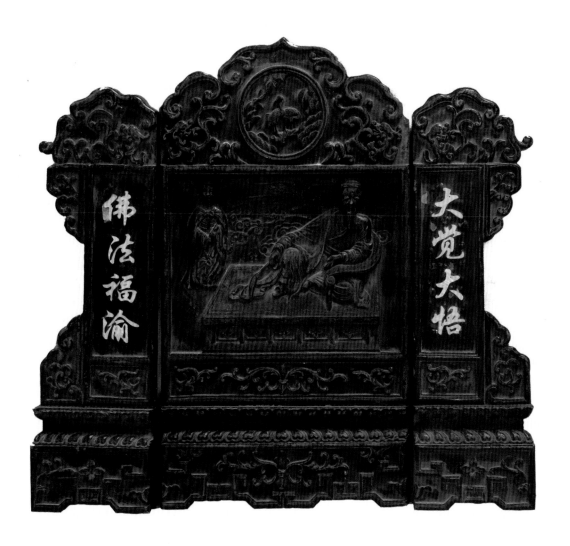

图 3-007 佛阁

名称：供佛柜

地域：内蒙古呼伦贝尔市

年代：民国

工艺：材质为松木，榫卯开槽牙板透雕、沥粉、浮雕，前四开门下有浮雕牙板，上有栏杆小柱，柜架红色，主图案佛八宝组成，下牙板金色草云纹，四角蓝退色草纹组合三角图，上栏杆内有金色透雕动物图。

图 3-008 供佛柜

名称：佛龛

地域：内蒙古呼和浩特市

年代：明代

工艺：材质为松柏木，整体结构有暗卯、榫卯、窗户，浮雕、透雕、深雕、牙板雕刻，整体佛阁分三部分，屋顶、四门、佛台柜，有两门有方铜锁，有抽屉，色彩为矿色朱红，后用大漆罩面。

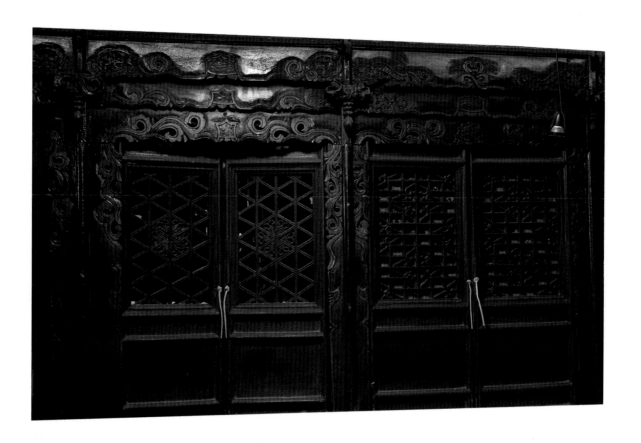

图 3-009 佛龛

图 3-009 佛龛

名称：讲经柜

地域：喀尔喀蒙古

年代：清晚期

工艺：材质为松木，暗卯开槽，牙板框架结构，上下牙板，分别为金色透雕草花纹，前牙板描金、花草图案，底色深红色。

印象之美

蒙古族传统美术

家具

538

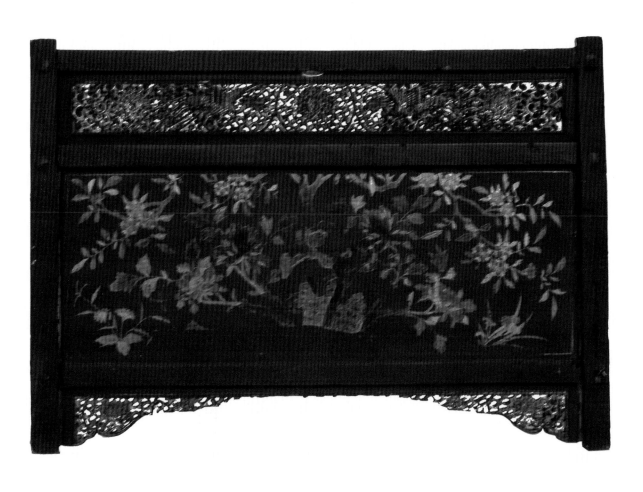

图 3-010 讲经柜

名称：升

地域：内蒙古鄂尔多斯市

年代：民国

工艺：材质为松木，榫卯结构，用矿色颜料做底色，画有人物、法宝、大象、马等蒙古族崇拜的佛法吉祥物。工笔彩绘细腻。

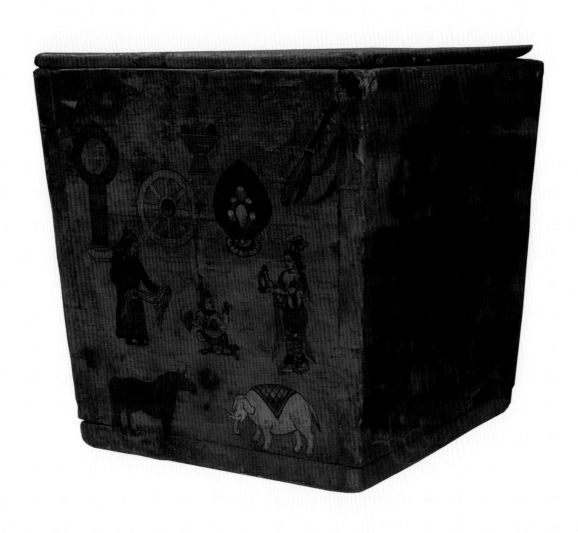

图 3-011 升

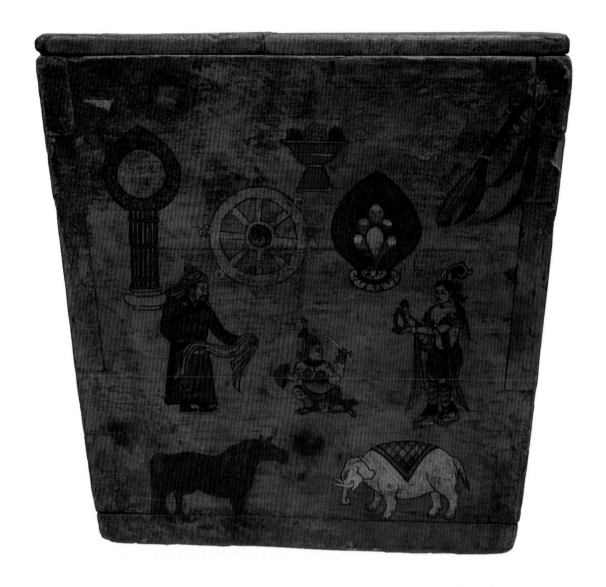

图 3-011 升

名称：器升

地域：内蒙古呼和浩特市和林格尔县

年代：清晚期

工艺：材质为松木，榫卯结构，上大下小，底坐大，有盖，用矿色黑做底色，上面描金彩绘，主图以佛教人物为主，其次有祥云和佛教莲花瓣组成。

图 3-012 计量器升

名称：斗

地域：喀尔喀蒙古

年代：清晚期

工艺：材质为松木，榫卯结构，梯形，下底坐大，用矿色黑紫打底，上描金佛法宝珠，画有二道皮条线，此斗是蒙古族计量用具经典作品。

印象之美

蒙古族传统美术

家具

542

图 3-013 斗